16-99

CW00523443

Y FORWYN FAIR, SANTESAU A I

Y FORWYN FAIR, SANTESAU A LLEIANOD

Agweddau ar Wyryfdod a Diweirdeb yng Nghymru'r Oesoedd Canol

JANE CARTWRIGHT

*Cyhoeddir ar ran Pwyllgor Iaith a Llên
y Bwrdd Gwybodau Celtaidd*

GWASG PRIFYSGOL CYMRU
CAERDYDD
1999

Manylion Catalogio Cyhoeddi'r Llyfrgell Brydeinig

Mae cofnod catalogio'r gyfrol hon ar gael gan y Llyfrgell Brydeinig

ISBN 0-7083-1514-3

Llun y clawr: Y Forwyn Fair yn bwydo'r Iesu, Llyfr Oriau Llanbeblig, Llsgr. NLW 17520A (diwedd y 14eg ganrif). Trwy garedigrwydd Llyfrgell Genedlaethol Cymru, Aberystwyth.

Dyluniwyd y clawr gan Chris Neale
Cysodwyd yng Ngwasg Prifysgol Cymru, Caerdydd
Argraffwyd gan Bookcraft, Midsomer Norton, Avon

I

JOHN HAYDN THOMAS HUGHES

Cynnwys

vii

Cynnwys

Platiau

Platiau du a gwyn

PLATIAU LLIW

I Y Forwyn Fair yn bwydo'r Iesu, Llyfr Oriau Llanbeblig, Llsgr. NLW 17520A (diwedd y 14eg ganrif). Trwy garedigrwydd Llyfrgell Genedlaethol Cymru, Aberystwyth.

II Y Cyfarchiad, Llyfr Oriau Llanbeblig, Llsgr. NLW 17520A (diwedd y 14eg ganrif). Trwy garedigrwydd Llyfrgell Genedlaethol Cymru, Aberystwyth.

III Geni'r Iesu (y Forwyn a'r baban, Joseff ac anifeiliaid y stabl), Llsgr. Peniarth 23. Trwy garedigrwyd Llyfrgell Genedlaethol Cymru, Aberystwyth.

IV Creirfa Melangell, eglwys Pennant Melangell (12fed ganrif). Trwy garedigrwydd Keith Hewitt/*Country Life* Picture Library (Haslam 1993).

V Darlun yng ngwaith John Parker o'r ysgrîn bren sy'n darlunio hanes Melangell a'r ysgyfarnog yn eglwys Pennant Melangell. Trwy garedigrwydd Llyfrgell Genedlaethol Cymru, Aberystwyth.

VI Catrin a'r olwyn, murlun a achubwyd o'r eglwys yn Llandeilo Tal-y-bont *c.*1400. Trwy garedigrwydd yr Adran Gadwriaeth, Ysgol Hanes ac Archaeoleg, Prifysgol Cymru, Caerdydd; tynnwyd y llun gan John Morgan.

VII Catrin a'r olwyn, ffenestr liw yn eglwys Pencraig (diwedd y 15fed ganrif).

VIII Cerflun modern o'r Santes Gwenfrewi yng nghapel y ffynnon, Treffynnon *c.*1888.

IX Lleian/abades/noddwraig, ffenestr liw yn eglwys y cwfaint Llanllugan (diwedd y 15fed ganrif).

X Creiriau Wrswla neu un o'r 11,000 o wyryfon a ferthyrwyd yng Nghwlen; Amgueddfa Henffordd.

XI Cerflun o Anna, ffynnon y santes yn Llanfihangel y Bont-faen (Bro Morgannwg). Deuai'r dŵr o dyllau ym mronnau'r cerflun; tynnwyd y llun gan John H. T. Hughes.

Rhagair

Pleser yw cael cydnabod fy nyled i bawb a fu'n gymorth wrth i mi weithio ar y gyfrol hon. Y mae fy niolch pennaf i'r Athro Sioned Davies, yn gyntaf am awgrymu y byddai 'gwyryfdod a diweirdeb' yn faes ymchwil diddorol, ac yn ail am drylwyredd ei chyfarwyddyd a'i harweiniad cyson i mi tra oeddwn yn fyfyrwraig ôl-raddedig yng Nghaerdydd. I raddau helaeth, seilir y gyfrol hon ar fy nhraethawd ymchwil. Mawr yw fy nyled i'r Dr Marged Haycock a'r Dr Christine James am eu sylwadau gwerthfawr, eu hawgrymiadau ynglŷn â nifer o welliannau, a'u hanogaeth i gyhoeddi'r gwaith. Hoffwn ddiolch i'r Dr Ceridwen Lloyd-Morgan am ddangos diddordeb yn y gwaith ac i'r Athro Dafydd Johnston am ei barodrwydd i drafod cerddi'r cyfnod. Diolch i Mr Gwilym Dyfri Jones a staff Adran y Gymraeg, Coleg y Drindod, Caerfyrddin, am eu cefnogaeth a'u cyfeillgarwch, a diolch i Mrs Eleri Davies (cyn-aelod o'r adran) am ddarllen dros rannau o'r gwaith. Carwn ddiolch i'r holl ficeriaid am eu croeso i'w heglwysi ac am fod mor barod i rannu eu gwybodaeth. Diolch hefyd i John am ei amynedd a'i gefnogaeth gyson wrth deithio i wahanol eglwysi ac wrth chwilio am sawl ffynnon a ffenestr liw ar hyd a lled Cymru. Yr wyf yn dra diolchgar i Bwyllgor Iaith a Llên y Bwrdd Gwybodau Celtaidd am ymgymryd â chyhoeddi'r gyfrol hon, ac i Bwyllgor Cyhoeddi Coleg y Drindod, Caerfyrddin, am noddi rhai o'r lluniau. Yn olaf, dymunaf ddiolch i Ruth Dennis-Jones o Wasg Prifysgol Cymru am ei chyfarwyddyd manwl a chraff wrth lywio'r gyfrol trwy'r wasg.

Jane Cartwright

Rhagymadrodd

Women's history is a strategy necessary to enable us to see around the
cultural blinders which have distorted our vision of the past to the extent of
obliterating from view the past of half of humankind . . . Only a history
based on the recognition that women have always been essential to the
making of history and that men and women are the measure of
significance, will be truly a universal history.

<div align="right">(Lerner 1979: 180)</div>

Yn ystod yr ugain mlynedd diwethaf cafwyd cynnydd aruthrol yn yr
ymchwil ar hanes merched, a chyhoeddwyd nifer fawr o erthyglau a
chyfrolau ar y pwnc. Y mae'n debyg mai un rheswm dros hyn oedd y twf
cyffredinol ym maes astudiaethau ffeministaidd.[1] Dechreuwyd edrych ar
hanes o'r newydd, a rhoi sylw i rôl y ferch ar hyd y canrifoedd. Ym-
ddangosodd cyfrolau di-rif ar hanes merched yn yr Oesoedd Canol, er
enghraifft astudiaeth arloesol Eileen Power (1975) *Medieval Women*,[2] cyfrol
Shahar (1983) *The Fourth Estate: A History of Women in the Middle Ages*, a
chyfrol uchelgeisiol Anderson a Zinsser (1988) *A History of Their Own:
Women in Europe from Prehistory to the Present*. Mewn rhai astudiaethau
rhoddir sylw arbennig i ferched breintiedig (Stafford 1983; Honeycutt 1989;
Ward 1992), gweddwon (Barron a Sutton 1994), lleianod a merched duwiol
(Nichols a Shank 1984; Thompson, Sally 1991; Gilchrist 1994). Bryd arall
canolbwyntir ar hanes y teulu (Goody 1983), priodas (Duby 1978; Brooke
1989) a phlanta (Biller 1986; Shahar 1990; Blumenfeld-Kosinski 1990).
Rhoddir sylw hefyd i lenyddiaeth a gyfansoddwyd ar gyfer merched (Millett
a Wogan-Browne 1990; Smith a Taylor 1995; Wogan-Browne a Burgess
1996) ac i lenyddiaeth a gyfansoddwyd gan ferched megis Marie de France,
Margery Kempe, Christine de Pisan, Hildegard de Bingen a Julian o
Norwich.[3] Yn ogystal, ceir nifer o erthyglau a chyfrolau sy'n edrych yn
fanwl ar gwlt y Forwyn Fair (Graef 1963; Warner, M. 1976; Brown, R. *et al.*
1978; Clayton 1990) a'r santesau (Roy, G. 1991; Uitti 1991; McNamara *et
al.* 1992; Haskins 1995). Y mae'n amlwg, felly, nad oes prinder ymchwil ar

hanes y ferch yn Ewrop yn yr Oesoedd Canol. Yn wir, y mae pwnc a gafodd ei anwybyddu'n llwyr ar un adeg wedi dod yn hynod boblogaidd bellach.

Eto i gyd, ni roddwyd llawer o sylw i'r maes yng Nghymru a, hyd heddiw, nid yw'r cyhoeddiadau hynny sy'n canolbwyntio ar hanes y ferch yng Nghymru'r Oesoedd Canol yn niferus. Gwnaethpwyd gwaith arloesol ar statws cyfreithiol y ferch gan Dafydd Jenkins a Morfydd E. Owen (1980), a cheir erthygl werthfawr ar hanes y ferch yn yr Oesoedd Canol gan Sioned Davies (1994). Ceir erthyglau ar hanes y lleiandai a cherddi i leianod gan D. H. Williams (1975 a 1980) a Helen Fulton (1991) yn eu tro. Rhoddir sylw arbennig i wragedd priod yng ngherddi Lewys Glyn Cothi gan Dafydd Johnston (1991a) a thrafodir prydferthwch merch yng nghywyddau serch y bymthegfed ganrif gan Gilbert Ruddock (1970–1). Y mae rhai ysgolheigion megis Curtis *et al.* (1986), Marged Haycock (1990), Ceridwen Lloyd-Morgan (1990 a 1993) a Dafydd Johnston (1997) wedi cyhoeddi gwaith arloesol ar lenyddiaeth merched, a rhoddir sylw i'r portread o gymeriadau benywaidd mewn testunau Cymraeg Canol yng ngwaith Meirion Pennar (1976), R. L. Valente (1986), Georgina Morgan (1992) a Fiona Winward (1997). Ar wahân i hynny, prin iawn yw'r sylw a roddwyd i hanes merched yng Nghymru yn yr Oesoedd Canol. Yn gyffredinol, mewn cyfrolau ar hanes y cyfnod (er enghraifft, Walker 1990, Davies, J. 1990) tueddir i ffocysu ar weithredoedd dynion gan gyfeirio at ychydig o ferched breintiedig yn unig. Rhoddir sylw arbennig i'r Wyry Wen o Ben-rhys yng ngwaith Charles-Edwards (1951), C. James (1995) a Gray (1996), a thrafodir nifer o agweddau ar y cerddi i'r Forwyn Fair yng ngwaith Breeze (1983, 1988, 1988–9, 1990a, 1990b, 1991 a 1994). Eto i gyd, mewn gwirionedd, prin yw'r ymchwil a wnaethpwyd ar y Forwyn Fair a'r santesau yng Nghymru er bod nifer o destunau Cymraeg Canol yn sôn amdanynt.[4]

Wrth astudio llenyddiaeth a hanes Cymru yn yr Oesoedd Canol, un peth a ddaw i'r amlwg dro ar ôl tro yw'r pwyslais a roddid ar wyryfdod a diweirdeb merched. Yn wir, bron y gellid dadlau bod pob un o weithredoedd y ferch, mewn rhyw ffordd neu'i gilydd, yn gysylltiedig â'i phurdeb corfforol a'i rhywioldeb. Fel y dywed Jocelyn Wogan-Browne:

> Virginity is thus a potentially crucial entry-qualification for all the occupations officially available to women: for marriage women are required, ideally, to have and lose it; for the religious life they are required, ideally, to have and maintain it. (1994: 165)

Eto i gyd, er bod rhai ysgolheigion yn Lloegr wedi sylweddoli pa mor bwysig yr ystyrid gwyryfdod a diweirdeb (er enghraifft Ruether 1974; Brown, P. 1986 a 1989; Lastique a Lemay 1991; Wogan-Browne 1991 a 1994), ychydig

o sylw a roddwyd i'r pwnc hyd yma yng Nghymru. Bwriad y gyfrol hon, felly, yw cywiro'r darlun unllygeidiog a geir o'r gymdeithas ganoloesol Gymreig, gan roi sylw arbennig i ferched ac ystyried agweddau canoloesol tuag at ryw, gwyryfdod, diweirdeb a chorff y fenyw. Tynnir ar feirniadaeth lenyddol ffeministaidd ac ar y gwaith manwl a wnaethpwyd yn Lloegr a'r Cyfandir. Y nod yw rhoi'r un sylw i'r pwnc yng Nghymru ag a roddwyd iddo eisoes mewn gwledydd eraill.

Prif linynnau mesur y gymdeithas ganoloesol ar gyfer pwyso a mesur cyfraniad y ferch i'w chymdeithas oedd ei phurdeb corfforol a'i ffrwythlondeb. Cyn i deulu'r ferch ei rhoi i ŵr addas, disgwylid iddi ddiogelu ei gwyryfdod. Ond ochr arall y geiniog oedd ffrwythlondeb, a disgwylid i unrhyw wraig briod fod yn ffyddlon i'w gŵr a chenhedlu etifeddion gwrywaidd er mwyn parhau llinach y teulu. Yn yr astudiaeth hon canolbwyntir ar agweddau ar wyryfdod a diweirdeb y ferch ac ystyrir pwysigrwydd ffrwythlondeb a rhywioldeb y ferch i'r gymdeithas seciwlar, ond rhoddir y lle blaenllaw i rai o agweddau'r byd crefyddol. O gofio bod cynifer o destunau Cymraeg Canol yn destunau crefyddol, a bod gan nifer ohonynt gysylltiad uniongyrchol â'r tai crefydd, nid yw'n syndod mai'r agwedd hon sydd fwyaf amlwg. Yr oedd gwyryfdod a diweirdeb, wrth gwrs, yn hollbwysig i ddelfrydau'r Eglwys. Cyn manylu ar nod, cynnwys a methodoleg y gyfrol, buddiol yw bwrw golwg dros rai o brif syniadau'r Eglwys Fore ynglŷn â gwyryfdod a diweirdeb, a'u gosod yn eu cyd-destun hanesyddol.

Yn ôl yr Actau Apocryffaidd a gofnodwyd yn yr ail ganrif, diweirdeb oedd *sine qua non* bywyd ysbrydol y Cristion (Salisbury 1991a: 4). Daeth diweirdeb yn fwyfwy pwysig i'r Cristion, a dechreuwyd hyrwyddo'r bywyd gwyryfol yng ngwaith Tadau'r Eglwys. O'r bedwaredd ganrif ymlaen dechreuodd rhai o Dadau'r Eglwys Fore, megis Gregory o Nyssa, John Chrysostom, Ambrose a Sierôm, gyfansoddi ysgrifau a llythyrau a oedd yn canmol gwyryfdod ac yn dirmygu bywyd priodasol.[5] Bu eu syniadau hwy yn hwb i'r mudiad asgetig ac nid cyd-ddigwyddiad llwyr, y mae'n debyg, oedd y ffaith mai diwinyddion diwair yn bennaf a geid yn hierarchiaeth yr Eglwys. Anogid Cristnogion – yn ddynion a merched – i gadw eu gwyryfdod ac i addoli Crist. Credid bod unrhyw un a oedd yn cael perthynas rywiol yn ymhel â'r byd cnawdol, materol ac yn llai tebygol o dreulio'i amser yn myfyrio ar Grist. Derbynnid bod priodas yn angenrheidiol er mwyn cenhedlu plant, ond anogid gweddwon i aros yn ddibriod wedi marwolaeth eu partneriaid. Yn y bôn, seilir syniadau Tadau'r Eglwys ar eiriau Paul yn ei lythyr at y Corinthiaid:

Yr wyf yn dweud wrth y rhai dibriod, a'r gwragedd gweddwon, mai peth da

fyddai iddynt aros felly, fel finnau. Ond os na allant ymatal, dylent briodi, oherwydd gwell priodi nag ymlosgi. (I Corinthiaid 7:8–9)[6]

Yn gyffredinol, credid bod Adda ac Efa yn wyryfon cyn y Cwymp, a chysylltid rhyw yn bennaf â Chwymp y ddynoliaeth a'r pechod gwreiddiol. Dim ond trwy ymwrthod â rhyw, felly, y gellid efelychu'r bywyd ysbrydol, dibechod a gafwyd ym mharadwys cyn y Cwymp. Anogid y ddau ryw i aros yn ddiwair, ond cysylltid gwyryfdod â merched yn bennaf. Yn draddodiadol, yn nhyb yr Eglwys, cysylltid y ferch â'r cnawdol, a'r gwryw â'r ysbrydol. Rhoddid y bai ar Efa am Gwymp y ddynoliaeth ac, oherwydd bod melltith Efa yn un rywiol (Genesis 3:16), credid bod merched yn demtwragedd naturiol ac yn greaduriaid trachwantus. Yr unig ffordd y gallai'r ferch ddianc rhag hualau ei rhyw israddol a'i charchar corfforol, yn nhyb Siêrom, oedd trwy aberthu ei rhywioldeb a chadw ei gwyryfdod. O wneud hynny, byddai'n debycach i ddyn ac, felly, yn agosach at Grist:

> as long as woman is for birth and children, she is different from men as body is from soul. But if she wishes to serve Christ more than the world, then she will cease to be a woman and will be called man. (Dyfynnwyd yn Salisbury 1991a: 26)

Yr oedd y forwyn, felly, yn *virago* – yn forwyn gref a oedd yn ymddwyn fel dyn (Wogan-Browne 1994: 166) ac, wrth iddi aberthu popeth a oedd yn ei gwneud yn fenyw, credid ei bod yn fwy duwiol. Diddorol yw sylwi bod nifer o'r gweithiau ar wyryfdod wedi cael eu hysgrifennu ar gyfer merched yn benodol, ond ni cheir unrhyw enghreifftiau o ferched yn ysgrifennu ar y pwnc. Yn aml y mae'r traethodau ar wyryfdod yn cynnig cyfarwyddyd i leianod ac ancresau. Er bod dynion hefyd yn cael eu hannog i gadw eu gwyryfdod yn y cyfnod cynnar hwn, delweddir gwyryfdod fel rhinwedd benywaidd drosodd a thro yng ngwaith Tadau'r Eglwys. Yr oedd pwysigrwydd yr hymen yn ei gwneud yn bosibl delweddu gwyryfdod merched. Sonnir am wyryfdod fel ffynnon neu ddrws caeëdig, a phortreadir y lleian fel priodasferch wyryfol Crist. Rhoddir pwyslais arbennig ar gau'r lleian yn ei lleiandy a gorchuddio'i hwyneb rhag syllu anniwair. Nid ystyrid gwyryfdod dynion yn rhywbeth corfforol y gellid ei gyffwrdd a'i brofi. Yn nhyb J. E. Salisbury (1991a: 123), yr oedd yr holl draethodau ar wyryfdod yn adlewyrchu rhyw fath o ymgais i gadw rheolaeth ar y niferoedd cynyddol o forynion annibynnol a ddeuai i rengoedd yr Eglwys. Yn hytrach na bod yn ufudd i ŵr lleyg, rhaid oedd i'r lleian fod yn ufudd i'w gŵr ysbrydol – neu'n hytrach y rhai a oedd yn cynrychioli Crist ar y ddaear, sef hierarchiaeth yr Eglwys. Felly, ar y naill law, yr oedd yr Eglwys yn cynnig rhywfaint o bŵer

ac annibyniaeth i ferched ac yn dweud wrthynt nad oedd yn rhaid iddynt briodi a phlanta. Ond, ar y llaw arall, yr oedd yr Eglwys yn gofyn i leianod ufuddhau i awdurdod gwahanol (a'r awdurdod hwnnw hefyd, i raddau helaeth, yn cael ei reoli gan ddynion). Dywedwyd wrth y ferch nad oedd yn rhaid iddi briodi, a chynigiwyd priodas drosiadol iddi.

Gwyryfdod, felly, oedd y cyflwr corfforol delfrydol yn nhyb yr Eglwys Fore. Yr oedd hefyd yn llinyn cyswllt rhwng y ddynolryw a'r duwiol. Gwyryfon yn unig a efelychai'r *vita angelica* (bywyd yr angylion) ac, felly, dim ond hwy a fwynhâi berthynas agos â'r Duwdod. Ganed yr Iesu o groth y Forwyn, ac yn union fel yr oedd y Forwyn Fair yn cyfryngu rhwng y ddaear a'r nef, credid bod y forwyn dduwiol yn sefyll rywle rhwng y ddynolryw a'r byd ysbrydol. Yng ngeiriau Gregory o Nyssa:

For in the Virgin Birth, virginity has led God to partake in the life of human beings, and in the state of virginity the human person has been given the wings with which to rise to a desire for the things of heaven. And so virginity has become the linking-force that assures the intimacy of human beings with God; and by the mediation of the virgin state there comes about the harmonious joining of two beings of such widely distant natures. (Callahane 1967: 2)

Cafodd syniadau Tadau'r Eglwys effaith bellgyrhaeddol ar feddylfryd yr Oesoedd Canol ac ar y delfrydau a welir yn llenyddiaeth grefyddol y cyfnod. Y mae ymwybyddiaeth o'r cefndir crefyddol hwn yn dra phwysig i ddealltwriaeth o feddylfryd yr Oesoedd Canol a'r dylanwadau a fu arno. Ni chyfieithwyd traethodau ar wyryfdod (megis *De Virginibus*, Ambrose) i'r Gymraeg yn yr Oesoedd Canol, neu o leiaf, nid oes unrhyw gyfieithiadau o'r fath yn y llawysgrifau a oroesodd. Yn Lloegr, ar y llaw arall, ceir testunau Saesneg Canol, fel *Hali Meiðhad* ac *Ancrene Wisse* sy'n annog merched i gadw eu gwyryfdod ac osgoi priodas. Llythyr sy'n canmol y bywyd gwyryfol yw *Hali Meiðhad*. Ysgrifennwyd *Ancrene Wisse* ar gyfer ancresau yng nghanolbarth Lloegr yn y drydedd ganrif ar ddeg ac ynddo delweddir yr Iesu, sef cariad ysbrydol yr ancresau, fel marchog sifalrïaidd (Millett a Wogan-Browne 1990). Fel y dadleuir yn y gyfrol hon, y mae'n bosibl nad oedd galw am destunau o'r fath yng Nghymru, oherwydd bod cyn lleied o leianod yno. Eto i gyd, adleisir nifer o syniadau Tadau'r Eglwys yn y testunau crefyddol Cymraeg. Y mae gwyryfdod a diweirdeb yn themâu amlwg mewn nifer o destunau Cymraeg Canol, yn enwedig ym mucheddau'r santesau a'r testunau hynny sy'n ymwneud â'r Forwyn Fair.

Yr oedd gwyryfdod merch o bwys gwleidyddol i'r gymdeithas seciwlar, yn ogystal â bod o bwys ysbrydol i'r gymdeithas eglwysig, a buddiol yma yw

amlinellu rhai o'r prif agweddau seciwlar tuag at wyryfdod a diweirdeb y ferch hefyd. Y mae'r rhan a chwaraeid gan wyryfdod y ferch mewn uniad priodasol yn amlwg. Dibynnai statws ac anrhydedd y ferch ar ei statws priodasol. Yr oedd naill ai'n forwyn neu'n wraig, a'r gyfathrach rywiol a oedd yn gyfrifol am y *rite de passage* pwysig hwnnw. Yr oedd yn hollbwysig nad oedd y ddarpar wraig eisoes wedi cael perthynas rywiol oherwydd, os hynny, gallasai fod yn feichiog â phlentyn rhywun arall. Yn ôl *Llyfr Iorwerth, Llyfr Blegywryd* a'r fersiwn Lladin a geir o *Gyfraith y Gwragedd*, os oedd gŵr yn cael cyfathrach rywiol â'i wraig ar noson gyntaf eu priodas ac yn gweld nad oedd y ferch yn forwyn, yr oedd ganddo'r hawl i'w gadael yn y gwely a mynd i ddweud wrth y gwesteion. Os nad oedd *cyfnesefiaid* y ferch (hynny yw, ei theulu agos) yn fodlon tystio i burdeb y ferch, neu os nad oedd y ferch yn fodlon iddynt dyngu llw ar ei rhan, torrid gwisg y ferch hyd at ei harffed fel cosb am ei hanniweirdeb. Wrth reswm, nid oedd rhaid i'r gŵr a dwyllwyd dalu *cowyll* i'r ferch (sef pris am ei gwyryfdod) ac, ymhellach, os nad oedd y gŵr yn aros dros nos gyda'r dwyllforwyn, gallai wahanu â'r ferch heb dalu *agweddi*. Fel arfer, pan chwelid priodas o fewn y saith mlynedd gyntaf, telid *agweddi* i'r ferch. Yn ôl *Llyfr Iorwerth*, rhoddid bustach un mlwydd oed i'r dwyllforwyn â'i gynffon wedi'i iro. Pe bai'r ferch yn llwyddo i ddal y creadur wrth ei gynffon yr oedd hi'n ei gadw fel *argyfrau* (sef *dowry*).[7]

> O rodir mor6yn y 6r, a'e chaffel hi o'r g6r yn llygredic, a'e diodef hi y uelly hyt trannoeth, ny dyly ef d6yn dim tranoeth o'e dylyet hi. Os ef a wna ynteu [kyuodi] ar y neitha6r g6edy as caffo yn llygredic, ac na chysgo y gyt a hi hyt trannoeth, ny dyly dim tranoeth y ganta6 ef . . . Vrth hynny y gat y kyureith y diheura6 hi o 16 seith nyn, y am y that a'e mam a'e brodyr a'e chwioryd. Os hitheu ny mynn y diheura6, lladher y chrys yn gyuu6ch a'e gwerdyr, a roder dinawet bl6yd yn y lla6 g6edy ira6 y losg6rn. Ac o geill y gynhal, kymeret yn lle y ran o'r argyfreu. Ac ony eill y kynhal, bit heb dim. (Jenkins ac Owen 1980: 166)[8]

Yn gyntaf, nid yw'n eglur sut y mae'r gŵr yn dod i amau purdeb ei wraig newydd. Rhaid tybio ei fod yn disgwyl i'r 'briodasferch' waedu fel prawf o'i morwyndod. Yn ôl pob tebyg, nid oedd y gymdeithas ganoloesol yn ymwybodol bod canran isel o forynion heb hymen gyflawn, er nad ydynt erioed wedi cael cyfathrach rywiol. Y mae *Llyfr Iorwerth* yn pwysleisio mai anodd yw gwahaniaethu rhwng morwyn a gwraig wrth edrych ar gorff aeddfed y ferch yn unig:

> O deruyd dyuot bronneu a chedor arnei, a'e blodeua6, yna y dyweit y

kyureith na 6yr neb beth y6 ae mor6yn ae g6reic, achos ry dyuot ar6ydon mab arnei. (Jenkins ac Owen 1980: 166)

Rhag ofn i'r ferch gael ei chyhuddo ar gam, rhoddid cyfle i'w theulu brotestio ar ei rhan. Fel y dangosodd Nerys Patterson, y mae natur fwrlesg i gosb y dwyllforwyn:

> It is plain that the central element in the treatment of the false virgin is exposure – candles are to be lighted, the guests called in to witness events, and the guilty girl stripped. It is also rather obvious that the punishment fits the offense, for the girl had covered up her loss of innocence and had, so to speak, kept everyone in the dark. (Patterson 1981–2: 75–6)

Prif bwrpas y gosb yw cywilyddio'r ferch yn gyhoeddus gan ddatgelu'r rhan o'i chorff sy'n gyfrifol am y drosedd. Yr oedd ei hymddygiad rhywiol yn effeithio ar anrhydedd ei rhieni a'i darpar ŵr ac nid ystyrid rhywioldeb y ferch yn beth preifat, personol.

Diddorol yw'r tebygrwydd rhwng cosb y dwyllforwyn yn y llyfrau cyfraith (torri gwisg y ferch hyd ei harffed) a'r ffordd y cosbir twyllforynion a gwragedd godinebus yn 'Chwedl Tegau Eurfron'. Yn y traddodiad Cymreig cysylltir tri pheth sy'n profi diweirdeb ag enw Tegau Eurfron a'r un mwyaf adnabyddus ohonynt yw'r fantell na fyddai'n gymwys i wraig odinebus. Dangosodd Graham C. G. Thomas (1970) mai i'r ddeunawfed ganrif y perthyn y llawysgrif sy'n cynnwys y fersiwn Cymraeg o 'Chwedl Tegau Eurfron', sef Llsgr. NLW 2288. Serch hynny, ceir nifer o fersiynau canoloesol o'r chwedl mewn ieithoedd eraill (Saint-Paul 1987) ac y mae'n amlwg bod y chwedl yn hysbys i rai o Feirdd yr Uchelwyr, er enghraifft Tudur Penllyn (Roberts, Thomas 1958: 14), Lewys Glyn Cothi (Johnston, D. 1995: 362) a Guto'r Glyn (Williams a Williams 1961: 270). Hefyd y mae mantell Tegau yn un o Dri Thlws ar Ddeg Ynys Prydain (Bromwich 1978: 241).[9] Yn ôl y chwedl, pe bai gwraig odinebus yn gwisgo'r fantell hudol hon, byddai'n codi hyd at ei gwddf ac yn datgelu'i chorff anniwair. Cywilyddir pob un o wragedd 'bonheddig' llys Arthur, gan gynnwys Gwenhwyfar, oherwydd ni feiddiai'r un ohonynt wisgo'r fantell ac eithrio'r wraig ddiwair Tegau Eurfron. Cyferbynnir diweirdeb Tegau ag anniweirdeb Gwenhwyfar, brenhines Arthur, yn y trioedd. Yn Llsgr. Peniarth 47 dilynnir triawd 66 'Teir Diweirwreic Ynys Prydein' gan driawd 80 'Teir Aniweir Wreic Ynys Prydein'. Adlewyrchir delfrydau'r gymdeithas ganoloesol yn y trioedd i raddau. Awgryma Bromwich (1978: 175) fod y trioedd sy'n sôn am wragedd diwair ac anniwair yn efelychu triawd 29 'Tri Diweir Deulu Enys Prydein' a thriawd 30 'Tri Anyweir Deulu Enys Prydein' (Bromwich 1978: 57–61).

Gwelir nad ystyr rywiol a geir i'r gair 'diweir' yn y trioedd sy'n ymwneud â dynion. Yn hytrach, ystyr wreiddiol y gair 'diweir' a geir yn y trioedd hyn, sef 'ffyddlon, teyrngar, dibynnol; cywir, gwir' (*Geiriadur Prifysgol Cymru* d.g. 'diwair').

Nid gormodiaith yw honni bod cyfraith gwlad yn adlewyrchiad o egwyddorion moesol y gymdeithas a greodd y gyfraith honno, er mor anodd yw dyddio'r 'arferion' y sonnir amdanynt yn y gyfraith. Y mae'n bosibl hefyd mai delfrydau a geir yn nhestunau'r gyfraith, yn hytrach na chofnod o arferion a ddigwyddai'n feunyddiol. Mewn gwirionedd, ni wyddys i ba raddau yr oedd cosbi twyllforynion yn digwydd yn y gymdeithas ganoloesol Gymreig, ond y mae'r tebygrwydd rhwng cosb y dwyllforwyn yn y llyfrau cyfraith a'r ffordd y cosbir twyllforynion a gwragedd godinebus yn 'Chwedl Tegau Eurfron' yn dangos bod llenyddiaeth chwedlonol yn aml yn adlewyrchu'r un delfrydau a'r un egwyddorion moesol ag a geir mewn testunau canoloesol eraill yng Nghymru.

Y mae profion gwyryfdod neu ddiweirdeb merch yn fotiff poblogaidd rhyngwladol (H400–59) a ymddengys yn y rhan fwyaf o fynegeion i fotiffau llenyddol (Thompson, Stith 1932–6: III, 312–16; Cross 1952: 338–9; Rotunda 1942: 23). Ymddengys pob math o brofion diweirdeb a gwyryfdod mewn llenyddiaeth o bedwar ban byd ac nid mewn testunau Cristnogol yn unig y sonnir am brofion gwyryfdod. Ceir enghreifftiau yn chwedlau'r Hindŵ (Tawney 1880–4: 86), a'r Moslem (Burton, R. F. 1894: X, 1–27) yn ogystal â'r Groegiaid cynnar (Sissa 1990: 84). Ni chyfyngir y profion hyn i'r Oesoedd Canol chwaith, ond yn ei erthygl 'The influence of medieval upon Welsh literature' honna 'T.W.' fod profion diweirdeb yn arwydd o anfoesoldeb yr Oesoedd Canol:

> The morality of the middle ages was not of a very elevated character, and the frequent failings of the weaker sex appear in the popular literature rather as a subject of jocularity than of reprehension. It was in this spirit that people sought expedients for detecting female frailty, several of which are commemorated in medieval stories; and tests for this purpose are sometimes introduced even into the old manuscripts of domestic receipts. (1863: 8)

Yn hytrach na dangos 'the frequent failings of the weaker sex', chwedl 'T.W.', y mae'r profion gwyryfdod yn datgelu agweddau cymdeithasol a diwylliannol ynglŷn â rhywioldeb merched. Dylid nodi bod cryn elfen o hiwmor yn gysylltiedig â'r profion hyn mewn rhai chwedlau ac ni wyddys i ba raddau yr oedd profi gwyryfdod yn realiti hanesyddol mewn gwirionedd. Fodd bynnag, dengys y profion i wyryfdod gael ei ystyried yn drysor prin a

8

gwerthfawr – yn beth i'w ddiogelu. Tueddid i amau tystiolaeth merch ynglŷn â'i phurdeb ei hunan a dyheid am wrthrychau hudol a fyddai'n ei phrofi. Ni ellir llai na synhwyro ofn ac anwybodaeth ynglŷn â rhywioldeb y ferch – yn ogystal â rhyw ymgais i'w rheoli.

Mewn cyfres o ryseitiau meddygol yn y Llyfr Coch ceir enghraifft o brawf gwyryfdod sy'n taflu goleuni ar syniadau meddygol y cyfnod ynglŷn â chorff y ferch. Honnir bod modd gwahaniaethu rhwng morwyn a gwraig trwy roi diod iddi i'w hyfed ac ynddi naddion o faen muchudd:

Or mynny wybot g6ahan r6ng g6wreic a mor6yn. – Nad uaen muchud y my6n d6fyr, a dyro idi oe yuet, ac os g6reic vyd yn diannot hi a y bissa6; os mor6yn, nyt a m6y no chynt. (Diverres 1913: 60)

Fel y dengys Nesta Lloyd a Morfydd Owen (1986: 146), yr oedd wrosgopeg, neu astudiaeth o ansawdd y trwnc (sef y dŵr), yn chwarae rhan allweddol mewn diagnosis canoloesol, a chredid y gellid lleoli achos y salwch wrth archwilio'r trwnc.[10] Dengys Lastique a Lemay (1991: 56–79) fod nifer o feddygon canoloesol yn ymdrin â cholli morwyndod fel petai'n glefyd. Hefyd rhoddir cyfarwyddiadau ynglŷn â sut y gellir ffugio morwyndod yng ngwaith Rhazes (diwedd y 9fed ganrif/dechrau'r 10fed), William o Saliceto (13eg ganrif) a'r feddyges Trotula (11eg ganrif), er enghraifft, awgrymir y gall gwraig ddynwared gwyryfdod wrth roi coluddyn colomen wedi'i lenwi â gwaed yn ei gwain, fel y bydd yn gwaedu wrth gael gyfathrach rywiol (Lemay 1981: 176; Lastique a Lemay 1991: 77, n.74). Wrth reswm, yr oedd problemau moesol ynghlwm wrth y cyfarwyddiadau hyn ac y mae'n debyg bod sensoriaeth wedi effeithio ar fersiynau diweddarach o destun Trotula: penderfynodd rhai copïwyr hepgor y cyfarwyddiadau ynglŷn â dynwared gwyryfdod (Cadden 1986: 164). Credid bod organau cenhedlu'r wraig yn debyg i rai'r gŵr, ond eu bod yn wrthdroëdig, hynny yw, credid eu bod yn debyg ond bod organau cenhedlu'r wraig ar y tu mewn, tra bo aelod y gŵr ar y tu allan i'w gorff. Cyfatebai'r groth a'r wain i'r pidyn, yr ofarïau i'r cerrig, a gorchudd y groth i'r sgrotwm. Yn ôl yr athrawiaeth feddygol hon, yr oedd genitalia y wraig yn debyg i genitalia y gŵr – yn union fel yr oedd argraffiad mewn cwyr yn debyg i'w sêl (Jacquart a Thomasset 1988: 37). Mewn geiriau eraill, oherwydd bod sberm a dŵr y gŵr yn dod o'r un agoriad, credid bod dŵr a misglwyf y wraig yn dod o'r un agoriad hefyd. Ni roddid sylw i swyddogaethau gwahanol yr arenbib a'r wain. Yn y drydedd ganrif ar ddeg dechreuwyd dyrannu cyrff dynol yn y Gorllewin. Fodd bynnag, yr oedd y gred mewn theori feddygol mor gryf fel na chafodd profiad ymarferol y llawfeddygon canoloesol unrhyw effaith ar y cam-syniadau ynglŷn â chorff y ferch. Fel y dywed Lastique a Lemay:

Just as medieval anatomists were unable to cope with the existence of the clitoris because it upset the neat system of inverse symmetry of the organs, so they could not see that the female urethra and vagina have two separate openings. What must have been obvious to all women and to most men was too difficult for learned physicians to accept. Galenic theory was more important than what they could see and touch. (1991: 63)

Gwelir, felly, paham y credai meddygon fod modd gwahaniaethu rhwng dŵr gwraig a dŵr morwyn. Os oedd y ferch wedi cyfathrachu'n rhywiol, yna credid bod y 'fynedfa' i'w chorff wedi mynd yn llydan a llac: byddai naddion o faen muchudd yn gallu pasio trwyddi'n hawdd. Ar y llaw arall, os oedd y ferch yn forwyn, credid bod y 'fynedfa' i'w chorff yn parhau i fod yn dynn ac yn gul: byddai'r forwyn yn cymryd mwy o amser i 'bissaw' ac ni fyddai gwrthrychau solet yn medru disgyn o'r wain. Deilliai'r syniadau hyn o waith Galen ac Aristoteles (Jacquart a Thomasset 1988: 36) a gafodd effaith bellgyrhaeddol ar syniadau meddygol y Gorllewin trwy gydol yr Oesoedd Canol.[11] Nid oedd sôn am y clitoris, oherwydd nid oedd yn cyfateb yn amlwg i unrhyw ran o aelod y gwryw.[12] Yn wir, cyn y bymthegfed ganrif, tueddai'r testunau meddygol i anwybyddu unrhyw ran o genitalia y ferch a welid ar y tu allan i'w chorff. Yr hyn a oedd yn bwysig i'r meddygon oedd y broses o genhedlu plant, a thrafodid rhywioldeb y ferch yn nhermau hyrwyddo cenhedliad yn unig. Yn hyn o beth, yr oedd y ddysgeidiaeth feddygol yn debyg i ddysgeidiaeth yr Eglwys a gydsyniai mai cenhedlu plant oedd unig ddiben y gyfathrach rywiol – a hynny o fewn ffiniau priodasol yn unig.

Yn y gyfrol hon cesglir ynghyd ddeunydd canoloesol am wyryfdod a diweirdeb merched yng Nghymru am y tro cyntaf erioed. Penderfynwyd canolbwyntio ar ferched yn hytrach na dynion oherwydd, fel y dadleuwyd eisoes, y mae gwyryfdod a diweirdeb yn cael eu cysylltu yn arbennig â merched mewn testunau canoloesol. Er y gellir enwi rhai gwyryfon gwrywaidd a oedd yn hynod o bwysig yn yr Oesoedd Canol (er enghraifft, yr Iesu, Ioan a rhai o'r seintiau), cysylltid gwyryfdod â sancteiddrwydd benywaidd yn arbennig yn ystod y cyfnod hwn. Y prif ffynonellau ar gyfer yr astudiaeth hon yw testunau llenyddol Cymraeg yr Oesoedd Canol sy'n perthyn, yn fras, i'r cyfnod rhwng yr unfed ganrif ar ddeg a diwedd y bymthegfed ganrif. Anodd yw cyfyngu'r drafodaeth i ddyddiadau penodol oherwydd bod cryn ofod yn aml rhwng dyddiad y cyfansoddi a dyddiad y llawysgrif: gan amlaf y mae'r llawysgrifau yn adlewyrchu deunydd hŷn. Edrychir ar gorff sylweddol o lenyddiaeth Gymraeg ganoloesol (rhyddiaith a barddoniaeth) a chyfeirir at lenyddiaeth yr unfed ganrif ar bymtheg lle y bo'r cynnwys yn berthnasol i'r drafodaeth. Ymdrinnir hefyd â nifer o

gyfieithiadau. Nid yw'r testunau Lladin a ysgrifennwyd yng Nghymru yn cael eu hanwybyddu chwaith. Cyfeirir at nifer o destunau Lladin, megis gwaith Gerallt Gymro a *vitae* y saint brodorol, oherwydd eu bod yn perthyn yn amlwg i'r traddodiad Cymreig.[13]

Er mwyn ymgodymu â'r pwnc eang hwn trefnir y drafodaeth fel a ganlyn. Yn gyntaf, edrychir ar y delfryd perffaith o forwyndod, sef y Forwyn Fair. Rhoddir amlinelliad o gwlt Mair yn y Dwyrain a'r Gorllewin. Wedyn, rhoddir sylw manwl i'r prif ddadleuon a'r credoau ynglŷn â gwyryfdod y Forwyn ddilychwin. Trafodir rhai o'r syniadau ynghylch corff Mair, ei gwyryfdod *in partu*, *post partum* a'i gwyryfdod parhaol. Edrychir ar amryw destunau rhyddiaith megis *Buched Meir Wyry*, *Buched Anna*, *Llyma Vabinogi Iessu Grist* a *Gwyrthyeu e Wynvydedic Veir*, a chyfeirir at nifer fawr o gerddi Cymraeg sy'n moli Mair. Edrychir ar y modd y delweddir y beichiogi gwyryfol ac ystyrir apêl Mair yng Nghymru'r Oesoedd Canol.

Yn ail, manylir ar y merched duwiol hynny a geisiai efelychu'r Forwyn ddifrycheulyd – y santesau. Am y tro cyntaf erioed, rhoddir sylw teilwng i'r traddodiadau canoloesol am santesau brodorol Cymru. Aethpwyd ati i gasglu gwybodaeth am y santesau o amryfal ffynonellau – bucheddau, cerddi'r Cywyddwyr, calendrau, achau a thestunau cyfreithiol. Ymwelwyd hefyd â nifer o eglwysi a ffynhonnau sydd wedi eu cysegru ar enw santes neu'r Forwyn Fair. Edrychir ar fucheddau'r santesau estron a gyfieithwyd i'r Gymraeg yn yr Oesoedd Canol yn ogystal â'r bucheddau a'r traddodiadau am y santesau brodorol. Tynnir cymhariaeth rhwng patrwm bywgraffyddol y santes a'r sant, ac edrychir yn fanwl ar sancteiddrwydd benywaidd. Yn ogystal, ystyrir rhai rhesymau dros apêl y santes.

Yn y bennod olaf, trafodir y merched hanesyddol a oedd, yn ddelfrydol, yn ceisio efelychu purdeb a duwioldeb y Forwyn Fair a'r santesau, sef y lleianod. Astudir hanes y lleiandai yng Nghymru'r Oesoedd Canol ac ystyrir paham yr oedd cyn lleied o dai crefydd i ferched. Edrychir ar nifer o gerddi i leianod a gwragedd duwiol a thrafodir agweddau eglwysig a seciwlar tuag at leianod a gwragedd duwiol. Gofynnir i ba raddau yr oedd dewis lleianaeth yn realiti i'r Gymraes ac ystyrir i ba raddau yr anogwyd y ferch dduwiol i addoli o fewn ffiniau'r briodas. Ystyrir pwysigrwydd cymdeithasol gwyryfdod y ferch a diweirdeb y wraig briod.

Cyfeirir yn gyson yn y gyfrol at y dystiolaeth weledol ac, felly, cynhwysir nifer o blatiau yn y gyfrol sy'n darlunio creiriau, creirfeydd, ffynhonnau, ysgriniau, ffenestri lliw, lluniau o'r llawysgrifau, murluniau, seliau a cherfluniau. Yn yr adran o blatiau lliw defnyddir rhifolion Rhufeinig i gyfeirio at y platiau unigol. Dosberthir y platiau du a gwyn yng nghorff y testun. Yn yr Atodiad, ceir calendr cyfansawdd sy'n rhestru gwyliau'r Forwyn Fair a'r santesau ynghyd â manylion am y llawysgrifau lle y'u cofnodwyd.

Fel y gwelir o'r uchod, astudiaeth ryngddisgyblaethol a geir yn y gyfrol hon. Bwrir y rhwyd yn eang ac edrychir ar nifer fawr o wahanol ffynonellau: manylir ar yr union ffynonellau ar ddechrau pob pennod. Astudiaeth thematig sydd yma, mewn gwirionedd, a phrif themâu'r astudiaeth honno yw gwyryfdod a diweirdeb. Dadleuir bod ffyddlondeb a phurdeb corfforol y ferch yn themâu hollbwysig mewn unrhyw astudiaeth o hanes merched, a dyna'r rheswm dros ddewis y ddau 'rinwedd' hyn fel fframwaith i'r gyfrol. Nod y llyfr yw edrych ar lenyddiaeth Gymraeg ganoloesol o'r newydd, o safbwynt y ferch. Agorir cil y drws ar agweddau'r gymdeithas Gymreig tuag at burdeb a ffyddlondeb merched, ac ystyrir cyfraniad Cymru i'r syniadau canoloesol ynglŷn â sancteiddrwydd benywaidd. Y gobaith yw y bydd yr astudiaeth hon yn cyfrannu, nid yn unig at ein dealltwriaeth o lenyddiaeth Gymraeg, ond hefyd at ein hymwybyddiaeth o'r meddylfryd canoloesol.

NODIADAU

[1] Gweler, er enghraifft, waith arloesol de Beauvoir (1949). Ar astudiaethau ffeministaidd yn gyffredinol a beirniadaeth lenyddol ffeministaidd, gweler Greer (1970), Millett (1971), Moi (1985), Belsey a Moore (1989), Morris (1993).

[2] Casgliad o bapurau Power yw'r gyfrol hon, ac fe'i cyhoeddwyd wedi ei marwolaeth. Ceir cyfrol arloesol arall ganddi ar *Medieval English Nunneries* (Power 1922).

[3] Ceir cyfieithiadau o'u gwaith yn y gyfres Penguin Classics. Gweler, er enghraifft, Burgess a Busby (1986), Windeatt (1985), Lawson (1985) a Wolters (1966). Am fanylion pellach gweler Dronke (1984), Flanagan (1990) a Lochrie (1992).

[4] Trafodir rhai o'r santesau yng ngwaith Baring-Gould a Fisher (1907–13) a Henken (1987).

[5] Er enghraifft, gweler Aubineau (1966), Callahane (1967), Mierow (1963), Musurillo a Grillet (1966) a Romestin a Duckworth (1955).

[6] Bob tro y dyfynnir o'r Beibl yn y gyfrol hon defnyddir *Y Beibl Cymraeg Newydd* (Swindon: Cymdeithas y Beibl, 1988).

[7] Diffinir *cowyll*, *agweddi* ac *argyfrau* gan Jenkins ac Owen fel a ganlyn: '*cowyll*, the "morning-gift" made to a virgin bride by her husband' (Jenkins ac Owen 1980: 196); '*agweddi* means the specific sum from the common pool of matrimonial property to which the wife was entitled on a justified separation from the husband before the union had lasted seven years' (Jenkins ac Owen 1980: 188); '*argyfrau*, the goods brought by the wife to a union' (Jenkins ac Owen 1980: 191).

[8] Ar symbolaeth y gosb a thrafodaeth bellach arni yng nghyfraith Cymru a Sweden, gweler Anners a Jenkins (1960–3).

[9] Yn ôl Llsgr. Peniarth 77: 'Mantell Degau Eurvron: ni wasanaethai i'r neb a dorrai i ffriodas na'i morwyndod; ac yr neb y byddai lân y'w gwr, y byddai hyd y llawr, ac i'r neb a dorrai i ffriodas ni ddoe hyd i harffed, ac am hyny'r oedd cenvigen wrth Degau Eurvron' (Bromwich 1978: 241).

[10] Ar feddygaeth yng Nghymru'r Oesoedd Canol a'r cysylltiad rhwng meddygon Myddfai a'r testunau meddygol yng Nghymru, gweler Owen, M. E. (1975–6 a 1995).

[11] Sonia Pliny yn ogystal ag Albertus Magnus am ddefnyddio maen muchudd i brofi gwyryfdod (Eichholz 1962: 115; Wycoff 1967: 93). Ar y profion hyn gweler Cartwright (1996: 216–17).

[12] Ni cheir disgrifiad cywir o'r clitoris tan yr unfed ganrif ar bymtheg pan yw Gabriel Fallopio yn ei chysylltu â sensitifrwydd rhywiol y ferch (Jacquart a Thomasset 1988: 46).

[13] Dyfynnir o'r cyfieithiadau Saesneg safonol, ac eithrio *Hanes y Daith Trwy Gymru* a *Disgrifiad o Gymru* gan Gerallt Gymro. Cyfieithwyd y testun Lladin hwn i'r Gymraeg gan Thomas Jones (1938) a dyfynnir o'i gyfieithiad ef. Cyfieithir unrhyw ddyfyniadau neu gyfieithiadau yn y Ffrangeg i'r Gymraeg.

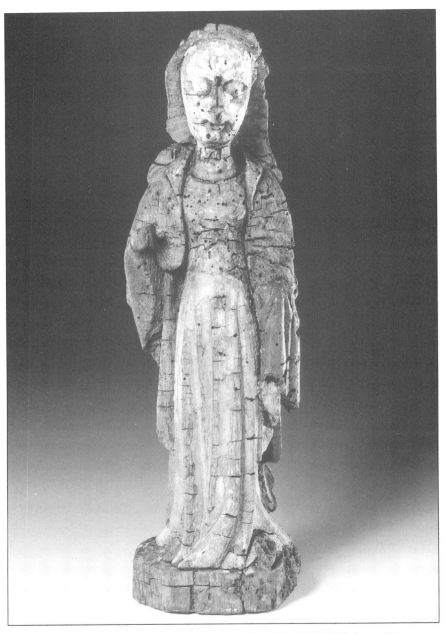

1 Delw gerfiedig o'r Forwyn Fair o eglwys Mochdre (15fed ganrif).

PENNOD 1

Y Forwyn Fair

Ni ellir gorbwysleisio pwysigrwydd y Forwyn Fair yn nefosiwn yr Oesoedd Canol. Yr oedd cwlt y Wynfydedig Forwyn yr un mor fyw yng Nghymru ag yng ngwledydd eraill Ewrop. Hi oedd 'gwreichionen a ffen y ffydd', chwedl Hywel Swrdwal (Morrice 1908: 24)[1] ac fe'i disgrifir fel 'crair crefydd' yng ngwaith Bleddyn Ddu (Daniel 1994: 21). Digon yw edrych ar gelfyddyd a llenyddiaeth yr Oesoedd Canol i gael argraff o effaith ysbrydoledig Mair ar Gymry'r cyfnod – yn lleygwyr a chlerigwyr fel ei gilydd. Fel y dywed Gilbert Ruddock: 'Nid oedd dianc rhag y Forwyn i na byd na betws. Yr oedd hi'n holl-bresennol yn yr eglwys ac ym myd celfyddyd' (1975: 98). Yr oedd lluniau yn olrhain hanes y Forwyn Fair ar ganfas, waliau a ffenestri lliw eglwysi. Yr oedd delw'r Forwyn i'w gweld yn fynych ar gerfluniau a naddiadau pren ac yr oedd rhai o'r delwau hyn yn enwog ledled Cymru, er enghraifft delw 'fyw' yr Wyddgrug, delw Gresffordd, Mair o'r Trwn (Llanystumdwy), y Wyry Wen o Ben-rhys.[2] Yn anffodus, dinistriwyd y rhan fwyaf o'r delwau hyn yn ystod y Diwygiad Protestannaidd a phrin yw'r delwau a oroesodd yng Nghymru. Un o'r rhain yw'r ddelw gerfiedig o'r Forwyn Fair a gedwir yn Amgueddfa ac Oriel Genedlaethol Caerdydd (gweler Plât 1). Daw'r ddelw bren hon o ysgrîn y grog yn eglwys Mochdre, ac y mae'n debyg ei bod yn perthyn i'r bymthegfed ganrif. Cyn y Diwygiad, byddai gweld delw o'r Forwyn a chlywed pregethwr neu fardd yn canu'i chlodydd yn ddigwyddiad cyfarwydd ym mywyd beunyddiol y Cymry. Yr oedd celfyddyd weledol yn sicrhau bod y mwyafrif anllythrennog yn cael 'darllen' hanes Mair. Enghraifft nodedig yw ffenestr ddwyreiniol Capel Mair, *c.*1498, yn eglwys Gresffordd sy'n darlunio cyfres o ddigwyddiadau pwysig ym muchedd y Forwyn (Lewis, M. 1970: Platiau 13, 18–21; gweler Plât 2).[3]

Cyfieithwyd nifer o weithiau crefyddol i'r Gymraeg yn ystod yr Oesoedd Canol ac y mae corff sylweddol o'r rhain yn ymwneud â hanes a moliant Mair: *Buched Anna, Buched Meir Wyry, Llyma Vabinogi Iessu Grist, Rybud Gabriel at Veir, Gwyrthyeu e Wynvydedic Veir, Y mod yd aeth Meir y nef* a *Gwassanaeth Meir*. Fel y dengys J. E. Caerwyn Williams (1974b: 370), y

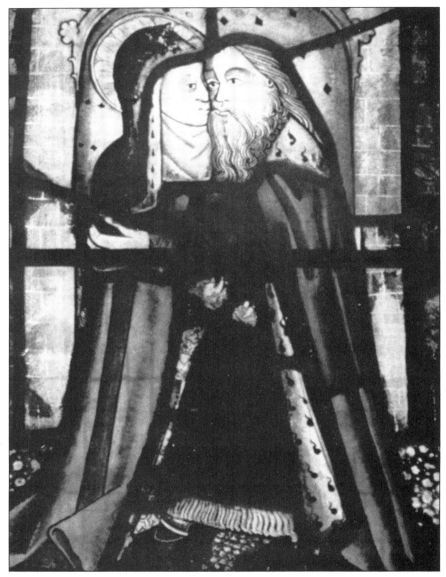

2 Anna a Joachym yn cwrdd wrth y porth aur; ffenestr liw yn eglwys Gresffordd
*c.*1498.

mae'r rhan fwyaf o'r gweithiau hyn yn tarddu o gyfansoddiadau Lladin. Daw'r rhan fwyaf o'r testunau gwreiddiol yn ogystal â chwlt y Forwyn o'r Dwyrain. Yr oedd llawer o'r testunau gwreiddiol yn cylchredeg yn y Dwyrain mor gynnar â'r bumed ganrif. Nid yw'n syndod felly na wyddom o ba destunau yn union y mae'r cyfieithiadau Cymraeg yn tarddu.[4] Buddiol, efallai, yw bwrw golwg dros rai o'r testunau cynnar hyn a rhai o'r prif gerrig milltir yn hanes cwlt Mair. Er mwyn hwyluso'r drafodaeth, trefnir y deunydd yn gronolegol a chyfeirir at y ffynonellau Cymraeg, lle y bo hynny'n berthnasol.

Rhywbryd yn ystod yr ail ganrif yr ysgrifennwyd *Protevangelium Jacobi* (Cross a Livingstone 1974: 723). Yn yr iaith Roeg yr ysgrifennwyd y testun gwreiddiol ac fe'i cyfieithwyd i'r Lladin ymysg ieithoedd eraill. Y mae'r testun apocryffaidd hwn yn rhoi manylion ynglŷn â rhieni Mair; cenhedliad y Forwyn; ei phlentyndod; y broses o ddewis Joseff yn ŵr iddi, a geni gwyrthiol yr Iesu. Yr oedd yn ffynhonnell i'r *Pseudo-Matthaei* (neu'r *Liber de ortu beatae Mariae*) a ysgrifennwyd yn Lladin rhwng 500 a 700 (Clayton 1990: 13). Yn ddiweddarach ychwanegwyd at y testun hwn yr hanesyn am yr Iesu, Mair a Joseff yn ffoi i'r Aifft ynghyd â manylion am rai o wyrthiau'r Iesu o Efengyl Thomas. O'r corff hwn o weithiau apocryffaidd y deillia'r cyfieithiadau Cymraeg: *Buched Meir Wyry* a *Llyma Vabinogi Iessu Grist*. Erbyn diwedd y drydedd ganrif ar ddeg yr oedd y deunydd apocryffaidd am hanes Mair a mabolaeth yr Iesu wedi'i gyfieithu i'r Gymraeg (Williams, J. E. C. 1974b: 362–4). Sonnir am farwolaeth Mair a'r ffordd y dyrchafwyd ei chorff i'r nef yn y testun apocryffaidd *Transitus Beatae Mariae*. Yr oedd y *Transitus* yn boblogaidd yn y Dwyrain erbyn y bumed ganrif (Clayton 1990: 8), ac yn y drydedd ganrif ar ddeg fe'i cyfieithwyd i'r Gymraeg gan y clerigwr Madog ap Selyf ar gyfer Maredudd ab Owain (*ob*.1265), gor-ŵyr yr Arglwydd Rhys (Williams, J. E. C. 1974a: 335). Digwydd y testun hwn yn Llsgr. Peniarth 14 (ail hanner y 13eg ganrif) a Llsgr. Peniarth 5 (canol y 14eg ganrif), a cheir nifer o destunau eraill tebyg yn y llawysgrifau Cymraeg.[5] Yn Llsgr. Peniarth 14 y mae'r *Transitus* yn rhan o destun ehangach, sef *Gwyrthyeu e Wynvydedic Veir* (Angell 1938; Jones, G. 1938–9: 144–8, 334–41; 1939: 21–33), ond yn Llsgr. Peniarth 5, y mae'r *Transitus* yn rhagflaenu'r *Gwyrthyeu* (Mittendorf 1996: 206–10). Yn y ddeuddegfed ganrif, yn ôl pob tebyg, y daeth *Gwyrthyeu e Wynvydedic Veir* yn boblogaidd yn Ewrop (Williams, J. E. C. 1974b: 363–4).

Er i Gelasius, Pab Rhufain, gondemnio'r testunau apocryffaidd yn 494, nid oedd pall ar eu poblogrwydd a chyfieithwyd yr hanesion am fuchedd Mair i nifer o ieithoedd. Daeth cwlt y Forwyn yn fwy poblogaidd yn y Dwyrain ar ôl i Gyngor Ephesus (431) ddatgan mai *Theotokos* (Mam Duw) oedd Mair ac i Gyngor Chalcedon (451) ei hanrhydeddu â'r enw *Aeiparthenos* (Gwyryf Dragwyddol).

Ni ellir anwybyddu'r tebygrwydd rhwng cwlt y Forwyn Fair, mam yr Iesu, a chwlt mamdduwies yr hen grefyddau. Awgrymid bod y Forwyn Fair wedi disodli'r dduwies Eifftaidd, Isis, a'r dduwies Roegaidd, Athena, gan gadw sawl nodwedd a berthynai i'r duwiesau hynny (Warner, M. 1976: 208; Miegge 1955: 70–9; Ruether 1979: 10–14). Diddorol yw sylwi i Deml Isis yn Soissons gael ei hailgysegru i'r Forwyn Fair rhwng 400 a 500 ac i'r Parthenon, addoldy Pallas Athene, gael ei gysegru i fam yr Iesu cyn dechrau'r seithfed ganrif (Warner, M. 1976: 348–9). Fodd bynnag, yr oedd y duwiesau hyn naill ai'n wyryfon neu'n famau. Y Forwyn Fair yn unig sy'n fam ac yn forwyn ar yr un pryd. Yn aml, cysylltid y duwiesau dwyreiniol ag anniweirdeb, er eu bod yn dal i gael eu hystyried yn wyryfon (Carroll 1986: 5–10). Rhaid oedd i'r Eglwys Babyddol ddatgysylltu'r Forwyn Fair â'r duwiesau cynharach ac yn *Llyma Vabinogi Iessu Grist* y mae delwau'r hen dduwiau yn syrthio i'r llawr ac yn torri'n deilchion pan yw Mair yn cerdded i mewn i'r deml.[6]

Cyn diwedd y chweched ganrif, dechreuwyd cysegru gwyliau er anrhydedd i Fair yn Bysantiwm, ac erbyn yr wythfed ganrif yr oedd Pab Sergius I wedi cyflwyno nifer o wyliau'r Forwyn i galendr Rhufain:[7] Gŵyl Fair Pan Aned/ Gŵyl Fair Ddiwethaf (8 Medi); Gŵyl Fair y Gyhydedd/ Gŵyl Cyfarchiad Mair (25 Mawrth); Gŵyl Fair y Canhwyllau/ Gŵyl Puredigaeth Mair (2 Chwefror); a Gŵyl Fair Gyntaf/ Gŵyl Dyrchafiad Mair (15 Awst) (Warner, M. 1976: 349– 50). Ymledodd cwlt y Forwyn i'r Gorllewin yn sgil y gwyliau hyn. Gwyddys fod y pedair gŵyl uchod yn cael eu dathlu yn Lloegr cyn y Goncwest Normanaidd (Clayton 1990: 50–1),[8] ond ni wyddys i sicrwydd pryd y dechreuwyd eu dathlu yng Nghymru. Ymddengys gwyliau'r Forwyn yn y rhan fwyaf o'r calendrau Cymreig, gan gynnwys Llsgr. BL Cotton Vespasian A.xiv (dechrau'r 13eg ganrif) – un o'r calendrau hynaf. Eto i gyd, oherwydd prinder ffynonellau cynnar, anodd yw gwybod a oedd yr Eglwys Fore yng Nghymru yn rhoi sylw arbennig i'r Forwyn ar y dyddiau arbennig hyn. Cyfeiria'r calendrau Cymreig at nifer o wyliau'r Forwyn a gyflwynwyd yn ddiweddarach i galendr Rhufain hefyd, sef Gŵyl Anna mam Mair (26 Gorffennaf), Gŵyl Fair yn y Gaeaf/ Gŵyl Ymddŵyn Mair (8 Rhagfyr) a Gŵyl Fair yn yr Haf (2 Gorffennaf).[9]

Gwelodd y ddeuddegfed ganrif ffyniant newydd yng nghwlt y Forwyn, ac y mae sawl un wedi cysylltu hyn ag ymlediad y Normaniaid dros Brydain a'r diddordeb newydd mewn addysg merched (Jones, G. H. 1912: 335; Miegge 1955: 107; Williams, J. E. C. 1974a: 331–5; 1974b: 396). Ni wyddys i ba raddau yr oedd y Gymraes yn cael ei hannog i dderbyn addysg yn y cyfnod. Nid oes tystiolaeth mai merched a gynhyrchodd neu a gyfieithodd unrhyw un o'r testunau crefyddol. Y mae Efa ferch Maredudd ab Owain a oedd yn awyddus i Ruffudd Bola gyfieithu *Credo Athanasius Sant* o'r Lladin i'r

Gymraeg yn enghraifft brin (Williams, J. E. C. 1974a: 331–2). Fodd bynnag, diddorol yw sylwi mai brawd Efa, Gruffudd ap Maredudd, a ofynnodd am gyfieithiad o'r *Transitus*, ac mai un o ddisgynyddion Efa, Gruffudd ap Llywelyn, a gomisiynodd ancr Llanddewibrefi i greu compendiwm o destunau crefyddol Cymraeg yn *Llyvyr Agkyr Llandewivrevi.*

Y mae Glanmor Williams yn awgrymu bod defosiwn y Normaniaid i'r Forwyn Fair a'u brwdfrydedd i adeiladu eglwysi iddi wedi effeithio ar dwf ei chwlt yng Nghymru (1962: 479). Hyd y gwyddys, yr oedd o leiaf 143 o eglwysi a chapeli a 75 o ffynhonnau wedi eu cysegru ar enw Mair yng Nghymru yn yr Oesoedd Canol (Jones, F. 1954: 33, 45–8, map 4). Dywed Glanmor Williams fod lleoliad yr eglwysi a'r ffynhonnau hyn yn cyfateb i'r ardaloedd yng Nghymru lle'r oedd dylanwad y Normaniaid gryfaf (1962: 479). Wedi'r Goncwest ailgysegrwyd nifer o eglwysi ar enw Mair: er enghraifft, ar ôl 1155 daeth eglwys Meifod i'w harddel gyda Thysilio a Gwyddfarch (Haycock 1994: 113). Ni ellir gwadu'r cysylltiad cryf rhwng ymlediad y Normaniaid dros Brydain a'r twf yng nghwlt y Wynfydedig Forwyn, ond anodd hefyd yw credu mai'r Normaniaid a gyflwynodd foliant Mair i'r Cymry am y tro cyntaf. Gwyddys fod cerddi, gweithiau litwrgïaidd, testunau rhyddiaith yn ogystal â chalendrau yn dangos bod yr Eglwys yn Lloegr yn moli Mair cyn y Goncwest (Clayton 1990). Sonnir hefyd am rai o'i gwyliau mewn testunau Gwyddeleg *c.*750 a *c.*800 (Clayton 1990: 32–3). Efallai ei bod yn werth nodi yma fod cyfeiriad at y Forwyn Fair yn un o'r englynion crefyddol cynharaf a geir yn y Gymraeg: 'nit guorgnim molim mab meir' (Evans, D. S. 1986: 1). Cyfeiriad anuniongyrchol ydyw, wrth gwrs, ond pwysleisia gysylltiadau Cristolegol y Forwyn a dengys mai digon oedd cyfeirio at yr Iesu fel 'mab meir'. Oherwydd prinder ffynonellau yn gyffredinol, amhosibl efallai yw asesu rôl y Forwyn ym mywyd crefyddol Cymru cyn y ddeuddegfed ganrif, ond anodd hefyd yw credu bod yr Eglwys yng Nghymru wedi ei hanwybyddu'n llwyr cyn y Goncwest Normanaidd. Nid ymddengys fod unrhyw gwlt i'r Forwyn wedi datblygu yn y cyfnod cynnar hwn. Yn sicr ddigon, hybwyd y defosiynau i'r Forwyn gan yr urddau mynachaidd.

Ymhlith yr holl glerigwyr a hyrwyddai gwlt y Forwyn yn y Gorllewin, yr oedd Bernard de Clairvaux yn un o'r pwysicaf. Er iddo amau a oedd Mair wedi'i chenhedlu'n wyrthiol, ysgrifennodd sawl homili yn mawrygu'r Forwyn ac yn pwysleisio pwysigrwydd puredigaeth Mair yn y deml, y Cyfarchiad a'r Esgyniad (Graef 1963: I, 235–41; Saïd 1993). Yr oedd Sant Bernard yn un o sylfaenwyr Urdd y Sistersiaid. Yn 1115 symudodd o'r fynachlog yn Cîteaux i greu mynachlog Sistersaidd newydd yn Clairvaux. Daeth y mudiad Sistersaidd i Gymru yn 1131 pan sefydlwyd Abaty Tyndyrn. Ar ddechrau'r drydedd ganrif ar ddeg yr oedd tair mynachlog ar

ddeg a dau leiandy yn perthyn i Urdd y Sistersiaid yng Nghymru (Williams, D. H. a Lewis 1976: 6–8). Nid oedd capel i'r Forwyn Fair yn y mynachlogydd hyn am fod y fynachlog ei hun wedi'i chysegru iddi. Y mae'r bri a roddid ar y Forwyn Fair gan y Sistersiaid i'w weld ar seliau eu habatai sydd fel arfer yn darlunio'r Forwyn yn eistedd ar orsedd, a choron ar ei phen, yr Iesu ar ei glin a mynach o Urdd y Sistersiaid yn ei haddoli yng nghornel y sêl (Williams, D. H. a Lewis 1976: 10–11; Williams, D. H. 1982: 6, 13, 30; gweler, er enghraifft, Plât 3).[10] Y mae sawl ysgolhaig wedi sylwi ar natur Gymreig y mynachlogydd Sistersaidd yng Nghymru (ac eithrio Abaty Tyndyrn) a'u cysylltiad arbennig ag uchelwyr Cymru (Williams, D. H. 1984: I, 3–42; Lloyd, J. E. 1911: I, 593–604; Davies, J. 1990: 125). Rhaid, felly, bod y Sistersiaid wedi cyfrannu'n helaeth at dwf y defosiwn i Fair yng Nghymru.

Nid y Sistersiaid yn unig a hyrwyddai gwlt y Forwyn. Rhaid bod urddau pregethwrol y Ffransisiaid a'r Dominiciaid wedi cyfrannu'n helaeth hefyd at ledaenu moliant Mair. Daeth y Dominiciaid i Brydain yn 1221 a chyrhaeddodd y Ffransisiaid yn 1224 (Williams, J. E. C. 1974b: 347). Trwy gyfrwng homili a phregeth byddai'r Brodyr Pregethwyr yn trosglwyddo gwybodaeth am y Forwyn Fair i'r cyhoedd ac, yn ddiamau, yn annog pechaduriaid i erfyn am drugaredd yr iachawdwres ar ôl clywed cyffes. Y mae gan Ddafydd ap Gwilym ddau gywydd i'r Brawd Llwyd, sef aelod o Urdd Sant Ffransis. Yn un o'r cywyddau hyn y mae Dafydd yn cyffesu i un o'r Brodyr Llwydion ei fod mewn cariad â Morfudd, gwraig briod, (Parry, T. 1979: 362). Nid yw ymateb y Brawd yn plesio Dafydd, gan ei fod yn condemnio moliant cnawdol a godineb:

> Nid da'r moliant corfforawl
> A ddyco'r enaid i ddiawl.
> (Parry, T. 1979: 363)

Gellir tybio y byddai'r Brawd Llwyd wrth ei fodd pe bai Dafydd yn canu moliant diwair i'r Forwyn yn hytrach na 'moliant corfforawl' i wraig briod. Yn y cywydd arall y mae'r Brawd Llwyd, 'Disgybl Mab Mair' (Parry, T. 1979: 360), yn apelio ar Ddafydd i roi'r gorau i ddiota a mercheta er mwyn Mair.[11] Yn y cywydd 'Morfudd yn hen' y mae'r bardd yn disgrifio'r Brawd Du o Urdd Sant Dominic fel un 'Hoedl o'i fin, hudol i Fair' (Parry, T. 1979: 368). Cais y Brawd berswadio'r bardd i roi'r gorau i drachwant corfforol trwy ofyn iddo ddychmygu pa mor aflednais y byddai corff merch pe na newidiai ei dillad. Hawdd yw gweld paham yr oedd corff dilychwin y Forwyn ddiwair yn apelio at fynachod y cyfnod, a hawdd deall paham yr oeddynt yn awyddus i hyrwyddo cwlt y Wyryf. Yr oedd gwyryfdod

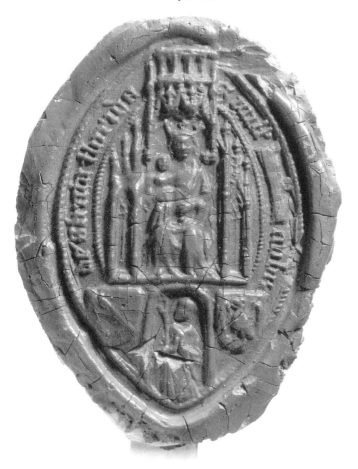

3 Argraffiad o sêl abad anhysbys, Abaty Sistersaidd Ystrad-fflur (15fed ganrif).

tragwyddol a mawredd y Forwyn yn cyfiawnhau diweirdeb y bywyd asgetig. Yr oedd y Forwyn Fair yn arf effeithiol wrth amddiffyn y bywyd mynachaidd rhag cyhuddiadau lleygwyr, ac yn dangos bod y bywyd gwyryfol yn haeddu clod.

Yn ail hanner y bedwaredd ganrif ar ddeg cyfieithwyd y gwasanaeth eglwysig *Officum Parvum Beatae Mariae Virginis* i'r Gymraeg (Roberts, B. F. 1961). Fel y dengys Brynley F. Roberts, *Gwassanaeth Meir* yw'r unig enghraifft o gyfieithu un o wasanaethau'r Eglwys i Gymraeg Canol, a cheir ynddo y fersiwn Cymraeg cynharaf o rai o'r salmau ac o weddïau

litwrgïaidd. Yn annisgwyl, y mae'r rhan fwyaf o'r *Gwassanaeth* wedi'i chyfieithu'n fydryddol.[12] Y mae *Gwassanaeth Meir* yn deillio o'r *Gwasanaeth Santaidd* (*Officum Divinum*), sef prif wasanaeth beunyddiol yr Eglwys Babyddol (Roberts, B. F. 1961: 9). Defnyddid *Gwassanaeth Meir* gan yr urddau mynachaidd i ddechrau, ond daeth yn boblogaidd hefyd yn eglwys y plwyf. *Gwassanaeth Meir* oedd prif gynnwys y llyfr oriau a oedd yn hynod boblogaidd ymysg pobl leyg. Defnyddid llyfr oriau'r Forwyn ar gyfer defosiwn preifat, teuluol. Yn aml, benywod a oedd yn berchen ar y llyfrau hyn – weithiau darlunnir perchennog y llyfr yn penlinio wrth draed y Forwyn Fair yng nghornel un o'r lluniau. Y mae'r rhan fwyaf o gynnwys y llyfr oriau neu'r primer wedi ei gyfieithu i'r Gymraeg – *Gwassanaeth Meir*, y Deg Gorchymyn, Pymtheg Salm y Graddau a'r Litani, Saith Salm Edifeirwch, Calendr yr Eglwys, *Gwasanaeth y Meirw*, a gweddïau eraill fel *Pymtheg Gweddi San Ffraid* (Roberts, B. F. 1961: xiv–xvii; 1956a: 254). Fodd bynnag, fel y sylwa Brynley Roberts (1961: 17), nid oes yr un copi cyflawn o lyfr oriau ymysg ein llawysgrifau Cymraeg. Rhaid bod ambell i Gymro neu Gymraes yn berchen ar lyfr oriau yng Nghymru, ond yn ôl pob tebyg, Lladin neu Ffrangeg oedd iaith y llyfrau hyn. Lladin yw iaith Llyfr Oriau Llanbeblig, er enghraifft – yr unig lyfr oriau a chanddo gysylltiadau â Chymru sydd wedi goroesi. Yr oedd y llyfr oriau hwn yn eiddo i wraig o'r enw Isabella Godynogh y mae'n debyg ac, fel y dengys ei henw, nid Cymraes mohoni. Ni cheir portread ohoni, ond cyfeirir at ei *obit* yn y llyfr – bu farw yn 1413 (Warner, G. F. 1820: I, 59–60).[13] Ceir llun anghyffredin o Gyfarchiad Mair yn Llyfr Oriau Llanbeblig sy'n dangos yr Iesu wedi'i groeshoelio ar lili (gweler Plât lliw II). Ceir enghreifftiau eraill o'r un ddelwedd ar ffenestri lliw yn Lloegr a'r Cyfandir, ond y mae'n bosibl mai'r enghraifft Gymreig yw'r un gynharaf y gwyddys amdani mewn unrhyw lawysgrif (Duggan 1991). Yn ôl traddodiad, croeshoeliwyd yr Iesu ar 25 Mawrth, sef yr un diwrnod â Gŵyl y Gyhydedd neu'r Cyfarchiad. Cysylltir y ddau weithred pwysig hyn yn yr un llun.[14]

Yng nghopi John Davies, Mallwyd, o *Wassanaeth Meir* (Llsgr. NLW 4973 C, 377–95) dywedir bod y gwasanaeth wedi'i gyfieithu o'r Lladin i'r Gymraeg gan 'Ddafydd Ddu o Hiraddug, hyd y mae pawb yn tybied . . .' Fel y dengys Brynley Roberts, nid yw'n sicr mai'r Athro Dafydd Ddu o Hiraddug oedd y cyfieithydd, ond y mae'r ffaith ei fod yn glerigwr ac yn barddoni yn dangos, o leiaf, bod ganddo'r 'gymwysterau' angenrheidiol (Roberts, B. F. 1961: lxxv–lxxx). Y mae'n bosibl mai brawd o Urdd Sant Dominic oedd Dafydd Ddu (Stephens 1997: 158). Yn ôl R. Geraint Gruffydd (1995), Dafydd Ddu o Hiraddug a olygodd *Gramadeg* Einion Offeiriad. Cysylltir fersiwn Llsgr. Peniarth 20 (hanner cyntaf y 14eg ganrif) ag enw Dafydd Ddu. Yn fersiwn Llsgr. Peniarth 20 o 'Ba ffurf y moler pob

peth' ceir mwy o fanylion ynglŷn â sut i foli Mair nag a geir yn fersiynau Llyfr Coch Hergest a Llsgr. Llanstephan 3 o'r *Gramadeg*. Dyma fersiwn Llsgr. Peniarth 20 o'r rhesymau dros foli Mair:

> Meir y vam a volir o achaws y morwynawl weryndawt, a'y santeidrwyd, a'y gleindyt buched, ac o'y bot yn vam y drvgared, ac yn vrenhines nef a dayar ac vffern, a haydu ohonei ymdwyn yn y gwerynawl groth kreawdyr hollgyuoethawc y kreaduryeit oll, a'y bot yn wyry kynn esgor a gwedy esgor. (Williams, G. J. a Jones, E. J. 1934: 55)

Nid yw fersiwn y Llyfr Coch na Llsgr. Llanstephan 3 yn galw'r Forwyn 'yn vrenhines nef a dayar ac vffern'. Nid ydynt yn pwysleisio arbenigrwydd 'gwerynawl groth' y Forwyn ac ni cheir manylion ynddynt ynglŷn â gwyryfdod parhaol Mair fel a geir yn Llsgr. Peniarth 20. Yn syml, y mae fersiynau'r Llyfr Coch a Llsgr. Llanstephan 3 yn ychwanegu:

> ac o bop peth arall enrydedus o'r y moler y Harglwyd Uab ohonaw. (Williams, G. J. a Jones, E. J. 1934: 15)

Gwelir bod y *Gramadegau* yn awgrymu'n aml y dylid moli dau wrthrych am yr un rhesymau. Yn y Llyfr Coch a Llsgr. Peniarth 20, er enghraifft, awgrymir y dylai'r beirdd foli'r grefyddwraig (hynny yw, y lleian) am yr un rhesymau â'i brawd yn y ffydd:

> a phetheu ereill dwywawl, megys crefydwr. (Williams, G. J. a Jones, E. J. 1934: 16)

Tyr Dafydd Ddu y confensiwn hwn wrth grybwyll y rhesymau dros foli Mair. Tybed a ellir defnyddio'r dystiolaeth hon i gryfhau'r ddadl mai Dafydd Ddu (a'i ddiddordeb arbennig yn Mair) a gyfieithodd *Gwassanaeth Meir* i'r Gymraeg?

Tra bo Llsgr. Peniarth 20 yn rhoi sylw arbennig i wyryfdod tragwyddol y Forwyn, y mae'r Llyfr Coch a Llsgr. Llanstephan 3 yn awgrymu y dylid moli tegwch y Forwyn. Y mae'r beirdd yn moli Mair am yr holl rinweddau a grybwyllir yn y *Gramadegau*. I raddau, defnyddir y Forwyn i osod safon o brydferthwch delfrydol i ferched y canu serch (Ruddock 1975: 98–102).[15] Rhoddir sylw hefyd i groth ddilychwin y Forwyn, ei phurdeb a'i gwyryfdod tragwyddol – safon o burdeb a oedd yn amhosibl i ferched eraill ei gyrraedd! Y mae nifer o gyfeiriadau at y Forwyn Fair mewn cerddi crefyddol cynnar, ond fel y noda Marged Haycock (1994: 114), prin yw'r cerddi cynnar sy'n rhoi sylw arbennig i Fair. Tueddir i ganolbwyntio ar Dduw a'i fab yng

ngherddi crefyddol Beirdd y Tywysogion ond, serch hynny, ceir cyfeiriadau pwysig at y Forwyn Fair yn yr awdlau niferus i Dduw. Cyfeiria Gwynfardd Brycheiniog ati fel 'mam rhadlonedd' yn ei awdl enwog i Ddewi Sant ac, fel y noda Morfydd E. Owen (1994: 477, n.294), y mae'n bosibl bod y cyfeiriad hwn yn adlewyrchu dechrau poblogrwydd cwlt y Forwyn Fair ddynol radlon yng Nghymru'r ddeuddegfed ganrif. Cyfeirir ati nifer o weithiau fel eiriolwraig effeithiol dros eneidiau'r ddynoliaeth, ond oherwydd y diffyg cyfeiriadaeth Feiblaidd ac apocryffaidd yng ngwaith Beirdd y Tywysogion yn gyffredinol, ni sonnir am genhedliad Mair, ei pherthynas â Joseff a'i bywyd teuluol ym marddoniaeth y cyfnod hwn. Eto i gyd, rhoddir sylw arbennig i stori'r geni mewn awdl gan Fadog ap Gwallter ac y mae'n amlwg bod y gerdd unigryw hon yn tynnu ar y traddodiadau Beiblaidd a hanes y geni yn ôl Mathew a Luc. Fe'i disgrifir fel 'y carol Nadolig hynaf' gan Henry Lewis (1931: xiv) ac, yn ôl Breeze, hon yw'r gerdd gynharaf ym Mhrydain sy'n disgrifio stori'r geni (1994: 17–18). Er bod Beirdd y Tywysogion yn mawrygu Mair, ac yn cyfeirio'n bennaf ati fel eiriolwraig effeithiol, y mae cwlt y Forwyn yn ei flodau yng ngwaith Beirdd yr Uchelwyr. Y mae cerddi Mair-addolgar y beirdd hyn yn rhy niferus i'w henwi yma, ond trafodir rhai o'u prif themâu yn y man. Ymddengys mai'r bymthegfed ganrif yw oes aur y Forwyn ym marddoniaeth y Cymry, ond dylid pwysleisio, wrth gwrs, bod mwy o gerddi'r bymthegfed ganrif wedi goroesi yn y llawysgrifau nag unrhyw gyfnod arall. Ymddengys fod diddordeb mawr yn y seintiau'n gyffredinol yn y ganrif honno hefyd.

Yn y bennod hon, edrychir ar gwlt y Forwyn Fair yng Nghymru ac yn arbennig ar y portread a geir o wyryfdod Mair mewn llenyddiaeth Gymraeg ganoloesol. Weithiau bydd rhaid bwrw golwg dros syniadau rhai o Dadau'r Eglwys Fore ynglŷn â gwyryfdod, rhyw a'r pechod gwreiddiol. Wrth wneud hyn, gosodir rhai o'r agweddau canoloesol tuag at y Forwyn Fendigaid (yn ogystal â'r ferch gyffredin) yn eu cyd-destun hanesyddol er mwyn taflu rhywfaint o oleuni ar yr agweddau hynny. O gofio swm a sylwedd y deunydd canoloesol am y Forwyn Fair, penderfynwyd rhannu'r bennod yn is-adrannau er mwyn hwyluso'r drafodaeth. Yn anorfod mewn cyfrol ar wyryfdod, y drafodaeth ar wyryfdod Mair sy'n haeddu sylw arbennig, felly rhennir yr is-adran honno yn is-adrannau pellach.

CENHEDLIAD MAIR

Ni cheir sôn am genhedliad Mair yn y Beibl. Nid oes cyfeiriad at ei rhieni, Anna a Joachym, chwaith. Er y gellid disgwyl y byddai'r Beibl yn dilyn llinach Iesu Grist trwy'i fam, Mair (ei unig riant biolegol), olrheinir llinach

yr Iesu yn ôl i Abraham, trwy Joseff (Mathew 1:1–16), er nad oedd Joseff yn dad biolegol i'r Iesu. Fel y crybwyllwyd yn y rhagarweiniad i'r bennod hon, ceir manylion am genhedliad a phlentyndod Mair yn y testunau apocryffaidd *Buched Meir Wyry* (Williams, M. 1912b: 207–34), *Llyma Vabinogi Iessu Grist* (Williams, M. 1912a: 186–97) a *Buched Anna* (Jones, D. J. 1929b: 38–44). Y mae tri chywydd Cymraeg yn sôn am hanes Anna a Joachym ac y mae'r llu o gyfeiriadau barddol at rieni Mair yn dangos bod beirdd yr Oesoedd Canol yn gyfarwydd â chynnwys yr apocryffa. Fel y crybwyllwyd eisoes, y mae ffenestr liw (*c.*1498) yng Ngresffordd, ger Wrecsam, yn darlunio cyfres o ddigwyddiadau pwysig yn hanes Mair a'i rhieni (Lewis, M. 1970: Platiau 13, 18–21).[16]

Fel y manylir yn y bennod nesaf, y mae *Buched Meir Wyry*, hyd at ryw bwynt, yn debycach i fuchedd sant nag i fuchedd santes. Sonnir am genhedliad anghyffredin Mair, ei phlentyndod, ei doniau arbennig a'i deallusrwydd yn ogystal â'i bywyd priodasol, ei mamolaeth a'i marwolaeth. Nid yw marwolaeth Mair yn rhan o'i *Buched*, ond disgrifir ei dyrchafiad i'r nef mewn testun ar wahân sef *Y mod yd aeth Meir y nef* (Jones, J. M. a Rhŷs 1894: 77–85). Fel arfer y mae buchedd santes yn dechrau gyda'i llencyndod pan yw'n ddigon hen i briodi.[17] Tra bo'r santes 'gyffredin' yn ceisio'i gorau glas i osgoi crafangau dynion, nid oes yr un cymeriad gwrywaidd yn meiddio peryglu gwyryfdod y Wynfydedig Forwyn. Y mae Mair, felly, yn cael ei datgysylltu'n llwyr â rhywioldeb.

Yn ôl *Buched Anna* a *Buched Meir Wyry*, nid oes plant gan Anna a Joachym er iddynt fod yn briod ers ugain mlynedd. Gwrthodir offrwm Joachym yn y deml oherwydd nad yw Duw wedi'i fendithio â phlant. Gad ef Anna a dianc i'r mynydd gyda'i ddefaid. Nid yw'n glir a yw Anna'n anffrwythlon, ond arni hi y mae Joachym yn rhoi'r bai:

> mi a geuais gyweilyd maur oe hachaws hi (gan) yr offeiryat yn yr eglwys.
> (Jones, D. J. 1929b: 39)

Gweddïa Anna am blentyn ac ymddengys angel iddi gan ddweud y bydd yn beichiogi. Darlunnir ymweliad yr angel ag Anna ar y ffenestr liw yng Ngresffordd (Lewis, M. 1970: Plât 18). Yn ddiamau, y mae hanes cenhedlu'r Iesu wedi effeithio ar hanes apocryffaidd cenhedlu Mair.[18] Yr oedd yn briodol bod mam yr Iesu'n cael ei chenhedlu dan amgylchiadau anghyffredin hefyd, ond nid yw'n ymddangos mai beichiogi 'heb gyd a gŵr' (Morrice 1908: 28) a geir yma. Y mae'r rhan a chwaraeid gan Joachym yng nghenhedliad Mair yn aneglur. Ym *Muched Anna* dywed angel wrth Joachym iddo adael ei wraig a hithau'n feichiog:

kans ti ae hadeweist hi yn veichiawc a hynny nys gwydut ti. (Jones, D. J. 1929b: 39)

Yr awgrym yma yw i Anna feichiogi â had Joachym cyn iddo ddiflannu i'r mynydd. Ceir yr un awgrym yng nghywydd Hywel Swrdwal 'I Sioassym ag i Anna Mam Mair':

> Sioassym was a heusor
> ffo ydd oedd heb un phydd dda
> a mair wen ym mru Anna.
> (Morrice 1908: 7)

Ym *Muched Meir Wyry* dywed angel wrth Joachym am ddychwelyd at ei wraig sy'n aros amdano wrth y porth aur:

> A thitheu ae keffy hy eneit yn y chroth yr argluyd Duŵ a gyffroes hat yndi, ac ae gŵnaeth yn vam yr tragyŵydaul vendith. (Williams, M. 1912b: 210)

Yn ôl *Buched Meir Wyry*, felly, Duw a wnaeth y beichiogrwydd yn bosibl trwy 'gyffroi' had yn y fam, a hwnnw'n had Joachym, yn ôl pob tebyg, er ei fod wedi treulio deng mis ar y mynydd. Ganed Mair naw mis ar ôl i Joachym ac Anna gwrdd wrth y porth aur ac awgrymodd rhai o Dadau'r Eglwys mai dyma'r adeg y cenhedlwyd Mair.[19] Y mae portread o Anna a Joachym yn cwrdd wrth y porth aur ar y ffenestr liw yn eglwys Gresffordd (gweler Plât 2). Wrth gwrs, nid oes angen i genhedliad gwyrthiol fod yn fiolegol gredadwy. Yr hyn sy'n bwysig ynglŷn â beichiogrwydd Anna yw'r ffaith ei bod yn cynhyrchu'r 'llestr' gwyryfol a fyddai'n dwyn yr Iesu i'r byd heb haint y pechod gwreidddiol. Wrth osgoi sôn am gyfathrach rywiol y mae'r bucheddydd yn awgrymu purdeb Mair.[20]

Nid yw'r beirdd yn taflu llawer o oleuni ar yr hyn a gredid yng Nghymru ynglŷn â chenhedliad gwyrthiol Mair. Yn syml, y maent yn cysylltu cenhedliad Mair â chenhedliad yr Iesu. Ceir enghraifft o hyn yng ngwaith Hywel Swrdwal:

> da ferch a gafas dy fam
> pann gad Iessu n i gadair
> ys da fab a gefaist fair.
> (Morrice 1908: 5)

Er bod y testunau apocryffaidd yn osgoi sôn yn uniongyrchol am gyfathrach rywiol rhwng Anna a Joachym, nid ydynt yn cyfeirio at Anna fel

morwyn chwaith. Yn wir, yn ôl traddodiad apocryffaidd yr oedd Anna wedi priodi deirgwaith (â Joachym, Cleophas a Salmon) ac ym mhob priodas cafodd ferch o'r enw Mair. Cyfeirir at y traddodiad hwn fel y *Trinubium*, testun a ddaeth yn boblogaidd ar ôl i Jacobus de Voragine (1230–98) ei gynnwys yn ei gasgliad enwog o fucheddau'r saint, y *Legenda Aurea* (Jones, D. J. 1929b: 46). Cadwyd cyfieithiad Cymraeg o'r *Trinubium* yn Llsgr. Mostyn 144 (ail chwarter yr ail ganrif ar bymtheg),[21] ond y mae'n amlwg bod y traddodiad yn boblogaidd yng Nghymru yn yr Oesoedd Canol hefyd. Cyfeirir at dri gŵr Anna yng nghywydd Hywel Swrdwal i fam y Forwyn Fair:

> iddi bu dri gwr priod
> da oedd ir bydoedd i bod
> Joachym myn grym y grog
> Salmon a Chleophas helmog
> i honn merched yw hannerch
> bu dair a Mair oedd bob merch
> tri wyr iddynt a rodded
> or gwyr grym gorau o gred
> Joseph o fro gwlad Roeg
> Alpheus a Sebedeus deg.
> (Morrice 1908: 22–3)

Yn ei gywydd 'Y Deuddeg Apostol a Dydd y Farn', dengys Iolo Goch wybodaeth o'r *Trinubium* wrth gyfeirio at Ieuan Abostol fel 'nai Mair' (Johnston, D. R. 1988: 110). Yn hytrach na'i fod yn cymysgu rhwng Ieuan Fedyddiwr ac Ieuan Abostol (Johnston, D. R. 1988: 332, n.8), hoffwn awgrymu bod Iolo Goch yn gyfarwydd â'r *Trinubium* sy'n cyfeirio at Ieuan Abostol fel cefnder Iesu Grist (mab Mair, gwraig Sebedeus). Ymhellach, y mae'r enw Llan-y-tair-Mair (Knelston), yn ogystal ag enw gwreiddiol yr eglwys yno (eglwys Llan-y-tair-Mair yn hytrach nag eglwys Fair) yn tystio i wybodaeth o'r *Trinubium* (Davis, P. R. a Lloyd-Fern 1990: 71). Yn ôl traddodiad y *Trinubium*, felly, nid oedd Anna'n wyryf. Yr oedd Mair yn un o dair ac yr oedd y ddwy Fair arall yn rhyw fath o iawndal am ddwyn Mair, mam yr Iesu, oddi wrth Anna i wasanaeth Duw.[22]

Eto i gyd, credai rhai o Dadau'r Eglwys Fore mai morwyn oedd Anna (Herbermann *et al.* 1907–12: VII, 676) a dechreuwyd dathlu Gŵyl Beichiogi Anna (9 Rhagfyr) yn y seithfed ganrif (Clayton 1990: 27). Fodd bynnag, erbyn yr Oesoedd Canol yr oedd cryn anghytundeb ynglŷn â natur cenhedlu Mair. Yn y ddeuddegfed ganrif ceisiodd Bernard, esgob Tyddewi, rwystro'r Cymry rhag dathlu'r ŵyl, gan ddweud ei fod yn groes i gyngor yr Eglwys (Herbermann *et al.* 1907–12: VII, 678; Burridge 1936: 572–8; Graef 1963:

I, 221). Pan ddechreuodd Canoniaid Lyons ddathlu'r ŵyl yn 1128, cafwyd ymateb ffyrnig gan Sant Bernard de Clairvaux. Pwysleisiodd nad oedd Anna'n forwyn a dadleuodd fod byd o wahaniaeth rhwng cenhedliad Mair a chenhedliad gwyrthiol Iesu Grist:

> Pity him who tells himself that she was conceived by the Holy Spirit and not by a man . . . I say that she gloriously conceived by the Holy Spirit but was not conceived of it; I say that she has given birth as a virgin but was not born by a virgin. If not, where is the prerogative of the Mother of the Lord who is believed to exult in a way that is quite unique by reason of the nature of her offspring and her bodily integrity if the same privilege was granted to her mother as well? (Dyfynnwyd yn Miegge 1955: 114)

Datblygodd y ddadl ynghylch cenhedliad Mair yn drafodaeth o gred ehangach – yr Ymddŵyn Difrycheulyd (*the Immaculate Conception*). Yn ein dyddiau ni, camgymeriad cyffredin ymysg Protestaniaid yw meddwl bod yr ymadrodd yr Ymddŵyn Difrycheulyd yn cyfeirio at genhedliad Crist. Yn fanwl gywir, y mae'n cyfeirio at y gred bod Mair yn rhydd o bob elfen o'r pechod gwreiddiol.[23] Ni fabwysiadwyd yr Ymddŵyn Difrycheulyd yn gred swyddogol gan yr Eglwys Babyddol tan 1854. Yn yr Oesoedd Canol, nid oedd pob diwinydd yn cytuno â'r syniad o Ymddŵyn Difrycheulyd Mair canys credai rhai ohonynt fod natur ddibechod Mair, sydd ymhlyg yn y gred hon, yn tynnu oddi wrth natur ddynol Crist ac yn golygu nad oedd Mair yn dibynnu ar Grist am ei hiachawdwriaeth.[24] Er i'r rhan fwyaf o urddau'r mynachod dderbyn yr Ymddŵyn Difrycheulyd, yr oedd y Brodyr Duon yn dadlau'n ffyrnig yn ei erbyn (Miegge 1955: 122). Yr oedd yr athrawiaeth hon yn asgwrn cynnen rhwng y Brodyr Duon a'r Brodyr Llwydion. Yn ei gerdd 'molawt mawrwawt meir verch anna' pwysleisia Casnodyn natur ddibechod Mair:

> didwyll va6r gannwyll veir gein
> Kein virein vorwyn dibech.
> (Evans, J. G. 1911–26: 74, col.1248)

a chyfeirir ati fel 'Mair berffaith' yng ngwaith Bleddyn Ddu (Daniel 1994: 17). Er bod cerddi Saesneg, rhwng y drydedd ganrif ar ddeg a'r bymthegfed ganrif (Davies, R. T. 1958–9: 88–9), yn honni bod yr Iesu wedi marw dros bechodau Mair yn ogystal â phechodau'r ddynoliaeth, nid oes yr un enghraifft ar gadw, hyd y gwn i, o gerdd Gymraeg sy'n amau natur ddibechod Mair.

Gan fod rhaid i fab Duw fod yn ddibechod, ni allai'r Iesu gael ei eni o groth halogedig gwraig rywiol a haint y pechod gwreiddiol arni. Yr unig

ffordd y gallai'r fam gael ei phuro'n ddilychwin oedd trwy ei datgysylltu â'i rhywioldeb ac, yn bennaf, ei datgysylltu â'i natur fenywaidd. Rhaid oedd iddi fod yn forwyn a rhaid oedd ei chysgodi o bob arwydd o'r pechod gwreiddiol. Fel y nodir yn *Rybud Gabriel at Veir*:

> agrym ygoruchaf auyd gysca6t ac amddiffyn yti rac pob pecha6t. (Jones, J. M. a Rhŷs 1894: 159)

Yn anad dim, ymgais ydoedd i'w datgysylltu o'r ferch gyntaf, felltigedig a ddaeth â'r pechod gwreiddiol i'r byd – Efa.

EFA / AFE

Un o nodweddion 'meddylfryd' yr Oesoedd Canol oedd meddwl yn nhermau eithafion. Tueddid i begynnu'n eithafol – y da a'r drwg, y tlawd a'r cyfoethog, sychder a gwlypter y gwlybyron, yr ochr chwith a'r ochr dde. Crëwyd nifer o gyferbyniadau syml er mwyn amgyffred â haniaethau a'u delweddu'n effeithiol. Cyfosodid y Nef ac Uffern; y Corff a'r Enaid; Duw a Satan; y Saith Pechod Marwol a'r Saith Rhinwedd;[25] Pum Llawenydd Mair a'i Phum Gofid.[26] Yr oedd yn naturiol, felly, i gyferbynnu'r Forwyn Fair (y forwyn ddilychwin) ag Efa (y bechadures felltigedig). Yr oedd y naill yn destun moliant a pharch a'r llall yn destun dirmyg a chywilydd. Ers dyddiau Tadau'r Eglwys Fore rhoddid y bai ar Efa am Gwymp y ddynoliaeth,[27] ac yn nhyb Merthyr Justin, Iraenus a Tertullian yr oedd Mair yn wrthdeip o'r ferch gyntaf. Credid mai Mair oedd y wraig y proffwydwyd amdani yng Ngenesis fel mam yr un a fyddai'n ysigo pen y sarff (Genesis 3: 15), hynny yw, yr un a fyddai'n dwyn gwaredigaeth i'r byd. Efa a ddaeth â phechod ac angau i'r byd, ond Mair a fyddai'n achub y ddynoliaeth wrth ddwyn yr Iachawdwr i'r byd. Yn ôl *Hystoria Lucidar*:

> a megys ydoeth anghev yr byt drwy eua yn vor6ynn. velly ydoeth Iechyt yr byt dr6y yrwy veir. (Jones, J. M. a Rhŷs 1894: 17)

Fel y crybwyllwyd uchod (t.4), credid bod Efa'n forwyn cyn y Cwymp. Yn nhyb Sierôm, priodolir gwyryfdod i fenywod yn bennaf:

> In paradise Eve was a virgin . . . Death came through Eve, but life has come through Mary. And thus the gift of virginity has been bestowed most richly upon women, seeing as it has its beginning from a woman. (Schaff a Wace 1896: VI, 29–30)

Y mae cyfarchiad yr angel Gabriel i Fair ('Afe') yn pwysleisio'r cyferbyniad rhyngddi a'r ferch gyntaf (Efa): medrir darllen y gair tair llythyren yn ôl neu ymlaen (Williams, I. 1923: 46–7). Yr oedd y beirdd yn hoff o chwarae â'r geiriau 'Efa' ac 'Afe' ac yn aml iawn y mae'r ddwy ferch yn cael eu cyfosod a'u gwrthgyferbynnu yng ngwaith Beirdd yr Uchelwyr. Yn ôl Breeze (1994: 27), Gruffudd ap Maredudd (*fl.* 1352–82) oedd y bardd cyntaf i ddefnyddio'r topos hwn yn y Gymraeg. Chwaraeir ar debygrwydd y geiriau Efa ac Afe yn yr enghreifftiau isod o'i waith:

> E.v.a. bu pla ym pob plas . . .
> A.v.e. . . . an duc yn veith o geith gas
> gofwy nef oed dec ave
> goual vu aual eua
> (Williams, I. 1923: 47)

> Merch mam veir odiweir waet
> chwaer yth dat o rat eiryoet
> eva wyr yaue wyt
> regina anroes eneit
> (Evans, J. G. 1911–26: 50, col.1200)

Yn yr enghraifft gyntaf y mae'r thema yn ganolbwynt i'r holl gerdd. Ceir y topos eto yng ngwaith bardd anhysbys o'r bymthegfed ganrif:[28]

> Gabriel, drwy loywdeg wybren,
> Anfones i santes wen
> Afe, am bechod Efa;
> A Mair a'i dug, mawr ei da.
> (Lewis, H. *et al.* 1937: 93)

Yn ogystal, yn ei awdl i Grist a Mair y mae Gruffudd Fychan yn cysylltu cyfarchiad yr angel Gabriel ag enw'r bechadures gyntaf a fwytaodd yr afal gwaharddedig. Wrth wneud hynny, cyferbynna'r Cwymp a'r Cyfarchiad, 'Efa oful' a 'Feirddoeth':

> *Ave* rhag mawrddrwg afal,
> *Maria,* Efa oful:
> Geiriau gobrwyau Gabriel,
> *Gratia,* lles a wna yn ôl.

> *Plena* fu'r hynt dda pan ddoeth – yr angel
> I ryngu bodd cyfoeth,

Y Forwyn Fair

> Gabriel ddiargel eirgoeth
> Gan Fawrdduw ar gain Feirddoeth
> (Jones, N. A. a Rheinallt 1996: 151–2).

Fel y dengys Jones a Rheinallt (1996: 187), y mae neges Gabriel yn estyn yn gelfydd dros saith englyn yn y gerdd a chwaraeir ar wahanol ystyron 'gair', sef cyfarchiad yr angel, yr ymgorfforiad o'r gair yng nghroth y Forwyn, a'r Gair ganedig, sef Crist. Fel yr eglurir yn yr Efengyl yn ôl Ioan:

> Yn y dechreuad yr oedd y Gair; yr oedd y Gair gyda Duw, a Duw oedd y Gair. (Ioan I:1)

Rhoddir pwyslais arbennig ar gyfarchiad Gabriel yn y gerdd, oherwydd Lladin yw iaith y neges, ac yn ôl pob tebyg, yr oedd yr 'Ave Maria' yn un o'r ychydig ddarnau o Ladin yr arferai'r lleygwr ei adrodd yn ystod gwasanaeth yr offeren (Roberts, E. 1976: 55). Adroddid yr 'Ave Maria' ar ôl pob Awr yng *Ngwassanaeth Meir* hefyd.

Mewn llenyddiaeth Gymraeg ganoloesol ceir sawl enghraifft o gyfer-bynnu rhwng Mair a'r bechadures Efa. Yn y testun Midrash *Ystorya Adaf* a gyfieithwyd i'r Gymraeg yn y drydedd ganrif ar ddeg, y mae'n debyg,[29] y mae Adda wedi blino casglu mieri ar ôl iddo gael ei yrru o Baradwys gydag Efa (Williams, R. a Jones, G. H. 1876–92: II, 243). Cysylltir y weithred o gasglu mieri â melltith y Cwymp:

> melltigedig yw'r ddaear o'th achos: trwy lafur y bwytei ohoni holl ddyddiau dy fywyd. Bydd yn rhoi iti ddrain ac ysgall, a byddi di'n bwyta llysiau gwyllt. (Genesis 3: 17–18)

Yn y cywydd anhysbys a ddyfynnwyd uchod (canol y 15fed ganrif) cyfeirir at Fair fel yr un a fydd yn ein tynnu o'r mieri:

> Mair a'n tyn o'r mieri,
> Ac wedi hyn gyda hi
> Cawn wynfyd, canu i Wenfair,
> Cawn nef oll – canwn i Fair!
> (Lewis, H. *et al.* 1937: 94)

Awgrymir y dylai'r ddynoliaeth apelio ar Fair am iachawdwriaeth. Credid y gallai'r rhai ffyddiog ddibynnu arni i'w tynnu o'r byd amherffaith a sicrhau lle iddynt yn y nef. Yn *Ystorya Adaf* dywedir bod y glaswellt wedi crino o dan draed Adda ac Efa wrth iddynt gerdded o Baradwys:

ac na thyuawd na blewyn na llessewyn y fford y sathryssam ac an traet y dayar. (Williams, R. a Jones, G. H. 1876–92: II, 244)

Dengys John Jenkins (1919–20: 130) fod y Cywyddwyr yn gyfarwydd â'r testun Midrash hwn. Cyfeirir at yr un digwyddiad yng nghywydd Gruffudd ab Adda ap Dafydd (*fl.*1340–70) 'I'r Fedwen':

> Gwyllt glwyf, ac ni thyf gwellt glas
> Danat, gan sathr y dinas,
> Mwy nag ar lwybr ewybr-wynt
> Adda a'r wraig gynta gynt.
> (Roberts, T. a Williams 1935: 118)

Tra bo Adda ac Efa yn cael effaith negyddol ar fyd natur, y mae perthynas y Forwyn Fair â byd natur yn un ffafriol. Enwir nifer o flodau ar ôl y Forwyn yn y Gymraeg.[30] Yn y cyfieithiad *Cymraeg* o'r Apocryffa (Thomas, G. C. G. 1970–2: 459–61), y mae gan hanes Mair a'r afallen gynodiadau ag Efa a'r afal. Yn ôl yr hanes a geir ym *Muched Meir Wyry* a *Llyma Vabinogi Iessu Grist,* gwêl Mair afallen ar ei ffordd i'r Aifft a dymuna fwyta rhai o'r afalau. Gofynna i Joseff gasglu rhai o'r afalau iddi, ond y mae Joseff yn cwyno bod y goeden yn rhy uchel a bod chwilio am ddŵr yn bwysicach. Dywed y baban Iesu wrth y goeden am blygu hyd at draed Mair ac y mae'r goeden yn ufuddhau fel bod Mair yn gallu casglu'r afalau'n hawdd. Yn y ddrama Saesneg Canol *Ludus Coventriae* (Block 1922: 136–7) dywed Joseff y dylai'r un a wnaeth Mair yn feichiog gasglu'r ffrwythau iddi. Mewn cywydd anhysbys 'I Fair' ceir yr un portread annymunol o Joseff ag a geir yn y ddrama Saesneg:

> Sef gwnaeth yn ddig ar drigair
> Sioseb, ymateb â Mair –
> Ni cheisiai'r saer yr aeron
> Ar ei hynt i'r Fair Wyry hon –
> 'Arch i arall, ferch hirwen,
> A'th feichioges, santes wen.'
> Gostwng hyd y llawr gwastad
> O'r pren, o wyrthiau'r Mab Rhad.
> Cafas o'r brig yn ddigoll
> Y ffrwyth, hi a'i thylwyth oll.
> (Lewis, H. *et al.* 1937: 94)

Y mae geiriau anghwrtais Joseff yn rhoi cyfle i bwysleisio bod y Forwyn Fair wedi beichiogi'n wyrthiol heb gyfathrach odinebus. Tybed a oedd awdur y

gerdd yn gyfarwydd â'r fersiwn Saesneg o'r hanes, neu a oedd y bardd wedi clywed fersiwn gwahanol o *Fuched Meir Wyry* ar lafar? Y mae'n bosibl hefyd, wrth gwrs, fod mwy nag un fersiwn o'r chwedl yn bodoli yng Nghymru, ond nad yw'r fersiynau eraill ar gadw yn y llawysgrifau. Ceirios yn hytrach nag afalau a geir yn y fersiwn Saesneg o'r hanes, a choeden ffrwythau neu goeden ddatysau (Thomas, G. C. G. 1970–2: 461) a geir yn y fersiynau Lladin. Ymddengys i'r gair Lladin *pomum* (coeden ffrwythau) gael ei gamgyfieithu'n 'afallen' yn *Llyma Vabinogi Iessu Grist* a *Buched Meir Wyry*. Tybed a oedd y Cymro o gyfieithydd yn ystyried mai 'afallen' oedd yn berthnasol er mwyn adleisio hanes Efa a'r afal? Traddodiad a ddywed wrthym mai afal oedd y ffrwyth a fwytaodd Efa, gan nad yw'r Beibl yn manylu ar ffrwyth y goeden yng nghanol Eden. Dengys Tudur Aled (*c.*1465–*c.*1525) wybodaeth o'r testun Midrash Cymraeg wrth gyfeirio at afallen. Yn ôl Tudur Aled yn ei gywydd i abad Glynegwestl:

> Afalau i fair, fil, a fu
> Am i'r blagur mawr blygu;
> Ple ceir brains yn plycio'r brig
> Pand o afal pendefig?
> (Jones, T. G. 1926: I, 128)

Yn ôl y testunau Midrash ac apocryffaidd, felly, yr oedd byd natur bob amser yn barod i weini ar y Forwyn Fair ond i ddirmygu Efa.

Gellir gweld bod agwedd 'byd natur' tuag at y ddwy ferch yn adlewyrchiad, mewn gwirionedd, o'r agwedd grefyddol tuag atynt. Tra oedd diwinyddion y cyfnod bob amser yn barod i wasanaethu Mair a chanu'i chlodydd, yr oeddynt yr un mor eiddgar i ymosod ar Efa a'i chondemnio'n hallt. Yr oedd Efa'n gocyn hitio cyfleus i'r rhai a oedd yn awyddus i ladd ar ferched yn gyffredinol. Tueddid i gysylltu benywod yn arbennig â rhyw a'r pechod gwreiddiol oherwydd bod melltith Efa'n un rhywiol:

> Dywedodd wrth y wraig: 'Byddaf yn amlhau yn ddirfawr dy boen a'th wewyr; mewn poen y byddi'n geni plant. Eto bydd dy ddyhead am dy ŵr, a bydd ef yn llywodraethu arnat.' (Genesis 3:16)

Yn annisgwyl, nid yw Ieuan Dyfi yn cynnwys Efa yn ei restr o ferched drwg yn ei gywydd gwrth-ffeminydd 'I Anni Goch' (Harries 1953: 129–31). Y mae'n beirniadu'i gariad, Anni Goch, trwy'i chymharu â merched enwog a achosodd ddinistr neu a dwyllodd eu gwŷr. Fel y dengys Marged Haycock (1990: 99), nid yw Gwerful Mechain yn ei chywydd i ateb Ieuan Dyfi yn enwi'r Forwyn yn ei rhestr o ferched da. Paham nad yw Gwerful Mechain yn defnyddio'r Forwyn Fair i amddiffyn Anni Goch a'r ferch gyffredin? Ar

y naill law, y mae'n bosibl ei bod yn hepgor y Forwyn Fair am resymau technegol yn unig: gan nad yw Ieuan Dyfi yn sôn am Efa, nid yw hithau'n sôn am y ferch gyfatebol. Ar y llaw arall, tybed a yw Gwerful yn hepgor y Forwyn oherwydd nad yw'n synio am y Forwyn Fendigaid fel merch gyffredin sy'n cyflawni gweithredoedd edmygus? Gwragedd gweithredol, pwerus a geir yng nghywydd Gwerful Mechain. Y mae'r rhan fwyaf ohonynt naill ai'n llywodraethu dros deyrnas eu gwŷr neu feibion am gyfnod, neu'n gweithredu'n wleidyddol er mwyn creu cyfamod rhwng gwŷr rhyfelgar a pheri heddwch. Yr hyn sy'n fy nharo am gywydd Gwerful yw'r ffaith ei bod yn gwrthod dathlu mamolaeth ynddo. Y mae ei harwresau yn cael eu canmol am eu gweithredoedd amrywiol, yn hytrach nag am roi genedigaeth i ddynion da. Y mae Gwerful yn osgoi sôn am y Forwyn Fair, yn fy nhyb i, oherwydd nad yw'n awyddus i ddathlu beichiogrwydd, a rôl y Forwyn, wrth gwrs, oedd rhoi genedigaeth i 'ddyn da' (y Gwaredwr). Yn wir, yr unig dro y mae'n cyfeirio at famolaeth yn y gerdd yw pan sonia am fam Jwdas (Haycock 1990: 104), gwraig a roddodd enedigaeth i ddyn drwg. Yn ôl y testun apocryffaidd, *Ystoria Judas*, a gyfieithwyd i'r Gymraeg ar ddiwedd y drydedd ganrif ar ddeg (Baum 1916: 549), cafodd mam Jwdas, Ciborea, hunllef un noson ar ôl cael cyfathrach rywiol â'i gŵr. Rhagwelodd y byddai mab iddi'n achosi dinistr yr Iddewon. Er nad yw'n awyddus i gael mab, y mae Ciborea'n beichiogi â Jwdas.

Yn *Ystorya Adaf*, cais Adda osgoi cael cyfathrach er mwyn peidio â chael rhagor o blant. Mynega siom a digalondid wrth weld ei fab, Cain, yn lladd ei fab arall, Abel:

> A phan welas adaf rylad o vrawt o gayn. y dywat mae llawer o drygoed a doeth o achaws gwreic. byw yw duw o byd achaws ym bellach a hi. Ac ymgynhal a oruc ohonei deucant mlyned. Ac eilweith o gymynedyw y gan duw y bu achaws ydaw a hi. ac y bu vab ydaw o honei a elwis ef Seth.
> (Williams, R. a Jones, G. H. 1876–92: II, 242)

Er i Adda lwyddo i osgoi'i wraig am ddau gan mlynedd, y mae'r drefn naturiol yn ei orchfygu ac y mae Seth yn cael ei genhedlu. Tybed a oedd y mynach neu'r clerigwr a gyfieithodd y testun hwn yn ymfalchïo yn y ffaith ei fod yntau'n 'ymgynhal' rhag gwragedd? Y mae cywair y testun yn awgrymu'n gynnil bod y bywyd diwair yn well na'r bywyd priodasol.[31] Gwelir eto mai Efa sy'n cael y bai am ddod â drygioni i'r byd ('o achaws gwreic') ac Efa sy'n cael ei chysylltu yn bennaf oll â rhyw. Tra bo Adda yn ceisio aros yn ddiwair, gellir tybio bod y wraig bob amser yn barod i ymroi i bechodau'r cnawd! Trwy'r gyfathrach rywiol, parhaodd Efa ei llinach a throsglwyddo'r pechod gwreiddiol i'w hetifeddion.

Ystyrid y pechod gwreiddiol bron â bod fel rhyw glefyd gwenerol a oedd yn cael ei drosglwyddo o waed y fam i'r plentyn yn y cyfnod rhwng y weithred o genhedlu'r plentyn a'i eni. Y mae'r agwedd hon tuag at y pechod gwreiddiol yn egluro paham yr ystyrid rhyw, y misglwyf a beichiogrwydd yn bethau aflan gan yr Eglwys yn yr Oesoedd Canol. Y mae'n gymorth hefyd i amgyffred paham yr oedd cymaint o ofergoeledd ynglŷn â beichiogi a'r misglwyf. Gellir olrhain yr agweddau hyn yn ôl i'r Beibl. Yn ôl Lefiticus 12:2–7, ni ddylai benyw ar fisglwyf ddod yn agos i'r Eglwys rhag ofn iddi halogi'r lle sanctaidd. Awgrymid y dylai mam newydd aros am gyfnod o buro cyn dechrau mynychu'r Eglwys eto, ac yr oedd y cyfnod puro'n hwy os merch a aned iddi. Hen ddeddf Moses a geir yn Lefiticus ond gwelir olion o'r hen ddeddf honno yn yr arferiad o 'eglwysa gwragedd' – hynny yw, mynd i'r eglwys yn fuan ar ôl geni'r baban a diolch i Dduw. Ym muchedd Ladin Dewi, ar y llaw arall, awgrymir ei bod yn arferiad mynd i'r eglwys tra'n feichiog.[32] Bid a fo am hynny, yr oedd yr agwedd eglwysig tuag at feichiogrwydd a'r misglwyf yn negyddol iawn ac, o bryd i'w gilydd, cynghorai'r Eglwys na ddylai gwragedd beichiog neu fenywod ar fisglwyf ddod ar gyfyl lleoedd sanctaidd (Warner, M. 1976: 75). Cyngor Sierôm i leianod oedd ymprydio a gollwng gwaed yn rheolaidd. Y mae benyw sy'n ymprydio, fel rheol, yn dioddef o amenorhea. Heb eu misglwyf, efallai y tybiai Sierôm fod lleianod yn fwy pur ac yn agosach at Dduw. Yn wir, bu farw'r ferch ifanc Blesilla ar ôl dilyn ei gyngor (Warner, M. 1976: 74). Yn ôl Lefiticus 15:24, byddai corff gŵr yn cael ei halogi pe bai'n cael cyfathrach â'i wraig tra oedd hithau'n cael ei misglwyf. Yr oedd yr un syniadau ynglŷn ag aflendid y misglwyf a beichiogrwydd yn boblogaidd yn nhestunau meddygol yr Oesoedd Canol a hefyd mewn llawlyfrau ar gyfer offeiriaid a fyddai'n gwrando cyffes (Jacquart a Thomasset 1988: 186). Credid y gallai gŵr ddal y gwahanglwyf pe bai'n cael cyfathrach â'i wraig tra oedd hithau'n cael ei misglwyf ac y byddai plentyn gwahanglwyfus yn cael ei genhedlu.

I'r ferch gyffredin nid oedd dianc rhag y pechod gwreiddiol, ond rhaid oedd i fam yr Iesu fod yn wahanol. Yr oedd ei gwaed yn bur heb haint y pechod gwreiddiol, oherwydd o waed y Forwyn Fendigaid y ganed mab Duw. Mynegir y syniad hwn mewn rhagarweiniad i *Weddi Boneffas Bab* (*Domine Ihesu Christe*):

Arglwydd Jessu Grist, yr hwnn a gymereist y kyssegrediccaf gnawt hwnn a'th werthuawroccaf waet o vru y wyry Arglwyddes Veir . . . (Roberts, B. F. 1956b: 272)

Cyfeirir at waed Mair fel 'di6eir6aet' mewn cerdd gan Ruffudd ap Maredudd hefyd (Jones, O. *et al.* 1870: 312). Y mae'r syniad bod plentyn yn

cael ei greu o waed y fam yn cyd-fynd â syniadau biolegol yr Oesoedd Canol.[33] Yn y bôn, deilliai'r syniadau o waith Aristoteles a gredai mai'r wraig a gyfrannai'r mater, neu'r deunydd crai, ar gyfer ffurfio'r embryo, a had y dyn a gyfrannai ffurf a phersonoliaeth y plentyn. Ni wyddid am wyau'r fam, a chredid bod yr embryo yn tyfu wrth dderbyn maeth o waed misglwyfol y fam. Ar ôl geni'r plentyn, credid bod gwaed yn troi'n llaeth ym mronnau'r fam (Jacquart a Thomasset 1988: 26–36, 52, 72). Ceir cipolwg ar syniadau Aristoteles ynglŷn â rôl genhedol y fam yn Llsgr. Hafod 16. Yn ei lythyr at Alecsander Fawr dywed:

Gwybyd di vot llestyr y plant yngkylch y rith megys crochan yn berwi. Lliw gwynn da yw, a lliw ry uelyn arwyd eisseu berwat ar y rith yw. Wrth hynny o'r byd eisseu berwat ar y greadur ef a vyd [eisseu] ar y natur. (Jones, I. B. 1955–6: 64)

Cysylltid y gwryw â'r ysbrydol a'r meddyliol; a'r fenyw â'r corfforol. Rhaid oedd pwysleisio bod yr elfen gorfforol a gyfrannodd Mair i'w phlentyn yn ddifrycheulyd. Fel y dengys Iorwerth Fynglwyd, yr oedd mamolaeth Mair yn wahanol i famolaeth gwragedd eraill, oherwydd, yn baradocsaidd, yr oedd Mair yn fam ac yn forwyn ar yr un pryd:

Ni chafad o lwyth Adam,
a'i gyfrif oll, gyfryw fam:
mam wyd, – rhai a'th broffwydodd –
morwyn a mam o'r un modd.
Rhagoraist – synhwyraist sôn –
Mair wen ar lu'r morynion.
O buost, er bost i'r byd,
feichiog heb ddim afiechyd,
cedwaist, – mawr egluraist glod –
Fair wendeg, dy forwyndod.
(Jones, H. Ll. a Rowlands 1975: 96)

Ceir adlais yma o eiriau Gwilym Tew (*c*.1470–80) yn ei 'Awdl i Fair o Benrhys': 'i bv vaichog heb aviechyd' (Williams, G. J. 1955: 41). Pwysleisia'r beirdd fod Mair yn 'feichiog heb ddim afiechyd' er mwyn tynnu sylw at arbenigrwydd Iesu Grist. Awgrymir, felly, fod pob gwraig gyffredin yn feichiog ag afiechyd. Fel y dywed Marina Warner: 'Accepting the Virgin as the ideal of purity implicitly demands rejecting the ordinary female condition as impure' (1976: 77). Ystyrid beichiogrwydd yn rhyw fath o aflendid corfforol, a chysylltid benywod yn bennaf ag afiechydon y corff a'r

pechod gwreiddiol. Gwelir bod y syniadau hyn wedi treiddio mor ddwfn i'r gymdeithas nes bod y beirdd yn dal i'w hatgynhyrchu yn y bymthegfed ganrif a'r unfed ganrif ar bymtheg.

Yn nhestunau'r Oesoedd Canol rhoddir pwyslais manwl ar gorff dilychwin a natur ddibechod Mair. Hyhi yn unig a gafodd ei chenhedlu'n wyryf ac a arhosodd yn wyryf trwy gydol ei hoes, er ei bod yn wraig briod ac yn fam. Hyhi yn unig a genhedlodd fab heb gyfathrach rywiol; a roddodd enedigaeth heb wewyr esgor ac a osgôdd y bedd gan esgyn yn syth i'r nef.[34]

Gwelir, felly, fod y cyferbyniad rhwng Mair ac Efa yn un poblogaidd yng Nghymru'r Oesoedd Canol. Hawdd gweld bod yr agweddau tuag at y Forwyn a'i gwrthdeip Efa nid yn unig yn adlewyrchiad o feddylfryd cyffredinol y cyfnod (a hoffai feddwl yn nhermau eithafion), ond hefyd eu bod yn amlygu nifer o agweddau pwysig tuag at ryw, misglwyf, beichiogrwydd a'r pechod gwreiddiol. Tra oedd Efa'n gyfrifol am Gwymp y ddynoliaeth, yr oedd Mair Forwyn yn gyfrifol am ddwyn y Gwaredwr i'r byd. Yn nhyb rhai, yr oedd Efa'n forwyn cyn y Cwymp, ond collodd ei diniweidrwydd wedi'r Cwymp. I'r gwrthwyneb, yr oedd Mair yn fam ac yn forwyn ar yr un pryd, ac yn nhyb rhai, yn forwyn dragwyddol.

AGWEDDAU AR WYRYFDOD MAIR

Credai Tadau'r Eglwys Fore a diwinyddion yr Oesoedd Canol ag argyhoeddiad mai morwyn oedd Mair, mam yr Iesu. I'r forwyn gyffredin yr oedd beichiogrwydd gwyryfol yn fiolegol amhosibl, ond nid oedd Mair yn forwyn gyffredin. Pwysleisia'r cenhedliad anghyffredin arbenigrwydd mab Duw. Wrth edrych ar *Motif-Index* Stith Thompson (1932–6: V, 301–21; T500–99), gwelir bod cenhedliad anghyffredin yr arwr yn fotiff poblogaidd, rhyngwladol. Nid Mair chwaith oedd y fam gyntaf y credid iddi feichiogi heb gyfathrach rywiol. Yn y byd Helenistig credid i famau Pythagoras, Plato ac Alecsander Fawr feichiogi â rhyw fath o 'ysbryd glân' (Warner, M. 1976: 35). Honnodd y proffwyd Simon Magus mai gwyryf oedd ei fam (Nourry 1908: 258) ac y mae astudiaethau anthropolegol yn dangos bod rhai llwythau yn Awstralia yn credu bod morynion yn beichiogi ag ysbrydion eu hynafiaid.[35]

Seilir y gred Gristnogol mai gwyryf oedd Mair ar ymateb y Forwyn i Gyfarchiad yr angel Gabriel yn y Beibl. Pan gyhoedda'r angel y bydd Mair yn rhoi genedigaeth i fab Duw, etyb y Forwyn yn wylaidd: 'Sut y digwydd hyn, gan nad wyf yn cael cyfathrach â gŵr?' (Luc 1:34). Y mae cyflwr gwyryfol Mair yn adleisio proffwydoliaeth Eseia yn yr Hen Destament:

Wele, ferch ifanc yn feichiog, a phan esgor ar fab, fe'i geilw'n Immanuel. (Eseia 7:14)[36]

Yn ôl Luc (1:35) a Mathew (1:18) y mae Mair yn beichiogi â'r Ysbryd Glân.

Darnau o'r Beibl yn unig a gyfieithwyd i'r Gymraeg yn yr Oesoedd Canol. Y mae'r ffaith bod mwy nag un fersiwn o Luc 1:26–38 ar gael mewn Cymraeg Canol yn dystiolaeth o bwysigrwydd y Cyfarchiad i ddysgeidiaeth yr Eglwys yng Nghymru. Ceir cyfieithiad o'r darn priodol o'r Efengyl yn ôl Luc yn *Llyvyr Agkyr Llandewivrevi* (canol y 14eg ganrif) sef *Rybud Gabriel at Veir* (Jones, J. M. a Rhŷs 1894: 159) ac yn 'Llith o Veir' sy'n ffurfio rhan o *Wassanaeth Meir* (Roberts, B. F. 1961: 6–8). Gwelir bod 'Llith o Veir' cyn bwysiced i'r unigolyn a'i ddefosiwn preifat ag yr oedd i'r gwasanaeth eglwysig. Ar gyfer unigolyn, wrth gwrs, y paratowyd *Llyvyr Agkyr Llandewivrevi*, sef Gruffudd ap Llywelyn ap Philip ap Trahaern.

Eto i gyd, nid o'r Beibl yn bennaf y mae'r rhan fwyaf o'r syniadau traddodiadol ynghylch gwyryfdod Mair a genedigaeth yr Iesu yn deillio. Nid yw'r teitl, y Forwyn Fair, yn ymddangos yn y Beibl chwaith. Awgrymwyd i'r pwyslais ar wyryfdod Mair ddatblygu ar ôl cyfieithu'r Beibl o'r Hebraeg. Camgyfieithwyd y gair Hebraeg *almah* sy'n golygu 'merch ifanc tua'r oed priodi' yn *parthenos* sy'n golygu 'gwyryf' yn y cyfieithiad Groeg *c*.300. Defnyddir y gair *almah* yng Nghaniad Solomon 6:8 i gyfeirio at ferched mewn harîm. Felly nid oes, o angenrheidrwydd, unrhyw gysylltiad rhwng y syniad o 'wyryf' a'r gair am 'ferch ifanc'. Tybid, y mae'n debyg, y byddai unrhyw ferch ifanc yn wyryf cyn priodi, ond tra bo'r gair *parthenos* yn cyfleu'r syniad o *virgo intacta*, nid yw'r gair *almah* yn cyfleu hyn (Miegge 1955: 29; Warner, M. 1976: 19).

Datblygodd y syniadau ynghylch gwyryfdod y Forwyn Fair yn y testun apocryffaidd *Protevangelium Jacobi* (*Llyma Vabinogi Iessu Gristl Buched Meir Wyry*). Cafodd gwyryfdod Mair ei gadarnhau a'i gyfiawnhau yn y testun hwn sy'n cynnwys bob math o fanylion am berthynas Mair a Joseff ac am enedigaeth wyrthiol Iesu Grist. Yr oedd y manylion hyn o bwys mawr i Dadau'r Eglwys a'u dadleuon o blaid gwyryfdod a'r bywyd diwair. Cafodd dadleuon Tadau'r Eglwys effaith drom ar ddiwinyddiaeth yr Oesoedd Canol a'r ymgais i hyrwyddo'r bywyd mynachaidd. Aethpwyd ati i drafod ac archwilio pob cam yn natblygiad corfforol Mair ac i bwysleisio mai gwyryf ddilychwin ydoedd trwy gydol ei hoes. Yr oedd gwyryfdod ysbrydol Mair – hynny yw, ei hewyllys i aros yn wyryf – cyn bwysiced i'r traddodiad mynachaidd â'i gwyryfdod corfforol.[37] Yn nhrafodaethau Tadau'r Eglwys a diwinyddion yr Oesoedd Canol, canolbwyntid (i) ar wyryfdod Mair cyn genedigaeth yr Iesu, hynny yw ar ddechrau ei pherthynas â Joseff; (ii) ar wyryfdod Mair pan gafodd yr Iesu ei genhedlu â'r Ysbryd Glân; (iii) ar

wyryfdod *in partu* a *post partum* Mair, hynny yw ei gwyryfdod corfforol yn ystod genedigaeth yr Iesu a'r syniad bod ei philen forwynol, neu hymen, yn berffaith er iddi esgor ar fab; a (iv) ar wyryfdod parhaol Mair, sef y gred na chafodd Mair a Joseff unrhyw gyfathrach rywiol ac i Fair aros yn wyryf trwy gydol ei hoes. Isod manylir ar y dadleuon hyn.

(i) Perthynas Mair a Joseff

Yn ôl y testunau apocryffaidd aethpwyd â Mair i'r deml yn dair oed ac yno y bu'n byw gyda gwyryfon eraill nes iddi briodi â Joseff. Dengys y ffenestr liw yng Ngresffordd y Santes Anna yn mynd â'r Forwyn ifanc i'r deml (Lewis, M. 1970: Plât 20). Fel y soniwyd uchod, y mae buchedd Mair yn debycach i fuchedd sant nag i fuchedd santes, i raddau. Er enghraifft, ceir disgrifiad o ddoethineb ac aeddfedrwydd Mair sy'n ymdebygu i ddisgrifiadau o'r seintiau. Y mae Mair yn derbyn addysg grefyddol ac yn dod yn ddisgybl disglair:

> A phan oed deirblwyd hi kyndecket y dywedai ac yd ymdidanei a chyn bryffeidet y gwnai bob peth a chyt bei degmlwyd ar ugeint a hynny oed ryued gan bawb o bobyl yr israel . . . Doethach oed no neb vuydach no neb kyuarwydach no neb ar ganeuon dauyd brophwyt. (testun: *Buched Anna*; Jones, D. J. 1929b: 41)

Gwelir bod Mair, fel gwragedd uchelwrol y chwedlau seciwlar, yn ymddiddanwraig dda. Fodd bynnag, y mae ganddi fantais aruthrol, oherwydd bod 'yr ysbryt glan dan y thauawt' (Jones, D. J. 1929b: 41). Yr oedd Mair yn ddigyffelyb, fel y proffwydodd yr angel cyn ei genedigaeth:

> Ar uerch honno a uyd yn eglwys! duw ar ysbryt glan a orffywys yndi ac ny bu y chyfelyb or gwraged ac nyt oed ac ny byd. (Jones, D. J. 1929b: 39)

Yr oedd yn ymgorfforiad o'r Eglwys ei hun oherwydd i Dduw drigo ynddi am gyfnod:

> G6ell no neb yth varn6yt
> Temyl yth vab maeth yth wnaethp6yt
> A neuad ys vy na6d 6yt.
> (Gruffudd ap Maredudd ap Dafydd;
> Jones, O. *et al.* 1870: 312a)

Y mae hanes Mair yn y deml yn drawiadol o berthnasol i'r bywyd mynachaidd, a dichon i gyfieithydd *Buched Meir Wyry* sylweddoli hynny

wrth drosglwyddo'r hanes i Gymraeg Canol. Yn y deml gyda gwyryfon eraill y mae Mair yn byw ac nid mewn lleiandy; hefyd, disgwylid i'r gwyryfon hyn briodi yn 14 blwydd oed:

> y buant merchet y brenhined ar prophwydi. ar offeireit yn gwediaw yndi. a phan doethant y oed deduawl wynt a gymerassant wyr. (Williams, R. a Jones, G. H. 1876–92: II, 218)

Serch hynny, pan yw'r Esgob Absychar yn cynnig ei fab yn ŵr i Fair y mae Mair yn gwrthod ac yn siarad ag argyhoeddiad o blaid y bywyd gwyryfol:

> Ac yna y dywawt meir wrthunt. yn diweirdep gyntaf y molir duw. ac y anrydedir. kanys kyn abel ny bu wyryon neb. y offrwm ef aragawd bod y duw. yr hwnn ny ragawd bod y duw ae lladawd. Duw y goron hagen a gauas abel. coron weryndawt. a choron tros y aberth. cany adawd llygredigaeth yny gnawt. Ac velly y cauas hely. canys ketwis y gnawt yn wyry. hynny a dyggeis. i. yny temyl o mabolyaeth. a hynny a vedylyeis ym callon na chymerwn vyth wr. (Williams, R. a Jones, G. H. 1876–92: II, 217–18)

Yn ei haraith fer y mae'n dangos goruchafiaeth y bywyd diwair dros y bywyd priodasol. Ymwrthyd â'r bywyd priodasol ac anghytuno â dadl Absychar fod cynhyrchu etifeddion i Israel yn bwysicach nag aros yn wyryf (Williams, M. 1912b: 214). Y mae'r ffaith bod Mair mewn teml yn lleoli'r digwyddiad mewn addoldy yr hen grefydd. Ni chaniatawyd i ferched 14 blwydd oed weddïo yn y deml:[38] gellir tybio bod hyn eto yn ymwneud â rhagfarn ynglŷn â glendid corfforol merch a fyddai'n ddigon hen i gael misglwyf. Gwelir, felly, fod geiriau Mair yn chwyldroadol. Y mae'n torri tir newydd ac yn arloesi lleianaeth a'r bywyd asgetig. Yng ngeiriau Absychar, y mae'n torri 'aruer eu gwlat' (Jones, D. J. 1929b: 41):

> y mae meir ehun yn gwneuthur creuyd newyd yr honn yssyd yn ymrodi y duw yn wyry y tra vo byw. (Williams, R. a Jones, G. H. 1876–92: II, 218)

Hawdd yw synhwyro llais y bucheddydd neu'r cyfieithydd a oedd, yn ôl pob tebyg, yn perthyn i'r traddodiad mynachaidd. Erbyn yr Oesoedd Canol, wrth gwrs, yr oedd 'creuyd newyd' Mair a'i dadleuon o blaid diweirdeb yn rhan gynhenid o'r grefydd draddodiadol.

Cyfeirir at Fair fel 'mynaches' ym marddoniaeth Iolo Goch (Johnston, D. R. 1988: 140). Weithiau, cyfeiria'r beirdd at y Forwyn fel prif wyryf neu bennaeth gwyryfon, er enghraifft yng nghywydd Dafydd Nanmor 'I Dduw':

'Gorrav oedd o'r gwerryddon' (Roberts, T. a Williams 1923: 92). Ym *Muched Meir Wyry* y mae'r gwyryfon sy'n byw gyda'r Forwyn yn dechrau teimlo cenfigen tuag ati ac yn cellwair wrth ei galw'n 'vrenhines y gwerydon' (Williams, R. a Jones, G. H. 1876–92: II, 219). Ymddengys angel iddynt gan ddweud na ddylent wneud yn ysgafn o'r ffaith gan ei bod yn wir. Yn ei 'Gywydd i Fair' dywed Dafydd ab Edmwnd fod Mair yn enwog ymysg morynion:

> Mair em ddiwair mam dduw ion
> Mawr enw wyd ir morynion.
> (Roberts, T. a Williams 1923: 117)

Fel y dywed Iolo Goch:

> Morwyn bennaf wyd, Mair unbennes . . .
> Prydlyfr gweryddon wyd a'u priodles.
> (Johnston, D. R. 1988: 139)

Trwy ei hymddygiad y mae Mair, felly, yn batrwm i'r lleianod a fyddai'n dilyn ei hesiampl.[39] Daeth yn symbol o wyryfdod – yn ymgorfforiad o'r delfryd mynachaidd – hynny yw, i fynachod yn ogystal â lleianod. Fel y dywed Miegge (1955: 41), 'it is the value of virginity itself that comes to be celebrated in the virginity of Mary'. Ar ôl i Gristnogaeth gael ei dderbyn gan yr ymerawdwyr Cystennin a Licinius ym Milan (313), nid oedd angen marw dros Gristnogaeth (Graef 1963: I, 50). Yr oedd angen rhyw fath o ferthyrdod newydd, felly, a dechreuodd y mynachod cyntaf aberthu eu rhywioldeb yn hytrach nag aberthu eu bywydau. Yng ngeiriau W. B. Smith: 'the presentation of one's body as a living, unblemished sacrifice, is an offering distinctive and unique, comparable in the Church's Tradition to martyrdom' (1980: 109). Ym *Muched Meir Wyry* portreadir y Forwyn Fair fel y lleian gyntaf erioed, ond yr oedd y Forwyn yn wahanol i leianod eraill, oherwydd parhaodd â'i hymroddiad i'r bywyd diwair oddi mewn i gyffiniau priodas. Fel y dywed Marina Warner: 'in a patriarchal society, even the Messiah can only be legitimate if his mother is properly married' (1976: 20).

Dywed Absychar wrth bobl Israel y bydd Duw yn penderfynu 'ar bŵy y rodit Meir oe guarchadŵ' (Williams, M. 1912b: 214). Penderfynir y dylai pob dyn dibriod yn Israel ddod i'r deml y bore canlynol â gwialen yn ei law. Gadewir y gwiail dros nos yn y deml a thrannoeth disgwylir i Dduw roi arwydd wrth i'r dynion ddod i'w casglu. Anghofir am wialen Joseff oherwydd mai hi yw'r 'wialen verraf' (Williams, M. 1912b: 215). Pan yw Joseff yn cydio yn y wialen y mae colomen burwen yn hedfan ohoni i

ddangos mai Joseff sydd 'detholedic gan duw' (Jones, D. J. 1929b: 43). Y mae'r golomen wen yn arwydd, bid sicr, o burdeb perthynas Joseff a Mair. Darlunnir yr Ysbryd Glân yn aml ar ffurf aderyn fel y gwelir yn yr adran ar ddelweddu'r beichiogi gwyryfol. Y mae'r broses o ddewis Joseff yn ŵr i'r Forwyn Fair yn yr apocryffa yn deillio o hanes gwialen Aaron yn yr Hen Destament (Numeri 17:8). Y mae gwialen fer Joseff yn drosiad am ei ddiffyg chwant rhywiol. Yn ôl y traddodiad apocryffaidd, yr oedd Joseff yn hen ŵr, ac felly nid oedd yn fygythiad rhywiol i wyryfdod y Forwyn Fair. Yn wir, ym *Muched Meir Wyry* y mae Joseff yn cwyno ei fod yn ddigon hen i fod yn daid i'r Forwyn a'i fod yn amharchus priodi â merch mor ifanc:

> Hen y ŵyfi a meibion yssyd ym paham y roduch y verch vechan honn ymi.
> o oet a allei vot yn wyr ym. a llei yŵ noc vn om hŵyron. (Williams, M.
> 1912b: 215)

Y mae'r darlun o Joseff, felly, yn un ffafriol. Ceir darlun o hen ŵr addfwyn a fydd yn gwarchod gwyryfdod Mair yn hytrach na'i llygru. Ceidwad Mair, nid ei gŵr, yw Joseff:

> Ny thremygof i eŵyllys Duŵ. Mi a vydaf geittuat idi y tra vynho Duŵ
> hollgyuoethauc. (Williams, M. 1912b: 216)

Yn nhyb Epiphanius, Sierôm ac Awstin Sant rhoddwyd Mair i Joseff er mwyn iddo warchod Mair ac amddiffyn ei gwyryfdod rhag dynion eraill (Graef 1963: I, 70, 90, 95). Honna Sierôm, hefyd, fod Joseff yn wyryf (Graef 1963: I, 90). Gwelir nad yw hyn yn cyd-fynd â'r portread o Joseff a geir ym *Muched Meir Wyry*. Trafodir plant eraill Joseff yn yr is-adran ar wyryfdod parhaol Mair. Darlunnir Joseff fel hen ŵr yng nghywydd Hywel Swrdwal 'I Sioassym ag i Anna Mam Mair':

> er dyfod yw phriodi
> ar saer hên ni sorrai hi.
> (Morrice 1908: 7)

Awgrym y sylw hwn, efallai, yw y byddai merched eraill yn anhapus pe baent yn gorfod priodi â hen ŵr. Yn ddiamau, yr oedd hon yn sefyllfa gyffredin yn yr Oesoedd Canol. Yn rheolaidd, câi merched, a oedd prin wedi dod i aeddfedrwydd, eu rhoi i weddwon a hen wŷr. Y mae Gwerful Mechain yn beirniadu'i thad ei hun yn hallt oherwydd iddo ailbriodi â merch ifanc. Cydymdeimla'r bardd â'r ferch:

Gwelais eich lodes lwydwen ddiledd
ni [?hi] ddylai gael amgen;
Yhi yn ?hyswi gynhwyswen,
Chwithau, 'nhad, aethoch yn hen.[40]

Gellir bod yn sicr na fyddai'r hen ŵr cyffredin mor barchus tuag at wyryfdod ei wraig newydd ag yr oedd Joseff. Ceidwad Mair oedd Joseff yn ôl y testunau apocryffaidd, ac awgrymir na fyddai'r hen ŵr hwn, â'i wialen fer, symbolaidd, yn amharu ar burdeb Mair Forwyn.

(ii) Gwyryfdod *in partu* a *post partum* Mair

Nid yw'r Beibl yn cyfeirio at wyryfdod *in partu* a *post partum* Mair, ond yn y testun apocryffaidd *Buched Meir Wyry* ceir manylion ynglŷn â genedigaeth Iesu Grist sy'n cyfiawnhau *virginitas in partu* Mair – y syniad bod ei gwyryfdod corfforol (hynny yw ei philen forwynol) yn dal yn berffaith, er iddi esgor ar fab. Y mae'r sylw a roddir i'r hymen yn bwysig wrth astudio'r gwahanol agweddau tuag at wyryfdod corfforol merch. Y mae gan wyryfdod *in partu* a *post partum* Mair oblygiadau ynglŷn â natur ddynol yr Iesu hefyd.

Ym *Muched Meir Wyry* y mae Mair yn esgor ar yr Iesu mewn ogof. Â Joseff i nôl gwragedd i'w helpu gyda'r enedigaeth, ond erbyn iddo ddychwelyd, y mae Mair wedi esgor ar yr Iesu. Nid oes angen meddyginiaeth ar Mair, oherwydd nid yw'n dioddef gwewyr esgor. Y mae genedigaeth mab Duw yn rhwydd ac yn wahanol i bob genedigaeth arall. Y mae un o'r gwragedd, Zelome, yn rhyfeddu ac yn llawenhau wrth weld bod llaeth ym mronnau Mair, nad yw wedi dioddef poen ac nad oes brych, er ei bod newydd esgor ar blentyn:

Zelomy a dyuat ŵrth Veir wynvydedic gat ti ymi gyhurd a thi. Pan gyhyrdod. o lef uchel hy ae dyŵt. Argluyd. Argluyd maur trugarha wrthyf. ny chlywyt. ac ny welet bronneu yn llaŵn o laeth. a geni mab ae mam yn wyry yn ymdangos. ac nat oes lygredigaeth guaet ac arllŵybyr yr ganedic. na dolur ar y neb ae hesgores. gwyry kynn escor a guyry yn trigyau guedy escor val y elŵc. (Williams, M. 1912b: 220)

Y mae'r disgrifiad uchod yn pwysleisio pa mor wahanol oedd mamolaeth Mair i famolaeth y fam gyffredin. 'Gorau mam, gorau mamaeth' (Lewis, H. *et al.* 1937: 96) yw disgrifiad bardd canoloesol anhysbys o'r Forwyn Fair.

Yn nhyb yr Eglwys, yr oedd mamolaeth Mair yn well na mamolaeth y wraig gyffredin, oherwydd bod Mair yn rhydd o bob elfen o'r pechod gwreiddiol. Yn symbolaidd, yr oedd Mair yn ymgorfforiad o famolaeth yr Eglwys. Y mae'r

Eglwys fel priodasferch Crist yn ddelwedd Feiblaidd, ac o ganlyniad tueddid i bersonoli'r Eglwys yn fenyw, er bod hierarchaeth yr Eglwys yn cynnwys dynion yn unig. Gwelir enghraifft o hyn yn *Ymborth yr Enaid*:

> lhunier yr ecclwys lân Gatholic, yr honn yssydh wraic bwys briawt y un mab Duw dat: Sef yw honno yr ecclwys vudhugawl gynnulhedic o gyphredin luosydh ffydholion Christ o dhynion yr ecclwys ryuelus yma, ac Angylion yr ecclwys vudhugawl vry. (Williams, R. a Jones, G. H. 1876–92: II, 439)

Y mae pob gwraig gyffredin yn dioddef gwewyr esgor ac y mae '[l]lygredig-aeth guaet' (Williams, M. 1912b: 220) yn rhan naturiol o bob genedigaeth. Fodd bynnag, teimlai'r Eglwys Fore (a'r gymdeithas eglwysig a gyfieithodd y testunau apocryffaidd i'r Gymraeg) fod angen pwysleisio bod Mair yn dianc rhag melltith Efa ('mewn poen y byddi di'n geni plant', Genesis 3:16). Y mae'r cyfeiriad at 'lygredigaeth guaet' yn awgrym o ragfarn yr Eglwys a ystyriai feichiogrwydd a hylifau corfforol y fenyw yn bethau aflan.

Y mae'r syniad nad yw Mair yn dioddef gwewyr esgor yn bresennol yng ngwaith Iolo Goch:

> Heb boen yn esgor pôr perffeithles,
> Heb friw o'i arwain, nef briores,
> Heb ddim godineb â neb yn nes,
> Neu ogan o wr, nid oedd neges.
> (Johnston, D. R. 1988: 140)

Y mae'r bardd hefyd yn cadarnhau gwyryfdod *in partu* Mair ('Heb friw o'i arwain').

Ym *Muched Meir Wyry* y mae'r ail wraig, Salome, yn methu credu bod Mair yn fam ac yn forwyn ar yr un pryd. Gofynna am ganiatâd i brofi'r Forwyn Fair:

> Yr hynn a glyŵaf yny prouy nys credaf heb Salome odiethyr yny guelŵyd. ac ar y wynvydedic Veir y doeth. ac yd erchis idi gat ti y mi dy balualv ual y cretuyf y Zelomi or hynn a glyŵaf. Yna y kanhadaud Meir idi y phrouy. Hy a estynnaŵd y llaŵ. ac a diffruythod y llau yn diannot. ac o diruaŵr dolur wylau a oruc. (Williams, M. 1912b: 220)

Nid yw'n glir o'r testun beth yn union y mae Salome yn awyddus i'w deimlo ('gat ti y mi dy balualv ual y cretuyf'). Nid oes angen profi mamolaeth Mair gan ei bod newydd esgor ar blentyn. Y mae'n rhaid, felly, bod Salome

44

am brofi *gwyryfdod* Mair ac yn awyddus i deimlo'r hymen. Y mae hyn yn cyd-fynd â syniadau meddygol yr Oesoedd Canol ynglŷn â chorff merch. Credid bod y bilen forwynol yn gaead dros groth pob morwyn – fel pe bai'n rhan weledol o'r corff y gellid ei theimlo a'i phrofi o bryd i'w gilydd. Tueddid i amau tystiolaeth merch a chredid mai prawf yr hymen oedd y ffordd orau o gadarnhau ei gwyryfdod. Rhoddid pwyslais eithafol ar bwysigrwydd yr hymen, ac amhosibl oedd synied am forwyn heb hymen perffaith. Beth, felly, oedd diffiniad y cyfnod o'r term 'gwyryf': merch a chanddi bilen forwynol gyflawn neu ferch a oedd heb gael cyfathrach rywiol? Yr oedd y broblem hon yn hysbys i Awstin Sant (345–430) yng nghyfnod Tadau'r Eglwys Fore. Diddorol sylwi iddo nodi bod morwyn yn dal yn wyryf, er i'w hymen gael ei dorri'n ddamweiniol mewn archwiliad meddygol:

> The body is not holy just because its parts are intact, or because they have not undergone any handling. Those parts may suffer violent injury by accidents of various kinds, and sometimes doctors seeking to effect a cure may employ treatment with distressing visible effects. During a manual examination of a virgin a midwife destroyed her maidenhead, whether by malice, or clumsiness, or accident. I do not suppose that the virgin lost anything of bodily chastity, even though the integrity of that part had been destroyed. (Bettenson 1972: 29)

Gellir honni bod yr agweddau tuag at y ferch gyffredin wedi effeithio ar y portread o'r Forwyn Fair, a sicrhau bod galw am dystiolaeth o wyryfdod *in partu* a *post partum* Mair.

Defnyddir llaw ddiffrwyth Salome fel prawf o wyryfdod *in partu* Mair. Unwaith bod Salome ei hunan yn credu'r wyrth, y mae ei llaw yn cael ei gwella. Ceir paralel amlwg yma rhwng Salome a Thomas sy'n gorfod cyffwrdd â chlwyfau'r Iesu cyn credu yn yr Atgyfodiad (Ioan 20:24–9). Hefyd y mae'r digwyddiad yn debyg i hanes yr Iddew a geir yn *Y mod yd aeth Meir y nef* (Angell 1938: 89–90). Y mae'r Iddewon wedi cynllunio i losgi elor y Forwyn, ond pan yw un ohonynt yn ceisio ymosod ar yr elor, y mae'i law yn diffrwytho ac yn achosi poen aruthrol iddo. Y mae'n cael tröedigaeth Gristnogol a'i law'n gwella'n wyrthiol. Ceir portread o'r Iddew yng nghynhebrwng y Forwyn Fair yn un o ffenestri lliw eglwys Gresffordd *c.*1500 (Lewis, M. 1970: Plât 22). Ymddengys, felly, fod pob pechadur sy'n dod yn amharchus o agos at gorff Mair yn dioddef anafiadau corfforol.

Y mae gwyryfdod Mair yn cael ei brofi eto ym *Muched Meir Wyry*, er mwyn argyhoeddi'r esgob a gwasanaethwyr y deml bod Mair yn forwyn. Nid Mair yn unig sy'n cael ei phrofi. Bwrir amheuaeth ar ddiweirdeb Joseff hefyd. Cyhuddir Joseff o dreisio Mair:

Neut ŵyt tuylledic am wyry mal honn. yr honn. a vagaŵd yr agel yn y temyl vegys colomen. yr honn ny vynnod guelet gŵr eiroet yr honn a gauas y dysc goreu ygkyureith Duŵ. pei na wnaethoeduti treis arnei hy a vedyei wyry hediŵ. (Williams, M. 1912b: 217)

Y mae'r prawf diweirdeb a ddisgrifir yma yn debyg i'r prawf a geir yn yr Hen Destament (Numeri 5:16–31) pan brofir ffyddlondeb gwraig gan ei gŵr eiddigeddus. Rhaid i Joseff a Mair yfed dŵr sanctaidd y deml a throi mewn cylch saith gwaith. O fethu'r prawf, byddent yn syrthio'n farw:

Yna y dyŵat Meir yn diergrynedic. Ossit neb ryŵ lygredigaeth neu bechaut ynofi. Duŵ ae hardangososso arnaf i yggŵyd yr holl boploed. yny aller vy rodi i. yn agkyffret y baub. A hi a doeth y ymyl yr allaŵr. ac a gymerth y dŵfyr. ac a lleuas. ac a troes yn y chylch seith weith. ac ny chat na aruyd nac arllŵybyr neb ryŵ bechaut yndi. (Williams, M. 1912b: 218)

Ceir llun Bysantaidd o'r prawf hwn ar wal Eglwys Fair (*Panaghia Kera*) yn Kritsa, Gwlad Groeg (14eg ganrif) – awgrym o bwysigrwydd y prawf fel rhan o *Fuched Meir Wyry* trwy wledydd cred (Borboudakis d.d.: 48; Cartwright 1996: Plât 12). Er i Fair gyflawni'r prawf yn llwyddiannus, y mae rhai drwgdybus yn dal i'w hamau. Rhaid i'r Forwyn ddatgan ei phurdeb yn gyhoeddus gerbron Duw cyn argyhoeddi'r amheuwyr, ac yna:

yd aeth pawb ar tal eu glinyeu y gussanu y thraet. ac y erchi madueint ydi am eu dryctyp. (Williams, M. 1912b: 218)

Fel arfer, y mae profion gwyryfdod yn datguddio nad yw'r wraig yn forwyn bellach. Defnyddir y profion mewn llenyddiaeth seciwlar i gywilyddio gwragedd yn gyhoeddus.[41] Fodd bynnag, defnyddir y prawf ym *Muched Meir Wyry* i gadarnhau gwyryfdod Mair a chywilyddio anghredinwyr.

Ceir prawf arall o wyryfdod Mair ym *Muched Collen* – un o saint brodorol Cymru. Y mae'r Pab yn rhoi i Sant Collen lili a oedd wedi blodeuo o flaen paganiaid:

pan ddyvot vn o honvunt nat oedd wirach eni mab ir vorwyn na bod y lili kyrinion yssyd yny pot akw a blodav tec arnvnt Ac yna y bylodevodd y lili hwnnw a roes y pab i gollen. (Baring-Gould a Fisher 1907–13: IV, 376–7)

Cadarnheir gwyryfdod Mair eto a chywilyddir y paganiaid. Defnyddir y profion hyn i argyhoeddi paganiaid a'r sawl na chredent y fuchedd fod Mair yn wyryf pan esgorodd ar Iesu Grist. Fodd bynnag, y mae'n rhaid bod yr

Eglwys yn disgwyl rhywfaint o anghrediniaeth ymysg ei phlwyfolion, oherwydd gofelid bod atebion parod ar gael yn *Hystoria Lucidar* i'r cwestiynau canlynol: 'Paham yntev ymynna6d du6 y eni or wyry?' a 'P[h]aham oveir m6y noc ovor6yn arall?' Mater arall oedd effeithlonrwydd yr atebion a geir yn y testun hwn (Jones, J. M. a Rhŷs 1894: 16–17). Ni wyddys i ba raddau yr oeddynt yn argyhoeddi'r Cymro neu'r Gymraes gyffredin.

Ar y cyfan, derbyniai pawb yn yr Oesoedd Canol fod yr Iesu wedi cael ei genhedlu gan forwyn. Anos oedd dychmygu sut y cafodd yr Iesu ei eni heb dorri hymen y Forwyn Fair. Nid oedd gwyryfdod *in partu* Mair yn rhan o gredo swyddogol yr Eglwys, ond ers dyddiau Tadau'r Eglwys dadleuai llawer o ddiwinyddion o'i blaid.[42] Ceisiodd Awstin Sant egluro gwyryfdod *in partu* Mair wrth ei gymharu â'r ffordd yr aeth yr Iesu atgyfodedig trwy ddrysau caeëdig heb eu hagor a heb achosi niwed iddynt (Ioan 20:19–29): 'Why therefore should he, who, being full-grown, could enter through closed doors, when he was small not also be able to go out without violating the womb?' (dyfynnwyd yn Graef 1963: I, 96). Fodd bynnag, nid oedd pob un o'r diwinyddion cynnar yn cytuno â'r syniad o wyryfdod *in partu* a *post partum*. Yn nhyb Tertullian, yr oedd genedigaeth yr Iesu yn debyg i unrhyw enedigaeth gorfforol, normal. Gan gyfeirio at Salm 22, dywed:

> Thou hast drawn me from my mother's womb . . . What is drawn away if it is not that which is adhering, fixed and immersed in that from which it is drawn from outside? . . . if that which was drawn away adhered, how did it adhere if not by means of the umbilical cord? . . . when it is drawn away from it, it takes with itself something of the body from which it is drawn. (Dyfynnwyd yn Miegge 1955: 39)

Yr oedd yr Eglwys Fore yn awyddus i bwysleisio natur ddynol Crist mewn ymateb i syniadau gnostig y Docetiaid a gredai fod yr Iesu wedi cael ei eni'n annaturiol – fel dŵr yn mynd trwy bibell (Miegge 1955: 36). Yr oedd genedigaeth naturiol, felly, yn pwysleisio natur ddynol Crist.

Erbyn yr Oesoedd Canol, yr oedd y gred yn nynoliaeth yr Iesu wedi'i sefydlu, ond yr oedd y paradocs ynglŷn â natur Crist a'i fam yn dal i fodoli. Ar y naill law, yr oedd Mair yn ferch ddaearol a'r Iesu yn rhan o gnawd dynol ei fam: 'Mab o gnawd Mair', fel y dywed Siôn Ceri (Lake 1996: 149). Ond ar y llaw arall, yr oedd 'heb gnawdawl dad' (Madog ap Gwallter; Andrews 1996: 359) ac yr oedd mamolaeth Mair yn wahanol i famolaeth pob mam gyffredin. Fel y dengys yr enghreifftiau isod, pwysleisir dynoliaeth yr Iesu droeon yn nhestunau crefyddol yr Oesoedd Canol wrth ei chysylltu â chroth neu gnawd Mair:

Y'r Yspryt Glan y priodolir daeoni a thrugared, kannys ef ysyd holldrugarawc: kannys ohonaw ef, drwy y drugared, y kymyrth y Mab y dynawl gorff a anet o Veir Wyry. (*Ymborth yr Enaid*; Daniel 1995: 10)

> Dyfu Grist yng nghnawd, Priawd prifed,
> Dyfu ym mru Mair Mab dymuned;
> (Cynddelw Brydydd Mawr;
> Jones, N. A. ac Owen 1995: 336)

> Y ganed Duw o gnawd hon.
> Hon a fagodd o'i bronnau.
> (bardd ansicr;
> Lewis, H. *et al.* 1937: 96)

Oherwydd bod yr Iesu yn ddyn o gnawd, gellir uniaethu â'i ddioddefaint corfforol ar y groes. Y mae holl ddwyster ei ddioddefaint yn ogystal ag effeithiolrwydd ei aberth yn dibynnu ar ei ddynoliaeth, a'i ddynoliaeth ynghlwm wrth groth ei fam. Mynegir hyn yn gryno ac yn effeithiol yng ngwaith Cynddelw Brydydd Mawr:

> Can dug pymwan Crist pymoes o gaeth,
> O yng, o gyfyng gymodogaeth.
> O angor tewdor (tud alaeth – gymwyll),
> O dwyll, o dywyll dywysogaeth,
> Yn nyndid, ym mhryd, ym mru ban aeth,
> Yn nolur, yng nghur, yng ngorffolaeth.
> (Jones, N. A. ac Owen 1995: 311)[43]

Y mae fersiwn Llsgr. Peniarth 20 o *Ramadeg* y Penceirddiaid yn cynghori'r beirdd i foli Mair oherwydd ei 'gwerynawl groth' (Williams, G. J. a Jones, E. J. 1934: 55). Yr oedd y breintiau a brofodd Mair yn ystod ei beichiog-rwydd yn priodoli nodweddion arallfydol i'w chroth. Fel y sylwa athro yr Iesu yn *Llyma Vabinogi Iessu Grist*:

> Pa groth a arwedod hwnn neu pa uam ae hymduc ef neu pa uron ae magawd ef . . . Mi a dywedaf ywch yn wir ac ny dywedaf gelwyd na heniw hwnn o dyn nae weithret nae ymadrawd nae ynni. E mae y neill a bot hwnn yn dewin ae y uot yn duw. (Williams, M. 1912a: 192)

Chwaraeid ar berthynas baradocsaidd y Forwyn a'i phlentyn ac ar y syniad bod Mair yn fam i Dduw – hynny yw, yn fam i'w thad. Ceir enghraifft nodedig o hyn yn y canu crefyddol cynnar:

> Ny wyr ny bo kyuarwyd
> Ual y deiryt Meir y gulwyd:
> Y mab, y that, y harglwyd.

> Gwnn ual y deiryt Meir, kyt bwyf daerawl prud,
> y'r Drindawt ysprydawl:
> Y mab a'e brawt knawdawl,
> A'e that, arglwyd mat meidrawl.
> (Haycock 1994: 118)[44]

Yr oedd yr Iesu yn ddyn ac yn Dduw ar yr un pryd. Fel y dywed Madog ap Gwallter yng 'Ngeni Iesu': 'yn Dduw, yn ddyn, a'r Duw yn ddyn' (Andrews 1996: 359).

Y mae'r beirdd hefyd yn pwysleisio mamolaeth Mair ac yn aml yn portreadu'r Forwyn yn bwydo'r baban â llaeth ei bronnau:

> knawd oedd kynn y dioddef
> os o gnawd y sugna ef
> mair onn a vagai mhrynnwr
> gwedi gael heb gyd a gwr.
> (Williams, I. 1909: 99–100)

Priodolir y gerdd hon i Ieuan Deulwyn (*fl.* 1460) yn ogystal ag Ieuan ap Hywel Swrdwal (Morrice 1908: 27–8). Ceir darlun tebyg o'r Forwyn yn bwydo'r baban mewn cerdd Saesneg ag iddi orgraff Gymraeg gan Ieuan ap Hywel Swrdwal:

> on ywr paps had sucking . . .
> Quin od off owr god owr geiding modor
> mayden not wyth standing.
> (Morrice 1908: 33)

Ysgrifennodd y gerdd Saesneg hon ar y gynghanedd Gymraeg pan oedd yn fyfyriwr yn Rhydychen, er mwyn dangos 'na fedreur Sais nag yr un oi gyfeillion wneythur moi math yn i hiaith i hunein' (Morrice 1908: 32)[45]. Darlunnir y Forwyn yn magu'r Iesu ar ei bron yn Llyfr Oriau Llanbeblig (gweler Plât lliw I). Sylwer bod y Forwyn Fair yn eistedd ar orsedd a choron am ei phen a'r Iesu ar ei phen-lin. Ceir nifer o bortreadau tebyg o'r Forwyn wedi ei choroni ar orsedd o'r ddeuddegfed ganrif ymlaen. Gwelir bod y math hwn o bortread a elwir 'Gorsedd Doethineb' (*the Throne of Wisdom*) yn digwydd yn aml ar seliau'r Sistersiaid (gweler Plât 3).[46] Yn ôl Gold (1985: 49), y mae'n pwysleisio dynoliaeth a dwyfoldeb yr Iesu trwy'r

ymgnawdoliad. Ceir portread arall o'r Forwyn a bronnau noethion ganddi yn Llsgr. Peniarth 23 (gweler Plât lliw III). Mewn gwirionedd, nid yw'r Forwyn yn y broses o fwydo'r Iesu yn y llun hwn, ond ceir yr argraff ei bod ar fin gwneud hynny. Ymddengys fod yr Iesu newydd ei eni: darlunnir wynebau rhai o anifeiliaid y stabl ac y mae Joseff yn eistedd mewn cadair ar waelod y gwely. Gorwedd y Forwyn yn noethlymun o dan ddillad y gwely ac y tu ôl iddi y mae clustogau â thaseli arnynt. Ceir cyfuniad annisgwyl, felly, o foethusrwydd a gostyngeiddrwydd: y mae anifeiliaid y stabl yn bresennol a'r Iesu wedi ei lapio mewn cadachau, ond yn hytrach na gorwedd mewn preseb, y mae'r baban yn gorffwys ar wely moethus. Y mae'r darlun hwn yn dra gwahanol i'r disgrifiad a geir yng ngwaith Madog ap Gwallter sy'n nodi:

Pali ny myn, nid uriael gwyn ei ginhynnau,
Yn lle syndal ynghylch ei wâl gwelid carpau
(Andrews 1996: 359)

O gofio bod cyn lleied o luniau yn y llawysgrifau Cymraeg a Chymreig, nid bychan yw arwyddocâd y llun hwn a geir yng nghanol fersiwn Llsgr. Peniarth 23 o *Frut y Brenhinedd*. Efallai ei bod yn arwyddocaol hefyd bod dau o'r lluniau yn y llawysgrifau Cymreig yn pwysleisio mamolaeth y Forwyn a fagodd fab Duw ar ei bron.

Mewn cywydd gan Hywel Swrdwal 'I Fair Wyry' ceir darlun addfwyn o'r Forwyn yn bwydo'r baban â llaeth ei bronnau ac yn canu hwiangerdd iddo. Y mae'r Iesu'n cysgu'n braf, yn chwarae â'i fam ac yn chwerthin arni. Gallai fod yn ddarlun tyner o unrhyw fam a'i phlentyn, ond cawn ein hatgoffa mai 'duw oedd ef' a '[b]renhines nefoedd' oedd ei fam (Morrice 1908: 5). Yr unig swyddogaeth gorfforol a rannai Mair â'r fam gyffredin oedd bwydo'i baban â llaeth ei bronnau. Ym mhob ffordd arall, yr oedd corff Mair yn wahanol. O'i gymharu â chorff Mair yr oedd corff y fenyw gyffredin yn ddiffygiol.

(iii) Corff Mair

Yn annisgwyl, prin iawn yw'r disgrifiadau corfforol manwl o'r Forwyn Fair mewn llenyddiaeth Gymraeg ganoloesol. Buasai'r beirdd yn hen gyfarwydd â gweld delwau a lluniau o'r Forwyn brydferth. Fel y mae Gilbert Ruddock yn awgrymu (1975: 98–102), y mae'n bosibl bod y delwau hyn wedi effeithio ar bortread y beirdd o brydferthwch delfrydol y wraig uchelwrol. Gellid hefyd ddadlau bod syniadau cyfoes ynglŷn â phrydferthwch wedi effeithio ar ddelwau ffasiynol o'r Forwyn Fair. Ceir disgrifiad prin o'r Forwyn yng ngwaith Hywel ap Dafydd ab Ieuan ap Rhys (*c.*1450–80) sy'n rhoi sylw arbennig i'w gwallt euraidd (Evans, D. S. 1986: 39; Llsgr. Llanstephan 47,

tt.153–6). Fodd bynnag, er bod mawrygu'r Forwyn yn thema boblogaidd yng ngwaith y beirdd, ni roddir sylw manwl, fel arfer, i'w phryd a'i gwedd. Ni cheir disgrifiad ohoni ychwaith mewn rhyddiaith grefyddol ganoloesol fel yr un a geir o'r Iesu yn 'Pryt y Mab', *Ymborth yr Enaid* (Daniel 1995: 17–22).

Ym *Muched Meir Wyry* a *Buched Anna* disgrifir prydferthwch Mair, fel a ganlyn:

> a chyn echtywynediket oed y hwyneb ac yd oed vreid y nep edrech arnei.
> (Williams, M. 1912b: 214)

> kyndecket oed hitheu ac na allei neb yn hawd edrych yn y hwyneb. (Jones, D. J. 1929b: 41)

Y mae gwraig uchelwrol y canu serch Cymraeg mor brydferth fel ei bod yn destun edmygedd a syllu anniwair. Ond y mae'r Forwyn Fair yn fwy prydferth hyd yn oed. Yn wir, y mae Mair mor brydferth nes ei bod yn brifo'r llygaid i edrych arni ac y mae'n amhosibl syllu arni. Fel arfer, y mae golau sanctaidd yn amgylchynu corff y Forwyn ac, ym marddoniaeth yr Oesoedd Canol, y mae Mair yn aml yn cael ei chysylltu â'r haul.

> Meir hoen haul hirdyd hevelyd haf
> (Gruffudd ap Maredudd ap Dafydd;
> Jones, O. *et al.* 1870: 316b.15)

> Gwargain haul firain, hael Fair . . .
> Mair, gwâr hael grair, gwir haul Gred.
> (bardd anhysbys;
> Owen, A. P. 1996: 141)

> A Mair yn haul yn eu mysg.
> (Rhys Goch Eryri;
> Lewis, H. *et al.* 1937: 322)

Cysylltir yr Iesu â'r haul ym Mathew 17:2 ac yn Natguddiad 1:16. Yn y disgrifiad a geir ohono yn *Ymborth yr Enaid* pwysleisir tegwch a gloywder wyneb yr Iesu sydd fel 'heul hafdyd pann vei egluraf ynn tywynnv disgleirloyw eglurder am hanner dyd vis Meheuin yn haf' (Daniel 1995: 18). Yn Natguddiad 12:1–16, sonnir am wraig feichiog a fydd yn rhoi genedigaeth i reolwr y byd. Dywedir ei bod yn gwisgo'r haul fel dillad ac y mae deuddeg seren yn coroni'i phen. Wrth reswm, y mae sawl un wedi cysylltu'r wraig hon â'r Forwyn Fair. Yn nhyb eraill, symbol o'r Eglwys yw'r wraig

sy'n gwisgo'r haul.[47] Erbyn yr Oesoedd Canol yr oedd cysylltiadau cryf rhwng y wraig yn Natguddiad 12:1–16 a'r Forwyn Fair.

Ym *Muched Meir Wyry* cysylltir y Forwyn a'r Iesu eto â goleuni. Y mae'r Forwyn yn esgor ar yr Iesu mewn ogof dywyll a oedd heb weld golau dydd. Pan yw Zelome a Salome yn cyrraedd, y mae goleuni mor ddisglair yn dod o'r ogof nes bod rhaid iddynt aros tu allan:

Mi a dugum duy wraged attat. a gerlla6 drus yr ogof odiethyr y maent yn seuyll. ac rac diruaur oleur6yd dyuot yn hylithyr nys llauassant. (Williams, M. 1912b: 219)

Y mae'r golau dwyfol yn rhybuddio'r gwragedd y dylent deimlo parchedig ofn wrth gyfarfod â'r fam a'i phlentyn dwyfol. Fodd bynnag, fel y gwelwyd eisoes, y mae Salome yn ymddwyn mewn ffordd amharchus tuag at y Forwyn Fair ac, o ganlyniad, yn cael ei chosbi. Y mae'r golau llachar yn amddiffyn y Forwyn rhag llygaid pechaduriaid a hefyd yn symboleiddio rôl y Forwyn sy'n rhoi genedigaeth i'r Goleuni – Gair Duw:

> Iawn i Fair, a henwaf fi,
> Gael enw am ddwyn goleuni.
> (bardd ansicr;
> Lewis, H. *et al.* 1937: 93)[48]

Yn fersiwn Llsgr. Peniarth 5 o *Y mod yd aeth Meir y nef* y mae Mair yn tynnu'i dillad ac yn mynd i weddïo ar Fynydd Olifer (Angell 1938: 86). Dywedir bod golau'r Ysbryd Glân yn disgleirio'n danbaid o'i chwmpas. Ym mhob fersiwn o'r Esgyniad y mae tair morwyn yn golchi corff Mair ac yn ei baratoi ar gyfer y bedd. Unwaith eto, y mae golau disglair yn sicrhau nad yw'n bosibl edrych ar ei chorff:

A phan aeth e teir guerydon a dywetpuyt uchot e dinoethi y chorff hi urth e hamolchi o arwylyaul deuaut, echdywynygu a oruc y chyssygredic corff o'r veint eglurder val e gallet dodi llav arnav. Edrech arnav enteu ny ellit rac gormod eglurder. (Angell 1938: 80–1)

Yn ei erthygl 'Chaucer's Maiden's Head: "The Physician's Tale" and the Poetics of Virginity' y mae R. Howard Bloch yn rhestru'r hyn y mae'n ei alw'n 'medieval definitions of virginity':

a virgin is a woman who not only has never slept with a man but has never desired to do so . . . a virgin is a woman who has never been desired by a

man . . . A virgin, in short, is a woman who has never been seen by a man. (1989: 115–17)

Dengys Bloch fod morwyn mewn perygl o gael ei llygru cyn gynted ag y mae dyn yn syllu arni. Fel y dywed Cyprian:

> You gaze upon no one immodestly, but you yourself are gazed upon immodestly. You do not corrupt your eyes with foul delight, but in delighting others you are corrupted . . . Virginity is unveiled to be marked out and contaminated. (Dyfynnwyd yn Bloch 1989: 117)

Yn y cyd-destun hwn, gellir deall paham yr amgylchynir corff y Forwyn gan olau llachar mewn disgrifiadau canoloesol. Wrth gwrs, y mae'r goleuni disglair yn arwydd o sancteiddrwydd y Forwyn Fair; ond hefyd y mae'n ffurfio blanced amddiffynnol sy'n gorchuddio corff y Forwyn rhag llygaid anniwair:

> Edrech arnav enteu ny ellit rac gormod eglurder. (testun: *Gwyrthyeu*; Angell 1938: 80–1)

Yn nhraddodiad mynachaidd yr Oesoedd Canol teimlid mai dyma'r ffordd barchus o ddisgrifio'r Wynfydedig Forwyn.[49]

Yn hyn o beth y mae Mair yn wahanol i'r santes. Fel y gwelir yn y bennod nesaf, y mae'r santes yn byw bywyd dedwydd nes iddi ddod i gysylltiad â dynion. Cyn gynted ag y mae dyn yn syllu ar y santes, peryglir ei gwyryfdod. O ganlyniad, y mae'r santes naill ai'n cael ei threisio, ei harteithio neu'i lladd.[50] Nid yw'r santes yn awyddus i ddynion ei hedmygu, ond ni ellir ei gwarchod rhag syllu anniwair ei chyd-ddyn. Morwyn ddaearol yw'r santes, tra bo'r Forwyn Fair yn perthyn i'r teulu dwyfol. Y mae amddiffyniad llachar y Forwyn Fair yn fraint sy'n perthyn i Fair, yr Iesu a'r angylion yn unig.

Honnir bod Efa, gwrthdeip Mair, wedi colli'r fraint hon pan achosodd y Cwymp. Yn ôl traddodiad, gwisgai Adda ac Efa ddillad goleuni cyn y Cwymp, ond ar ôl iddynt bechu collasant eu gwisgoedd disglair a daethant yn ymwybodol o'u noethni. Sonnir am y digwyddiad mewn cerdd gynnar i Iesu, Mair a'r cynhaeaf gwyrthiol:

> Ny chedwis Eva ir awallen per:
> barauys Duv vrthi;
> Am y cham, ny chimv a hi,
> Guyth golev a orev erni.

Ryv duted edmic o gyllest<r>ic guisc
a guiscvis imdeni.
Periw New a peris idi,
Im peruet y chiwoeth, y noethi.
(Haycock 1994: 127)

Hefyd, cyfeiria Llywarch ap Llywelyn at Adda ac Efa'n colli'r 'callestrigiawl wisg' (Jones, Elin M. a Jones 1991: 11). Y mae'r wisg ddisglair, felly, yn arwydd allanol o gorff dilwgr, a'r disgleirdeb sy'n amgylchynu'r Forwyn yn ei chysylltu â chyflwr perffaith Adda ac Efa cyn y Cwymp.

Yn nhestunau crefyddol yr Oesoedd Canol y mae Mair yn berchen ar sawl rhinwedd a briodolir hefyd i'r angylion. Yn ôl *Buched Anna*, ni ellir mynegi harddwch yr angel Gabriel oherwydd ei fod mor brydferth:

y trydyd dyd y deuth attei was ieuangc [h.y. Gabriel] kyn decket ac na allei neb dywedut y bryt a oed arnaw. (Jones, D. J. 1929b: 43)

Y mae angylion yn ymwrthod â bwyd daearol. Ym *Muched Anna* y mae Joachym yn lladd oen i ddathlu beichiogrwydd Anna ac yn gofyn i'r angel rannu pryd ag ef:

yna y dywat yr angel dan owenu wrthaw ef. kytweission ym ni y duw y gwasanaethwn // vy mwyt i am diawt ny dichawn un pechadur in gwelet // wrth hynny nac arch di y mi drigaw y gyt a thi. namyn yr hyn a rodut y mi dyro yr arglwyd. (Jones, D. J. 1929b: 39–40)

Y mae Joachym, felly, yn cynnig yr oen yn offrwm i'r Arglwydd. Ym *Muched Meir Wyry* y mae'r Forwyn yn derbyn bwyd gan angel:

yny ymdangossei yr agel idi yr hon a rodei voyt idi. (Williams, M. 1912b: 213)

ac y mae angylion, yn aml, yn cadw cwmni iddi:

Yn vynych y gelynt egylyon yn ymdidan a hi. (Williams, M. 1912b: 213)

Y mae Mair, fel yr angylion, felly, yn mwynhau bwyd y nef a gellir awgrymu mai bwyd ysbrydol a geir yma – ymborth yr enaid.

Y mae'r nodweddion hyn yn gyson â'r sylwadau ynglŷn ag osgoi anniweirdeb a geir yn *Ymborth yr Enaid*. Yn y testun hwn rhestrir yr holl bethau a all arwain at anniweirdeb (un o'r Saith Pechod Marwol). Yn eu mysg y mae (i) 'seguryt', (ii) 'bwyt blyssic', a (iii) 'golygyon yn mynych

edrych ar uorynyon a rianed' (Daniel 1995: 5). Hynny yw, y mae diogi, bwyta gormod ac edrych ar forynion yn cyffroi'r chwant rhywiol. Y mae awdur *Ymborth yr Enaid* yn cynghori osgoi'r rhain, rhag i'r meddwl syrthio 'mywn budron a halogyon gnawdolyon eidunedeu' (Daniel 1995: 5).

Mewn testun cynnar Coptig (*c*.325), ceir disgrifiad o'r Forwyn sy'n cyd-fynd â'r syniadau hyn: y mae Mair yn ymprydio; yn cysgu cyn lleied â phosibl; nid yw hi erioed wedi gweld wyneb dyn dieithr ac y mae'r Forwyn wylaidd hyd yn oed yn cau'i llygaid pan yw'n gwisgo rhag ofn iddi weld ei chorff ei hunan:

> Mary never saw the face of a strange man, that was why she was confused when she heard the voice of the angel Gabriel. She did not eat to feed a body, but she ate because of the necessity of her nature . . . For the angels came many times to her; they observed her singular way of life and admired her. She slept only according to the need of sleep . . . When she put on a garment she used to shut her eyes . . . For she did not know many things of this life, because she remained far from the company of women. For the Lord looked upon the whole of Creation and he saw no-one to equal Mary. Therefore he chose her for his mother. If, therefore, a girl wants to be called a virgin, she should resemble Mary. (Dyfynnwyd yn Graef 1963: I, 50–1)

Gwelir bod y cyngor a geir mewn llawlyfrau canoloesol i leianod[51] yn deillio o syniadau cynnar ynglŷn ag ymddygiad y Forwyn Fair.

Y mae'r portread a geir o'r Forwyn Fair mewn llenyddiaeth grefyddol Cymraeg Canol yn debyg i'r portread o'r angylion. Fel yr angylion, nid yw Mair yn gorfod brwydro yn erbyn chwant rhywiol oherwydd nid yw'n profi chwant rhywiol. Yn hyn o beth, y mae'n hawdd deall paham y mae Mair yn ddelfryd i'r bywyd mynachaidd. Yr oedd mynachod yn gosod bri ar ddiweirdeb mewn egwyddor, ond ni wyddys i ba raddau yr oeddynt yn dilyn yr egwyddor hon yn eu bywydau beunyddiol. Go brin na fyddai'r rhan fwyaf ohonynt naill ai'n profi rhwystredigaeth rywiol rywbryd yn ystod eu bywydau, neu'n ymroi i 'bechodau'r' cnawd. Cynrychiolai Mair y cyflwr delfrydol, diwair a oedd yn bodoli cyn y Cwymp ac a fyddai'n bodoli eto ar ôl Dydd y Farn:

> Oherwydd yn yr atgyfodiad ni phriodant ac ni phriodir hwy; y maent fel angylion yn y nef. (Mathew 22:30)

Fel y crybwyllwyd eisoes, paratowyd corff Mair ar gyfer y bedd gan dair morwyn, ond yn ôl *Y mod yd aeth Meir y nef*, dyrchafwyd ei chorff dilwgr yn syth i'r nef. Felly ni chadwyd ei chreiriau corfforol ac, yn wahanol iawn i'r seintiau, nid addolwyd esgyrn Mair. Yn hytrach, erbyn yr unfed ganrif ar

ddeg rhoddid bri mawr ar greiriau eraill a berthynai iddi, er enghraifft ei hamwisg, ei gwregys, cudynnau o'i gwallt, darnau o'i hewinedd, a hyd yn oed llaeth ei bronnau (Warner, M. 1976: 294; Clayton 1990: 138–9). Ystyrid bod corff Mair mor ddilychwin nes i'w chorff yn ogystal â'i henaid gael ei anrhydeddu yn y nef. Fel y dywed Iolo Goch:

> Byw ydwyd yn nef fal abades
> Yn dy gorffolaeth, hoywgorff heules,
> Gyda'r gŵr brawdwr a'th briodes,
> A theilwng o beth y'th etholes.
> (Johnston, D. R. 1988: 140)

Ceir disgrifiad o gynhebrwng y Forwyn yng ngwaith Bleddyn Ddu a honnir eto fod ei chorff bendigaid yn ogystal â'i henaid wedi esgyn i'r nef:

O'r byd pan aeth	mawr ddewiniaeth	Mair ddiwenydd,
Daeth nifer cain	i gael arwain	ei gelorwydd,
Duw a'i deulu	i gyflëu	yn gyfluydd
Corff bendigaid	a hy enaid	Mair huenydd.
		(Daniel 1994: 30)[52]

Credid, felly, fod corff Mair yn haeddu dianc rhag melltith y Cwymp, a hynny, yn nhyb nifer o ddiwinyddion, oherwydd bod mam y Gwaredwr yn rhydd o bob elfen o'r pechod gwreiddiol. Cysylltid y syniadau hyn ynglŷn â'i chorff dilwgr â'r syniad ei bod yn forwyn dragwyddol.

(iv) Gwyryfdod Parhaol Mair

Wrth gyfarch Mair fel y Forwyn Fair, tueddir i feddwl am fenyw a arhosodd yn wyryf drwy gydol ei hoes. Ers cyfnod cynnar yn hanes yr Eglwys, y mae anghytuno wedi bod ynglŷn â'r cwestiwn 'A oedd Mair wedi aros yn forwyn ar ôl genedigaeth Iesu Grist?' Yn 649, datganwyd gwyryfdod parhaol Mair yn gredo swyddogol gan Martin I, esgob Rhufain (Miegge 1955: 46). Ar y cyfan, dadleuai diwinyddion o blaid gwyryfdod parhaol Mair, gan ddefnyddio'r testunau apocryffaidd i gryfhau eu dadleuon. Nid oes sôn yn y Beibl am wyryfdod parhaol Mair.

Yn Mathew 1:18 a 25, sonnir am genhedliad gwyryfol yr Iesu mewn ffordd sy'n taflu amheuaeth ar wyryfdod parhaol Mair.

> Fel hyn y bu genedigaeth Iesu Grist. Pan oedd Mair ei fam wedi dyweddïo i Joseff, cyn iddynt briodi fe gafwyd ei bod hi'n feichiog o'r Ysbryd Glân. (Mathew 1:18)

Ac ni chafodd gyfathrach â hi nes iddi esgor ar fab; a galwodd ef Iesu.
(Matthew 1:25)

Awgrymir yma, efallai, i Fair a Joseff 'ddyfod ynghyd' ar ôl genedigaeth y
plentyn cyntafanedig. Mewn rhannau eraill o'r Beibl dywedir bod gan yr
Iesu frodyr a chwiorydd:

Onid mab y saer yw hwn? Onid Mair yw enw ei fam ef, ac Iago, a Joseff a
Simon, a Jwdas yn frodyr iddo? Ac onid yw ei chwiorydd i gyd yma gyda
ni? O ble felly y cafodd hwn yr holl bethau hyn? (Mathew 13:55–6)

Y mae pobl y synagog yn synnu bod un sy'n dod o deulu cyffredin yn medru
pregethu â chymaint o ddoethineb. Unwaith eto, ym Mathew 12:46–50,
dywedir bod Mair a brodyr yr Iesu yn dod i'w weld pan yw'r Iesu'n pregethu
i'r dorf:

Dywedodd rhywun wrtho, 'Dacw dy fam a'th frodyr yn sefyll y tu allan, yn
ceisio siarad â thi.' Atebodd Iesu ef, 'Pwy yw fy mam a phwy yw fy
mrodyr?' A chan estyn ei law at ei ddisgyblion dywedodd, 'Dyma fy mam i,
a'm brodyr i.' (Mathew 12:46–9)

Pwysleisia Crist fod ei deulu ysbrydol yn bwysicach na'i deulu biolegol, gan
awgrymu, felly, mai brodyr biolegol Crist sydd wedi dod i'w weld gyda
Mair. Cyfeiria Paul hefyd at Iago fel brawd Iesu Grist (Galatiaid 1:19).

Yn gynnar yn hanes yr Eglwys dadleuodd Helvidius a Jovinian fod y
bywyd priodasol, yn ogystal â'r bywyd diwair, yn werthfawr i'r Cristion
(Ruether 1979: 44). Yn eu tyb hwy, yr oedd Mair yn forwyn pan gen-
hedlwyd yr Iesu, ond yn wraig i Joseff ar ôl genedigaeth Crist. Yr oedd hyn,
wrth gwrs, yn gwrthdaro â delfrydau llym y bywyd asgetig oherwydd
awgrymai nad oedd rhaid i Gristion da aros yn wyryf (Ruether 1979: 44–5).
Cythruddwyd rhai o Dadau'r Eglwys gan yr honiad hwn ac ysgrifennodd
Ambrose a Sierôm lythyrau at Helvidius a Jovinian er mwyn dadlau o blaid
gwyryfdod parhaol Mair. Yn *Adversus Helvidium, De perpetua virginitate
Beatae Mariae* y mae Sierôm yn honni nad cyfeiriad at frodyr yr Iesu a geir
yn y Beibl ond at ei gefndyr (Miegge 1955: 41), ac y mae traddodiad y
Trinubium yn cyd-fynd â hyn.

Yn y testunau apocryffaidd (*Buched Meir Wyry* a *Llyma Vabinogi Iessu
Grist*) ceir esboniad arall ar 'frodyr' yr Iesu. Fel y crybwyllwyd eisoes, y
mae'r portread o Joseff a gyflwynir yn yr apocryffa yn dangos ei fod yn hen
ŵr gweddw nad oedd yn ddigon egnïol i fod yn fygythiad i wyryfdod Mair.
Cyn iddo briodi Mair, dywedir bod ganddo feibion ac wyrion. Ar ddiwedd

Llyma Vabinogi Iessu Grist y mae meibion Joseff yn dwyn yr un enwau â brodyr yr Iesu yn y Beibl:

> A phan elynt hwy y wahawd y doi Iosep ae ueibion. Iacob a Ioseph a Iudas a simeon ae dwy chwiored ae dwy uerchet ar arglwydes ueir ac Iessu a meir cleoffas y chwaer . . . (Williams, M. 1912a: 197)

Ceir darlun yma o'r teulu estynedig. Plant Joseff o briodas gynharach a enwir, ac ni ddisgrifir hwy fel plant Mair a Joseff:

> A Iosep dydgweith a elwis attaw Iacob y uab hynaf. (Williams, M. 1912a: 196)

Y mae'r testunau apocryffaidd, felly, yn cadarnhau gwyryfdod parhaol Mair. Yr oedd y gred hon yn bwysig yn yr Oesoedd Canol oherwydd yr oedd gwyryfdod parhaol Mair o bwys mawr i'r traddodiad mynachaidd. Ni allai arwres mynachod fod yn forwyn a ddewisodd fyw bywyd priodasol, rhywiol ac a drodd ei chefn ar y bywyd gwyryfol. Er mwyn dangos goruchafiaeth y bywyd diwair ar y bywyd priodasol, rhaid oedd i Fair ddewis aros yn wyryf.

Datgenir y gred mewn gwyryfdod *in partu* a *post partum* Mair yn *Hystoria Adrian ac Ipotis*:

> abot meir yn vor6yn kynn escor. ag6edy escor (Jones, J. M. a Rhŷs 1894: 135)

Cadarnheir gwyryfdod parhaol Mair yn *Ymborth yr Enaid*: 'vn mab Meir Wyry' (Daniel 1995: 25), yn ogystal ag yng ngwaith y beirdd. Cyfeiria Gruffudd Fychan, er enghraifft, at 'un Mab Mair' (Jones, N. A. a Rheinallt 1996: 154). Yn ôl Gwalchmai ap Meilyr, yr oedd Mair yn 'wyry heb wad' (Williams, J. E. C. a Lynch 1994a: 277) ac yng ngeiriau Iorwerth Fynglwyd:

> cedwaist, – mawr egluraist glod
> Fair wendeg, dy forwyndod.
> (Jones, H. Ll. a Rowlands 1975: 96)

Y mae Hywel Swrdwal yn erfyn ar y Forwyn i ddefnyddio 'awdurdawd ai diweirdab' i ennill lle i ni yn y nef:

> i bu farw mab y forwyn
> o Fair y ganed y fo
> ag er hyn gwyry yw hono . . .
> ef a bair Mair iw mab
> awdurdawd ai diweirdab

roi nef rhag y ddolef ddig
in eneidiau yn anwedig.
(Morrice 1908: 24–5)

Fel pe bai gwyryfdod parhaol Mair yn rhoi rhyw bŵer arbennig iddi, credid y gallai'r Forwyn drugarog ddefnyddio'r pŵer hwn i bledio achos pechaduriaid.

DELWEDDU'R BEICHIOGI GWYRYFOL

Ar hyd y canrifoedd, y mae cenhedliad anghyffredin yr Iesu wedi chwarae rhan flaenllaw ym myd y celfyddydau gweledol. Yr oedd delweddu'r beichiogi gwyryfol yn haws na'i egluro mewn geiriau, a gwelir bod delweddau Beiblaidd o'r Ysbryd Glân wedi cael effaith bellgyrhaeddol ar farddoniaeth yr Oesoedd Canol. Wrth ddarllen cerddi Beirdd y Tywysogion a'r Cywyddwyr, gwelir bod y beichiogi gwyrthiol wedi symbylu delweddaeth rymus yn eu gwaith ac mai delweddau Beiblaidd yw'r rhain yn y bôn. Ymddengys yr Ysbryd Glân ar ffurf aderyn, Gair Duw, pelydryn yr haul neu dân, a defnyddir symbolau o'r Hen Destament i gyfleu gwyryfdod a phurdeb y Forwyn Fair.[53]

Rhybuddia'r angel Gabriel y bydd Mair yn beichiogi â'r Ysbryd Glân. Fel y cyfleir yn y testun canoloesol *Rybud Gabriel at Veir*:

yr yspryt glan odyarnatiada6 ynot. Agrym ygoruchaf auyd gysca6t ac amddiffyn yti yti rac pob pecha6t. Ar sant a enir ohonat ti ael6ir mab du6.
(Jones, J. M. a Rhŷs 1894: 159)

ac yng ngeiriau Casnodyn:

Da vu uorwyn vwyn venwyt arbennic
erbynnyeit glan yspryt
deifna6c veir diweir diwyt
defnyd dwyn bedyd yr byt.
(Evans, J. G. 1911–26: 74, col.1247)

Fel y dengys R. T. Davies (1958–9: 73–5), ceir sawl enghraifft mewn barddoniaeth grefyddol sy'n darlunio'r Forwyn fel pe bai'n beichiogi â'r gair wrth glywed y Cyfarchiad:

Y Forwyn Fair

Llaryeid Veir o'r geir heb gyt y ganet
Y mab gogonet get gedernyt
(Gruffudd ap Maredudd;
Jones, O. *et al.* 1870: 316a)

Credaf eni ri rodyat
oth vru veir or geir heb gyt
credaf diweir veir dy vot
yn wyry pan doeth ynn waret
(bardd ansicr;
Evans, J. G. 1911–26: 115, col.1330)

Efo â chwegair a'th feichioges.
(Iolo Goch;
Johnston, D. R. 1988: 139)

Fel y crybwyllwyd eisoes, chwaraeir ar wahanol ystyron 'gair' mewn awdl i Grist a Mair gan Ruffudd Fychan (Jones, N. A. a Rheinallt 1996: 151–2). Gwelir yr un ddelweddaeth ym moliant Gruffudd Llwyd i'r Drindod. Ymgorfforir gair Gabriel ym mru Mair ar adeg y Cyfarchiad ac fe'i genir yn Air Duw, sef Crist:

Gabriel o radd gyfaddef
A wnaeth drwy arch Duw o nef
Anfon i Fair Air arab,
A'r Gair aeth i Fair yn Fab:
A'r Gair oedd hawdd ei garu,
A'r Gair mab i Fair a fu:
Gair o nef yn gâr i ni,
Gwir fu gael, gorfu Geli.
(Lewis, H. *et al.* 1937: 151)

Yn aml, delweddir yr Ysbryd Glân ar ffurf aderyn, er enghraifft yn hanes bedyddio'r Iesu yn yr Iorddonen (Mathew 3:13–17; Marc 1:9–11). Fel yr awgryma Marina Warner (1976: 38), y mae'r aderyn yn symbol hynafol o'r ysbryd, ac y mae'r golomen yn hieroglyph Eifftaidd am yr enaid. Yn y traddodiad Cristnogol, delwedd Feiblaidd am yr Ysbryd Glân yw'r aderyn, a gwelir y ddelwedd hon yng ngwaith y beirdd, megis yn y dyfyniad hwn o waith Ieuan Deulwyn:

Mal y bu ymru mair wenn
wedi yrru yn yderyn.
(Williams, I. 1909: 99)

Delweddir yr Ysbryd Glân ar ffurf colomen sy'n llawn tân yn eglurhad *Ymborth yr Enaid* o'r Drindod Sanctaidd:

> yr Yspryt Glan ar ffuryf colomen yn gyfulawnn o dan, yr hwnn a arwydockaa caryat annwylserch ysyd ynn kynniret serchawl garyat y Tat ar y Mab a'r Mab ar y Tat. (Daniel 1995: 10)

Yn eglwys Llandyrnog ceir ffenestr liw (*c.*1500) sy'n darlunio'r Ysbryd Glân, ar ffurf colomen, yn hedfan trwy glust y Forwyn Fair (gweler Plât 4). Y mae hyn yn gyson â'r syniad bod Mair wedi'i beichiogi â'r gair trwy'i chlust. Ephraem (*ob.*373) oedd y cyntaf yn y Dwyrain i awgrymu bod Mair wedi'i beichiogi trwy'i chlust, ac yn y Gorllewin hybwyd y syniad hwn gan Zeno o Verona (Clayton 1990: 6). Dengys ffenestr eglwys Llandyrnog fod yr un traddodiad yn hysbys yng Nghymru ar ddechrau'r unfed ganrif ar bymtheg. Y mae ffenestr Llandyrnog yn dangos lili hefyd. Mewn eiconograffeg Gristnogol, y mae'r lili yn symboleiddio'r Cyfarchiad. Y mae gwynder y blodyn hwn yn arwydd o burdeb Mair ac fe'i gwelir yn aml mewn lluniau o'r Cyfarchiad. Fel y crybwyllwyd eisoes, darlunnir yr Iesu wedi'i groeshoelio ar lili mewn llun o'r Cyfarchiad yn Llyfr Oriau Llanbeblig (gweler Plât lliw II).[54] Weithiau ceir enghreifftiau o'r lili mewn lluniau sy'n darlunio coeden Jesse, sef siart achau'r Iesu. Gwreiddia'r goeden yn ystlys Jesse, tad Dafydd, ac ar y canghennau portreadir ei ddisgynyddion. Ar frig y goeden sy'n blaguro, darlunnir y Forwyn Fair a'i phlentyn yn goron ar y cwbl ac weithiau cânt eu cwmpasu gan lili. Yng Nghymru, gwelir enghraifft o hyn yn ffenestr liw eglwys Dyserth *c.*1533 (Lewis, M. 1970: Plât 60), lle y dangosir petalau'r lili yn amgylchynu'r Forwyn.

Yn ei 'Awdl i Fair' y mae Iolo Goch yn dweud bod yr Ysbryd Glân wedi treiddio i gorff y Forwyn Fair fel y mae pelydryn yr haul yn tywynnu trwy ffenestr:

> A Duw o fewn aeth yn dy fynwes
> Fal yr â drwy'r gwydr y terydr tes.
> (Johnston, D. R. 1988: 139–40)

Ceir yr un ddelwedd mewn cywydd ansicr ei awduraeth 'I Sioassym, Anna a Mair':

> Mal yr haul y molir hon
> Drwy ffenestr wydr i'r ffynnon.

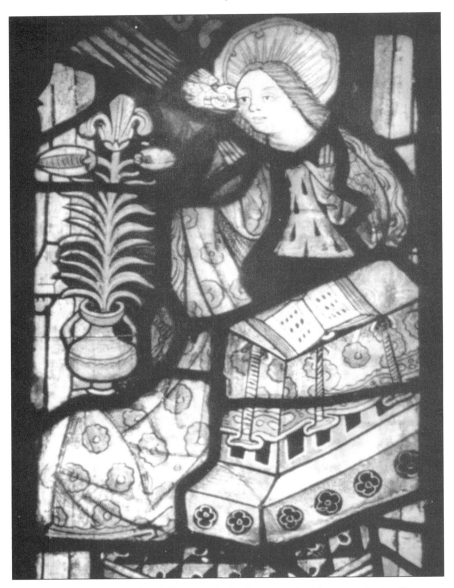

4 Y Cyfarchiad, yr Ysbryd Glân ar ffurf colomen yn hedfan trwy glust y Forwyn
Fair; ffenestr liw yn eglwys Llandyrnog *c.*1500.

Y Forwyn Fair

Yr un modd, iawnrhodd anrheg,
Y daeth Duw at famaeth deg,
Gorau mam, gorau mamaeth,
Gorau i nef y gŵr a wnaeth.
(Lewis, H. *et al.* 1937: 96)

Y mae'r gyffelybiaeth hon yn hynod o effeithiol, oherwydd ei bod yn cyfleu gwyryfdod Mair mewn modd y byddai'r bobl gyffredin yn ei ddeall. Pwysleisir bod hymen Mair heb ei dorri er iddi genhedlu mab, yn union fel nad yw ffenestr yn torri pan yw pelydryn yr haul yn treiddio drwyddi. Nid yw'r topos hwn yn unigryw i'r Gymraeg: cyfleir yr un syniad mewn emyn Ffrangeg gan Rutebeuf (13eg ganrif):

Si com en la verrière
Entre et reva arrière
Li solaus que n'entame
Ainsi fus verge entière
Quant Dieux, qui es cieux ière
Fist de toi mère et dame.
(Dyfynnwyd yn Warner, M. 1976: 44)

(Fel y disgleiria'r haul yn ôl ac ymlaen drwy baen o wydr heb ei dorri, felly yr oeddit yn wyryf gyflawn pan ddaeth Duw, o'r nefoedd, i wneud mam a gwraig fonheddig ohonot.)[55]

Deillia'r ddelweddaeth hon o farddoniaeth Sant Bernard de Clairvaux sy'n cymharu genedigaeth yr Iesu â golau nef a'r sêr (Miegge 1955: 46; Warner, M. 1976: 44). Fel y sylwa Marina Warner, cafodd yr arwr Groegaidd, Perseus, ei genhedlu pan ymwelodd Jupiter â Danae ar ffurf cawod o aur (Warner, M. 1976: 36).

Defnyddir gwydr eto i gyfleu gwyryfdod perffaith y Forwyn Fair mewn awdl gan Ruffudd Fychan:

Morwyn fu Fair fwyn o fywn hundy – gwydr,
Yn gwiw ddal Mab Duw fry,
Morwyn gyn no hyn gain hy,
(Mirain wawd) morwyn wedy.
(Jones, N. A. a Rheinallt 1996: 7)[56]

Y mae R. T. Davies (1958–9: 90) yn honni bod y ddelwedd o'r Forwyn mewn 'hundy gwydr' yn unigryw i farddoniaeth Gymraeg. Anodd cadarnhau hyn heb wneud arolwg rhyngwladol manwl o farddoniaeth y cyfnod. Y mae'r

syniad bod Mair yn cysgu mewn 'hundy gwydr' yn awgrymu bod ei chorff yn cael ei amddiffyn rhag pob llygredigaeth allanol, ac y mae hyn yn gyson â chred yr Ymddŵyn Difrycheulyd: cafodd Mair ei chysgodi rhag pob elfen o'r pechod gwreiddiol. Yr oedd gwydr, wrth gwrs, yn ddeunydd gwerthfawr yn yr Oesoedd Canol, ac awgrymir, felly, fod gwyryfdod Mair yn werthfawr ac yn haeddu cael ei amddiffyn. Fel y crybwyllwyd eisoes, cysylltir Mair â'r haul a goleuni yn aml yn llenyddiaeth yr Oesoedd Canol a chredid mai hyhi oedd yr un a fyddai'n 'dwyn goleuni' i'r byd wrth roi genedigaeth i Waredwr y ddynoliaeth (Lewis, H. *et al.* 1937: 93). Naturiol, felly, oedd delweddu'r beichiogi gwyrthiol yn nhermau llenwi corff Mair â goleuni. Cyfeirir at y Forwyn Fair fel un 'a lenwid o oleuni' yng ngwaith Bleddyn Ddu (Daniel 1994: 21) ac mewn awdl arall o'i eiddo dywed:

> Iesu a ddyfu o ddefawd – gwarder
> I osod lleufer ffydd, iawnder ffawd,
> Oeswedd dangnefedd yng nghawd – Mair berffaith,
> Eisyddyn gobaith gwirdaith gwyrdawd.
> (Daniel 1994: 17)

Ffordd effeithiol o ddelweddu beichiogrwydd yw sôn am gorff y fenyw yn llenwi neu'n chwyddo. Tra bo corff y wraig gyffredin yn 'llenwi' â had ei gŵr, y mae corff Mair yn llenwi â goleuni ffydd.

Yn ei gywydd i Anna mam Mair y mae Hywel Swrdwal yn defnyddio tri throsiad o'r Hen Destament i gyfleu'r beichiogi gwyryfol. Yn gyntaf, defnyddir y berth a losgai'n dân heb ei difa (Exodus 3:2) yn drosiad am wyryfdod Mair. Llenwodd y Forwyn â goleuni'r Ysbryd Glân heb ddifetha'i morwyndod: [57]

> mawr oedd proffwydo Mair wen
> mam Iesu ymyw Moesen
> y tân oedd fawr anianol
> yn y berth ag ni bu i ôl
> arwydd ydoedd pand oedd deg
> i morwyndod Mair wendeg.
> (Morrice 1908: 24)

Yn ail, defnyddir gwialen ffrwythlon Aaron sy'n blodeuo heb ddŵr (Numeri 17:8) yn drosiad am ffrwythlondeb Mair, er ei bod yn dal yn forwyn:

> dug llawffon Aaron iriad
> almwns a dail mewn ystad.

Gellir cymharu gwialen Joseff ym *Muched Meir Wyry* (Williams, M. 1912b: 215) sy'n awgrym o burdeb ei berthynas â Mair.[58] Yn drydydd, cyfeiria'r bardd at gnu gwlân Gideon: 'kyn i gael yn y knu gwlan'. Yn ôl Barnwyr 6:37, defnyddiwyd cnu gwlân Gideon i broffwydo a fyddai'n gorchfygu'r Midaniaid:

> Dyma fi'n gosod cnu o wlân ar y llawr dyrnu; os bydd gwlith ar y cnu yn unig, a'r llawr i gyd yn sych, byddaf yn gwybod y gwaredi di Israel drwof fi, fel y dywedaist.

Yng nghywydd Hywel Swrdwal, y mae'r cnu gwlân yn arwydd o ffrwythlondeb y Forwyn a'r llawr dyrnu sych yn arwydd o'i gwyryfdod. Beichiogodd heb had dyn. Fel y dywed R. T. Davies: 'The fleece wet with dew is the Virgin Mary, having conceived. The dry threshing-floor is her inviolate virginity' (1958–9: 94). Rhoddai'r beichiogi gwyryfol gyfle arbennig i fenthyca neu addasu delweddau, ac yr oedd beirdd yr Oesoedd Canol yn fwy na pharod i fanteisio ar y cyfle hwn.

APÊL Y FORWYN FAIR

Molid Mair am ei morwyndod a'i mamolaeth, ond yr hyn sy'n hollol amlwg yng ngwaith y beirdd yw eu cred yn swyddogaeth Mair fel iachawdwres. Fel y nodwyd eisoes, y mae Beirdd y Tywysogion yn hoff o gyfeirio at y Forwyn Fair fel eiriolwraig dros eneidiau'r ddynoliaeth. Galwant ar Fair, yr archangel Mihangel, Paul a'r seintiau yn aml yn eu cerddi crefyddol a'u canu mawl (Williams, J. E. C. a Lynch 1994b: 523, 542; Costigan 1995a: 286; Costigan 1995b: 483, 523). Yng ngwaith Llywelyn Fardd II, darlunnir Mair fel yr un a fydd yn tywys enaid y bardd at y Drindod ac yn ei gefnogi wrth iddo sefyll o flaen ei well ar Ddydd y Farn:

> Eiryolaf-i ar Fair fy eirioled,
> Er ei dwy garedd na'm digared:
> Yr awr y safwyf, safed – i'm cymorth,
> I'm dyddwyn i'r porth parth â Thrined.
> (McKenna 1995: 139–40)

Pwysleisia Meilyr ap Gwalchmai awdurdod Mair ymhlith y seintiau ac awgryma mai hyhi oedd yr eiriolwraig fwyaf effeithiol yn llu'r byd Cristnogol:

> Gan Dduw yn lleufer, llewychant, – llu bedydd,
> Llewenydd a gaffant.

Y Forwyn Fair

Rhag bron Mair, mwyaf ei meddiant,
Gweryddon gwirion fydd ein gwarant,
A Mihangel deg, dygant – yn ganllaw
I'r canllu o'r difant.
(Williams, J. E. C. a Lynch 1994b: 523)

Credai'r lleygwr a'r clerigwr fel ei gilydd fod moliant i'r Forwyn Fair yn ildio gwobr werthfawr – iachawdwriaeth, ac y mae hyn yn amlwg yng ngwaith Beirdd yr Uchelwyr hefyd. Mynegir y syniad yn eglur yng ngwaith bardd anhysbys:

Cawn wynfyd, canu i Wenfair,
Cawn nef oll – canwn i Fair!
(Lewis, H. *et al.* 1937: 94)

Mewn cyfnod pan oedd y boblogaeth yn credu'n gryf mewn uffern a'i holl erchyllderau a phan oedd pawb yn byw dan gysgod Dydd y Farn, yr oedd pwerau'r iachawdwres yn hollbwysig. Credid y byddai'r Fam Drugarog a wylodd ddagrau o waed wrth waelod y Groes bob amser yn barod i wrando ar weddïau pechaduriaid.[59] Cyfeirir at ddagrau gwaedlyd y Forwyn ym marwnad Ieuan Deulwyn i Ddafydd Fychan o Linwent:

ail Mair am weliau i mab
gwaed oedd or llygaid iddi
ag ail gwaed om golwg i
(Williams, I. 1909: 97–8)

Portreadir y Forwyn yn wylo wrth waelod y Groes mewn ffenestr liw yn eglwys Cilcain, sy'n perthyn, yn ôl pob tebyg, i ddechrau'r unfed ganrif ar bymtheg (Lewis, M. 1970: Plât 56), a dagrau'r Forwyn i'w gweld yn amlwg yn llifo i lawr ei gruddiau. Yr oedd safle unigryw y Forwyn Fair – rhwng y ddaear a'r nefoedd – yn sicrhau ei llwyddiant fel eiriolwraig. Credid y gallai'r Forwyn apelio ar Dduw a'i fab ar ran eneidiau pechaduriaid. Yng ngeiriau un o feirdd anhysbys y cyfnod:

Mair a wnêl, rhag ein gelyn,
Ymbil â Duw am blaid yn:
A'r Unduw ef a wrendy
Neges y frenhines fry.
O chawn i'n rhan ferch Anna,
Mwy fydd ein deunydd a'n da.
(Lewis, H. *et al.* 1937: 96)

Yn wir, ceir yr argraff weithiau fod yn well gan y beirdd ymddiried yn nhrugaredd y Forwyn Fair na throi at ei mab am gymorth. Yng nghanol y bymthegfed ganrif, dechreuwyd darlunio Mair fel un a fyddai'n pwyso yn erbyn pechodau'r ddynoliaeth, wrth roi ei phaderau yng nghlorian yr archangel Mihangel ar Ddydd y Farn (Breeze 1989–90). Ceir enghraifft nodedig o hyn yng ngwaith Tomas ab Ieuan ap Rhys yn yr unfed ganrif ar bymtheg:

> Achos pan ddel yr enaid,
> ar kythraulaid ar pwyse
> Maen bryderys ony chair,
> gan Vair ddodi phadere
> I gydbwyso an gelyn,
> yn erbyn yn pechode
> (Jones, G. H. 1912: 453)

Y mae'n rhaid bod y delweddau hyn wedi apelio at y bobl gyffredin a'u hargymell i foli Mair.

Yng *Ngwyrthyeu e Wynvydedic Veir* ceir nifer o enghreifftiau diddorol o'r Forwyn yn dangos trugaredd ac yn rhoi cymorth i bob math o bechaduriaid. Yn un o'r gwyrthiau (Angell 1938: 74), awgrymir bod pŵer y Forwyn yn gryfach na phŵer yr holl saint. Y mae gwraig feichiog, Mulierdis, yn colli'i synhwyrau ar ôl esgor ar fab.[60] Er bod ei theulu yn mynd â hi i greirfeydd y seintiau, nid yw'n cael ei gwella hyd oni ddaw i Eglwys Fair ar Ŵyl Fair y Canhwyllau.

Ceir dwy wyrth arall sy'n ymwneud â gwragedd beichiog. Er nad oedd y Forwyn yn fam gyffredin, gellir deall paham y bu iddi apelio at y wraig gyffredin a chynnig cymorth i'r Gristnoges. Yn un o'r gwyrthiau y mae'r Forwyn yn cydymdeimlo â gwraig feichiog sy'n esgor ar blentyn ar bererindod i Mont Saint Michel (Angell 1938: 57–8). Deil y Forwyn donnau'r môr yn ôl â'i llawes, er mwyn i'r wraig gael llonydd i esgor ar ei phlentyn. Mewn gwyrth arall rhydd y Forwyn gymorth i abades anniwair. Nid yw'r testun yn egluro sut y llwyddodd yr abades i gael perthynas rywiol mewn lleiandy, ac ni cheir sôn am y dyn a'i gwnaeth yn feichiog:

wedy e thwyllav o annoc e diauwl a gvander y chnavt e beichyoges. (Angell 1938: 66)

Yn ôl y wyrth hon, y mae unrhyw leian sy'n colli'i morwyndod yn beichiogi ar unwaith.[61] Tybed a adroddid y stori hon mewn lleiandai er mwyn rhybuddio'r merched nad oedd yn bosibl cael perthynas ddirgel? Y mae

chwiorydd yr abades yn ei chyhuddo o '[b]echavt ysgymvn' ac yn anfon am yr esgob. Apelia'r abades ar y Forwyn:

Ac ny phallws idi hitheu Mam y Drugared. (Angell 1938: 66)

Y mae'r Forwyn yn ei cheryddu, ond yn gofalu bod y mab, sy'n cael ei eni'n ddirgel, yn cael ei fagu gan angylion. Pan yw'r esgob yn cyrraedd y lleiandy, nid yw'r abades yn edrych yn feichiog ac y mae'r esgob yn bygwth llosgi'r lleianod sydd wedi ei chyhuddo hi o anniweirdeb. Y mae'r abades yn achub eu bywydau trwy gyfaddef iddi fod yn feichiog, ac y mae'r mab yn cael ei feithrin i fod yn esgob. Gwneir anniweirdeb yr abades yn fwy derbyniol oherwydd iddi esgor ar ddyn sanctaidd.

Ar y naill law, y mae'r gwyrthiau hyn yn dangos cydymdeimlad â gwragedd beichiog; ar y llaw arall, y mae'r *Gwyrthyeu* yn ategu ystrydebau eglwysig o'r fenyw. Gwelir bod pob gwyrth sy'n sôn am fenywod naill ai'n eu cysylltu â rhyw, neu'n eu cysylltu â beichiogrwydd. Bwriad y *Gwyrthyeu* oedd dangos na fyddai'r Forwyn byth yn troi ei chefn ar ei chwiorydd – hyd yn oed pe baent yn buteiniaid, fel Mair o'r Aifft (Angell 1938: 30).[62] Gan na ddangosir merched wrth eu gwaith neu mewn amrywiaeth o sefyllfaoedd realistig, effaith y gwyrthiau oedd cryfhau'r ystrydeb bod merched, yn naturiol, yn pechu'n rhywiol.

Yn y *Gwyrthyeu* y mae'r Forwyn yn helpu dynion hefyd. Y mae'n ennill brwydrau ar eu rhan; yn sicrhau swyddi iddynt; yn gofalu bod eu dyledion yn cael eu talu; yn eu hiacháu; ac yn sicrhau eu bod yn cael eu claddu mewn tir cysegredig. Eto i gyd, teg dweud nad merched yn unig sy'n pechu'n rhywiol yn y testun hwn. Y mae rhai o'r gwyrthiau yn awgrymu rhwystredigaeth rywiol y clerigwr diwair a'r lleygwr. Yn wir, ceir yr argraff ei bod yn hollol naturiol i'r mynach bechu weithiau!

Ac eissyoes nyt oes nep mor divlin y rym yg creuyd ac nat ymlaysso neu ymillyngo weithyeu. (Angell 1938: 75)

Cyfaddefir hefyd fod mynd ar bererindod neu fynychu'r eglwys yn achlysuron cyfleus ar gyfer cyfarfod â merched. Wrth ddarllen barddoniaeth Dafydd ap Gwilym i ferched Llanbadarn (Parry, T. 1979: 130–1), gellir dadlau bod rhywfaint o wirionedd hanesyddol yn llechu yn y gwyrthiau hyn.

Yn Llsgr. Peniarth 14 a Llsgr. Hafod 16 (troad y 14eg/15fed ganrif), ceir hanes ysgolhaig o Baris sy'n syrthio mewn cariad â merch a wêl mewn eglwys (Richards, M. 1951–2: 187). Y mae'n rhy swil i siarad â'r ferch ac felly'n penderfynu dysgu dewiniaeth er mwyn ei hudo. Dywed y dewin

wrtho y bydd yn rhaid iddo roi'r gorau i'w ffydd Gristnogol ac anghofio am yr angylion, y merthyron, yr holl saint a, hyd yn oed, am ddioddefaint Crist. Bydd rhaid iddo werthu'i enaid i'r diafol er mwyn cael y ferch. Y mae'r ysgolhaig yn barod i wneud yr holl bethau hyn, ond ni fedr anghofio am y Forwyn Fair, ac yntau wedi ymddiried ynddi'n llwyr yn y gorffennol. Awgrymir yma fod cariad y Forwyn Fair yn fwy gwerthfawr na chariad merch fydol. Ar ôl iddo ymwrthod â dewiniaeth y mae'r ysgolhaig yn dychwelyd i'r eglwys ac yn adrodd yr hanes wrth y ferch sy'n dweud ei bod yn ei garu, ac y mae'r ddau yn priodi.

Yn ôl gwyrth arall, â gŵr lleyg, Gerald, ar bererindod i Santiago de Compostella yn Sbaen. Ar ei ffordd yno, y mae'n ymweld â'i feistres ac yn cysgu gyda hi:

A phan doeth e dyd y mynnei kemryt y hynt e gerdet, y orchyuygu o ewyllys e gnavt ac y gyt a'e orderch kyscu. (Angell 1938: 71)

Pan yw'n cychwyn eto ar ei daith, ymddengys y diafol iddo yn rhith Sant Iago. Dywed y diafol wrtho na fydd yn cael maddeuant am ei bechod oni bai ei fod yn ei ladd ei hun trwy dorri'i aelodau rhywiol ymaith. Y mae Gerald yn ufuddhau ac y mae Sant Iago yn ymddangos i geisio achub ei enaid gan ddweud bod y diafol wedi'i dwyllo. Ymddengys y Forwyn Fair er mwyn datrys y ddadl ynglŷn ag enaid Gerald. Penderfynir adfer ei fywyd, ond ni chaiff ei aelodau rhywiol yn ôl:

Ac nyt atveruyt idau ef heuyt y aelodau gurawl either ford y bissav herwyd annyan y'u dessyveit. (Angell 1938: 71)

Treulia Gerald weddill ei oes yn gwasanaethu Duw ym mynachlog Cluny. Pwysleisir, felly, fod enaid dyn yn fwy diogel pan yw'n byw bywyd diwair ac, yn wir, awgrymir bod dyn yn well ac yn fwy sanctaidd heb ei aelodau rhywiol!

Yn y bedwaredd wyrth ar hugain yn Llsgr. Peniarth 14, portreadir y Forwyn Fair fel arwres mynachod. Yn ôl yr hanes hwn, wrth i fynach meddw simsanu'i ffordd o'r eglwys i'r clawstr, ymddangosodd y diafol iddo a cheisio ymosod arno ar ffurf tarw, ci cynddeiriog a llew. Yn sydyn, y mae'r Forwyn Fair yn ymddangos ac yn brwydro yn erbyn y diafol â gwialen yn ei llaw:

Ac nys gadws e Wyry bellach henne namen kyfroi gvyalen a tharav diauwl a hi a theirgveith a phedeir. 'Kemer hynn,' hep hi, 'a fo, a mi a orchmynnaf yt nat avlonydych bellach ar vy mynach i.' (Angell 1938: 76)

Yma y mae Mair yn chwarae rhan marchog sifalrïaidd sy'n ymddangos ar achlysuron peryglus er mwyn amddiffyn mynaich – fel y mae marchogion y rhamantau yn amddiffyn morynion diniwed. Y mae Mair yn cynnig ei llaw i'r mynach meddw ac yn ei arwain yn ôl i'w wely cyn diflannu'n sydyn. Hawdd gweld paham yr apeliai'r Forwyn Fair at fynaich yr Oesoedd Canol, a hithau'n chwarae rhan y fam yn ogystal â'r cariad a gollwyd wrth i'r mynach ymuno ag urddau eglwysig.

Gwelir, felly, fod apêl Mair yn aruthrol o gryf yn yr Oesoedd Canol – yng Nghymru, fel yng ngweddill Ewrop. Apeliai'r Forwyn at bob haen o'r gymdeithas – y clerigwr a'r lleygwr, y fenyw a'r dyn. Apeliodd yn bennaf at y mynach, oherwydd iddi ymgorffori'r delfryd mynachaidd – diweirdeb Cristnogol. Hybwyd cwlt y Forwyn gan y Sistersiaid a'r Urddau Pregethwrol ac nid oedd yn dasg anodd iddynt ddarbwyllo'r boblogaeth fod Mair yn eiriolwraig effeithiol. Y mae'r cerddi niferus sy'n erfyn am drugaredd y Forwyn yn tystio bod gan y Cymry ffydd gadarn yn effeithiolrwydd eiriolaeth y Fam Drugarog.

CASGLIADAU

Yr oedd moliant i Fair Forwyn yn rhan annatod o grefydd y Cymry yn yr Oesoedd Canol. Anodd yw asesu i ba raddau yr oedd Mair yn cael ei mawrygu yng Nghymru cyn y Goncwest Normanaidd, oherwydd diffyg ffynonellau. Cyfeirir ati nifer o weithiau mewn cerddi crefyddol, cynnar, ond prin iawn yw'r cerddi amdani (Haycock 1994: 114). Yn ôl pob tebyg, yr oedd natur y defosiwn i'r Forwyn yn Gristolegol yn hytrach na Mairaddolgar yn y cyfnod cynnar hwn. Cyfeirir at y Forwyn yn aml yng ngherddi crefyddol Beirdd y Tywysogion a rhoddir pwyslais arbennig ar effeithiolrwydd y fam radlon i gyfryngu rhwng y nef a'r ddaear a phledio achos pechaduriaid. O'r drydedd ganrif ar ddeg ymlaen gwelwyd ffyniant aruthrol yn y defosiynau i'r Forwyn Fair, a chysegrwyd nifer fawr o eglwysi a chapeli ar ei henw yng Nghymru. Ceir nifer o gerddi amdani hi, ei rhieni, a'i pherthynas â Joseff yng ngwaith Beirdd yr Uchelwyr, a chyfieithwyd testunau apocryffaidd megis *Buched Meir Wyry, Buched Anna* a *Llyma Vabinogi Iessu Grist* yn ogystal â'i *Gwyrthyeu* a'i *Gwassanaeth* i'r Gymraeg. O'r testunau apocryffaidd y deilliai'r prif ddadleuon ynglŷn â gwyryfdod *in partu*, gwyryfdod *post partum* a gwyryfdod parhaol y Forwyn. Cafodd ei gwyryfdod ei gyfiawnhau ym mhob cam o'i hanes, a'i ddefnyddio i hyrwyddo'r bywyd mynachaidd. Hyhi oedd y delfryd benywaidd, di-ryw a oedd yn debycach i angel nag i unrhyw ferch gyffredin. Fe'i cysylltir â'r haul mewn rhai cerddi Cymraeg ac yn y testunau apocryffaidd honnir ei bod yn

anodd syllu arni oherwydd fe'i hamgylchynir â golau llachar. Yr oedd yn wahanol iawn i'r ferch gyntaf, Efa, a gollodd ei gwisg ddisglair oherwydd ei blys (Jones, E. 1973–4: 118–19; Haycock 1994: 134). Cyferbynnir y ferch gyntaf felltigedig â'r Forwyn ddilychwin yng ngwaith y beirdd. Yn ddiamau, yr oedd y Forwyn Fair yn bortread mwy ffafriol o'r ferch nag oedd Efa, ond ni ellir honni bod y Forwyn wedi gwella sefyllfa'r ferch gyffredin yn yr Oesoedd Canol. Er mwyn pwysleisio purdeb dilychwin y Forwyn, rhaid oedd pwysleisio ei bod yn wahanol i weddill ei rhyw. Y Forwyn Fair yn unig sy'n mwynhau'r fraint o fod yn fam ac yn forwyn ar yr un pryd. Ar lefel wleidyddol neu gymdeithasol, ni welwyd unrhyw welliant yn safle'r ferch yn y gymdeithas ganoloesol yn sgil cwlt Mair. Rhoddwyd Mair ar bedestal, ond daliwyd ati i ddirmygu'r ferch gyffredin. Yr oedd agweddau miso-gynistaidd a moliant Mair yn cydfodoli, ac o bosibl yn cydweithio, yn yr un cyfnod.

Serch hynny, gwelwyd bod 'Mair ai dawn ynghymru deg' (Morrice 1908: 23) wedi ennill ffydd y Cymry a gredai'n ddiffuant ei bod yn eiriolwraig effeithiol. Diau bod natur baradocsaidd Mair wedi sicrhau ei hapêl ryngwladol mewn gwledydd Cristnogol. Ar y naill law, yr oedd yn forwyn wylaidd, ddiniwed ond, ar y llaw arall, yr oedd yn 'vrenhines nef a adyar ac vffern' (Williams, G. J. a Jones, E. J. 1934: 55). Cysylltid ei mawredd a'i phŵer dwyfol â'i gwyryfdod a'i 'gwerynawl groth' (Williams, G. J. a Jones E. J. 1934: 55). Fe'i gwelir yng ngherddi Beirdd yr Uchelwyr ac yn lluniau prin y llawysgrifau yn magu'i baban ar ei bron, ond sonnir amdani hefyd yng ngwaith Beirdd y Tywysogion fel '[m]am wy thad' a 'chwaer y Duw' (Lewis, H. 1931: 24). Yn hyn oll, yr oedd ei chwlt yng Nghymru yn rhan o draddodiad Ewropeaidd. Ym Mhrydain y mae'n debyg mai yn y Gymraeg y ceir y gerdd gynharaf yn adrodd stori'r geni (Breeze 1994). Hefyd y mae'n bosibl y gwelir rhai elfennau Cymreig arbennig yn hanes Mair: yn y manylion am hanes Mair a'r afallen; yn hanes Mair, yr Iesu a'r cynhaeaf gwyrthiol,[63] a'r ddelwedd o'r Forwyn yn yr 'hundy-gwydr' (Jones, N. A. a Rheinallt 1996: 152). Wrth gwrs, anodd yw cadarnhau bod y mân elfennau hyn yn unigryw i Gymru heb wneud arolwg rhyngwladol manwl. Er mai cyfieithiadau yw'r rhan fwyaf o'r testunau rhyddiaith am y Forwyn, cymathwyd y traddodiadau apocryffaidd amdani i'r traddodiad barddol brodorol. Dengys y beirdd wybodaeth am brif syniadau'r cyfnod ynglŷn â gwyryfdod Mair, a cheir amryw o ddelweddau o'r beichiogi gwyryfol yn eu gwaith hefyd. Yn hyn oll, rhaid cydnabod cyfraniad Cymru i lenyddiaeth ganoloesol am y Forwyn Fendigaid. Ni ddylid anghofio chwaith am yr holl ddelwau a phortreadau o'r Forwyn a geid yn eglwysi, capeli a thai crefydd Cymru. Er mai santes estron ydoedd yn y bôn, fe'i derbyniwyd yn wresog gan Gymru'r Oesoedd Canol.

NODIADAU

[1] Nid yw'n eglur pa gerddi a gyfansoddwyd gan Hywel Swrdwal (*fl.*1430–60) a pha gerddi a gyfansoddwyd gan ei fab, Ieuan ap Hywel Swrdwal (Morrice 1908: 25, n.1).

[2] Ceir disgrifiad o ddelw Gresffordd gan D. R. Thomas (1908–13: I, 80). Yr oedd ffynnon y Wyry Wen o Ben-rhys yn gyrchfan hynod boblogaidd i bererinion yng Nghymru'r Oesoedd Canol. Mynachdy Sistersaidd Llantarnam a oedd yn berchen ar gapel Pen-rhys ac, yn ôl *Valor Ecclesiasticus* (1535), yr oedd pumed ran o gyfoeth yr abaty yn deillio o Ben-rhys. Mewn llythyr at Cromwell yn 1538 y mae Latimer yn enwi delw Pen-rhys yn un o'r delwau pwysig y dylid eu dinistrio (*Letters and Papers, Foreign and Domestic, of the Reign of Henry VIII*, 13, i, 437; Harris 1951; dienw (d.d.) *Pen-rhys*). Yn ôl pob tebyg, aethpwyd â delw'r Forwyn i Lundain i'w llosgi yn 1538. Mewn wyth cerdd Gymraeg (*c.*1450–1530) molir y Wyry Wen o Ben-rhys (James, C. 1995: 37). Sonnir am wyrthiau ei ffynnon iachusol a disgrifir y ddelw enwog a ddenai lu o bererinion i'r ardal. Am ymdriniaeth lawn ar gerddi Pen-rhys gweler James, C. (1995), ac ar daith y pererinion gweler Gray (1996).

[3] Darlunnir Joachym yn yr anialwch; Anna yn gweddïo am blentyn; Anna a Joachym yn cwrdd wrth y porth aur; offeiriad yn bendithio Anna a Joachym; geni'r Forwyn; Anna'n mynd â'r Forwyn i'r deml; y Cyfarchiad; a'r Ymweliad. Ar ffenestr ogleddol Capel Mair darlunnir cynhebrwng y Forwyn *c.*1500 (Lewis, M. 1970: Plât 22), a cheir portread canoloesol o'r Forwyn ar ffenestr liw arall yn eglwys Gresffordd hefyd (Lewis, M. 1970: Plât 27).

[4] Dywed Mary Williams (1912a: 185): 'Without a very thorough investigation it is not easy to say of which Latin MSS the Welsh are translations.' Cyfeirio at *Llyma Vabinogi Iessu Grist* a wna Mary Williams, ond y mae ei sylwadau yr un mor wir am nifer o'r testunau crefyddol am Fair. Ar hyn o bryd y mae Ingo Mittendorf yn paratoi golygiad newydd o *Wyrthyeu e Wynvydedic Veir* ac yn rhoi sylw arbennig i ffynhonnell y cyfieithiad Cymraeg. Awgryma mai'r testun Lladin a geir yn Llsgr. Balliol 240 yw ffynhonnell y fersiwn Cymraeg a gadwyd yn Llsgr. Peniarth 14 (Mittendorf 1996: 212).

[5] Dosberthir y testunau hyn yn dri grŵp gan J. E. Caerwyn Williams. Am fanylion ynglŷn â'r gwahanol fersiynau ynghyd â manylion am y llawysgrifau, gweler Williams, J. E. C. (1959: 131–57; 1974b: 362–3).

[6] 'Ac yna y damweinniawd pan gyrchawd yr arglydes Ueir yr demyl digwydaw yr holl eu dwyweu yr llawr yn uriw yssic mal na dywedynt dim ac na ellynt dywedut dim rac llaw o hynny allan' (Williams, M. 1912a: 189). Gweler Benko (1993) ar gysylltiadau Mair â'r forwyn-dduwies.

[7] Y mae Graef (1963: I, 142) yn awgrymu bod gwyliau Mair wedi eu cyflwyno'n raddol i Rufain:

Formerly it had been the generally received opinion that the *hypapante* (purification), assumption and nativity of Mary were introduced in Rome during the reign of the Greek Pope Sergius (687–701). But recent research has shown that the development was more gradual. The Purification (2 February) was the first to be celebrated there, some time during the first half of the seventh century or even earlier; it was followed by the Assumption (15 August) round about 650, a little later came the Annunciation (25 March), and finally, towards the end of the seventh century, the Nativity of Mary (8 September).

Gweler hefyd Clayton (1990: 25–9).

[8] Yng Nghaerwynt, Caergaint a Chaerwysg yr oedd Gŵyl y Cyflwyno (21 Tachwedd) a Gŵyl Fair yn y Gaeaf (8 Rhagfyr) yn cael eu dathlu hefyd (Clayton 1990: 42–51).

[9] Am fanylion pellach, gweler yr Atodiad.

[10] Cymharer sêl Priordy Benedictaidd Brynbuga (gweler Plât 8). Ceir enghraifft arall o ddefosiwn y Sistersiaid i'r Forwyn Fair yn Abaty Sistersaidd Cwm-hir. Darlunnir esgyniad Mair i'r nef ar dympanwm yno (gweler Cartwright 1996: Plât 10, Atodiad I).

[11] 'Paid â bod gan rianedd,/ Cais er Mair casäu'r medd.' (Parry, T. 1979: 360)

[12] Gweler Roberts, B. F. (1961: 32–55) am ddadansoddiad manwl o fydryddiaeth y *Gwassanaeth*. Gweler hefyd Roberts, B. F. (1957).

[13] Rwy'n ddiolchgar i Ceridwen Lloyd-Morgan am yr wybodaeth ynglŷn â Llyfr Oriau Llanbeblig.

[14] Trafodir eiconograffeg y lili ar d.61. Am fanylion pellach gweler Duggan (1991).

[15] Ond gweler yr is-adran lle y trafodir 'Corff Mair', tt.50–6.

[16] Gweler n.3 uchod.

[17] Gweler t.95.

[18] Y mae cenhedliad anghyffredin Samuel yn yr Hen Destament yn gosod esiampl ar gyfer y cenhedlu anghyffredin a geir yn y Testament Newydd.

[19] Ar y ddadl hon gweler Herbermann *et al.* (1907–12: VII, 679).

[20] Ceir yr un safbwynt ym mucheddau'r saint. Gweler tt.118–20.

[21] Dyma'r cyfieithiad:

Anna vam vair oedd verch i Sakarias, a chwaer i anna oedd Emaria, a honno fy vam i Elizabeth mam Ienay vydyddiwr, ag or achos hwnnw yr oedd Ivan yn gyfyrder a christ. Anna a briodes Iohakym, ag iddo i bu ferch a hono elwid mair vam grist, ag wedi marw Iohakym hi a briodes glewffi, ag or gleope y by iddi yr ail verch yr hon a elwid mair gleophe a chyn marw kleophe ef ai rhoes i lysferch nid amgen no mair mam grist i Siosseb i vrawd i hun yn bri(at) a mair i verch i hun a briodes Alpheus ag o hono i by iddi ddau fab nid amgen no Iago vychan yr hwn a elwid iago brawd Crist ar llall a elwid iago fab alpheus a gwedi marw yr alpheus hwnnw Anna briodes maritu y henw neu Salome ag or Salome y by i anna y drydedd verch ag a elwid mair yr h(on) a roed yn briod i Zebedeus ag y by ddau fab iddi or gwr hwnw nid amgen Iago f(wia) ag evan fyngyliwr ag am hyny ir oedden ill pedwar yn gefndir (Iesu Grist). (Llsgr. Mostyn 144, t.344; dyfynnwyd yn Jones, D. J. 1929b: 46)

[22] Ceir sôn am Fair ferch Cleophas ac Anna yn *Llyma Vabinogi Iessu Grist*, ond ni cheir sôn am Fair ferch Salmon: 'meir cleoffas y chwaer hitheu a rodassei duw oe that ac y anna y mam hi am rodi onadunnt hwy ueir uam Iessu yn offrwm yr arglwyd a honno a dodet ar henw meir arall yr duhudyant y rieni' (Williams, M. 1912a: 197). Yn annisgwyl, nid oes sôn am chwiorydd y Forwyn Fair ym *Muched Anna*. Y mae'n bosibl i draddodiad y *Trinubium* ddatblygu yn sgil y cymhlethdod ynglŷn â'r gwahanol ferched sy'n dwyn yr enw Mair yn y Beibl: Mair mam yr Iesu, Mair Fadlen, Mair chwaer Martha, Mair sy'n eneinio traed yr Iesu, yr un y sonnir amdani yn Actau 12:12, a Mair gwraig Cleophas sy'n bresennol wrth waelod y Groes gyda'r Forwyn Fair a Mair Fadlen (Ioan 19:25). Diau y ceir gorgyffwrdd yma gan fod rhannau gwahanol o'r Beibl yn cyfeirio at yr un ferch, heb nodi hynny'n benodol, Ar y cysylltiad rhwng Mair Fadlen a Mair chwaer Martha, er enghraifft, gw. t.176, n.44.

[23] Gweler Herbermann *et al.* (1907–12: VII, 674–81) a Davis (1954) am drafodaeth o gredo'r Ymddwyn Difrycheulyd.

[24] Credai rhai diwinyddion, megis Anselm o Gaergaint (*ob.*1109), fod Mair wedi'i chenhedlu a'i geni mewn pechod, ond bod corff y Forwyn wedi'i buro o bob haint o'r pechod gwreiddiol cyn genedigaeth yr Iesu (Graef 1963: I, 210).

[25] Rhestrir y Saith Pechod Marwol yn nhestun *Ymborth yr Enaid, Llyvyr Agkyr Llandewivrevi* a Llyfr Coch Hergest. Diddorol sylwi bod anniweirdeb yn un ohonynt: 'syberwyt' (balchder), 'kynghoruynt' (cenfigen), 'llit/irlloned', 'llesged', 'kebydyaeth/ anghaurder' (crintachrwydd/cybydd-dod), 'glythineb', *'godineb/anniweirdeb'*. Dyma'r Saith Rhinwedd (ni cheir sôn amdanynt yn y Llyfr Coch): 'ufuddawt' (gostyngeiddrwydd), 'haelyoni', 'karyat', *'diweirdeb'*, 'kymedrolder', 'amyned' ac 'ehutrwyd' (eiddgarwch/parodrwydd). Gweler hefyd D. Simon Evans (1986: 10–11) a R. Iestyn Daniel (1992: 15yml.).

[26] Gweler cywydd Dafydd ab Edmwnd 'Llyma Gywydd Pedair Merched y Tad, Pump

Llawenydd Mair, a Phump Pryder Mair, a Saith Gorvchafiaeth Mair' (Roberts, Thomas 1914: 121–4). Ar Bum Llawenydd Mair a'i Phum Gofid, gweler Breeze (1990a).

[27] Geiriau Tertullian, yn ôl pob tebyg, yw'r rhai enwocaf, wrth iddo felltithio Efa a'r wraig gyffredin:

> Do you not know that you are Eve? The judgement of God upon this sex lives on in this age; therefore, necessarily the guilt should live on also. You are the gateway of the devil; you are the one who unseals the curse of that tree, and you are the first one to turn your back on the divine law; you are the one who persuaded him whom the devil was not capable of corrupting; you easily destroyed the image of God, Adam. Because of what you deserve, that is, death, even the Son of God had to die. (Blamires 1992: 51).

[28] Gweler Breeze (1994) am enghreifftiau eraill o'r topos yn y Gymraeg ynghyd â thrafodaeth ar y thema mewn ieithoedd eraill. Gweler hefyd Roberts, E. (1976: 63).

[29] Yn nhyb John Jenkins (1919–20: 129), y mae'r testun Cymraeg yn debyg iawn i'r testun Lladin a geir yn Llsgr. Laud 471.

[30] Gwlydd Mair (*Anagallis arvensis*; Scarlet Pimpernel); Gwlydd Melyn Mair (*Lysimachia nemorum*; Yellow Pimpernel); Gwlydd Mair y Gors (*Anagallis tenella*; Bog Pimpernel); Mantell Fair (*Alchemilla*; Lady's Mantle); Briallu Mair (*Primula veris*; Cowslip); Briallu Mair Disawr (*Primula elatior*; Oxlip); Clustog Fair (*Armeria maritima*; Thrift); Chwys Mair (*Ranunculus bulbosus*; Bulbous buttercup); Tafol Mair (*Rumex conglomeratus*; Clustered Whorled Dock); Ysnoden Fair (*Cyperus longus*; Galingale); Ysgallen Fair (*Silybum marianum*; Milk Thistle); Ysgawen Fair (*Sambuscus ebulus*; Dwarf Elder); Gwlyddyn Mair Beryw (*Anagallis foemina*; Blue Pimpernel); Helygen Mair (*Myrica gale*; Bog Myrtle); Mari Waedlyd (*Amaranthus caudatus*; Love-lies-bleeding) ac Eirin Mair (*Ribes uva-crispa*; Gooseberry), (Ellis, R. G. 1983). Gweler hefyd Awbery (1995: 8).

[31] Ceir yr un safbwynt ym mucheddau'r saint. Gweler tt.98–9, 118–20.

[32] 'The mother, as her womb was growing, followed the usual custom, and entered a church in order to offer alms and oblations for the child's birth' (James, J. W. 1967: 31). Ar feichiogrwydd Non gweler tt.117–19.

[33] Gweler Jacquart a Thomasset (1988).

[34] Yn yr Hen Destament honnir bod Enoch ac Elias yn esgyn i'r nef (Genesis 5:24; II Brenhinoedd 2:11) ac, yn y llythyr at yr Hebreaid 11:5, disgrifir Enoch fel un 'na welai farwolaeth'. Ar esgyniad Mair i'r nef gweler tt.52, 55–6.

[35] Am fanylion pellach gweler Leach (1966) a Saliba (1975).

[36] Gweler hefyd Mathew 1:23.

[37] Gwelir bod y syniadau hyn yn berthnasol i Non hefyd. Gweler tt.117–18.

[38] 'Pan doeth y betuar vl6yd ar dec. y dy6edyssant g6yr y temyl o deua6t gureigaul na allei hi wedia6 yn y temyl' (Williams, M. 1912b: 214). Yn ôl y fersiwn o'r *Transitus* a geir yn Llsgr. Llanstephan 27, yr oedd Mair yn 14 oed pan feichiogodd â'r Iesu.

[39] Gweler tt.135–6.

[40] Darlith Ceridwen Lloyd-Morgan ar Werful Mechain a draddodwyd i'r Gymdeithas Ganoloesol ym Mhrifysgol Cymru, Caerdydd, 23 Tachwedd 1993. Golygwyd y gerdd gan Lloyd-Morgan a Marged Haycock.

[41] Trafodir y profion diweirdeb hyn yn Cartwright (1996: 177–229).

[42] Yn eu mysg yr oedd Clement o Alecsandria (*ob.*215), Zeno, esgob Verona (363–72), Basil o Caesarea (*ob.*379), Amphilochius (354–430), Ambrose (339–430) ac Awstin Sant (354–430), (Graef 1963: I).

[43] Hefyd gweler gwaith Gruffudd Fychan (Jones, N. A. a Rheinallt 1996: 164).

[44] Cymharer, hefyd, awdl Gwalchmai ap Meilyr (*c.*1130–80) i Dduw:

> Hi yn fam wy Thad, hi yn wyry heb wad,
> Hi yn hollawl rad, yn rhegofydd;

Hi yn ferch wy Mab y modd ysydd,
Hi yn chwaer i Dduw o ddwywawl ffydd,
(Williams, J. E. C. a Lynch 1994a: 277–8).

Ymdrinnir â'r thema hon yn Breeze (1990b). Gweler hefyd Haycock (1994: 116).

[45] Ar y gerdd arbennig hon gweler Dobson (1954).

[46] Gweler hefyd Williams, D. H. (1993: 88).

[47] Trafodir y wraig sy'n gwisgo'r haul yn Benko (1993: 83–136).

[48] Ar y ddelwedd hon gweler tt.59–60.

[49] Yn ôl y Beibl, ni ellir edrych ar wyneb Duw oherwydd ei sancteiddrwydd. O'r hollt yn y graig, gwêl Moses gefn Duw yn hytrach na'i wyneb (Exodus 33:22).

[50] Gweler tt.106–23.

[51] Er enghraifft, yr un Saesneg Canol, *Ancrene Wisse* (Millett a Wogan-Browne 1990).

[52] Cymharer hefyd un o gerddi Gwilym Tew i'r Forwyn Fair o Ben-rhys:

Wedi iddynt, y deuddeg,
Dy roi mewn tŵm, dremyn teg,
Angylion gwynion a gaid
I'th ddwyn, dy gorff a'th enaid
(Dyfynnwyd yn James, C. 1995: 41).

Ar Enoch ac Elias gweler n.34.

[53] Ceir dyfyniadau defnyddiol o waith y beirdd yn R. T. Davies (1958–9).

[54] Gweler t.22.

[55] Myfi piau'r cyfieithiad.Trafodir y topos gan Breeze (yn y wasg). Y mae amrywiad diddorol ar yr un ddelwedd mewn testun rhyddiaith hefyd. Yn y *Marchog Crwydrad*, dengys Gras Duw holl erchyllderau Uffern i'r Marchog a rhaid iddi gydio'n dynn yng nghorff pechadurus y Marchog er mwyn ei achub rhag suddo i'r ceubwll. Ofna'r Marchog y bydd cyffwrdd â'i gorff halogedig yn llygru Gras Duw, ond eglurir wrtho: 'Fy mab, megis y tery yr hayl yn lliw y lliwydd, ag y try allan heb halogi dim, yn yr vn modd yr wyf inay heb halogi fy hynan, er i mi entro yn dy enaid pechadyrys di, ag mewn myned yn y wnaythyr ef yn lan.' (Smith, D. M. d.d.: II.2) Rwy'n ddiolchgar i Christine James am dynnu fy sylw at yr enghraifft anghyffredin hwn o'r motiff, a charwn ddiolch i D. Mark Smith am adael i mi ddyfynnu o'i olygiad cyn iddo gyflwyno'i draethawd ymchwil i Brifysgol Cymru.

[56] Gweler hefyd Burdett-Jones (1992: 7).

[57] Gellir cymharu'r trosiad hwn â channwyll wyrthiol Aberteifi. Er i'r gannwyll losgi am flynyddoedd, ni ddifethwyd y babwyren: symbol arall, y mae'n siŵr, o wyryfdod parhaol Mair.

[58] Gweler tt.41–2.

[59] Ymdrinnir â'r thema yng ngwaith Breeze (1988).

[60] Cymharer hanes Goleuddydd sy'n colli'i synhwyrau ar ôl esgor ar Gulhwch mewn cwt mochyn (Bromwich ac Evans 1988: 1).

[61] Ar fotiff y lleian anniwair gweler t.141.

[62] Gweler y bennod nesaf am drafodaeth o *Fuchedd Mair o'r Aifft*, tt.95, 99.

[63] Ceir hanes Iesu, Mair a'r cynhaeaf gwyrthiol yn un o'r cerddi crefyddol cynnar (Haycock 1994: 121–35). Y mae'r hanes, fel y'i ceir yn y gerdd Gymraeg, ychydig yn wahanol i'r fersiynau a geir yn y testunau apocryffaidd. Ond, fel y dangosodd Jackson (1961: 120–2) a Breeze (1990c: 85–9), ceir fersiynau tebyg yng ngherddi, carolau a lluniau nifer o wledydd eraill. Tra bo Jackson yn credu ei fod yn deillio o ffynhonnell Geltaidd, yn nhyb Breeze fe ddaw o darddiad Ffrengig (Haycock 1994: 123–4).

Y Santesau

A r ôl trafod cwlt y Forwyn Fair yng Nghymru, priodol yw troi at y merched lled hanesyddol a oedd yn ceisio efelychu esiampl berffaith y Forwyn – y santesau. Yn ogystal â'r santesau estron a oedd yn boblogaidd yng Nghymru (er enghraifft, Catrin o Alecsandria, Margred o Antioch, Mair o'r Aifft, Mair Fadlen a Martha) yr oedd nifer fawr o santesau brodorol a gysylltid, yn aml, ag un ardal arbennig (er enghraifft, Gwenfrewi, Dwynwen, Melangell, Non, Tegla, Tybïe ac Eluned). Nid oes unrhyw sicrwydd bod y santesau brodorol yn ferched o gig a gwaed, ond yn ôl ffynonellau canoloesol yr oeddynt yn byw rhwng y bumed a'r wythfed ganrif. Yn wir, priodolir cyfnod arbennig i bob un ohonynt mewn ffynonell-au eilaidd fel *The Oxford Dictionary of Saints* (Farmer 1978), *Cydymaith i Lenyddiaeth Cymru* (Stephens 1997) a *The Lives of the British Saints* (Baring-Gould a Fisher 1907–13). Honnir, er enghraifft, fod Dwynwen wedi byw fel lleian ar Ynys Llanddwyn yn y bumed ganrif, a bod Melangell wedi sefydlu lleiandy ym Mhennant Melangell yn y chweched ganrif.[1] Mewn gwirionedd, ni ellir bod mor sicr ynglŷn â dyddiadau'r santesau, oherwydd diffyg ffynonellau cynnar.

Ychydig iawn a wyddom yn archaeolegol am y cyfnod. Yn ôl pob tebyg, pren oedd deunydd crai yr eglwysi cynharaf ac ni ddefnyddid cerrig i adeiladu eglwysi yng Nghymru tan y ddeuddegfed ganrif (Edwards, N. a Lane 1992b: 7; Pryce 1992: 26–7).[2] Gan fod pren yn ddeunydd sy'n pydru'n hawdd a chan fod cyn lleied o waith archaeolegol wedi cael ei wneud ar yr Eglwys Fore yng Nghymru,[3] ni wyddys ryw lawer am eglwysi cynharaf y santesau. Eto i gyd, rhoddir sylw arbennig i eglwys a chreirfa Melangell mewn cyfrol o erthyglau ar Bennant Melangell yn *The Montgomeryshire Collections* (1994).[4] Bu Ymddiriedolaeth Archaeolegol Clwyd–Powys yn cloddio yno rhwng 1989 a 1994. Y mae siâp crwn y fynwent yn awgrymu bod yr eglwys, o bosibl, ar safle crefyddol hynafol ac ategir hyn, i raddau, gan y dystiolaeth archaeolegol. Yng nghilfach ddwyreiniol yr eglwys, daethpwyd o hyd i fedd wedi'i leinio â cherrig. Yn ôl pob tebyg, erbyn y ddeuddegfed ganrif, credid mai bedd Melangell oedd y gistfaen ym

Mhennant Melangell ac adeiladwyd cilfach uwchben y bedd er mwyn diogelu creiriau'r santes. Pwysleisia Charles Thomas bwysigrwydd beddau'r seintiau ac awgryma mai'r fynwent a ddaeth yn gyntaf weithiau, gan ddatblygu'n safle crefyddol neu'n eglwys yn ddiweddarach. Dengys fod enwau lleoedd sy'n dechrau â'r elfen 'Merthyr', er enghraifft Merthyr Tudful, yn dod o'r Lladin 'martyrium': 'a place possessing the physical remains of a martyr which acquired the sense of a church, a cemetery, holding the physical remains of a named saint or martyr' (dyfynnwyd yn Roberts, Tomos 1992: 42). Y mae creirfa Romanésg bwysig yn yr eglwys ym Mhennant Melangell (gweler Plât lliw IV). Daethpwyd o hyd i ddarnau o'r greirfa hon ym muriau'r eglwys a'r llidiart, ac yn 1958 ailgrëwyd creirfa Melangell o'r darnau hyn. Gwnaethpwyd ymchwil pellach ar yr adluniad ac yn 1991 ailgrëwyd y greirfa eto. Yn ôl pob tebyg, perthyn creirfa Melangell i'r ddeuddegfed ganrif ac, o ystyried bod yr ychydig o greirfeydd a oroesodd ym Mhrydain yn dyddio o ganol y drydedd ganrif ar ddeg, hawdd sylweddoli ei phwysigrwydd (Britnell a Watson 1994: 147). Credir ei bod yn enghraifft o grefftwaith ysgol leol o gerfwyr y gellir ei chymharu â cherfwaith yn Abaty Glynegwestl ac eglwysi Llangollen a Llandysylio-yn-Iâl (Radford a Hemp 1959: 81–113; Britnell a Watson 1994: 157). Ni wyddys i sicrwydd a oedd y greirfa hon yn gwarchod creiriau Melangell neu a oedd unwaith yn sefyll uwchben y bedd yn y gilfach. Creirfa o gerrig yw creirfa Romanésg Melangell, ond yn eglwys Llanerfyl y mae enghraifft o greirfa bren. Cerfiwyd creirfa ysblennydd y santes hon o goed derw sy'n perthyn i'r bymthegfed ganrif. Ychydig iawn a wyddys am Erfyl, ond diau fod y pererinion canoloesol a alwai'n gyson yn ei heglwys yn gyfarwydd â straeon amdani.

Yng ngwaith Edward Lhuyd (*c.*1690) ceir darlun o greirfa neu arch Gwenfrewi yng nghapel y santes yng Ngwytherin (Llsgr. Rawlinson B.464, fol.29r; gweler Plât 5). Yn 1776, aeth Thomas Pennant i Wytherin a sylwodd yntau fod bocs yn yr eglwys a oedd unwaith yn cadw creiriau'r santes.[5] Tan yn ddiweddar credid bod y greirfa wedi hen ddiflannu, ond yn 1991 daethpwyd o hyd i ddarn ohoni yn seintwar yr eglwys yn Nhreffynnon. Dengys y darn hwn fod creirfa Gwenfrewi wedi'i gwneud o goed derw ac wedi'i gorchuddio â chopr aloi (Edwards a Hulse 1992). Yn ôl pob tebyg, torrwyd darnau o'r greirfa ymaith gan bererinion a ddeuai i Wytherin i chwilio am greiriau'r santes. Yn raddol, felly, fe'i dinistriwyd, ond defnyddia Butler a Graham-Campbell (1990) y darlun yng ngwaith Lhuyd i ddangos bod creirfa Gwenfrewi yn perthyn i gyfnod cyn y Goncwest Normanaidd. Yn eu tyb hwy, perthyn y greirfa i'r wythfed neu'r nawfed ganrif a gellir cymharu'r metelwaith sydd arni â metelwaith yr Eingl-Sacsoniaid. Symudwyd creiriau Gwenfrewi o Wytherin i Amwythig yn 1138.

5 Darlun o greirfa neu arch Gwenfrewi yng ngwaith Edward Lhuyd, Llsgr. Rawlinson
B.464, fol.29r.

Diddorol yw sylwi bod *Buchedd Gwenfrewi* yn cyfeirio at '[g]appel prenn' a
adeiladwyd dros fedd Gwenfrewi er mwyn anrhydeddu'i chreiriau yng
Ngwytherin. Sonnir hefyd am symud ei chreiriau o Wytherin i Briordy
Benedictaidd Amwythig (Baring-Gould a Fisher 1907–13: IV, 422). Yn ôl
pob tebyg, dinistriwyd y rhan fwyaf o'i chreiriau pan ddiddymwyd y
mynachlogydd yn yr unfed ganrif ar bymtheg, ond honnir bod un o'i
hewinedd wedi'i gadw yn eglwys y plwyf, Treffynnon.[6]
 Honnir mai creiriau'r Santes Wrswla neu un o'r 11,000 o wyryfon a
ferthyrwyd yng Nghwlen (Cologne) yw'r rheini a gedwir yn Amgueddfa
Henffordd: ceir blwch wedi'i wneud o blwm ac arian sy'n cynnwys esgyrn
braich a llaw (gweler Plât lliw X). Credir bod Wrswla a'i chyd-wyryfon wedi
hwylio o Langwyryfon, yng ngorllewin Cymru, i Rufain ar bererindod gan
aros yng Nghwlen ar y ffordd yn ôl. Yn y ddeuddegfed ganrif daethpwyd o
hyd i nifer o esgyrn yng Nghwlen a chredid mai esgyrn Wrswla a'i gwyryfon
oeddynt (er bod esgyrn gwŷr a phlant yn eu mysg). Daethpwyd o hyd i'r
creiriau ym Mhriordy Craswell yn Swydd Henffordd. Yn ôl pob tebyg,
rhoddodd abad Grandmont y creiriau i'r priordy ar ôl i rai o'i fynaich fynd
ar bererindod i Gwlen yn 1181 (Marshall 1942: 20–1).
 Nid bwriad y drafodaeth hon yw defnyddio creiriau i brofi, neu i wrth-
brofi, bod y santesau'n gymeriadau hanesyddol. Yn wir, nid yw dilysrwydd
hanesyddol y creiriau'n berthnasol i'r gyfrol hon. Yr hyn sy'n bwysig, fodd
bynnag, yw'r ffaith bod Cymry'r Oesoedd Canol yn credu'n gryf mai

cymeriadau real oedd y seintiau. Yn eu tyb hwy, yr oedd y cymeriadau sanctaidd hyn wedi trigo unwaith yng Nghymru ac wedi cael eu claddu ym mynwentydd a chreirfeydd eu heglwysi lleol. Yr oeddynt yn gwbl ffyddiog bod creiriau'r seintiau (eu hesgyrn a'u heiddo) yn hynod o bwerus a sanctaidd. Ceir prawf o hyn yn y llyfrau cyfraith – oherwydd parchedig ofn y Cymry tuag atynt, chwery creiriau ran flaenllaw yn y cyfreithiau canoloesol. Ymddengys fod y traddodiad o dyngu llw tra'n dal creiriau wedi parhau'n hwy yng Nghymru, Iwerddon a'r Alban nag mewn gwledydd eraill (Pryce 1993: 41–4). Cwynodd Gerallt Gymro fod y Cymry'n dangos mwy o barch tuag at greiriau'r seintiau na thuag at yr Efengylau (Hagen 1979: 121).

Ffynhonnell gyfoethog arall sy'n dyst i gwlt y seintiau yw enwau lleoedd. Buddiol hefyd, yma, fyddai crynhoi rhai o brif syniadau'r ysgolheigion ynglŷn â'r Eglwys Fore yng Nghymru a chyfeirio at arwyddocâd y syniadau hyn o safbwynt astudio'r santesau. Yn draddodiadol, credir mai'r seintiau eu hunain a sefydlodd eglwysi neu gymunedau crefyddol yn y lleoedd hynny sy'n dechrau â'r elfen 'Llan'. Adlewyrchir enwau'r santesau mewn enwau lleoedd megis Llansanffraid, Llan-non, Llanddwyn, Llangeinor a Llan-dybïe. Yng ngwaith E. G. Bowen (1969) ceir astudiaeth ddaearyddol o'r holl eglwysi a gysegrwyd i nifer o seintiau Celtaidd. Defnyddia gysegriadau eglwysi ac enwau lleoedd fel tystiolaeth am fudiadau'r seintiau a thwf eu cyltiau, a phortreadir 'Oes y Saint' fel cyfnod prysur pan oedd cenhadon a mynaich yn teithio'n gyson dros foroedd y gorllewin er mwyn troi'r gwledydd Celtaidd yn wledydd Cristnogol. Yn nhyb Wendy Davies, ar y llaw arall, nid yw pob enw lle sy'n dechrau â'r elfen 'Llan' yn dynodi eglwys hynafol neu gymuned grefyddol a sefydlwyd gan y seintiau eu hunain (1982: 143,146). Yn wir, bwrir amheuaeth ar y syniad o Eglwys Geltaidd unedig gan ysgolheigion fel Wendy Davies (1992: 12–21) a Kathleen Hughes (1981: 1–20). Awgrymant mai syniad rhamantaidd yw'r gred bod meddylfryd arbennig yn perthyn i'r Eglwys Geltaidd yng Nghymru ac Iwerddon. Fel y dywed Wendy Davies:

> Surprisingly little is known about the pre-Conquest Welsh church, considering how much has been written about it; and it is quite impossible to consider or compare it with the Irish church in any real sense, as is the common temptation. Romantic views of a Celtic church, spanning Celtic areas, with its own institutional structure and special brand of spirituality, have often been expressed, but have little to support them, especially with reference to Wales. (1982: 141)

Tuedda'r ysgolheigion hynny sydd o blaid Eglwys Geltaidd unffurf i anwybyddu'r santesau, oherwydd eu bod yn amharu ar y syniad o

unffurfiaeth o fewn yr Eglwys Geltaidd.[7] Tueddir i osgoi sôn am ferched o genhadon yn croesi'r moroedd garw er mwyn pregethu, adeiladu 'eglwysi' a sefydlu cymunedau crefyddol. Er bod Non yn boblogaidd yng Nghernyw a Llydaw, ac er bod ffynonellau canoloesol yn honni bod Melangell, Dwynwen a San Ffraid hwythau wedi teithio o Iwerddon i Gymru, ni roddir sylw iddynt yn *Saints, Seaways and Settlements in the Celtic Lands* (Bowen 1969).[8] Yn wir, er mai merched oedd y rhan fwyaf o blant Brychan Brycheiniog, y mae E. G. Bowen yn canolbwyntio ar ei feibion. Ceir map yn *Settlements of the Celtic Saints in Wales* sy'n dangos lleoliad yr eglwysi a gysegrwyd ar enwau *meibion* Brychan (Bowen 1954: 26). Awgrymir yn anuniongyrchol, efallai, fod y seintiau gwrywaidd yn fwy tebygol o fod yn gymeriadau hanesyddol – a hynny oherwydd mai dynion oeddynt! Honnodd J. W. Willis Bund yn 1894 mai eithriadau prin oedd santesau yng Nghymru ac yn Iwerddon:

> while the Latin Calendar is crowded with Virgins, their appearance in the Welsh and Irish Church is most exceptional . . . neither in Wales nor Ireland did women usually become Saints . . . for a woman would not be the head of a monastery, the chief of the tribe of a Saint, and so could never become a Saint or entitled to be so called . . . the head of the ecclesiastical tribe was the Saint, and so a woman could never fill the office which certainly among the Welsh entitled a person to become a saint. (1894: 279–80)

Yn ei ymgais i wahaniaethu rhwng Eglwys Geltaidd (honedig) ac Eglwys Rufain, ceisiodd Bund wneud i'r Eglwys Fore yng Nghymru ymddangos yn hollol wrywaidd, gan anwybyddu santesau fel Dwynwen, Cain, Melangell, Non, Tybïe, Tegla, Tegfedd, Eluned, Tudful, Gwladys, a.y.b. Nid oedd mor hawdd iddo anwybyddu Gwenfrewi (Winefride), oherwydd bod dwy fuchedd Ladin yn ogystal â buchedd Gymraeg iddi. Ceisiodd honni, felly, nad oedd unrhyw gysylltiad rhwng Gwenfrewi a Chymru a'i bod, mewn gwirionedd, yn greadigaeth dychymyg Eglwys Rufain (neu'r 'Latin Church' chwedl yntau):

> so it would seem that the Latins, if they wanted to do a man a favour [ond 'benyw' a olygir yma] and did not know what to do with him, they made him a Welsh Saint. The most striking instance of this is St Winifred. If she ever existed (which is doubtful), she had nothing to do with Wales; but the Latin writers have palmed her off as a Welsh Virgin and martyr of the seventh century. (Bund 1894: 290–1)

Nid yw'n crybwyll y ffaith mai Lladin oedd iaith wreiddiol bucheddau'r saint Cymreig – a naturiol, felly, mai Lladin yw iaith *Vita Sancte Wenefrede*. Y mae

awydd Bund i fychanu'r deunydd am Wenfrewi, yn hytrach nag unrhyw sant arall, yn dynodi'r anfodlonrwydd neu'r ansicrwydd a deimlai rhai ysgolheigion wrth drafod y santesau. Ar y naill law, tueddir i amau dilysrwydd hanesyddol bucheddau'r santesau ond, ar y llaw arall, derbynnir bod bucheddau'r saint gwrywaidd yn ddogfennau hanesyddol, neu o leiaf eu bod yn cynnwys peth deunydd dilys. Gwelir enghraifft nodedig o hyn yn *The Oxford Dictionary of Saints*. Wrth gyfeirio at *Fuchedd Gwenfrewi*, dywed Farmer (1978: 500): 'The earliest Life was written in the twelfth century and is a tissue of improbablities', ond, heb unrhyw eglurhad, y mae'n fodlon derbyn bod rhywfaint o wirionedd ym muchedd ei hewythr Beuno: 'The Life was written in the fourteenth century, but may contain genuine elements' (Farmer 1978: 55).

Oherwydd bod mwy o fucheddau ar gael i'r seintiau nag i'r santesau, ac oherwydd bod rhai awduron yn llai cyfarwydd â'r ffynonellau am y santesau, cafwyd ymgais i'w hanwybyddu neu, hyd yn oed, i wneud esgusodion dros eu bodolaeth. Crëwyd damcaniaethau astrus er mwyn eu diystyru. Er enghraifft, yn ôl Doble (1928: 6), sant gwrywaidd oedd Non mewn gwirionedd ac nid santes. Yn ei dyb ef, un o gydymdeithion Dewi Sant oedd Non a daeth pobl i'w (h)adnabod fel mam Dewi yn ddiwedd-arach. Nid oes yr un ffynhonnell Gymraeg na Chymreig yn awgrymu mai gwryw oedd Non. Ymddengys fod Doble yn awyddus i newid y traddod-iadau am Non, oherwydd yn ei dyb ef, y mae trais Non yn hanes annymunol (Doble 1928: 4–5).[9] Seilir dadl fregus Doble ar y sylw mai sant gwrywaidd yw Nonna, nawddsant Penmarch yn Llydaw, a sylwa Doble fod Nonna'n rhannu'r un ŵyl â'r Santes Non yn Altarnon yng Nghernyw (sef 15 Mehefin). Yn ôl Baring-Gould a Fisher (1907–13: IV, 25) a Farmer (1978: 359), ar y llaw arall, 25 Mehefin yw dyddiad yr ŵyl yn Altarnon. Ymhellach, Vouga (nid Nonna) yw enw nawddsant Penmarch yn y fuchedd gan Albert le Grand (Doble 1928: 5). Yn ôl y calendrau Cymreig, 3 Mawrth yw Gŵyl Non.[10] Ni ellir, felly, gysylltu nawddsant Penmarch â Non, mam Dewi, ar sail enw nac ar sail dydd gŵyl. Diddorol yw sylwi bod Doble (1930: 47) yn honni mai gwryw oedd Cain, chwaer Dwynwen, mewn gwirionedd hefyd:

From there [Herefordshire] St Keyne visited South Wales, Somerset and Cornwall, and founded monastic establishments in all three countries. It seems difficult to believe that a woman could, in those wild ages, travel so far, and found so many settlements, and St Keyne may quite well have been a man, in spite of the later universally accepted tradition of *Cain Wyry*.

Unwaith eto, gwaith Doble yw'r unig ffynhonnell sy'n awgrymu mai gwryw oedd Cain a hawdd gweld bod ei ddamcaniaeth wedi'i seilio ar ragfarn bersonol.

Trawiadol yw prinder yr ymchwil ar y santesau yng Nghymru. Ar y cyfan, tuedda ysgolheigion i ganolbwyntio ar y seintiau gwrywaidd yn eu hastudiaethau hagiolegol, gan anwybyddu'r hyn sy'n arbennig am y santesau. Dylid nodi, fodd bynnag, fod astudiaethau gwerthfawr ar santesau unigol i'w cael yng nghyfrolau cynhwysfawr Baring-Gould a Fisher (1907–13) a thrafodir pump o'r santesau brodorol yng ngwaith Henken (1987). Ceir rhywfaint o fanylion am ferched Brychan Brycheiniog mewn erthygl gan T. Thornley Jones (1976–7), er bod yr erthygl hon, mewn gwirionedd, yn canolbwyntio ar hanes Brycheiniog a'r berthynas rhwng cymeriadau sanctaidd a chymeriadau chwedlonol. Yn ogystal, rhydd yr Athro J. E. Caerwyn Williams sylw i'r santesau estron (Catrin, Margred, Mair Fadlen, Mair o'r Aifft a Martha) yn ei erthygl ar 'Fucheddau'r Saint', a dosbartha'r bucheddau hyn mewn categori gwahanol i fucheddau'r saint Cymreig (Williams, J. E. C. 1944: 155–6). Eto i gyd, ni chafwyd unrhyw astudiaeth gynhwysfawr o gwlt y santesau yng Nghymru (hynny yw, y santesau brodorol a'r santesau estron a oedd yn boblogaidd yng Nghymru yn yr Oesoedd Canol). Ni roddwyd sylw chwaith i'r gwahaniaeth rhwng y traddodiadau am y seintiau a'r santesau, ac nid ystyriwyd cyfraniad Cymru i syniadau'r cyfnod ynglŷn â sancteiddrwydd benywaidd.

Nod y bennod hon yw cywiro'r darlun unllygeidiog a gafwyd o hagioleg Cymru gan roi sylw arbennig i'r santesau a'r hyn sy'n nodedig am sancteiddrwydd benywaidd. Ni fwriedir canolbwyntio ar hanes yr Eglwys Fore yng Nghymru, oherwydd perthyn y ffynonellau am y santesau i'r Oesoedd Canol yn bennaf. Er bod rhywfaint o fanylion ar gael ym mucheddau'r saint sy'n taflu goleuni ar fywyd asgetig yr Eglwys Fore (er enghraifft, sefydlu cymunedau crefyddol; defnyddio pren i adeiladu 'eglwysi'; aredig heb anifeiliaid), ar y cyfan, nid yw'n ffrwythlon edrych am dystiolaeth hanesyddol mewn chwedlau crefyddol, canoloesol. Fel y dywed J. Wyn Evans:

> The Lives of the saints appear then to tell us more of the cult of a saint at a particular place in the medieval period rather than about the saint himself or herself. They are based on criteria which were valid for the cyfarwydd or the ecclesiastic in writing of their own past as they perceived it, rather than those which the twentieth century normally uses in writing history. (1986: 65)

Y mae'n wir bod y bucheddau o werth hanesyddol bwysig, ond adlewyrchiad o ddelfrydau a gwerthoedd canoloesol a geir ynddynt. Y mae'r ffynonellau am y santesau yn adlewyrchiad gwerthfawr, felly, o syniadau cymdeithasol a moesol y cyfnod tuag at y ferch sanctaidd a'r ferch gyffredin.

Ceir ynddynt ymwybyddiaeth o beryglon planta yn yr Oesoedd Canol, a phwysigrwydd ffrwythlondeb i'r gymdeithas seciwlar. Cydnabyddir y pwysau cymdeithasol a roddid ar y ferch i briodi a pharhau'r llinach deuluol. Cydnabyddir hefyd y posibilrwydd o drais a wynebai merched yn feunyddiol. Yn anad dim, teflir goleuni ar agwedd yr Eglwys tuag at ryw, a'r ffordd y cysylltid yr agwedd honno â'i syniadau ynglŷn â sancteiddrwydd benywaidd. Fel y dywed Julia M. H. Smith (1995: 5) yn ei herthygl ar sancteiddrwydd benywaidd yn Ewrop Garolingaidd:

> sanctity is in the eye of the beholder . . . it was negotiated, contested and shaped as much by the needs of the audience as by the experience of the saint in question. Since it is extremely rare that we possess a saint's autobiographical writings, we needs must accept that at all times we study sanctity through the opinions of others.

FFYNONELLAU

Er bod llai o fucheddau wedi goroesi i'r santesau nag i'r seintiau, y mae cryn dipyn o ddeunydd am y santesau ar wasgar mewn amryw o ffynonellau: calendrau, bucheddau a cherddi yn ogystal â'r deunydd gweledol o fyd celfyddyd a phensaernïaeth – ffenestri lliw, murluniau, ysgriniau, creirfeydd, eglwysi a ffynhonnau. Nid yw'r ffaith bod llai o fucheddau i santesau nag i seintiau ar gof a chadw yn rheswm dilys dros anwybyddu effaith y santesau ar Gymry'r Oesoedd Canol. Fel y crybwyllwyd uchod, gadawodd santesau Cymru eu hôl ar enwau lleoedd ac ar gysegriadau eglwysi a chapeli, er enghraifft eglwys Melangell ym Mhennant Melangell, Eglwyswrw, eglwys Gwenog yn Llanwenog, ac adfeilion eglwys Dwynwen ar Ynys Llanddwyn. Dylid cofio, wrth gwrs, fod rhai enwau a chysegriadau wedi newid dros y blynyddoedd a chan nad oes cofnod dibynadwy o holl gysegriadau'r eglwysi yn yr Oesoedd Canol, anodd yw gwybod sawl eglwys yn union a gysegrwyd i bob un o'r santesau.

Fel y crybwyllwyd eisoes, cadwyd dwy fuchedd Ladin a buchedd Gymraeg i Wenfrewi. Perthyn y bucheddau Lladin i'r ddeuddegfed ganrif, a cheir yr hynaf ohonynt yn Llsgr. BL Cotton Claudius A.v (Wade-Evans 1944: 288–309). Yn nhyb Robin Flower (Wade-Evans 1944: xvi–xvii), Robert Prior Amwythig oedd awdur y fuchedd hon, ond fel yr awgryma Baring-Gould a Fisher (1907–13: IV 397–423), ef oedd awdur y fersiwn arall o'r *vita* sy'n sail i'r fuchedd Gymraeg. Ceir y testun Lladin hwn yn Rhydychen, Bodleian MS Laud misc.114.[11] Digwydd y fuchedd Gymraeg yn Llsgr. Peniarth 27 (15fed ganrif), Llsgr. Peniarth 225 (1594–1610), Llsgr.

Llanstephan 34 (hanner olaf yr 16fed ganrif; Baring-Gould a Fisher 1907–13: IV 397–423) a Llsgr. Llanstephan 104 (yn llaw Moses Williams). Er bod prif ddigwyddiadau'r bucheddau Lladin yn debyg, y mae'r gwyrthiau yn wahanol yn y ddwy ac ar ddiwedd *vita*'r Prior Robert (fel yn y fuchedd Gymraeg) ceir hanes symud creiriau Gwenfrewi i Amwythig. Y mae crynodeb o hanes Gwenfrewi yn *Hystoria o Uuched Beuno* (Llsgr. Coleg yr Iesu 2, *c.*1346) gan mai Beuno sy'n atgyfodi'r forwyn ar ôl i Garadog ei lladd (Jones, J. M. a Rhŷs 1894: 122–3; Wade-Evans 1944: 16–22). Diau mai Gwenfrewi yw santes enwocaf Cymru. Cyfieithwyd ei *vita* i'r Saesneg a'i chynnwys mewn casgliadau poblogaidd o fucheddau'r saint, megis rhai fersiynau o'r *South English Legendary* (rhwng *c.*1270–85 a'r 15fed ganrif), y *Gilte Legende*[12] (1438) ac argraffiad William Caxton o'r *Golden Legend* (1483). Cadwyd cywyddau i Wenfrewi gan Ieuan Brydydd Hir, Tudur Aled, Siôn ap Hywel ap Llywelyn Fychan yn ogystal â dau gywydd gan feirdd anhysbys. Yn ôl pob tebyg, Gwenfrewi a bortreadir ar ail sêl Cabidwl Llanelwy o'r bymthegfed ganrif (gweler Plât 6), lle y'i gwelir yn dal bagl abades yn y naill law a chreirfa, o bosibl, yn y llaw arall.

Cadwyd tri chopi cyflawn a dau gopi anghyflawn o fuchedd Ladin Melangell, *Historia Divae Monacellae*, mewn llawysgrifau a chyfnodolion (rhwng diwedd yr 16fed ganrif a'r 19eg ganrif). Ceir golygiad a chyfieithiad o'r fuchedd yng ngwaith Pryce (1994: 37–40). Seilir ei olygiad ef o'r testun ar Lsgr. NLW 3108B, ff. 76r–77v (17eg ganrif), sef y copi cyflawn, cynharaf. Diau fod buchedd gynharach na'r rhain, ond ni oroesodd. Yn nhyb Radford a Hemp (1959: 82): 'The life was probably composed in the late fourteenth or fifteenth century, perhaps when the church was enlarged and modernized.' Yn nhyb Pryce (1994: 30), ysgrifennwyd yr *Historia* rywbryd rhwng diwedd y bymthegfed ganrif a dechrau'r unfed ganrif ar bymtheg, a seiliwyd yr hanes ar ffynonellau ysgrifenedig cynharach yn ogystal ag ar y traddodiad llafar.[13] Y ffynhonnell gynharaf yw'r ysgrîn bren sy'n darlunio hanes enwog Melangell a'r ysgyfarnog yn eglwys y santes ym Mhennant Melangell *c.*1480–1500 (Ridgway 1994: 130–5; gweler Plât lliw V). Dangosir Melangell fel abades yn gwisgo gorchudd ac yn dal bagl. Y mae'r ysgyfarnog yn rhedeg tuag ati am loches a'r helgwn yn ei dilyn. Ar ochr chwith yr ysgrîn y mae Brochwel Ysgithrog ar ei geffyl yn dal cleddyf ac y mae un o'i wŷr yn chwythu corn hela.[14] Yn yr un eglwys ym Mhennant Melangell ceir hefyd ddelw gerfiedig o wraig fonheddig ac anifeiliaid bob ochr iddi (ysgyfarnogod o bosibl). Perthyn y ddelw hon i ddiwedd y bedwaredd ganrif ar ddeg ac y mae'n bosibl y credid mai portread o Felangell ydoedd (Gresham 1968: Llun 6.2, rhif 1; Ridgway 1994: 128–30). Cyfeirir at Felangell yng ngwaith Lewys Glyn Cothi (Johnston, D. 1995: 25, 333), a sonnir amdani deirgwaith yng ngwaith Guto'r Glyn (Williams, I. a Williams 1961: 120, 171, 284).

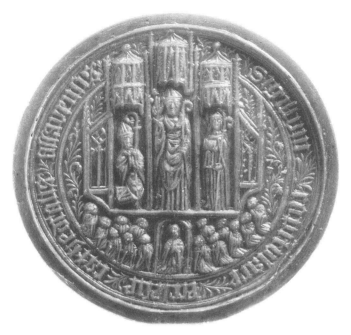

6 Gwenfrewi, Asaph ac esgob (?), ail sêl Cabidwl Llanelwy.

Y mae hanes Non, mam Dewi Sant, i'w gael ym mucheddau'i mab, sef *Vita Dauidis* gan Rygyfarch (diwedd yr 11eg ganrif; James, J. W. 1967), y testunau diwygiedig sy'n deillio o'r *vita* hon a'r fersiwn Cymraeg sef *Hystoria o Uuchedd Dewi*, *c.*1346 (Evans, D. S. 1988). Sonnir amdani'n aml yng ngwaith y beirdd, fel arfer mewn cysylltiad â'i mab. Honna Baring-Gould a Fisher (1907–13: IV, 22) fod llyfr offeren eglwys Non yn Altarnon yng Nghernyw yn cynnwys ei buchedd yn 1281, ond ni nodir unrhyw ffynhonnell ddibynadwy ganddynt. Yn Llsgr. Bibliothèque Nationale fond celtique rhif 5, ceir drama firagl Lydaweg am Non(ita), *Buhez Santez Nonn* (15fed ganrif; Ernault 1887: 230–301, 406–91). Y mae digwyddiadau'r *Buhez* yn debyg iawn i rai *Vita Dauidis/Hystoria o Uuched Dewi*, ond lleolir yr holl hanes yn Llydaw. Yn eglwys Dirinon, ger Brest, y mae bedd addurnedig o'r bymthegfed ganrif ac arno gerflun o'r Santes Non yn dal llyfr (Perrott 1857: 248–58). Sonnir am farwolaeth Non yn y *Buhez* Lydaweg, ond yn *Vita Dauidis* a *Hystoria o Uuched Dewi* ni roddir sylw i Non ar ôl iddi roi genedigaeth i Ddewi. Daethpwyd o hyd i ddelw gerfiedig ger adfeilion capel Non yn Llan-non, Sir Geredigion. Yn ôl traddodiad lleol yr ardal honno, Non a Dewi a bortreadir ar y cerflun canoloesol hwn, ond y mae'n bosibl hefyd mai'r Forwyn Fair a'r Iesu, neu hyd yn oed Sheela-na-gig, a

ddarlunnir yma (dienw 1897: 165–6; Lewes 1919: 533). Yn ei gywydd i Siôn ab Ieuan a Margred, cyfeiria Lewys Glyn Cothi at wyrthiau'r santes yn Llan-non (Sir Gaerfyrddin), ond yn anffodus, ni cheir unrhyw fanylion gan y bardd (Johnston, D. 1995: 72).[15]

Santes arall y cadwyd ei hanes ym muchedd ei mab yw Gwladys. Sonnir amdani ym muchedd ei mab Cadog, *Vita Sancti Cadoci* (Wade-Evans 1944: 24–141), ac eto ym muchedd ei gŵr Gwynllyw, *Vita Sancti Gundleii* (Wade-Evans 1944: 172–93; Llsgr. Cotton Vesapasian A xiv–*c*.1200). Yn ôl Jeremy Knight, cysegrwyd eglwys Basaleg yn ne-ddwyrain Cymru ar enw Gwladys yn wreiddiol. Camgymeriad, yn ei dyb ef, oedd ailgysegru'r eglwys ar enw Basil yn y ddeuddegfed ganrif, a hynny oherwydd camddealltwriaeth ynglŷn â'r term *basilica* (1993: 9–10). Tarddiad Basaleg yw'r term Lladin *basilica* sy'n golygu eglwys bwysig sy'n gwarchod creiriau sant. Yn ôl Knight, cedwid creiriau Gwladys mewn capel, neu eglwys-y-bedd, yn y fynwent. Tua dwy filltir o Fasaleg cysegrir eglwys ar enw'i gŵr, Gwynllyw. Ym Muchedd Cadog herwgipia Gwynllyw y forwyn Gwladys gyda chymorth y Brenin Arthur (Wade-Evans 1944: 24–9), ac ym Muchedd Gwynllyw rhydd Brychan Brycheiniog ei ferch Gwladys yn wraig i Wynllyw (Wade-Evans 1944: 172–5). Gwelir ei bod yn bosibl, felly, i gael fersiynau gwahanol o hanes y santesau'n bodoli ochr yn ochr yn yr un cyfnod. Ychwanegwyd at Lyfr Offeren Bangor (1494) dair gweddi arbennig i Ddwynwen yn yr unfed ganrif ar bymtheg (Huws, D. 1991). Y mae'r traddodiadau amdani yn y gweddïau yn wahanol i'r stori am Ddwynwen a'i chariad, Maelon Dafodrill, a adroddir gan Iolo Morganwg (1747–1826; Williams, T. 1848: 84). Yn ôl Taliesin ab Iolo, copïodd ei dad yr hanes o ffynhonnell gynharach, sef Llyfr Huw Huws (yn llaw Lewis Morris); ond wrth reswm, rhaid bod yn ofalus iawn wrth ddefnyddio gwaith Iolo Morganwg fel cofnod dilys o draddodiadau canoloesol. Crybwyllir enw Dwynwen yn aml yng ngwaith y beirdd (er enghraifft, Roberts, T. a Williams 1923: 12; Richards, W. L. 1964: 14) a cheir cywydd iddi gan Ddafydd ap Gwilym (Parry, T. 1979: 256–7). Yn ôl y mwyafrif o galendrau Cymraeg a Lladin, 25 Ionawr yw Gŵyl Ddwynwen ond yn ôl y calendr yn Llsgr. Llanstephan 117 (canol yr 16fed ganrif) 13 Gorffennaf yw'r dyddiad.[16] Ym 'Mreuddwyd y Mab o gywaeth Arwystl' yn Llsgr. Peniarth 205, t.19 (15fed ganrif) cyfeirir at 'nosswyl ddwynnwenn yn yr haf'. Ar ddiwedd y bymthegfed ganrif yr oedd portread o Ddwynwen mewn ffenestr liw yn Eglwys Gadeiriol Bangor (Williams, G. 1962: 321–2).

Ymddengys mai santesau 'cyfansawdd' yw Ffraid, Tegla ac Elen yn y traddodiad Cymreig. Yng nghywydd Iorwerth Fynglwyd 'I San Ffraid' cyfunir y traddodiadau am dair santes gwahanol sy'n dwyn yr enw Brigid: (i) Brigid/Bríd o Kildare, abades y fynachlog gyfun yn Iwerddon; (ii) Brigid o Cill-Muine

(Mynwy) a hwyliodd i Gymru gyda'r Santes Modwenna ar ddarn o dywarchen; a (iii) Birgitta o Sweden (1303–73), awdures y pymtheg gweddi a gyfieithwyd i'r Gymraeg yn y bymthegfed ganrif (Roberts, B. F. 1956a: 258). Nid oes buchedd Gymraeg i San Ffraid Leian, ond y mae sawl buchedd Ladin neu Wyddeleg i Brigid o Kildare (Baring-Gould a Fisher 1907–13: I, 264–85; McCone 1982: 107–45). Er bod nifer o wyrthiau San Ffraid yn deillio o'r bucheddau hyn,[17] ymddengys fod rhai o'r gwyrthiau y sonnir amdanynt yng nghywydd Iorwerth Fynglwyd yn unigryw i'r traddodiad Cymreig. Er enghraifft, ym mucheddau Brigid ni sonnir am y santes yn gwella coes ei llysfam, yn newid maer Llundain yn farch, yn achub gwraig y pobydd rhag y Pab, yn dyfeisio'r chwelydr, nac yn creu brwyniaid o'r brwyn. Pysgod anghyffredin ond a geir yn Afon Conwy yw'r brwyniaid (Henken 1987: 166),[18] a chysylltir San Ffraid â'r chwelydr eto yng nghywydd Lewys Glyn Cothi i'r aradr:

> Arnodd aradr baladrwaith,
> gwadn o goed, gadwynog waith,
> chwelydr hoelion ei llonaid
> sy'n ffres o gogail San Ffraid.
> (Johnston, D. 1995: 510)

Ymddengys, felly, i nifer o draddodiadau am y tair Brigid gael eu cymathu i'r traddodiad Cymreig, ac i'r Cymry ychwanegu atynt ragor o wyrthiau Ffraid. Yn ôl y calendrau Cymreig, 1 Chwefror yw Gŵyl San Ffraid Leian – hynny yw, yr un dyddiad â gŵyl y santes o Kildare.[19] Adlewyrchir enw'r santes mewn nifer o enwau lleoedd yng Nghymru: cysegrwyd dwy eglwys ar bymtheg iddi (Baring-Gould a Fisher 1907–13: I, 283) ac yr oedd wyth ffynnon iddi yng Nghymru yn yr Oesoedd Canol (Jones, F. 1954: 202).

Yn Llsgr. Llyfrgell Plas Lambeth 94 (dechrau'r 13eg ganrif) cadwyd nifer o wyrthiau'r Santes Tegla mewn atodiad i *Passio S. Theclae* (Sharpe 1990: 166–76). Ceir cyfuniad, felly, o wyrthiau'r Gymraes, Tegla (o Landeglau ym Mhowys) a Buchedd y Santes Thecla o Iconium, un o ddisgyblion Paul yn ôl yr Actau apocryffaidd (Dagron 1978). Yn ôl y gwyrthiau hyn, buasai pobl o bob cwr o Gymru yn ymgynnull yn ei heglwys yn Llandeglau ar ddydd gŵyl y santes (Sharpe 1990: 173). Er mai 23 Medi yw Gŵyl Thecla o Iconium, 1 Mehefin yw Gŵyl Degla yn y rhan fwyaf o galendrau Cymreig.[20] Cyfeirir at Degla yng nghywydd Dafydd Nanmor i Harri Tudur (Roberts, T. a Williams 1923: 49) ac y mae'n bosibl mai portreadu'r santes a wna'r ddelw gerfiedig uwch drws yr offeiriad yn eglwys Llandeglau.

Santes 'gyfansawdd' yw Elen ac ynddi cyfunir traddodiadau am (i) y Santes Elen wraig Cystaint, mam Cystennin Fawr, a ddaeth o hyd i'r Grog

Fendigaid, a (ii) Elen Luyddog ferch Eudaf ap Caradog o Gaernarfon a roddwyd yn wraig i Facsen Wledig ym *Mreudwyt Maxen* (Williams, I. 1908). Ym *Mrut y Brenhinedd* y mae Elen yn ferch i Goel, a sonnir am ei henwi'n 'Elen Luyddog' ar ôl iddi fynd ar bererindod a darganfod y Grog:

> y kymyrth elen verch coel y phe(le)rindavt y tu gwlat gaerussalem ac y goresgynnawd hi y wlat honno. Ac or achos hynny y gelwyd hi o hynny allan yn elen luhydawc. Ac oy rinwedawl ethrylith ay dysc y cavas hi pren y groc yr hwn y diodefawd iessu grist arney. (Parry, J. J. 1937: 95)

Fel y dywed Ifor Williams (1908: xvi): 'Cafodd yr Elen Rufeinig yr enw "lluyddog" oddi wrth yr Elen Gymreig, a chafodd yr Elen Gymreig ei sancteiddrwydd oddi wrth yr Elen Rufeinig.' Cysylltir enw Elen â'r ffyrdd Rhufeinig yng Nghymru, megis Sarn Helen, ac adlewyrchir ei henw mewn nifer o enwau lleoedd. Fel y dengys Bromwich (1978: 342), y mae hyn hefyd yn egluro'r cymysgu rhwng yr Elen Rufeinig a'r Elen Gymreig:

> Elen's association with Roman roads is probably among the most ancient of the traditions connected with the mythological Elen Luyddog. Since the epithet *lluydavc* is first applied to her in the passage describing the making of the roads, it is clear that to the narrator of *Breudwyt Maxen* Elen's title had reference to them. It is therefore curious to find that the emperor Constantine the Great was responsible for a scheme of sweeping repairs to the roads of Britain. Possibly this fact may have assisted the conflation of Elen with St Helena.

Yn ôl *Bonedd y Saint* yr oedd Elen ferch Eudaf yn fam i Beblig Sant (Bartrum 1966: 63), ac efallai y gwelir yma adlewyrchiad o'r duedd i ystyried y santesau yn famau addas i'r seintiau. Yn ôl y calendrau Cymreig, 18 Awst yw Gŵyl Elen.[21] Ceir cyfieithiad Cymraeg o hanes y santes Rufeinig, *Fel y gauas Elen y Grog*, yn Llsgr. Peniarth 182A (*c*.1514; Jones, T. G. 1936) a hefyd cyfeirir ati'n dod o hyd i Groes yr Iesu yn *Hystoria Adrian ac Ipotis* (Jones, J. M. a Rhŷs 1894: 128–37). Fe'i canmolir am ddod o hyd i'r Groes yng ngwaith y beirdd yn aml, ac y mae gan Werful Mechain englyn iddi:

> Diboen merch Coel Godeboc
> i Gred y peraist y Groc
> Vgain, try-chant a'i wrantu,
> oedd oed Iesu Dyw dywysoc.
> (Williams, I. 1931: 131)

Diddorol yw sylwi bod Gwerful Mechain hefyd yn ei henwi ymhlith merched da ei 'Chywydd i Ateb Ieuan Dyfi am ei Gywydd i Anni Goch' (Haycock 1990: 97–110).

Yn yr un cywydd cyfeiria Gwerful Mechain at yr 11,000 o wyryfon a ferthyrwyd yng Nghwlen gyda'r Santes Wrswla (Haycock 1990: 97–110). Cyfeiriwyd eisoes ar d.78 at y traddodiad bod Wrswla, merch un o frenhinoedd 'Ynys y Kedyrn', wedi cychwyn gyda'i gwyryfon o Langwyr-yfon yng ngorllewin Cymru: cysegrir yr eglwys yno hyd heddiw ar enw Wrswla. Ceir cyfieithiad Cymraeg o hanes y santes yn *Hystoria Gweryddon yr Almaen*, ond ni chyfeiria at Langwyryfon (Llsgr. Peniarth 182A; Jones, D. J. 1954a: 18–22). Yn ôl y rhan fwyaf o galendrau Cymreig, 21 Hydref yw Gŵyl y Gweryddon.[22]

Cywydd Dafydd Llwyd o Fathafarn i Dydecho Sant sy'n adrodd hanes y Santes Tegfedd, chwaer Tydecho (Richards, W. L. 1964: 118).[23] Oni bai am y cywydd hwn, ni fyddem yn gwybod am hanes herwgipio Tegfedd gan Gynan. Ar wahân i enw'r lle Llandegfedd, dim ond calendr Llsgr. Peniarth 219 ac *Achau'r Saint* sy'n crybwyll ei henw. Y mae hanes Tegfedd yn arwyddocaol oherwydd ei fod yn profi bod y beirdd brodorol yn gyfarwydd â straeon am y santesau, er nad oes bucheddau i nifer ohonynt wedi goroesi. Ysywaeth, nid yw'r traddodiadau am nifer o'r santesau wedi eu cofnodi ar glawr, ond nid yw hynny'n golygu nad oedd Cymry'r Oesoedd Canol yn gyfarwydd â'r traddodiadau hynny.

Y mae'n bosibl na fu erioed fucheddau ffurfiol i nifer o'r santesau, ac mai ar lafar y trosglwyddwyd straeon amdanynt yn hytrach nag ar femrwn. Diau yr adroddid straeon am y santes leol yn ei hardal leol, yn enwedig ar ddydd ei gŵyl. Sonnir am ddathlu dydd gŵyl y santes yn yr eglwys neu'r fynwent leol mewn nifer o ffynonellau canoloesol (er enghraifft Jones, T. 1938: 30–1; Sharpe 1990: 173). Y mae'n bosibl mai ffenomen leol oedd cwlt y santes i raddau helaeth. Un eglwys yn unig a gysegrwyd ar enw Wrw, Gwenog, Tybïe a nifer o'r santesau eraill. Fel y nodwyd uchod, sonnir am rai ohonynt yng ngwaith y Cywyddwyr yn hytrach na bucheddau ffurfiol. Gwelwyd hefyd ei bod yn bosibl i wahanol fersiynau o hanes y santesau fodoli ochr yn ochr yn yr un cyfnod. Awgryma hyn oll fod y straeon am y santesau yn deillio o'r traddodiad llafar yn bennaf. Fel y noda Pryce (1994), y mae'n rhaid bod hanes Melangell yn gyfarwydd i Gymry Pennant Melangell cyn yr unfed ganrif ar bymtheg ac, yn ôl pob tebyg, seiliwyd *Historia Divae Monacellae* ar draddodiad llafar yr ardal yn ogystal â ffynon-ellau ysgrifenedig. Yn annisgwyl, nid denu pererinion i eglwys Melangell i addoli creiriau'r santes yw prif nod y fuchedd: yn wir, ni chrybwyllir creiriau Melangell ynddi. Yn hytrach, prif nod y fuchedd yw pwysleisio nawdd y santes ac effeithiolrwydd ei lloches. Y mae'n bosibl, felly, i'r fuchedd gael ei

hysgrifennu o safbwynt y sawl a oedd yn berchen ar diroedd Melangell yn hytrach nag offeiriad ei heglwys (Pryce 1994: 31–2).

Fel y crybwyllwyd eisoes, prior Priordy Benedictaidd Amwythig (a oedd yn gwarchod creiriau Gwenfrewi) a gyfansoddodd un o'i bucheddau hi ac, yn ôl pob tebyg, mynaich Abaty Dinas Basing (a oedd yn berchen ar y ffynnon) a gyfieithodd y fuchedd i'r Gymraeg. Ynddi, sonnir am greiriau Gwenfrewi a phwerau iachusol ei ffynnon. Hawdd yw amgyffred cymhelliad y mynachlogydd i gyfansoddi bucheddau o gofio'r elw a wnaethpwyd o'u cysylltiad â'r seintiau. Digon hysbys bellach yw'r elfen o bropaganda gwleidyddol a geir ym mucheddau rhai o'r seintiau ac yn y *Liber Landavensis* (Evans, D. S. 1974: 264 yml.; Roberts, E. 1975: 48; Henken 1987: 5–6). Yr oedd seintiau fel Dewi, Cadog, Teilo, Dyfrig ac Oudoceus o gryn bwysigrwydd gwleidyddol i'r esgobaethau a oedd yn awyddus iawn i bwysleisio awdurdod eu nawddsaint a'u cysylltu â thiriogaeth arbennig (Brooke 1958: 207–9; Doble 1971: 12; Williams, G. 1974: 5–10; Henken 1987: 5–6). Ni osodwyd yr un arwyddocâd gwleidyddol ar y santesau ac, felly, ni chafwyd yr un ymgais ymwybodol i hyrwyddo eu cwlt. O ganlyniad, ni fyddai cymhelliad cryf i gyfansoddi bucheddau ffurfiol iddynt. Nid dweud yw hyn nad oedd y santesau o unrhyw werth gwleidyddol i'r esgobaethau – y mae'n amlwg bod eu heglwysi, eu creiriau a'u ffynhonnau iachusol wedi sicrhau cyllid sylweddol i'r plwyfi. Ond er y defnyddient y seintiau mewn modd cystadleuol, ymddengys nad oedd yr esgobaethau yn defnyddio nawdd ac awdurdod y santesau yn yr un modd.

Ceid llawer mwy o santesau brodorol na'r rhai a grybwyllwyd uchod, ond nid yw'r traddodiadau amdanynt wedi goroesi. Adlewyrchir eu henwau mewn enwau lleoedd megis Llanllŷr, Llangain, Llanrhyddlad, a chrybwyllir eu henwau yn y calendrau neu achau'r saint yn unig. Cyfeiria'r calendr yn Llsgr. BL Add. 14,882 at Ŵyl Ruddlad (4 Medi) a rhestrir dyddiau gŵyl Gwenog, Callwen a Gwenfyl yng nghalendr Llsgr. Cwrtmawr 44. Cyfeiria'r calendr yn Llsgr. Peniarth 186 at Ŵyl Wenfaen (4 Tachwedd) ac, mewn llaw ddiweddarach, fe'i newidiwyd yn Ŵyl Wenfrewi fel pe bai'r traddodiadau am Wenfaen yn anghyfarwydd i'r ail gopïwr.[24] Ceir ambell gyfeiriad at rai o'r santesau llai adnabyddus yng ngwaith y beirdd neu yn llyfrau'r gyfraith. Er enghraifft, sonia Lewys Glyn Cothi am fedd Llechid: 'myn bedd Llechid!' (Johnston, D. 1995: 128). Crybwyllir enw Gwenog o Lanwenog chwe gwaith yn fersiwn Llsgr. Llanstephan 116[25] o Gyfraith Hywel Dda ac unwaith yn Llsgr. BL Add. 22,356 (15fed ganrif). Dengys Christine James (1997) fod galw ar y seintiau yn anghyffredin yn llawysgrifau Cyfraith Hywel Dda. Awgryma, ar sail enwau'r seintiau a grybwyllir yn y llawysgrifau, mai brodor o ddyffryn Teifi oedd ysgrifydd anhysbys y ddau lyfr hyn.[26] Crybwyllir enw Tybïe yng nghywydd Dafydd Nanmor i Harri VII (Roberts,

T. a Williams 1923: 49). Yn ôl Iolo Morganwg (Williams, T. 1848: 107, 108), merthyron oedd y Santes Tybïe a'r Santes Tudful a laddwyd gan baganiaid yn Llandybïe a Merthyr Tudful yn eu tro. Merched Brychan Brycheiniog yw Tybïe a Thudful yn ôl *De Situ Brecheniauc*, y rhestr hynaf o blant Brychan (Baring-Gould a Fisher 1907–13: I, 310–11).

Yn ôl *Trioedd Ynys Prydein*, yr oedd llinach Brychan Brycheiniog yn un o 'dri Santeidd Linys Ynys Prydein' a'i blant yn un o 'Dair Gwelygordh Saint Ynys Prydein o Vam Gymreig' (Bromwich 1978: 201). Priododd deirgwaith: Eurbrawst, Rybrawst a Pheresgri oedd enwau'i wragedd. Yn ôl *De Situ Brecheniauc*, bu iddo 11 mab a 25 merch (Wade-Evans 1944: 313–15). Amrywia'r rhestr o ferched Brychan Brycheiniog o'r naill destun i'r llall (Wade-Evans 1906; Baring-Gould a Fisher 1907–13: I, 309–14). Yn ôl Gerallt Gymro, yr oedd ganddo 24 merch a phob un ohonynt yn santes:

> Ymddengys i mi yn werth sylwi amdano, fod hanesion Cymraeg yn tystio bod iddo bedair merch ar hugain, ac iddynt oll ymroddi o'u mebyd i wasanaethu Duw, a therfynu eu bywyd yn llawen yn y perwyl sanct-eiddrwydd yr ymgymerasant ag ef. Ceir, hefyd, hyd heddiw eglwysi lawer ar hyd a lled Cymru wedi eu nodi â'u henwau hwy: un ohonynt yn nhalaith Brycheiniog, nid nepell o brif gastell Aberhonddu, yn sefyll ar ben bryn, a gelwir hi Eglwys Santes Eluned oblegid buasai'r enw hwn ar wyry sanctaidd, a gafodd fuddugoliaeth mewn merthyrdod llawen, wrth iddi wrthod yn ddirmygus briodas gyda brenin daearol yno, gan briodi'r Brenin Tragwyddol. (Jones, T. 1938: 30)

Tybed ai'r Santes Eluned yw'r 'St Elvetha' y sonnir amdani yng ngwaith William Worcestre (1415–c.1485; Harvey 1969: 155)? Cyfeirir ati fel un o ferched Brychan Brycheiniog a gafodd ei merthyru ar fryn ger Aberhonddu. Yn ôl William Worcestre, tarddodd ffynnon o'r lle y'i merthyrwyd a byddai unrhyw un a yfai o'r ffynnon yn medru gweld gwallt y forwyn ar garreg yno. Dywed Worcestre fod creiriau'r santes yn lleiandy Brynbuga.[27]

Ni ellir llai na gresynu bod llawer o'r 'hanesion Cymraeg' a oedd yn gyfar-wydd i Gerallt Gymro wedi mynd ar ddifancoll. Ni wyddys dim am nifer o ferched dibriod Brychan Brycheiniog (er enghraifft Bethan, Clydai, Goleuddydd a Gwen) na chwaith am y rhan fwyaf o'i ferched priod (er enghraifft Arianwen, Gwawr, Rhiengar, Gwrgon, Lluan a Meleri/Eleri). Pe na bai Gerallt Gymro a William Worcestre wedi sôn am Eluned/Elvetha yn eu gwaith, buasai hanes y santes hon o Aberhonddu hefyd wedi diflannu i ebargofiant. Mamau seintiau hysbys yw Rhiengar a Gwladys, a nain Dewi Sant yw Meleri, ond nid yw sancteiddrwydd gweddill merched priod Brychan yn amlwg. Ni wyddys ai gweddwon oedd merched priod Brychan a

drodd at leianaeth ar ôl marwolaeth eu gwŷr 'a therfynu eu bywyd yn llawen yn y perwyl sancteiddrwydd' (Jones, T. 1938: 30) ynteu gwahanu â'u gwŷr a wnaethant fel Trinihid wraig Illtud; neu efallai eu herwgipio fel Gwladys neu eu treisio fel Non?

Cyfeirir at wyliau'r santesau estron Agatha, Lusi, Mair Fadlen, Catrin a Margred yng nghalendr Llsgr. Peniarth 187,[28] a chyfeiria Dafydd Nanmor at y santesau estron Agatha, Anna a Sain Clar yn ei restr o 'saint yr ynys hon' (Roberts, T. a Williams 1923: 48–9). Y mae'n bosibl nad 'estroniaid' oedd y santesau rhyngwladol i Gymry'r Oesoedd Canol, a gellir honni mai camarweiniol yw eu rhannu'n santesau Cymreig a santesau estron, oherwydd ni fuasai Cymry'r Oesoedd Canol, o bosibl, wedi gwahaniaethu rhyngddynt yn yr un modd. Gwyrthiau a phwerau'r santesau oedd yn bwysig i'r bobl gyffredin ac ni fyddent wedi bod mor ymwybodol â ni, efallai, mai *cyfieithiadau* yw Bucheddau Margred, Catrin, Martha, Mair Fadlen a Mair o'r Aifft. Yn yr un modd ag yr ystyrid y Forwyn Fair yn un 'ai dawn ynghymru deg' (Morrice 1908: 23), cymathwyd nifer o arwresau crefyddol, rhyngwladol i'r traddodiad Cymraeg. Am y rheswm hwn cynhwysir y santesau estron a oedd yn boblogaidd yng Nghymru yn y drafodaeth isod ar sancteiddrwydd benywaidd yng Nghymru'r Oesoedd Canol. Ceir fersiynau Cymraeg o fucheddau Catrin o Alecsandria, Margred o Antioch, Mair o'r Aifft, Mair Fadlen a Martha yn Llsgr. Peniarth 5 ymysg llawysgrifau eraill.[29] Yn nhyb J. E. Caerwyn Williams, cyfieithwyd y bucheddau hyn i'r Gymraeg tua diwedd y drydedd ganrif ar ddeg (Williams, J. E. C. 1944: 155). Ceir cerddi i Fair Fadlen gan Thomas Derllysg a Gutun Ceiriog (Jones, D. J. 1929a) a chysegrwyd eglwysi iddi yng Ngherrigydrudion, Cas-wis, Cynffig, Gwaun-ysgor, Bleddfa ac Allteuryn. Portreadir Catrin o Alecsandria ar furlun (*c*.1400) a achubwyd o'r eglwys yn Llandeilo Tal-y-bont (gweler Plât lliw VI) ac fe'i darlunnir hefyd mewn ffenestr liw o ddiwedd y bymthegfed ganrif yn eglwys Pencraig (gweler Plât lliw VII).[30] Daethpwyd o hyd i fodrwy ganoloesol gyda phortread o Gatrin arni yn Abaty Cymer (dienw 1866). Yn eglwys Gresffordd, Sir y Fflint, portreadir Apollonia (nawddsantes y ddannoedd) ar ddwy ffenestr liw ganoloesol *c*.1498 (Lewis, M. 1970: Plât 16 a 17; gweler Plât 7). Y mae'r ffaith bod dau bortread ohoni yn yr un eglwys yn awgrymu'r bri a osodwyd ar nawddsantes y ddannoedd yng Nghymru'r Oesoedd Canol. Crybwyllir enw Apollonia mewn swyn rhag y ddannoedd yn nhestun meddygol Hafod 16 (Jones, I. B. 1955–6: 74). Argymhellir ysgrif-ennu'r swyn neu'r weddi fer i'r Iesu, y Forwyn Fair ac Apollonia a'i chlymu o amgylch gwddf y claf er mwyn cael gwared o'r ddannoedd.[31]

Gwelir, felly, er nad oes buchedd i bob un o'r santesau fod amrywiaeth o ffynonellau yn cyfeirio atynt. Sonnir am nifer o'r ffynonellau hyn wrth drafod sancteiddrwydd benywaidd.

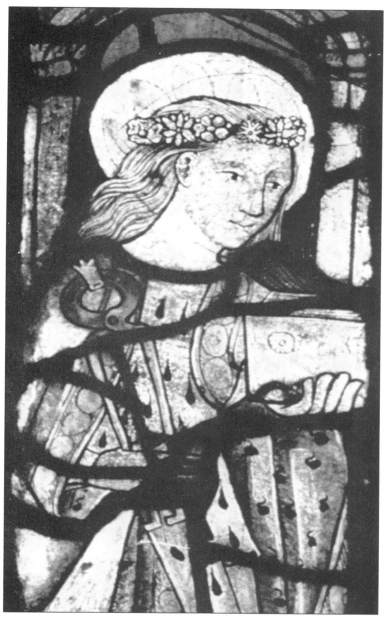

7 Apollonia, nawddsantes y ddannoedd; ffenestr liw yn eglwys
Gresffordd *c.*1498.

SANCTEIDDRWYDD BENYWAIDD

(i) Patrwm Bywgraffyddol y Santes

Canolbwyntir yma ar y gwahaniaeth rhwng y sant a'r santes, a hynny er mwyn taflu goleuni ar yr hyn sy'n nodedig am sancteiddrwydd benywaidd. Sylwa Elissa Henken (1983; 1987: 2; 1991) ymysg eraill fod patrwm pendant i fuchedd y sant sy'n ymdebygu i batrwm bywgraffyddol yr arwr. Sonnir fel arfer am genhedliad anghyffredin y sant; ei enedigaeth a'i blentyndod rhyfeddol; ei addysg a'i ddoniau arbennig; ei gampau neu ei wyrthiau; ei ddiweirdeb a'i ddewrder; ei lwyddiant wrth sefydlu cymunedau crefyddol; ei deithiau cenhadu; ei arweiniad i eraill; a'i farwolaeth. Ceir trafodaeth effeithiol iawn ar batrwm bywgraffyddol y sant yng ngwaith Henken, sydd hefyd yn nodi nad yw'r traddodiadau am y santesau'n cydymffurfio â'r patrwm hwn, ac mai gwrthdaro rhywiol yw'r prif ddigwyddiad yn y traddodiadau amdanynt hwy:

> Tradition pays no, or virtually no, attention to their lives until they are confronted with male sexuality . . . The encounter with male sexuality is the only major element in the biographical pattern which appears with any consistency for the Welsh women saints. Tradition records the women performing many more deeds, but bound by both the lack of a well established pattern in tradition and by the considerations of society, the female saint was unable to take on the more active role of hero. (1982: I, 13–14)

Rhaid cytuno'n llwyr â barn Henken mai gwrthdaro rhywiol yw'r prif wahaniaeth rhwng hanes y sant ar y naill law a'r santes ar y llaw arall. Tra bo diweirdeb y sant yn ffurfio un elfen yn unig yn ei batrwm bywgraffyddol, purdeb y santes yw hanfod ei hanes hithau. Y mae penderfyniad y santes i aros yn forwyn neu i fyw bywyd diwair yn gweithio fel catalydd: y mae'r holl draddodiadau am y santes, mewn rhyw ffordd neu'i gilydd, yn gysylltiedig â'i rhywioldeb neu'n hytrach â'i phenderfyniad i negyddu'i rhywioldeb ac ymwrthod â rôl draddodiadol y ferch.

Fodd bynnag, yn groes i Henken, credaf fod modd canfod patrwm yn y traddodiadau am y santesau. Dylid pwysleisio mai pum santes yn unig a astudir yng ngwaith Henken (1982 a 1987). Fel y gwelwyd eisoes y mae nifer o ffynonellau ar gael ar gyfer astudio'r santesau, er nad oes bucheddau ffurfiol i nifer ohonynt, ac os cynhwysir yn ogystal fucheddau'r santesau hynny a fabwysiadwyd gan y Cymry, gwelir bod nifer o elfennau yn gyffredin i'r traddodiadau amdanynt. Y mae'r santesau, hefyd, yn rhannu nifer o rinweddau cynhenid.

Fel arfer ni cheir sôn am genhedliad, genedigaeth a phlentyndod y santes, tra bo'r elfennau hyn yn rhan annatod o hanes y seintiau. Ym mucheddau'r saint gwrywaidd rhoddir llawer o sylw i genhedliad anghyffredin y seintiau ac ystyrir hyn yn arwydd o'u harbenigrwydd a'u sancteiddrwydd.[32] Crybwyllir genedigaeth Margred ac Wrswla yn unig a hynny, yn achos Wrswla, er mwyn tynnu sylw at y ffaith bod ei rhieni yn awyddus i gael bachgen, ond yn hytrach yn cael merch:

Ac val y byddynt y brenin teylwnc hwn a'i frenhines yn gweddiaw Düw o vniawnvryd kalon, gan veddyliaw kaffael etifedd o vab yr hwn a gadawai y bywyd yn ol i dad, sef a danvones Düw vddünt etifedd o verch. (Jones, D. J. 1954a: 18)

Mewn gwirionedd, dechreua Buchedd Wrswla pan yw'n cyrraedd 'oedran gwra'. Amrywia union oedran y santes o'r naill fuchedd i'r llall. Y mae Margred yn ddeuddeg, Catrin yn ddeunaw a Gwenfrewi yn oedran 'eidil', ond yr un yw arwyddocâd yr oedran ym mhob achos. Dechreua buchedd y santes â'i llencyndod oherwydd ei fod yn gyfnod pryd y disgwylid y byddai corff y ferch yn aeddfedu a'i rhywioldeb yn cael ei ddeffro. Ceir darlun eithafol o ddeffro rhywioldeb merch ym *Muchedd Mair o'r Aifft*:

Meir Egiptiaca a bresswyllyus en tei y that deudeng blyned. Ac odena wedy e chymell o aniweirdep e kerdws hyt en Alexandria. En e wal honno yd emrodes e chorff e buteindra. (Richards, M. 1937: 45)

Yn wahanol i Fair o'r Aifft (y butain edifeiriol), penderfyna'r rhan fwyaf o'r santesau aros yn wyryfon a chysegru eu gwyryfdod i Grist. Y mae hyn yn agor y ffordd i'r enghraifft gyntaf o wrthdaro ym muchedd y wyryf gan y disgwylir iddi fod yn ufudd i'w rhieni a pharhau llinach y teulu. Disgrifir penbleth Gwenfrewi wrth iddi wynebu'r argyfwng hwn a thorri confensiynau'r gymdeithas seciwlar:

a hi yn guybod vod ymryd y rhieni y rhodi y ur dedfaul y gynnal tref tad a hi a gredai fod yn oreü idi ymrodi i Grist Ac yn yr amser hunnu y tynnuyd medul y uyryf nid amgen or nail dü ofn i rhieni rhac ydyn y galu drychefyn o diurth y medul da y briodi: or tü aral cariad Düu ynny chymel y berpheithiau ar vrys yr hynn a gymerassai yny medul. Ai hathro a dysgassai ydi garü Düu ac ymadau ai thad ai mam a chanlyn Crist. (Baring-Gould a Fisher 1907–13: IV, 399)

Wrth i'r rhan fwyaf o'r santesau benderfynu torri confensiynau eu

cymdeithas ac ymwrthod â rôl y wraig a'r fam, gwelir eu bod yn cydymffurfio ag ystrydeb arall – sef delfryd di-ryw yr Eglwys. Yn nhyb Schulenburg:

> According to the patristic writers, these Christian models of virginity had successfully repudiated their own sexuality; they had negated their own unfortunate female nature; and only in this way were they able to transcend the weaknesses and limitations of their sex. Thus as sexless beings, these virgins were viewed nearly as spiritual equals. For their espousal of virginity, they often won the highest patristic compliment: they were praised for becoming 'male' or 'virile'. For the heroic defenses of their virginal purity, they were often designated as saints/martyrs. (1986: 32)

Ar y naill law, y mae'r santes yn ddi-ryw oherwydd ei bod wedi dewis negyddu'i rhywioldeb. Ar y llaw arall, y mae'r santes yn fenywaidd iawn, oherwydd wrth gysegru ei gwyryfdod i Grist, fe ddaw yn briodasferch wyryfol yr Iesu. Yn nhyb Schulenburg, canmolir y santes am fod yn 'wrywaidd' neu'n debycach i ddyn, ond yn fy marn i, nid benyw 'wrywaidd' mo'r santes; y mae'n fenyw sanctaidd sydd yn penderfynu peidio â phriodi a pheidio â chael perthynas rywiol. Y mae'n negyddu ei rhywioldeb, ond nid ei rhyw: erys yn fenywaidd iawn. Oherwydd bod y santes yn fenyw, y mae patrwm ei bywgraffiad yn wahanol i batrwm y sant ac y mae rhyw a gwyryfdod yn themâu amlwg ynddo. Y mae'r bucheddydd bob amser yn ymwybodol iawn mai benyw yw'r santes, a phrif amcan ei fuchedd felly yw dangos mor anghyffredin yw'r fenyw arbennig hon sy'n negyddu'i rhywioldeb ac yn gwrthod ildio i drachwant cnawdol. Y mae'r santes bob amser yn brydferth; y mae ei chorff yn siapus; y mae'n wrthrych rhywiol i'r lleygwr a hyd yn oed yn demtasiwn i'r sant. Yn wir, delweddaeth fenywaidd, heterorywiol sydd wrth wraidd sancteiddrwydd benywaidd a hwn yw'r prif reswm paham y mae sancteiddrwydd y santes yn wahanol i sancteiddrwydd y sant.[33]

Beuno sy'n cynnig cyngor a hyfforddiant moesol i Wenfrewi. Yn aml iawn y mae cysylltiad arbennig rhwng y santes a dyn sanctaidd (esgob, abad, mynach neu sant). Yn nhyb Schulenburg eto: 'These *mulieres sanctae* did not have the same "luxury" that male saints had of being able completely to close out of their lives members of the opposite sex' (1991: 214). Derbynia'r santesau addysg neu hyfforddiant crefyddol gan y dynion hyn. Ym *Muchedd Gwenfrewi*, cyfeirir at Wenfrewi yn cael ei haddysgu ar lafar wrth iddi wrando ar bregethau Beuno:

> Ar gur da sant yn canü opherennaü yn fynych ac yntaü [tad Gwenfrewi] ai uraic ai ferch (henu y verch oed Gwuenfreuy) a deüynt y uarandau. A phan

oed y gur da sant yn pregethü geiriaü Duü yr bobyl y doe y voruyn i
uarandau ar uas Düu ac ef a dysgai idi ystyriau yn gal ac yn graph yny
chalonn bob peth ar a dyuettai . . . Canys y voruyn uyryf a oed Demyl y
Düu a gymerai o chuannauc damüned yr hynn a glyuai yn graph gofiadür.
(Baring-Gould a Fisher 1907–13: IV, 399)

Yn *Vita Sancte Wenefrede* ymddengys fod Gwenfrewi yn cael gwersi
Beiblaidd beunyddiol:

And he [Beuno] built in that place a little church, in which he was wont to
celebrate mass, instructing daily the virgin Wenefred in the divine page.
(Wade-Evans 1944: 291)

Yn sicr, nid yw addysg y santesau mor drylwyr a ffurfiol ag addysg y
seintiau. Yn ogystal â dysgu am yr Ysgrythur a dogma'r Eglwys y mae'r
seintiau yn derbyn hyfforddiant yn y celfyddydau breiniol. Ar ôl i
Gadog gael ei hyfforddi gan Meuthius 'in liberal arts and divine doctrines'
(Wade-Evans 1944: 33), y mae ei syched am wybodaeth yn ei arwain i
Iwerddon:

Saint Cadog therefore sailed across the Irish sea, and after a timely
prosperous course comes to land. Arriving speedily among the Irish, he
busied himself in eagerly searching out and coming to an agreement as to the
most distinguished of the teachers of that nation, that he might be perfectly
instructed by him in the knowledge of the seven liberal arts. Thirsting
vehemently for the streams of learning, he at last fortunately arrived at the
principal monastery of that country, which is called Lismor Muchutu . . . he
remained with that principal teacher for three years, until he succeeded in
gaining perfection in all western knowledge. (Wade-Evans 1944: 49)

Tra bo Cadog yn cael ei hyfforddi yn y celfyddydau breiniol a dogma'r
Eglwys, y mae Gwenfrewi yn '[c]ymryd dysc y ymoglyd rhac gorderchiad yu
chadu yn lan' (Baring-Gould a Fisher 1907–13: IV, 399). Hyfforddiant
moesol yn ymwneud â diweirdeb yn bennaf yw'r hyfforddiant a gynigiai'r
santesau i leianod eraill hefyd. Weithiau sonnir amdanynt yn rhannu'u
'dysc' â lleianod eraill, ond ni phregethant yr Efengyl fel arfer. Dyma a
ddywed *Buchedd Gwenfrewi* wrthym am hyfforddiant ei lleianod:

O dyna kunül atti ferched bonedigion a dysgü vdünt garü diueirdeb a
dirmygü edylder y byd a gostung dan ued Crist a thruy reol y crefyd
guassanaethü Düu. (Baring-Gould a Fisher 1907–13: IV, 406)

Yn yr un modd y mae Melangell yn hyfforddi'i gwyryfon i fyw bywyd gwylaidd a charu Duw yn unig (Pryce 1994: 40).

Nid teg honni na châi'r santesau gyfle i bregethu: sonnir am Wenfrewi a Mair Fadlen yn pregethu ac yn peri i anghredinwyr droi at Gristnogaeth (Baring-Gould a Fisher 1907–13: IV, 412; Jones, D. J. 1929a: 330), ac yr oedd Catrin o Alecsandria, y '[f]oröyn doeth', yn hynod o ddysgedig. Ym *Muchedd Catrin* fe'i gwelir yn dadlau'n effeithiol ag athronwyr ac yn llwyddo i'w hargyhoeddi mai morwyn oedd mam yr Iesu (Bell 1909: 33–4). Eto i gyd, teg dweud nad yw pregethu yn un o brif swyddogaethau'r santesau ac yn anaml iawn y sonnir amdanynt yn llefaru'n gyhoeddus. Diddorol sylwi bod yr Abad Eleri yn pregethu i'r bobl ar ran Gwenfrewi weithiau (Baring-Gould a Fisher 1907–13: IV, 412). Ni chwery'r santesau yr un rôl genhadol â'r seintiau ac ni theithia'r santesau o un lle i'r llall er mwyn lledaenu'r ffydd. Megis ar ddamwain y mae santes yn peri i bechaduriaid edifarhau am eu drygioni a throi at Gristnogaeth. Try llawer at Grist ar ôl gweld santes yn dioddef yn ddewr ac yn dawel, yn hytrach nag wrth gael eu hargyhoeddi gan ddadleuon diwinyddol.[34]

Tra bo'r sant, fel arfer, yn teithio er mwyn sefydlu cymuned grefyddol newydd, y mae'r santes fel arfer yn teithio er mwyn osgoi perthynas rywiol. Symuda Gwladys o'i lleiandy i'r mynyddoedd, nid er mwyn sefydlu eglwys i'r Forwyn, ond yn bennaf er mwyn rhoi pellter parchus rhyngddi hi a'i gŵr, Gwynllyw, fel na fyddent yn cael eu temtio i bechu'n rhywiol. Dyma gyfieithiad Wade-Evans o'r darn dan sylw yn *Vita Sancti Gundleii*:

he [h.y. Cadog] was unwilling that such a close neighbourhood should be between them [h.y. ei rieni, Gwladys a Gwynllyw], lest carnal concupiscence by the persuasion of the unseen foe should pervert their minds from a chastity which should not be violated. Wherefore he exhorted his mother to abandon the first place of her residence, and she being admonished, left it all by the advice of her son, leaving there seven nuns, including virgins and chaste women, to serve God. Then she went to a mountain solitude, distant a space of about seven furlongs from her first place, where she chose a place for habitation, and, having marked out a cemetery, built a church in honour of saint Mary. (Wade-Evans 1944: 179–81)

Crybwyllwyd eisoes fod y bucheddwyr yn ymwybodol iawn o natur fenywaidd y santesau. I'r clerigwr diwair cysylltid rhyw a phechodau'r cnawd â benywod yn arbennig, oherwydd yn nhyb yr Eglwys, yr oedd merched yn demtwragedd naturiol.

Gwelir yr un agwedd negyddol tuag at y grefyddes yn *Vita Sancti Iltuti* – y fuchedd fwyaf misogynistaidd o'r bucheddau Cymreig. Ar ôl i Illtud wahanu oddi wrth ei wraig, Trinihid, canmolir Trinihid am ei hymroddiad i'r bywyd diwair:

> The wife formerly of the blessed Illtud, named Trinihid, the chastest of women, passed her life subject to chastity on account of separation from her husband, desiring no conjugal intercourse . . . She prayed constantly, being found blameless and irreprehensible in all her manner of life, remaining a nun, comforting innumerable widows and nuns and poor people in her charge. (Wade-Evans 1944: 217)

Fodd bynnag, er ei bod yn lleian ddiwair, hawdd yw i Drinihid deimlo atyniad rhywiol tuag at ei chyn-ŵr oherwydd 'gwendid' ei rhyw. O leiaf, dyna'r argraff a geir wrth ddarllen y fuchedd. Â Trinihid i weld Illtud eto ac, fel cosb am ei hymweliad amharchus, â'n ddall:

> she desired to visit saint Illtud, and, undertaking the journey, she visited him, when she saw the industrious digger, of muddy countenance owing to his constant delving; leanness too had attenuated the contours of his countenance. She sought from him sweet discourse, her request displeased him who heard it, being sought he returned no response, he did not wish to see her or to be seen, nor to hear her discourse or be heard . . . Owing to her improper visit she lost her sight, she grieved heavily to have lost it deservedly. Nevertheless saint Illtud, being asked, implored the Lord's compassion that she might recover her former vision. His prayers being heard by God, she saw clearly; afterwards she returned corrected by such a correction. Nevertheless her countenance was not afterwards so fair as before, affected with spots and pallor, and pallid as though ill with fever. Therefore she remained in the aforesaid place, never again visiting saint Illtud, because she was unwilling to displease God and the most beloved of God. (Wade-Evans 1944: 217–19)

Ym *Muchedd Mair o'r Aifft* y mae Mair yn cael ei themtio i ddechrau pechu'n rhywiol eto. Gyda chymorth y Forwyn Fair y mae'n gwrthsefyll greddfau'i chorff benywaidd. Un frwydr hir yn erbyn chwant yw *Buchedd Mair o'r Aifft*, a gwobr y butain edifeiriol yw sancteiddrwydd.

> E dwy vlyned ar bemthec kentaf e doeth e'r didryf e cauas avlonyduch gan e chnavt, a chan ganhorthwy e wynvydedic Wyry eissyoes ny pheryglws. (Richards, M. 1937: 46)

Cysylltir corff y ferch â rhyw ac aflendid y gyfathrach rywiol yn aml ym mucheddau'r saint. Wrth i fucheddydd *Vita Sancti Iltuti* fawrygu'r bywyd diwair, manteisia ar y cyfle i ladd ar gorff y ferch:

> Thy wife is comely, but better is chastity. Who would choose for such to forgo things eternal? For if thou shouldst see her naked, thou wouldst not then esteem her of less worth. What profit and how lucrative the felicity in such intercourse? He who shall abstain and forbear from sexual unions, shall be exalted and set on an everlasting seat . . . on her return the blessed Illtud saw her naked body, the blowing wind dispersing her hair about her woman's side. He grieved when he looked at it; he deemed the female form as of little value; he deeply regretted having loved such a thing. He vows to leave her; he promises to fulfil his vows in words of this kind, 'The woman now of little worth, once beloved, agreeable, a daughter of luxury, fatal source of ruin, breeds punishment, because if anyone have loved it the now beautiful form of a woman becomes exceedingly loathsome. (Wade-Evans 1944: 201)

Eithafol, wrth gwrs, yw'r agwedd wrthffeminydd a geir ym *Muchedd Illtud*: nid gordderch Illtud yw Trinihid, ond ei wraig gyfreithlon.

Er bod bucheddau'r santesau'n hyrwyddo gwyryfdod, nid ydynt yn lladd ar gorff y dyn ac nid oes unrhyw ymgais i gysylltu dynion â chwant rhywiol a thrais. Ar y llaw arall, yn *Uita Sancti Bernachii*, pan gais merch uchelwr lygru diweirdeb Brynach dechreua'r bucheddydd ddirmygu merched yn gyffredinol:

> She, in fact, as almost every woman is for the devil old armour, a vessel full of malignity, and prepared invincibly for every crime, tries in every way to bind the servant of God alluringly with the snares of her charm, and attempts to divert him from the consummation of a better design. (Wade-Evans 1944: 5)

Er mwyn cyfiawnhau ei agwedd, y mae'r bucheddydd yn dyfynnu sylwadau gwrthffeminydd un o'r athronwyr clasurol:

> A woman, rejected in love, excogitates every evil, and whom a little before she had loved to the dividing of body and soul, she now, inflamed into hatred of him, tries to lead to every kind of death. For, as that distinguished instructor of morals, Seneca, says, 'A woman either hates or loves; there is no medium'. (Wade-Evans 1944: 7)

Ac eithrio Brynach, dim ond Dewi a Theilo sy'n dioddef bygythiadau rhywiol. Adroddir yr un digwyddiad yn *Vita Dauidis*/*Hystoria o Uuched*

Dewi a *Vita Sancti Teliaui*. Anfonir llawforynion Boia brenin y Pictiaid at Ddewi a'i fynaich er mwyn eu temtio i bechu'n rhywiol. Y mae'r morynion noethlymun yn gwneud ystumiau anniwair ac yn dweud pethau awgrymog wrth y mynaich sy'n barod i ffoi rhag y merched noeth, ond nid yw Dewi na Theilo'n barod i ildio. Sonia Gwynfardd Brycheiniog am y merched hyn yn diosg eu gwregysau yn ei awdl i Ddewi Sant. Yn ôl yr awdl hon, cosbir y merched yn drwm am eu hymddygiad anfoesol:

> Ellyngwys gwragedd eu gwregysau,
> Rhai gweinion, noethon, aethan faddau,
> Yng ngwerth eu gwrthwarae, gwyrth a orau:
> Cerddasant gan wynt ar hynt angau.
> (Owen, M. E. 1994: 454)

Ymddengys fod Tysilio Sant wedi gwrthod priodi neu wrthod cael perthynas â 'Gwraig enwawg, anwar ei throsedd' (Jones, N. A. ac Owen 1991: 29). Ym *Muchedd Cyngar* ffy'r sant golygus o'i gartref er mwyn dianc rhag priodas a drefnwyd iddo gan ei rieni (Doble 1945: 37). Y mae'r fuchedd hon yn anghyffredin oherwydd ei bod yn debycach i fuchedd santes nag i fuchedd sant. Diddorol, felly, yw sylwi bod 'Ach Kynauc Sant' yn cyfeirio at 'Kyngar verch Vrachan' (Wade-Evans 1944: 319). Tybed a oedd traddodiad yng Nghymru am Gyngar fel un o ferched Brychan Brycheiniog neu a fu cymysgu ynglŷn â rhyw Cyngar, oherwydd yr hanes amdano'n ffoi rhag priodas annymunol?

Digwyddiad digon cyffredin ym mhatrwm bywgraffyddol y santes yw ffoi rhag priodas annymunol. Gweddïodd San Ffraid ar i Dduw dynnu un o'i llygaid allan er mwyn iddi osgoi priodas (Jones, H. Ll. a Rowlands 1975: 95).[35] Yn ôl fersiwn arall ar hanes Ffraid, daeth y santes i Gymru er mwyn osgoi priodas yn Iwerddon. Ym Muchedd Melangell, dywed y santes iddi ffoi o'i gwlad enedigol er mwyn osgoi priodi ag un o uchelwyr Iwerddon:

> And because my father had decided [that I should be given] as a wife to a great and noble man of Ireland, fleeing my native soil, God leading, I came here to serve God and the spotless Virgin with my heart and a clean body for as long as I remain. (Pryce 1994: 40)

Sylwa Henken fod aeddfedrwydd ysbrydol y sant yn aml yn gysylltiedig â gwyrth arbennig (Henken 1983: 66). Ar ôl achosi gwyrth drawiadol, y mae'r sant yn dewis teithio neu 'fynd allan i'r byd' (Henken 1983: 140). Nid dewis teithio y mae'r santes ar y llaw arall, ond ffoi a dianc. Gwelir bod *rites de passage* y santes yn wahanol i rai'r sant. Tra bo aeddfedrwydd ysbrydol y

sant yn gysylltiedig â gwyrth arbennig, y mae aeddfedrwydd ysbrydol y santes yn gysylltiedig â'i haeddfedrwydd corfforol. Fel y crybwyllwyd eisoes, uchafbwynt y traddodiadau am y santesau yw gwrthdaro yn erbyn rhywioldeb gwrywaidd. Weithiau y mae'r santes yn gorfod ffoi o'i gwlad enedigol er mwyn osgoi priodas a drefnwyd iddi gan ei rhieni (Melangell, Wrswla); dro arall y mae'r dyn sy'n teimlo atyniad tuag at y santes yn ei herwgipio yn erbyn ei hewyllys (Tegfedd, Gwladys); yn ei threisio (Non); yn ei harteithio'n greulon (Catrin a Margred); neu'n ei herlid a'i lladd (Gwenfrewi, Eluned). Y mae'r rhestr o'r erchyllderau a wynebai'r santesau'n debycach i *video nasty* na buchedd heddychlon, sanctaidd.[36]

Oherwydd y gwrthdaro yn erbyn rhywioldeb gwrywaidd, y mae'r santesau yn aml yn dioddef merthyrdod. Cyfeiria Gwenallt at 'ferthyrdod gwyn' y seintiau, sef marw dros ddiweirdeb (Jones, D. J. 1929b: 21), ond mewn gwirionedd, nid yw'r seintiau Cymreig yn cael eu lladd oherwydd eu hymlyniad wrth y bywyd diwair. Yn wir, y mae'r rhan fwyaf o'r seintiau'n marw'n naturiol (Henken 1983: 72). I'r gwrthwyneb, y mae'r santes fel arfer yn dioddef artaith neu boen corfforol cyn ei marwolaeth ac weithiau y mae'n marw ddwywaith: caiff ei llofruddio ac, ar ôl atgyfodiad gwyrthiol a bywyd heddychlon, y mae'n marw'r eildro yn naturiol. Ni cheir cofnod o farwolaeth nifer o'r santesau, a chanolbwyntir ar hanes y gwrthdaro rhywiol yn unig.

Gwyryfdod, felly, yw *raison d'être* y santes wyryfol a hwn yw'r prif wahaniaeth rhwng y traddodiadau am y santesau a'r traddodiadau am y seintiau. Er bod diweirdeb y seintiau gwrywaidd yn hollbwysig, ni roddir yr un pwyslais ar wyryfdod yn eu bucheddau hwy. Crybwyllir gwyryfdod y seintiau weithiau a phrofir ymroddiad Dewi, Teilo a Brynach i'r bywyd diwair, ond nid eu gwyryfdod yw hanfod eu sancteiddrwydd. Bron y gellid dadlau mai cyflwr benywaidd oedd gwyryfdod i'r Eglwys yn yr Oesoedd Canol. Enwau i ddisgrifio merched, wrth gwrs, yw'r termau 'morwyn' a 'gwyryf'.[37] Er bod diweirdeb yn un o rinweddau hanfodol bywyd asgetig y mynach a'r lleian fel ei gilydd, yr oedd sancteiddrwydd y santes yn dibynnu'n llwyr, fel petai, ar ei phurdeb corfforol, oherwydd yr oedd gwyryfdod ynghlwm wrth y ddelwedd o'r santes fel priodasferch Crist.

(ii) Priodasferch Crist

Portreadir y santes fel priodasferch Crist yn aml yn y ffynonellau canoloesol, a defnyddir mwyseirio hagiograffaidd i gyferbynnu rhwng cariad cnawdol priodfab bydol a chariad ysbrydol y Priodfab Tragwyddol (hynny yw, Iesu Grist). Yn aml, gwrthoda'r santes briodi, gan ddweud ei bod eisoes yn briod neu ei bod wedi dyweddïo â brenin arall. Gwelir enghraifft o hyn yn nisgrifiad Gerallt Gymro o Eluned o Aberhonddu:

[g]wyry sanctaidd, a gafodd fuddugoliaeth mewn merthyrdod llawen, wrth iddi wrthod yn ddirmygus briodas gyda brenin daearol yno, gan briodi'r Brenin Tragwyddol. (Jones, T. 1938: 30)

Unwaith eto, delwedd o briodas a geir wrth i Wenfrewi ymwrthod â chariad Caradog ab Alawog:

A mab y brenin tragyuyd a braudur yr hol dynion ym prioded i ac ef, ac ni alaf i dy fynnü di yn disyrhaed idau ef. Ac am hynny tyn dy gledyf a guna a vynnych o achos ny vynnaf neb onid ef. (Baring-Gould a Fisher 1907–13: IV, 401).

Wrth i Wenfrewi farw (am yr ail dro!), dywed wrth ei lleianod nad yw'n edifaru peidio â phriodi yn y byd hwn, oherwydd â yn awr at ei Phriodfab nefol, a chyferbynnir cariad bydol, sy'n parhau dros dro yn unig, â chariad ysbrydol sy'n dragwyddol. Effaith hyn, wrth gwrs, yw bychanu cariad cnawdol, bydol a hyrwyddo lleianaeth. Cyngor Gwenfrewi i'w lleianod yw ymwrthod â pherthnasau rhywiol ac aros yn amyneddgar nes mynd at Briodfab gwell:

Na thristeuch chui fy merched yn ormod er gadau o honofi y gyfarchuel hunn a myned y drügared Düu ar aur honn y mae yn lauen genyfi urthod gur dayarol a hol drythyluch y byd dros gariad düu Ac urth hynny guybyduch chui fy mod yn myned at y gur a deuisais y mlaen yr hol fyd. a mi a uelaf yn oes oesoed y gur y tremygais i fy hün a hol drythyluch fynghynaud er i gariad a chuithaü a dylyuch garü y rhyu argluyd a hunnu ai damünaü ai geisiau ymlaen paub a chadu yr ammod ar gred ar diuidruyd a adausoch a chui a eluch oi nerth ef aros ych dyd yn di bryder a moglyd brad ych gelyn y gael tragyuydaul dangnedef. Ac edrychuch mae peth amherhaüs ysgafn yu yr hunn a ueluch ach lygaid cnaudaul ac ny dylyuch rodi bryd ar yr hunn yssyd hediu ac a diflanna y fory; na deuissuch beth tranghedic ymlaen y da ny derfyd byth yny le y mae tangnedef a diogelruyd a lyuenyd tragyuyd. (Baring-Gould a Fisher 1907–13: IV, 413)

Yn aml, y mae gwyrthiau'r santes yn ddrych o wyrthiau'r Iesu. Er enghraifft, yn y gweddïau Lladin a ychwanegwyd at Lyfr Offeren Bangor, cyfeirir at Ddwynwen yn cerdded dros y môr (Huws, D. 1991: 22).[38] Ym *Muchedd Mair o'r Aifft* y mae disgrifiad o'r santes yn cerdded dros Afon Iorddonen er mwyn derbyn y cymun (Richards, M. 1937: 47). Arwyddocâd y gwyrthiau hyn yw dangos bod y santesau yn agos iawn at yr Iesu a phwysleisir cadernid eu ffydd (cymharer Pedr yn dechrau suddo i'r môr ym Mathew 14: 28–31).

Ceir adlais o fedyddio'r Iesu yn Afon Iorddonen wrth i'r dŵr berwedig y rhoddwyd Margred ynddo droi'n ddŵr ffynnon: fe'i bedyddir yn y dŵr ffres ac y mae colomen yn hedfan o'r nef tuag ati (Richards, M. 1939: 332). Y mae Gwenfrewi, Mair Fadlen a Mair o'r Aifft, fel yr Iesu, yn byw am gyfnod yn yr anialwch (Wade-Evans 1944: 295; Jones, D. J. 1929a: 333; Richards, M. 1937: 46). Wrth i Fair Fadlen atgyfodi gwraig a fu farw tra'n esgor ar ei phlentyn ac, wrth i Wenfrewi atgyfodi merch ifanc, cawn ein hatgoffa am atgyfodiad Lasarus (Ioan 11:1–44). Y mae Gwenfrewi hithau, wrth gwrs, yn cael ei hatgyfodi gan Feuno. Y mae merthyrdod y santesau yn ein hatgoffa am aberth corfforol mab Duw. Wrth i'r santesau ddioddef poen ac artaith gorfforol crëir paralel amlwg â dioddefaint yr Iesu ar y Groes. Adleisir geiriau'r Iesu wrth i Gatrin faddau i'r rhai sydd wedi'i phoenydio a'r rhai sydd ar fin ei dienyddio:

madeu udunt y ffolineb hón kanny wdant beth ymaent yny wneuthur ymi. a mineu ae madeuaf udunt. (Bell 1909: 39)[39]

Y mae'r seintiau hefyd yn efelychu'r Iesu. Yn wir, gellir honni bod bywyd yr Iesu yn gosod esiampl ddelfrydol sy'n sail i fywyd asgetig yr Oesoedd Canol a'r Oesoedd Canol cynnar. Fodd bynnag, ni ddelweddir perthynas sant â'r Iesu yn yr un modd â santes. Delweddaeth heterorywiol a ddefnyddir yn y bucheddau ac felly, wrth reswm, ni ellir portreadu'r sant yn briodasferch i Grist. Yn ogystal â chyfeirio at yr Iesu fel Priodfab y santes, y mae'r bucheddau hefyd yn cyfeirio ato'n amddiffyn ei gwyryfdod, fel y gwelir yn yr enghreifftiau canlynol o *Fuchedd Gwenfrewi* a *Buchedd Margred*:

Crist y gur a gofiassai gadu y diuairdeb hi idau ef tra fai fyu. (Baring-Gould a Fisher 1907–13: IV, 406)

Mi a gredaf y Duw hollgyfuoethauc ac yn Iessu Grist y vab ef, yn Harglwyd ny, y gwr a gettwis vy gwyrdaut [hyt] hynn a minheu yn dyuagyl dihalauc. (Richards, M. 1939: 327)

Y mae'r Iesu, fel marchog sifalrïaidd y rhamantau seciwlar, yn amddiffyn gwyryfdod ei forynion a gellir cymharu hyn â'r rôl a chwery'r Forwyn Fair yng *Ngwyrthyeu e Wynvydedic Veir* (Angell 1938: 76). Gwelwyd yn y bennod flaenorol fod y Forwyn Fair, yn aml, yn cael ei phortreadu fel cariadferch wyryfol y mynach.[40] Y Forwyn Fair yn ogystal â'r Iesu sy'n gofalu am wyryfdod Wrswla yn ôl *Hystoria Gweryddon yr Almaen*:

Sef a orüg morwyn Grist kyfodi i golwc parth a'r nefoedd gan roddi i gognwd ar yr Iessu a Mair i vam, y neb y kedwis hi i morwyndawd er i mwyn o'r amser y ganyssid hyd yr awr hon. (Jones, D. J. 1954a: 22)

a'r Forwyn Fair sy'n cynorthwyo Mair o'r Aifft yn ei brwydr yn erbyn chwant rhywiol (Richards, M. 1937: 46). Yn wir, y mae hanes llwyddiant y Forwyn i weddnewid y butain hon yn wraig ddiwair yn un o *Wyrthyeu e Wynvydedic Veir* (Angell 1938).

Yn y bennod flaenorol gwelwyd bod yr Eglwys yn aml yn cael ei phortreadu'n fenyw neu'n briodasferch wyryfol. Symbol o'r Eglwys yn aml yw'r Forwyn Fair ac yn yr un modd daw'r santes, priodasferch wyryfol yr Iesu, yn symbol o'r Eglwys. Deillia'r ddelweddaeth hon o'r Beibl. Er enghraifft, yn II Corinthiaid 2:2; 22:17, Effesiaid 5:27–32, a Mathew 9:15; 25:1–13, personolir yr Eglwys yn briodasferch wyryfol (Roy, G. 1991: 123). Trosiad priodasol a geir yng Nghaniad Solomon hefyd. Gellir dehongli bucheddau'r santesau fel alegori o hanes yr Eglwys Fore: cyfetyb dioddefaint y santes dan law'r gormeswr paganaidd i erledigaeth y Cristnogion cyntaf. Yn ôl y dehongliad hwn, felly, y mae'r briodasferch wyryfol yn symbol o'r Eglwys, a'i brwydr yn erbyn trais yn alegori o ddioddefaint ac aberth yr Eglwys Fore.

Coronir y santes yn un o wyryfon Crist yn fynych yn y ffynonellau. Fe'i gwobrwyir, felly, am gadw ei gwyryfdod, sef arwydd o'i hymrwymiad i'r ffydd Gristnogol:

Ac ynn yr [awr] honno y doeth colomen o nef a choron eur yn y genev, ac eisted a wnnaeth ar yscuyd Margret wynvydedic . . . Ac yna y clywyspwyt llef o nef yn dywedut wrthi, 'Dyret y orffuys, Vargret, ac y lewenyd Iessu Grist dy Argluyd di. Dyret y teyrnas gwlat nef.' Ac elchvyl y llef a dyvat, 'Gwyn dy vyt Vargret, canys coron y gwyryoned a gymereist a'th vorwyndavt a getueist.' Ac ynn yr awr honno y credassant pym mil o wyr heb wraged a morynnyonn. (Richards, M. 1939: 332–3)

Gwelir bod coron y forwyn yn bwysig i eiconograffeg y santes. Yn aml, fe'i darlunnir yn gwisgo coron am ei phen mewn ffynonellau gweledol: gweler, er enghraifft, y murlun o'r Santes Catrin yn eglwys Llandeilo Tal-y-bont (Plât lliw VI), y portread ohoni mewn ffenestr liw yn eglwys Pencraig (gweler Plât lliw VII) a'r portread o Apollonia yn ffenestr liw eglwys Gresffordd (gweler Plât 7).

Rhoddir pwyslais aruthrol ar wyryfdod y briodasferch ffyddlon, oherwydd bod perthynas y santes â'r Iesu yn cael ei delweddu yn nhermau priodas. Gwyryfdod y santes yw'r llinyn cyswllt rhyngddi hi a'i Harglwydd,

a'i chyflwr corfforol, felly, yw'r arwydd o'i hymrwymiad i'w ffydd. Nid yw perthynas y sant â'r Iesu'n dibynnu'n llwyr ar ei gyflwr corfforol. Er mai cariad ysbrydol yw cariad y santes tuag at yr Iesu, ac nid cariad cnawdol, weithiau, defnyddir delweddau rhywiol i ddisgrifio'i pherthynas ysbrydol â'i Harglwydd. Er enghraifft, pan yw Gwenfrewi yn cyhoeddi wrth Feuno ei dymuniad i aros yn wyryf, ymfalchïa yntau yn y ffaith bod 'duyfaul had yn eginau yndi' (Baring-Gould a Fisher 1907–13: IV, 399). Wrth ddefnyddio delweddaeth rywiol i ddarlunio perthynas y santes â'r Iesu, rhoddir pwyslais ar rywioldeb y ferch sanctaidd, neu'n hytrach ar ei natur ddi-ryw. Prif nod y santes yw aros yn ffyddlon i Grist, ac y mae unrhyw ymgais i ymyrryd â'i gwyryfdod yn gyfystyr â godinebu yn erbyn Crist. Ceir yr argraff, felly, wrth edrych ar y ffynonellau, fod y santes yn barod i wneud unrhyw beth er mwyn diogelu ei gwyryfdod. A chan fod gwyryfdod y santes yn arwydd o'i ffydd Gristnogol, cais anghredinwyr y bucheddau lygru'i morwyndod neu arteithio'i chorff er mwyn llygru'i ffydd.

(iii) Trais, Artaith a Llofruddiaeth

Hanes llawn gorthrwm a chreulondeb yw hanes y santesau fel arfer. Ni chaniateir iddynt fwynhau bywyd heddychlon, dibryder trwy gydol eu heinioes. Fel y crybwyllwyd eisoes, profir ymroddiad santes i'r bywyd diwair gan fygythiadau corfforol a rhywiol. Yn aml, trefnir priodas annymunol ar ei chyfer, neu fe'i herwgipir gan edmygydd yn erbyn ei hewyllys. Weithiau, arteithir ei chorff yn ddidrugaredd: fe'i curir â gwiail nes bod ei gwaed yn llifo'n ffrydiau; rhwygir ei chorff yn rhacs; defnyddir ffaglau poeth neu olwyn i'w harteithio ac, os yw'n ffodus, torrir ei phen i ffwrdd heb oedi. Fel y gwelir yn y man, rhoddir sylw manwl i'r disgrifiadau o artaith ym mucheddau rhai o'r santesau estron. Ar y cyfan, nid yw'r santesau brodorol yn gorfod dioddef cyhyd â'u chwiorydd estron.

Tybed beth oedd ymateb cynulleidfa ganoloesol i'r episodau creulon hyn? Awgrymwyd, mewn astudiaethau ysgolheigaidd, mai chwedlau poblogaidd oedd bucheddau'r saint a'u bod yn apelio at ddant y werin (Roberts, H. 1949: 2; Williams, J. E. C. 1944: 151). Yn ôl pob tebyg, y gwrthdaro dramatig a geir yn y bucheddau a oedd yn bennaf gyfrifol am y difyrrwch. Ni fuasai hanes am fuchedd heddychlon morwyn a fu farw'n dawel mewn gwth o oedran yn ddiddorol. Rhaid cael elfen o wrthdaro er mwyn creu tyndra yn yr hanes. Crëir tyndra ym muchedd santes cyn gynted ag y mae dyn neu ormeswr yn ei gweld, a diau y byddai cynulleidfa ganoloesol wedi bod yn ymwybodol bod bygythiad rhywiol ar fin digwydd a bod y santes ar fin cael ei herwgipio, ei threisio neu ei lladd. Y mae'n bosibl bod yr episodau creulon ym mucheddau'r santesau'n adlewyrchu diddordeb afiach mewn

digwyddiadau creulon cyhoeddus. Fodd bynnag, ni ddylid bychanu'r gynulleidfa ganoloesol a dechrau beirniadau'i moesau trwy lygaid yr ugeinfed ganrif, fel y gwna Hugh Roberts yn ei draethawd ar y Santes Margred:

> The primitive mind preferred particulars to abstract thinking. The Saints were invariably depicted as human, for the average man of the Middle Ages had not the intellectual vigour to grapple with the abstract; he had at that early stage of reasoning the intelligence of a child and was incapable of subtle reasoning . . . historical accuracy in the Lives did not matter so long as the listener and reader were interested; indeed the influence and popularity of the legends were in inverse ratio to their truth. The writers of the Lives had to play up to their audiences and their child-like tastes and were more intent on the outward literary effect and style of their productions than on their material truth. (1949: 2)

Peryglus a nawddoglyd yw dirmygu deallusrwydd Cymry'r Oesoedd Canol a honni mai straeon plentynnaidd, cyntefig yw bucheddau'r saint.

Awgryma Wogan-Browne fod y creulondeb a ddarlunnir ym muchedd-au'r santesau'n berthnasol i'r merched hynny nad oedd yn fodlon ildio i bwysau cymdeithasol y cyfnod:

> It thus seems possible to argue that, though the violence of the virgin-martyr lives is conventionally stylised (flesh-hooks rather than beatings, lockings in dungeons rather than in bedrooms), violence to the volition of young women is nonetheless precisely what these conventions are handling. They could well seem pertinent to those members of their audiences who might have to develop a will capable of withstanding, if not boiling oil, at least emotional and social pressures. (1991: 321)

Rhoddwyd pwysau aruthrol ar y ferch i briodi gŵr a ddewiswyd gan ei theulu, a disgwylid iddi gael perthynas rywiol oddi mewn i'r briodas. Yn sicr, ni ddisgwylid iddi gadw ei gwyryfdod wedi priodi.[41]

Cydnabyddir, felly, y pwysau cymdeithasol hyn a roddid ar y ferch i briodi yn y ffynonellau canoloesol am y santesau. I raddau, gellir honni bod y bucheddau'n cydymdeimlo â safle cyfyng y ferch o fewn ei chymdeithas a'r diffyg parch a roddid i'w dymuniadau personol. Awgrymant fod dewis arall ar gael i'r ferch, a'i bod yn bosibl iddi ddianc rhag priodi a phlanta. Ond, fel y gwelir yn y bennod nesaf, ymddengys na chafodd llawer o ferched Cymru y cyfle i fynd yn lleian. Ceir yr argraff, weithiau, fod y bucheddau'n beirniadu'r ffordd yr ystyrid y ferch yn wrthrych rhywiol yn y gymdeithas

seciwlar.[42] Gwelir enghraifft o hyn ym *Muchedd Margred* pan ddymuna
Olifer, Pennaeth Asia, gymryd Margred yn ôl i'w lys:

> Ewch ym ar vrys, ac ymaeuelwch a'r vorwynn racco, a gouynnwch idi ae
> ryd. Ac os ryd hi mi a'e kymeraf hi yn wreic ym. Os caeth hitheu mi a rodaf
> werth drosti, a hi a vyd gorderch ym, a da vyd idi hi y'm llys o achaus y
> theguch. (Richards, M. 1939: 326)

Yn ôl Olifer, nid oes llawer o ddewis gan Fargred: gall fod yn wraig neu'n
ordderch iddo ond, y naill ffordd neu'r llall, rhaid iddi gydweithredu ac ildio
i'w drachwant rhywiol. Fodd bynnag, fel y gellir disgwyl, nid yw'r forwyn
ddilychwin yn fodlon ildio, doed a ddêl.

Fel y crybwyllwyd eisoes, ffy Melangell a Ffraid i Gymru er mwyn dianc
rhag priodasau a drefnwyd iddynt yn Iwerddon. Yn ôl Actau apocryffaidd
Paul a Thecla, condemnir Thecla gan ei rhieni a'r ynadon oherwydd iddi
dorri'i dyweddïad. Fe'i llosgir a'i thaflu i anifeiliaid yr amphitheatr, ond ni
chaiff ei niweidio (Farmer 1978: 450). Cysylltir Thecla â Thegla o Landeglau
ym Mhowys yn Llsgr. Plas Lambeth 94 (Sharpe 1990). Dymuna Wrswla
ohirio'i phriodas â mab brenin Lloegr am dair blynedd. Priodas wleidyddol,
felly, a drefnir iddi a bygythir ymosod ar deyrnas ei thad os na chytuna i roi
ei ferch yn briodasferch i'r 'pagan':

> A gwedy dyfod y kennadav, a gofyn y verch yn briawd i'r mab hwn drwy
> addaw kelenigion y'w mam ac y'w thad, os y verch a roddid i'r mab: os
> hithav nis roddid, bygwth dinüstyr i vrenhiniaeth. (Jones, D. J. 1954a: 19)

Llwydda Wrswla i gadw'i gwyryfdod. Fe'i merthyrir yng Nghwlen cyn
dychwelyd i Brydain ar gyfer y briodas. Yng Nghwlen y mae'n cyfarfod â
gormeswr arall sy'n gofyn iddi ei briodi ar ôl iddo ladd ei holl gymdeithion.
Y mae Wrswla'n ei wrthod ac fe'i saethir â bwa. Rhaid iddi, felly, ddianc
rhag dwy briodas yn ei buchedd:

> Eithyr pan ganvü yr emelldigedic bygan hwn oedd dywyssoc y pyganieid
> mor ardderchawc oedd Wrsüla, dechrav ymddiddan a orüg ef o'r wedd
> hon. 'A vorwyn', eb ef, 'dy osgedd a vynaic pan hanwyd o rieni addwyn.
> Pai buassei ymi dy weled kynt no hyn, ni laddyssid dy gydymddeithion mal
> i lleasswyd mwy no chynt.' 'Vynghariad', eb ef, 'kymer gyssür da. Kanys
> wyd teilwng ti a geffi yn briawd y nebün, yr hwn yr ergynant amerodreth
> Rüfain racddaw ef a'i allü.' (Jones, D. J. 1954a: 22)

Yn ôl *Vita Sancti Cadoci* bu bron iawn i'r Santes Gwladys gael ei
herwgipio ddwywaith gan frenhinoedd treisgar. Ar ôl i'w thad, Brychan

Brycheiniog, wrthod ei rhoi'n briodasferch i'r Brenin Gwynllyw, gwylltia Gwynllyw ac â i Gaer Brychan yn Nhalgarth gyda thri chant o wŷr. Daw o hyd i'r forwyn Gwladys yn sgwrsio â'i chwiorydd o flaen drws ei siambr, a'i herwgipio. Wrth iddo ddianc gyda'r forwyn ar gefn ei geffyl, a gwŷr Brychan yn dynn wrth ei sawdl, y mae'r Brenin Arthur a'i farchogion yn dod ar ei draws:

> Arthur with his two knights, to wit, Cai and Bedwyr, were sitting on the top of the aforesaid hill playing with dice. And these seeing the king with a girl approaching them, Arthur immediately very inflamed with lust in desire for the maiden, and filled with evil thoughts, said to his companions, 'Know that I am vehemently inflamed with concupiscence for this girl, whom that soldier is carrying away on horseback.' But they forbidding him said, 'Far be it that so great a crime should be perpetrated by thee, for we are wont to aid the needy and distressed. Wherefore let us run together with all speed and assist this struggling contest that it may cease.' (Wade-Evans 1944: 27)[43]

Crëir sefyllfa hurt, felly, a'r forwyn druan ar fin cael ei herwgipio oddi wrth ei herwgipiwr! Yn hytrach na chefnogi Brychan a rhoi'r forwyn yn ôl i'w thad, penderfyna Arthur gefnogi Gwynllyw, ac ymosoda ar wŷr Brychan er mwyn i Wynllyw ddianc gyda Gwladys. Trwy gydol yr hanes ni sonnir am deimladau Gwladys sydd yn adennill ei statws sanctaidd ar ôl rhoi genedigaeth i fab duwiol – Cadog – a gwahanu oddi wrth ei gŵr Gwynllyw (Wade-Evans 1944: 28–33).

Morwyn sy'n fwy ffodus na Gwladys yw'r Santes Tegfedd. Fe'i herwgipir gan Gynan, ond eir â hi'n ôl at ei theulu yn forwyn o hyd. Fel y crybwyllwyd eisioes, ceir yr hanes yng nghywydd Dafydd Llwyd o Fathafarn i Dydecho Sant:

> I Dydecho, dad uchel,
> Y nosau golau gilwg,
> Golli trem y gwylliaid drwg.
> Pan ddygwyd Tegfedd, meddynt,
> Dirasa' gwaith, i drais gynt,
> Yn iawn rhoes Cynan a'i wŷr
> Iddo Arthbeibio'n bybyr,
> A'i chwaer deg, bu chwerw ei dwyn,
> O'r drin fawr adre'n forwyn.
> Nid amod bod ebediw
> Yn nhir y gŵr, anrheg yw,

Nac arddel gam na gorddwy,
Na gobr merch, nid gwiw bwrw mwy.
(Richards, W. L. 1964: 118)

Herwgipir Tegfedd dan fygythiad trais rhywiol, ond ni lygrir ei morwyndod. Fe'i dychwelir at ei brawd a rhoddir iddo Arthbeibio fel iawndal am y sarhad. Defnyddia'r bardd dermau cyfreithiol (*ebediw/gobr*) er mwyn pwysleisio na chafodd Tegfedd ei lladd na'i threisio.

Caiff santes ei thrin, felly, fel gwrthrych rhywiol a all ddiwallu chwant ei gormeswr neu fel eiddo tlws a fyddai'n tecáu ei lys. Fel y dywed Olifer am Fargred: 'a hi a vyd gorderch ym, a da vyd idi hi y'm llys acaus y theguch' (Richards, M. 1939: 326). Unwaith y *gwelir* santes, yna peryglir ei gwyryfdod:

A chyt ac y kigleu ef ac y gwelas ef Vargret santes . . . (*Buchedd Margred*, Richards, M. 1939: 326)

Yntev a orchmynaud heb ohir duyn y vorбyn attaб. ac бynt ae dugant. Ar gбr drбc hбnnб a edrychaбd arney . . . (*Buchedd Catrin Sant*, Williams, J. E. C. 1973: 265)

So Caradog gazing at the countenance of the girl made up of white and red and admiring the whole of her; fair in form and face, his heart in desire of her began to burn exceedingly . . . (*Vita Sancte Wenefrede*, Wade-Evans 1944: 291)

Y syllu anniwair, felly, sy'n gweithio fel catalydd ym mucheddau'r santesau: cyflwynir tyndra a gwrthdaro i'r hanes wrth i ddynion weld y santes. Daw yn wrthrych rhywiol ac yn destun edmygedd. Un o'r pum synnwyr, wrth gwrs, yw 'gweld' ac wrth i ormeswr weld y santes fe'i cysylltir â byd y synhwyrau, byd y byddai'n well gan y santes ddianc rhagddo. Ymgais i ddianc rhag byd y synhwyrau yw'r bywyd asgetig. Pe bai'r santes yn medru torri pob cysylltiad â'r byd allanol a chuddio rhag syllu anniwair, byddai'i bywyd yn un dedwydd. Llwydda Melangell i fwynhau bywyd dedwydd, crefyddol mewn lle anghysbell ym Mhowys, oherwydd na wêl wyneb yr un dyn am bymtheg mlynedd (Pryce 1994: 40).

Fel y gwelwyd yn y bennod ar y Forwyn Fair, un o ddiffiniadau Bloch o'r term 'morwyn' yw merch sydd heb gael ei gweld gan ddyn (1989: 117).[44]

a virgin is a woman who not only has never slept with a man but has never desired to do so . . . a virgin is a woman who has never been desired by a

man . . . A virgin, in short, is a woman who has never been seen by a man. (Bloch 1989: 116–17)

Unwaith y gwelir santes gan ddyn, y mae'n bosibl iddi golli'i morwyndod. Fel y dywed Tertullian: 'every public exposure of a virgin is (to her) a suffering of rape' (dyfynnwyd yn Bloch 1989: 117), ac yn ôl Mathew 5:28 y mae 'pob un sy'n edrych mewn blys ar wraig eisoes wedi cyflawni godineb â hi yn ei galon'.

Yn wahanol i'r Forwyn Fair, felly, y mae'r santes yn destun syllu anniwair. Gwelwyd yn y bennod flaenorol fod disgrifiadau canoloesol o'r Forwyn, fel arfer, yn sôn am olau llachar sy'n ei hamgylchynu ac yn ei gwneud yn anodd i syllu arni:

a chyn echtywynediket oed y hwyneb ac yd oed vreid y neb edrech arnei. (Williams, M. 1912a: 240)

Ceir disgrifiad tebyg o Fair Fadlen cyn iddi farw:

yd oedh y hwyneb hi yn goleuhau ac yn ychtwynnu yny oedh haws edrych ar baladr yr heul, noc arnei. (Jones, D. J. 1929a: 335)

Ac eithrio'r disgrifiad hwn o Fair Fadlen, fodd bynnag, ni honna awduron y bucheddau ei bod yn anodd syllu ar y santesau. Am resymau diwinyddol amlwg, nid yw'r santesau'n mwynhau'r un breintiau â'r Forwyn Fair. Tra bo corff y Wynfydedig Forwyn yn esgyn i'r nef heb haint y pechod gwreiddiol, rhaid i gorff y santes ddychwelyd i'r ddaear fel corff pob un o ddisgynyddion Efa. Y mae pwerau arbennig creiriau'r santes yn gwneud iawn am hyn. Gwahaniaethir, felly, rhwng esgyrn y santesau (a'r seintiau hefyd) ac esgyrn pobl gyffredin, a chrëir rhesymau dilys dros gadw esgyrn y santesau ar y ddaear: y mae ganddynt bwerau iachusol. Dianc y Forwyn Fair rhag melltith Efa, ond carcherir y santes yn ei chorff tra bo ar y ddaear. Cysylltir y Forwyn Fair â'r byd ysbrydol, yn bennaf, a'r santes â'r byd corfforol. Crynhoir y syniad hwn yn effeithiol ym *Muchedd Mair o'r Aifft*:

A phan godes Krist or bedd kyntaf yr ymddangosses i Vair Vagdalen yn gorfforol ac i Vair i vam yn ysbrydol. (Jones, D. J. 1929a: 336–7)

Prif felltith y santes yw ei phrydferthwch ac, yn wahanol i'r Forwyn Fair, y mae modd syllu arni fel arfer. Yn wir, gellir dadlau mai prydferthwch y santes sydd yn achosi'r holl drybini. Cyfeirir at degwch ei phryd a'i gwedd, lliw ei chroen a siâp ei chorff yn y rhan fwyaf o'r ffynonellau. Ni cheir yr un

enghraifft o santes hyll, ac ymddengys i'r bucheddwyr gynnwys pryd-
ferthwch ymysg rhinweddau'r santes ddelfrydol:

Gwenfrewi: 'Nid oed vychan gan Düu amdani canys tec o uynebpryd a
hüadl o ymadrod a guedus o gorph yn gubul.' (Baring-Gould a Fisher
1907–13: IV, 400)

San Ffraid: 'Y lleian, hardd yw llun hon' (Jones, H. Ll. a Rowlands 1975:
94)

Non: 'hoff wrid yn wr a phryd Non' (Jones, R. L. 1969: 93)

Wrswla: 'kyn decked a chyn addwyned oedd hi a'i hymddygiad rinweddawl
a'i harveroedd val y kerddai son o'i hürddas hi drwy y tyrnassoedd.'
(Jones, D. J. 1954a: 18–19)

Melangell: 'a certain virgin beautiful in appearance' (Pryce 1994: 39)

Gwladys: 'born of most noble lineage, of elegant appearance, very
beautiful moreover in form, and clad in silk raiment'. (Wade-Evans
1944: 25)

Hyd yn oed ar ôl i Gatrin gael ei churo a'i harteithio'n greulon, y mae'n
parhau i fod yn brydferth. Cynigia Macsen ei harbed, oherwydd ei thegwch:

Meddylya di vorwyn dec etto achret ym dwy6eu. i. ac acha6s dy decket ti.
ageffy dy eneit. (Bell 1909: 38)

Fel y crybwyllwyd eisoes, er bod santes yn negyddu'i rhywioldeb, y mae
eto'n fenywaidd iawn. Rhaid oedd iddi fod mor berffaith â phosibl,
a disgwylid i unrhyw ferch berffaith fod yn brydferth. Eto i gyd, yn ôl
I Samuel 16:7:

nid yr hyn a wêl dyn y mae Duw'n ei weld. Yr hyn sydd yn y golwg a wêl
dyn, ond y mae'r Arglwydd yn gweld beth sydd yn y galon.[45]

Er bod ymddangosiad allanol yn ddibwys yn ôl syniadau crefyddol yr
Oesoedd Canol hefyd, gwelir bod y santesau yn cydymffurfio â delfrydau'r
ferch fonheddig.

Wrth reswm, nid yw'r santesau'n ymbincio nac yn trafferthu am eu
hymddangosiad. Yr unig addurn a ystyrid yn addas ar gyfer gwddf santes
oedd craith merthyrdod. Gemau gwerthfawr y cnawd oedd clwyfau'r

merthyr yn nhyb Cyprian (Bloch 1989: 121). Yn ôl *Buchedd Gwenfrewi,*
cafodd y santes ei henw o ganlyniad i'w chraith wen:

A phobyl y ulad honno a dyuad mae Breuy oed i henu hi yna ac o achaus yr
edaü uenn oed ynghylch y mynugyl y geluid hi o hynny alan Guenn Vreuy.
(Baring-Gould a Fisher 1907–13: IV, 403).

Yn ôl Tudur Aled, yr oedd craith Gwenfrewi yn goch:

> Nod o amgylch nid ymgudd,
> Nod yr arf yn edau rudd, –
> Cynnyrch nef, cyn oeri i chnawd,
> Am wirionder morwyndawd!
> (Jones, T. G. 1926: II, 524)

Prawf o'i dioddefaint corfforol yw'r graith: arwydd gweledol o'i
sancteiddrwydd ysbrydol. Gwelir craith o amgylch gwddf y ddelw gerfiedig
o Wenfrewi yng nghapel y ffynnon, Treffynnon *c.*1888. Y mae'r santes yn
dal palmwydden merthyrdod a bagl abades (gweler Plât lliw VIII). Y mae
craith i'w gweld o amgylch gwddf Catrin ar y portread a geir ohoni yn y
ffenestr liw o ddechrau'r unfed ganrif ar bymtheg yn eglwys Llanasa (Lewis,
M. 1970: Plât 53). Yn nhyb Mostyn Lewis, portread o Wenfrewi oedd hwn
yn wreiddiol ac ychwanegwyd 'St. Katharina' at y llun yn ddiweddarach.
Portreadir Catrin fel arfer gyda'r olwyn yr arteithiwyd hi arni, ond nid yw'r
olwyn yn ymddangos ym mhob portread ohoni.[46] Daeth yr olwyn yn symbol
ohoni a chamgymeriad cyffredin, yn ein dyddiau ni, yw honni bod Catrin
wedi marw ar yr olwyn. Yn ôl ei buchedd, fe'i harteithiwyd ar yr olwyn,
ond torrodd angylion y rhodau er mwyn ei rhyddhau. Lladdwyd nifer o
anghredinwyr yn y dorf gan ddarnau o'r olwyn:

Argl6yd vrenhin heb y t6yll6r h6nn6 mi a baraf ytt beiryant heb ohir ae
hofynhao hi yn va6r. ac yna y g6naeth ef pedeir rot. a phob vn ohonunt yn
troi yn erbyn ygilyd. a danned odur vdunt. ac ar y rei hynny y dodet y
vor6yn. katrin aedrycha6d parth ar nef. ac awedia6d du6 . . . y egylyon ef a
anuones attei. ac adorraffant y rodeu. ac eudryllyeu llymyon 6y or truein
agcredadun alaffant degmil adeugeint. (Bell 1909: 37–8)

Rhoddir lle blaenllaw i'r olwyn a'i dannedd o ddur yn y murlun o Gatrin yn
eglwys Llandeilo Tal-y-bont a'r darlun ohoni mewn ffenestr liw yn eglwys
Pencraig (gweler Platiau lliw VI ac VII). Sylwer nad oes craith amlwg o
amgylch gwddf Catrin yn y portreadau hyn. Yn ôl *Buchedd Catrin,* torrwyd

pen y santes i ffwrdd â chleddyf, ac efallai bod hyn yn egluro paham ei bod yn dal cleddyf yn y lluniau ohoni yn eglwysi Llandeilo Tal-y-bont a Phencraig.

Ymddengys cleddyfau yn aml mewn lluniau o ferthyron. Yn Heavitree, yn Lloegr, ceir portread canoloesol o'r Santes Lusi a chleddyf trwy ganol ei gwddf (Tasker 1993: 147). Yn ôl *Buchedd Lusi*, trywanwyd y santes trwy'i gwddf, ond parhaodd i siarad am y ffydd Gristnogol. Yn ôl un fersiwn o'i buchedd, tynnodd Lusi ei llygaid allan oherwydd bod darpar ŵr yn ei hedmygu cymaint (Tasker 1993: 146), ond yn ôl fersiwn arall o'i buchedd, tynnwyd ei llygaid allan gan erlidwyr y Cristnogion, a gwellhaodd ei llygaid yn wyrthiol (Farmer 1978: 304–5). Y mae llygaid yn bwysig i eiconograffeg Lusi ac fe'i portreadir, fel arfer, yn dal ei llygaid ar blât neu ar lyfr. Arferai cleifion a chanddynt lygaid tost apelio ar Lusi am gymorth yn yr Oesoedd Canol (Tasker 1993: 146). Cyfeirir at Ŵyl Lusi yn y calendrau Cymreig (13 Rhagfyr), ond anodd dweud a fu'r santes hon yn boblogaidd iawn yng Nghymru ai peidio.[47] Hawdd yw gweld tebygrwydd rhwng Lusi a Ffraid. Yn ôl cywydd Iorwerth Fynglwyd i San Ffraid, neidiodd un o'i llygaid o'i phen pan geisiodd ei thad drefnu priodas iddi. Y diwrnod canlynol gwellhaodd ei llygad yn wyrthiol:

> Y dydd, y ceisiodd dy dad
> wra yt, a'i roi atad,
> un o'th lygaid a neidiawdd
> o'th ben, hyn a'th boenai'n hawdd;
> a thrannoeth aeth yr wyneb
> oll yn iach, ni bu well neb.
> (Jones, H. Ll. a Rowlands 1975: 94)

'Cribau San Ffraid' yw'r enw Cymraeg ar *Betonica officinalis* (betony). Un o nodweddion y planhigyn hwn yn ôl *Welsh Botanology* Hugh Davies (1813: 58, 176), yw esmwytho'r llygaid. Tybed a oedd traddodiad yng Nghymru fod San Ffraid yn gallu iacháu llygaid tost?

Amddifadu'i hunan o un o'i synhwyrau a wnaeth San Ffraid: awgrymwyd eisoes bod y santesau'n awyddus i ddianc rhag byd y synhwyrau. Gwnaethpwyd y santes hardd yn hyll, dros dro yn unig, er mwyn iddi osgoi priodi. Mewn erthygl ddiddorol, 'The Heroics of Virginity: Brides of Christ and Sacrificial Mutilation' (1986), rhydd Schulenburg nifer o enghreifftiau o santesau a oedd yn barod i dorri i ffwrdd eu trwynau a'u gwefusau er mwyn difetha eu prydferthwch ac, felly, osgoi priodas neu drais. Trwy anffurfio eu hwynebau, ceisiodd nifer o leianod yr Eglwys Fore ennyn gwrthnysedd y goresgynwyr Llychlynnaidd a anrheithiai leiandai, a thrwy hynny osgoi

trais. Dinistriwyd o leiaf ddeugain o leiandai gan y Llychlynwyr, ac erbyn y Goncwest Normanaidd nid oedd ond naw lleiandy ym Mhrydain (Knowles 1940: 101; Schulenburg 1986: 45). Gwrthododd y cymeriad hanesyddol y Santes Margred o Hwngari (a fu farw yn 1270) briodi dug Gwlad Pwyl, brenin Bohemia a brenin Sisili, a phan glywodd fod y Pab yn trefnu priodas iddi, dywedodd y byddai'n torri'i thrwyn i ffwrdd a thynnu'i llygaid allan. Y mae'n bur debygol bod holl bropaganda'r Eglwys ynglŷn â goruchafiaeth y bywyd gwyryfol wedi effeithio ar ferched duwiol yr Oesoedd Canol, ond ni ellir dweud i ba raddau yr oedd hyn yn wir am Gymry'r oes.

Chwery'r bygythiad o drais ran flaenllaw yn y traddodiadau am santesau Cymru. Dyma un o'r prif wahaniaethau rhwng bucheddau'r saint a'r santesau. Wrth i ferched noethlymun wneud ystumiau anniwair o flaen Dewi a'i ddisgyblion, ceisio eu *temtio* i bechu'n rhywiol y mae'r merched, nid bygwth eu *treisio* (James, J. W. 1967: 34–5; Evans, D. S. 1988: 5). Ymhellach, pan yw'r ferch sy'n syrthio mewn cariad â Brynach yn cael ei siomi gan y sant, y mae'n trefnu bod grŵp o ddynion yn ymosod arno'n gorfforol (Wade-Evans 1944: 7); nid yw'r ferch ei hunan yn fygythiad corfforol i'r sant. Diddorol yw sylwi bod Gwerful Mechain yn cyfeirio at y ffaith nad yw merched yn treisio dynion yn ei chywydd i ateb Ieuan Dyfi:

> Ni allod merch, gordderchwr,
> Diras ei gwaith, dreisio'i gŵr!
> (Haycock 1990: 105)

Bob tro y daw santes brydferth i gysylltiad ag anghrediniwr neu ddyn sy'n ei hedmygu, daw'r posibilrwydd o drais i'r amlwg. Er enghraifft, pan ddaw Caradog i dŷ Gwenfrewi, a hithau ar ei phen ei hun yn y tŷ, estyn y forwyn ddiniwed letygarwch i'r heliwr oherwydd 'Ny thebygai hi vod na thuyl na brad ganthau tü ac atti hi.' (Baring-Gould a Fisher 1907–13: IV, 400). Ond, yn fuan, sylweddola'r forwyn fwriad anfoesol Caradog a rhaid iddi feddwl am ffordd i ddianc: 'lest she should be overcome by the man's violence' (Wade-Evans 1944: 293). Ym *Muchedd Margred*, dywed y cythraul a ddaw i gell Margred iddo anfon ei frawd, y ddraig, ati 'y lygru dy vorwynndavt ac y distryv dy teguch' (Richards, M. 1939: 331). Fel petai'r cythraul yn medru llygru ffydd y santes wrth lygru'i gwyryfdod, defnyddia'r bygythiad o drais er mwyn herio'i ffydd.

Y mae Melangell yn fwy ffodus na'r rhan fwyaf o'r santesau, oherwydd pan ddaw'r treisiwr Elise i Bennant Melangell gyda'r bwriad o dreisio'r lleianod, y mae'r santes eisoes yn ddiogel yn ei bedd:

Then, as soon as the virgin Monacella herself departed from this life, a certain person by the name of Elise, came to Pennant Melangell, who, desiring to ravish, seize and defile the same virgins, came to an end most wretchedly and perished suddenly. Whoever has violated the afore-mentioned liberty and protected holy place of the said virgin has rarely been seen to avoid divine vengeance in this region, as one can perceive every day. (Pryce 1994: 40)

Crybwyllwyd eisoes na welwyd Melangell gan unrhyw ddyn am bymtheng mlynedd ar ôl iddi ddianc rhag priodas yn Iwerddon. Pan wêl Brochwel Ysgithrog y forwyn yn gweddïo ar ei phen ei hun mewn lle anghysbell, crëir sefyllfa a all droi'n chwerw, ond er bod y tywysog yn sylwi ar brydferthwch Melangell nid yw'n ei chwenychu nac yn bygwth ei threisio. Gellir awgrymu bod y bygythiad rhywiol yn symbolaidd yn yr achos hwn, yn hytrach na phenodol. Y mae'r ysgyfarnog sy'n cael ei hela gan Frochwel yn cymryd lloches o dan sgert Melangell ac yn edrych yn hy ar y bytheiaid. Er bod Brochwel yn annog ei gŵn i ddal yr ysgyfarnog, gwrthodant fynd yn agos ati. Y mae parchedig ofn ar y bytheiaid, fel pe bai rhyw awyrgylch gwyryfol a sanctaidd yn amgylchynu'r santes. Y mae'n briodol bod yr ysgyfarnog yn cymryd lloches *o dan sgert* Melangell. Wrth reswm, ffurfia'i dillad llaes loches weladwy, fel rhyw fath o babell, ond tybed hefyd a yw sgert y santes yn lle sanctaidd oherwydd pŵer ei gwyryfdod? Byddai ymyrryd â dillad y santes yn gyfystyr â'i threisio ac amharchu sancteiddrwydd ei chorff, ac nid yw'r cŵn yn barod i droseddu ar y lle sanctaidd hwn. Fel yn achos Elise, y mae llid dwyfol yn dial ar unrhyw un sy'n amharchu gwyryfon Crist.[48]

Rhydd Brochwel, tywysog Powys, dir i Felangell er mwyn iddi sefydlu lloches i wŷr a gwragedd (Pryce 1994: 40). Y mae nifer o'r seintiau (er enghraifft, Cybi, Illtud ac Oudoceus) yn amddiffyn gwahanol anifeiliaid rhag helwyr ac ymddengys fod hwn yn fotiff poblogaidd ym mucheddau'r saint (B251.4.1, B251.4.1.1, Henken 1991: 158). Dengys Henken (1982: I, 11; 1991: 159) fod rhodd o dir yn aml yn gysylltiedig â'r anifail sy'n chwilio am noddfa. Eto i gyd, nid yw'r seintiau yn rhoi lloches i'r anifeiliaid yn yr un modd â Melangell. Mewn cywydd i Fechell Sant, sonnir am ysgyfarnog sy'n diffinio tiriogaeth y sant wrth redeg dros y tir (Baring-Gould a Fisher 1907–13: IV, 433)[49] ac yn fersiwn y *Golden Legend* o *Fuchedd Martin* y mae'r sant yn gorchymyn bytheiaid i adael llonydd i'r ysgyfarnog (Ellis, F. S. 1900: VI, 141). Fodd bynnag, ni cheir sôn am ysgyfarnog yn y cyfeithiad Cymraeg o'r bymthegfed ganrif o *Fuchedd Martin* (Jones, E. J. 1945: 189–207, 305–10) ac ymddengys, felly, nad oedd y traddodiad am Sant Martin yn amddiffyn ysgyfarnog yn un cryf yng Nghymru. Yn *vita* Oringa, santes a aned yn Santa Croce yn 1237, ceir rhai elfennau sy'n debyg i hanes

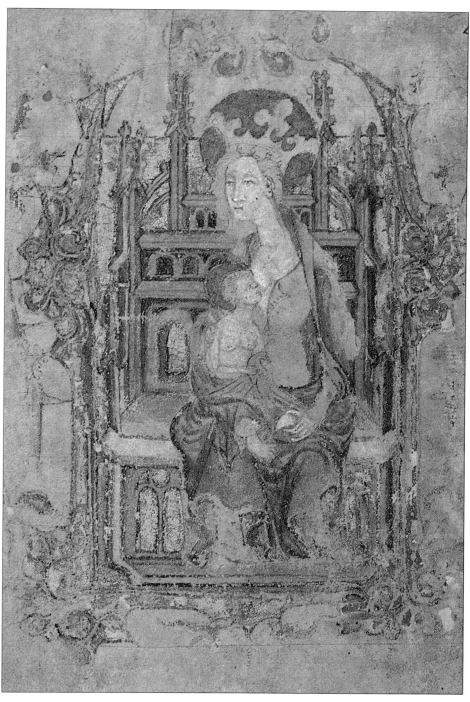

I Y Forwyn Fair yn bwydo'r Iesu, Llyfr Oriau Llanbeblig, Llsgr. NLW 17520A (diwedd y
14eg ganrif).

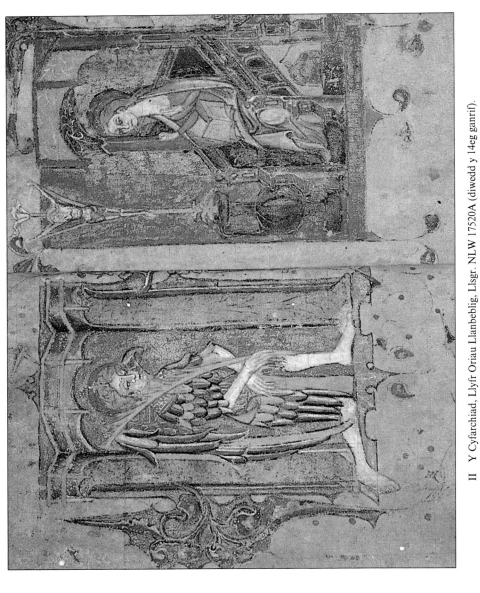

II Y Cyfarchiad, Llyfr Oriau Llanbeblig, Llsgr. NLW 17520A (diwedd y 14eg ganrif).

III Geni'r Iesu (y Forwyn a'r baban, Joseff ac anifeiliaid y stabl), Llsgr. Peniarth 23.

IV Creirfa Melangell, eglwys Pennant Melangell (12fed ganrif).

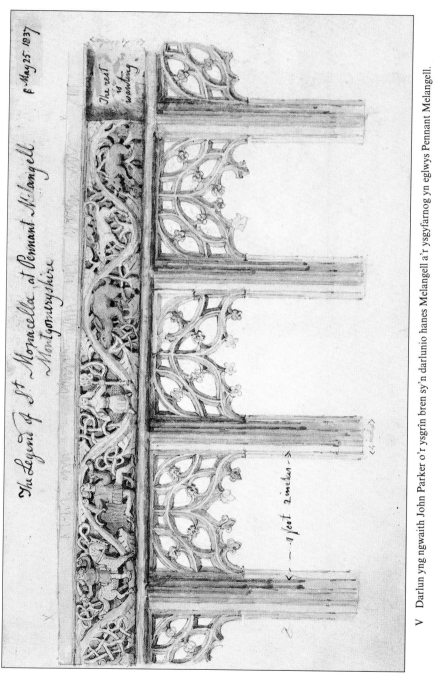

The Legend of St Monacella, at Pennant Melangell, Montgomeryshire

6 May 25 1837

The rest is wanting

<----- 1 foot 2 inches ----->

V Darlun yng ngwaith John Parker o'r ysgrîn bren sy'n darlunio hanes Melangell a'r ysgyfarnog yn eglwys Pennant Melangell.

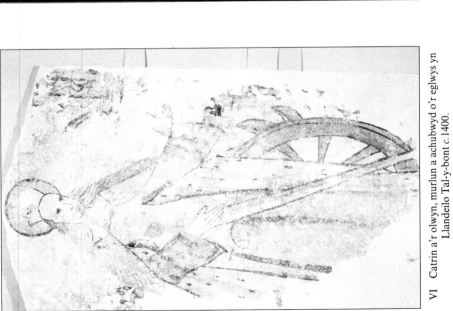

VII Catrin a'r olwyn, ffenestr liw yn eglwys Pencraig (diwedd y 15fed ganrif).

VI Catrin a'r olwyn, murlun a achubwyd o'r eglwys yn Llandeilo Tal-y-bont c. 1400.

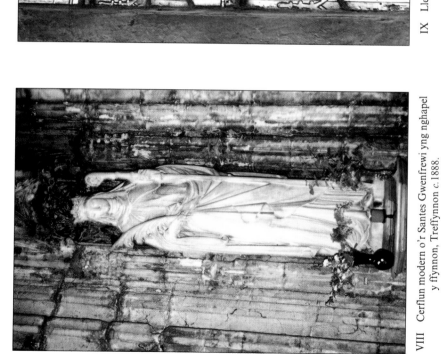

VIII Cerflun modern o'r Santes Gwenfrewi yng nghapel
y ffynnon, Treffynnon *c.*1888.

IX Lleian/abades/noddwraig, ffenestr liw yn eglwys y cwfaint,
Llanllugan (diwedd y 15fed ganrif).

X Creiriau Wrswla neu un o'r 11,000 o wyryfon a ferthyrwyd yng Nghwlen; Amgueddfa Henffordd.

XI Cerflun o Anna, ffynnon y santes yn Llanfihangel y Bont-faen (Bro Morgannwg). Deuai'r dŵr o dyllau ym mronnau'r cerflun.

Melangell. Ffy Oringa o'i chartref er mwyn dianc rhag priodas a drefnwyd iddi, a phan â ar goll mewn coedwig ceidw ysgyfarnog gwmni iddi:

> She would have died of terror, but for the companionship of a little hare which *played about her skirts*, as tamely as if it had been her favourite kitten. (Baring-Gould 1872: I, 147)

Pan fygythir gwyryfdod Oringa ar bererindod, daw'r Archangel Mihangel i'w hamddiffyn rhag y dynion treisgar.

Er bod bygythiadau rhywiol yn rhan amlwg o'r traddodiadau am y santesau, anaml iawn y treisir y santesau mewn gwirionedd. Eithriad prin yw Non.[50] Ceir yr argraff y byddai'n ddigon hawdd i gymeriadau gormesol y bucheddau ddefnyddio grym i gymryd mantais ar y santesau, ond nid dyna a ddigwydd fel rheol. Weithiau, gwrthoda'r gormeswr dreisio'r santes, ond yn eironig, y mae'n bygwth ei harteithio neu ei llofruddio os nad yw'n ildio'n wirfoddol iddo. Fel y rhybuddia Caradog:

> Kyn no hynn y kerais i dy di, ac y damünais ymuasgü a thi a thithaü yn pho rhagof: ar aur honn yn le guir guybyd di oni bydi di vn a mi oth vod y ledir dy benn ar cledyf hunn. (Baring-Gould a Fisher 1907–13: IV, 401)

I briodasferch Crist y mae trais yn dynged waeth na marwolaeth. Yn wir, yn ôl rhai o Dadau'r Eglwys Fore (er enghraifft, Sierôm), dylai lleianod eu lladd eu hunain yn hytrach nag ildio i drais rhywiol (Schulenburg 1986: 32–4). Fodd bynnag, yn ôl Awstin Sant, nid oedd bai ar unrhyw leian a dreisiwyd yn erbyn ei hewyllys:

> the consecrated body is the instrument of the consecrated will; and if that will continues unshaken and steadfast, whatever anyone else does with the body or to the body, provided that it cannot be avoided without committing sin, involves no blame to the sufferer. (Knowles a Bettenson 1972: 26)

Hynny yw, os oedd y lleian yn gwrthwynebu'r gyfathrach yn feddyliol ac yn gorfforol, yr oedd yn parhau i fod yn forwyn bur. Ystad ysbrydol yn ogystal â chorfforol oedd gwyryfdod i'r Eglwys Fore. Diddorol sylwi, felly, fod *Hystoria o Uuched Dewi* yn pwysleisio diniweidrwydd meddyliol a chorfforol Non wrth iddi gael ei threisio gan Sant fab Ceredig:

> Ac ym penn y deg mlyned ar hugein wedy hynny, val yr oed y brenhin a elwit Sant yn kerdet ehun, nacha lleian yn kyfaruot ac ef. Sef a oruc ynteu, ymauel a hi a dwyn treis arnei. A'r lleian a gauas beichiogi (enw y lleian oed

Nonn); a mab a anet idi, a Dauid a rodet yn enw arnaw. A gur ny bu idi na chynt na gwedy; diweir oed hi o vedwl a gweithret. (Evans, D. S. 1988: 2)

Pwysleisir diniweidrwydd Non sy'n dewis aros yn ddibriod am weddill ei hoes. Fel y dywed un o'r Cywyddwyr, y mae Non yn 'ddinam' (Lewis, H. *et al.* 1937: 101). Ymhellach, yn y ddrama firagl Lydaweg *Buhez Santez Nonn*, cyhoedda'r santes y byddai'n well ganddi farw nag ildio i'w threisiwr (Ernault 1887: 265). Ym mucheddau Dewi ni cheir ymateb Non i'r trais, ond y mae'r ddrama Lydaweg Canol yn rhoi sylw i ofid Non ar ôl y digwyddiad:

Ne gorreif ma drem a breman gant mez ha souzan voar an bet Guerch voann ha glan ha leanes me cret bout certes brasesset. E nebeut spacc dre digracdet ezof forzet violet tenn. (Ernault 1887: 269)

(Ni wnaf fyth godi fy mhen eto yn y byd hwn, oherwydd siom a phoen. Yr oeddwn yn wyryf, yn bur ac yn dduwiol. Credaf fy mod yn feichiog. Yn anffodus, mewn eiliad, yr wyf wedi dioddef trais erchyll.)[51]

Honna Baring-Gould a Fisher (1907–13), Doble (1928) a de Guise (d.d.: 5) na chafodd Non ei threisio gan Sant fab Ceredig. Yn nhyb Baring-Gould a Fisher a de Guise, gwraig Sant oedd Non. Yn nhyb Doble, nid oedd y trais yn ddigwyddiad hanesyddol:

One day she fell into the power of Sant, the King of Ceredigion, the country in which she lived, – a violent, brutal man, like so many of those old Celtic chieftains. By him she became the mother of S. David . . . It is a sad story, but the great comfort is that it is not true. (Doble 1928: 4–5)

Fel y crybwyllwyd yn y rhagarweiniad i'r bennod hon, â Doble ymlaen i awgrymu mai cydymaith gwrywaidd Dewi oedd Non yn wreiddiol ac i bobl ddod i'w (h)adnabod fel mam Dewi yn ddiweddarach.[52] Adlewyrchiad yw hwn, wrth gwrs, o anfodlonrwydd y meddylfryd modern i dderbyn hanes Non fel y'i cofnodwyd yn yr Oesoedd Canol. Y mae'n anodd iawn i ni, erbyn heddiw, gysylltu trais â sancteiddrwydd, ond nid felly yn yr Oesoedd Canol. Awgrymwyd eisoes nad buddiol yw edrych am ddigwyddiadau hanesyddol fel sail i fucheddau'r saint, ond ceir ynddynt (ymysg llawer o bethau eraill) adlewyrchiad cyfoethog o agweddau eglwysig tuag at ryw a beichiogrwydd.

Yn hytrach nag amharu ar sancteiddrwydd Dewi, y mae ei genhedliad anghyffredin yn cryfhau ei sancteiddrwydd a'i fawredd. Proffwydir genedigaeth Dewi ddeng mlynedd ar hugain o flaen llaw a rhybuddir Padrig

y bydd yn rhaid iddo ildio'i le yng Nghymru iddo (Evans, D. S. 1988: 1–3). Metha Gildas bregethu yng ngŵydd Non – arwydd, yn sicr, o fawredd y plentyn yng nghroth y fam. Adroddir yr hanes yn 'Awdl i Ddewi' gan Ddafydd Llwyd o Fathafarn:

> Non a ddoi i'r deml yn ddiwair-feichiog
> O Dywysog dewisair,
> A'r Prelad aeth o'r gadair
> Heb allu pregethu gair.
>
> (Richards, W. L. 1964: 47)

Yn wahanol i'r fam gyffredin, y mae Non yn 'ddiwair-feichiog', oherwydd yn ysbrydol y mae'n parhau i fod yn forwyn. Ceir adlais yma o gyflwr bendigaid y Forwyn Fair a oedd yng ngeiriau Iorwerth Fynglwyd yn 'feichiog heb ddim afiechyd' (Jones, H. Ll. a Rowlands 1975: 96). Fel y gwelwyd yn y bennod flaenorol, yr oedd mamolaeth Mair yn wahanol i famolaeth gwragedd eraill, oherwydd yn baradocsaidd, yr oedd Mair yn fam ac yn forwyn ar yr un pryd.[53] Mewn rhai o fucheddau'r saint honnir bod y sant yn perthyn i linach y Forwyn Fair. Er enghraifft, gellir olrhain teulu Gwladys (mam Cadog) yn ôl i Anna, cyfnither y Forwyn Fair (Wade-Evans 1944: 118–19).[54] Wrth gysylltu mam y sant â theulu'r Wynfydedig Wyryf, pwysleisia'r bucheddydd sancteiddrwydd a phurdeb y fam, a hynny er mwyn tanlinellu daioni'r sant. Fodd bynnag, ni all y sant gael ei eni'n wyrthiol o fam wyryfol. Ceir yr argraff, weithiau, bod y bucheddydd wrth bwysleisio diniweidrwydd mam y sant, yn ceisio'i datgysylltu â'r pechod gwreiddiol a'i gwneud mor debyg i'r Forwyn Fair ag y gallai heb fod yn gableddus. Yn aml, felly, ceir 'esgusodion' dros genhedlu'r sant: er enghraifft, yn *Hystoria o Uuched Beuno* ni chaiff rhieni'r sant (sy'n briod ers 12 mlynedd) gyfathrach nes bod angel yn dweud wrthynt am wneud hynny er mwyn cenhedlu Beuno:

> A chyt gysgu yd oedynt yr ys deudeg mlyned heb achos knawdawl yrygtunt a hynny oe dyhundeb ell deu . . . Ac yna y dywat yr angel vrth y gwr, 'Bit heno (heb ef) getymeithas knawdawl yroti ath wreic, a hi a geiff veichiogi, ac or beichiogi hwnnw ef a enir mab idi, a hwnw a uyd anrydedus herwydd Duw a dyn.' Ac val y gorchmynnawd yr angel vdunt, wynt ae gwnaethant. A beichiogi a gauas Beren y nos honno. (Wade-Evans 1944: 16)

Unwaith yn unig y caiff rhieni Padarn gyfathrach ac, ar ôl cenhedlu'r sant, gwahanant er mwyn byw bywyd mynachaidd (Wade-Evans 1944: 252–3). Cenhedliad symbolaidd a geir ym *Muchedd Collen* gan fod y bucheddydd yn

osgoi sôn am dad y sant yn gyfan gwbl: mewn breuddwyd gwêl Ethinen golomen yn hedfan i'r nefoedd â'i chroth ac yna'n ei rhoi'n ôl drachefn yn ei chorff:

> A'r nos y kad Kollen ef a welai i vam dyrwy i hvn glomen yn yhedec tvac ati ac yn i byrathv hi dan ben i bron, ac yn tynv i chalon allan, ac yn yhedec a hi tva'r nef. Ac o'r lle yr aeth a hi yn dyvod a hi ac yn i hyrddv i mewn i'r lle y dynasai ac yn i gosod yn y lle dynasai gidag erogle tec, ac yna y glomen aeth o'i golwc hi. (Jones, D. J. 1954b: 37)[55]

Ceir enghreifftiau eraill o genedliadau symbolaidd sy'n osgoi sôn am aelodau rhywiol y corff mewn bucheddau rhai o seintiau Iwerddon (Schulenburg 1991: 205–6).[56] Yng ngoleuni'r holl enghreifftiau uchod, gellir deall paham y mae Non yn cael ei threisio, sef er mwyn iddi genhedlu mab heb brofi chwant. Gwelir hefyd fod rhyw yn dderbyniol i'r Eglwys yn unig er mwyn cenhedlu plant, a hynny o fewn priodas gyfreithlon yn ddelfrydol. Cafwyd ymgais i wahaniaethu rhwng rôl genhedol y gyfathrach rywiol a phleser trachwant. Wrth ystyried agwedd negyddol yr Eglwys tuag at ryw (a gysylltid yn bennaf â merched), hawdd gweld paham mai gwyryfdod oedd prif rinwedd y santes.

Gwyryfdod yw *raison d'être* y santes wyryfol. Tra bo morwyn yn dal yn fyw y mae perygl iddi golli'i morwyndod. Nod pob santes, felly, yw marw'n forwyn. Fel y dywed Bloch: 'a certain inescapeable logic of virginity, most evident in medieval hagiography, leads syllogistically to the conclusion that the only good virgin – that is, the only true virgin – is a dead virgin' (1989: 120). Ysywaeth, ni ryddheir y santes o'i charchar corfforol ar unwaith bob tro, a rhaid iddi ddioddef artaith corfforol cyn cael ei lladd. Er enghraifft, gorchmyna Macsen i Gatrin gael ei churo'n greulon nes ei bod bron â marw, ond nid yw'n awyddus i'w lladd yn syth:

> kymer6ch yr ynvyt hon a r6ym6ch hi 6rth bren. a maed6ch hi ag6ial. yny debyckoch y mar6. arg6yr dr6c hynny ae maedaffant hi. yny redda6d y g6aet allan ym pob lle ar y chorf. mal y redei y d6fyr y gaeaf. ac yny yttoed ychna6t g6yn hi yn velyn megys y violet. (Bell 1909: 34–5)

Tynnwyd dannedd Apollonia allan â gefel cyn iddi ei thaflu'i hunan ar y tân a baratowyd ar ei chyfer. Nawddsantes y ddannoedd yw Apollonia ac fe'i gwelir yn dal dant â gefel ar ddwy ffenestr liw yng Ngresffordd (Lewis, M. 1970: Plât 16 a 17; gweler Plât 7). Torrwyd bronnau Agatha a Barbra i ffwrdd ond y mae eu bronnau'n gwella'n wyrthiol.[57] Ym *Muchedd Catrin*, torrir bronnau'r frenhines i ffwrdd oherwydd iddi ochri gyda Chatrin a throi yn erbyn ei gŵr:

kymryt yvrenhines ae maedu a g6ial breifc yny vei var6. a g6edy hynny crog6ch hi heb ef her6yd y g6allt. athorr6ch y bronneu ymeith. (Bell 1909: 36)

Nid yw'n hollol eglur paham y mae Macsen yn torri bronnau'i wraig i ffwrdd yn hytrach na bronnau Catrin. Ar ddiwedd y fuchedd dywedir bod olew iachusol yn rhedeg o fronnau Catrin ac yn iacháu cleifion a ddaw i'w bedd. Yr oedd y traddodiad yn hysbys i Lewys Môn (Rowlands, E. 1975: 142) ac i Lewys Glyn Cothi:

> Saint Catrin ym min maenor
> a'i thŷ maen yn eitha' môr;
> O'i bron hi a bair ennyd
> olew byw i lywio byd.
> (Johnston, D. 1995: 68–9)

Ger eglwys Llanfihangel y Bont-faen ym Mro Morgannwg y mae ffynnon Anna: rhedai dŵr y ffynnon hon trwy ddau dwll ym mronnau'r cerflun sy'n rhan o'r ffynnon (dienw 1888: 409; gweler Plât lliw XI).[58] Yn ôl pob tebyg, credid bod y dŵr yn iacháu clefydau; diau y credid bod unrhyw hylif a lifai o fronnau'r Santes Anna yn sanctaidd ac yn bur, gan mai maeth ei bronnau hi a fagodd y Forwyn Fair.

Awgryma Gopa Roy (1991: 123) fod y modd yr arteithir y santesau'n adlewyrchiad o rwystredigaeth rywiol yr arteithwyr. Hawdd gweld bod elfen o sadistiaeth yn bresennol yn rhai o'r bucheddau. Tynnir dillad Margred oddi arni cyn ei harteithio â ffaglau poeth:

> Noethwch hi a chroguch ynn yr awyr, ac ennynnwch y hystlyssev a ffaglev gwressauc. (Richards, M. 1939: 332)

Rhybuddir y santes i ildio i drachwant y gormeswr a throi at ei grefydd ef, gan gysylltu crefydd y pagan, felly, â gormes rhywiol.

Y mae nifer fawr o'r santesau brodorol yn dioddef merthyrdod (er enghraifft, Gwenfrewi, Eluned, Tudful, Tybïe a Dunawd[59]) ac yn aml torrir eu pennau i ffwrdd â chleddyf. Y mae modd dehongli torri pen y santes fel ysbaddu symbolaidd. Yn nhyb Stercx (1985–6), yr oedd cwlt y pen yn hynod o bwysig i'r Celtiaid a thorri bronnau neu ben y gelyn i ffwrdd yn gyfystyr ag ysbaddu.[60] Credid mai'r pen oedd man grym bywyd newydd ac ers dyddiau Galen credid bod y gwryw a'r fenyw yn cynhyrchu 'sberm' yn y pen.[61] Gan fod y santes yn gwrthod cyfathrachu'n rhywiol â'i gormeswr, caiff ei 'hysbaddu' yn symbolaidd drwy dorri'i phen i ffwrdd. Wedyn, y

mae'r santes yn wirioneddol ddi-ryw fel yr angylion yn y nef. Y mae'n marw er mwyn cadw'i gwyryfdod. Fel y dywed Bloch: 'the maiden must lose her head in order to preserve her maidenhead' (1989: 113). Daw llaeth o ben Catrin (Bell 1909: 39) fel y daeth llaeth o ben Paul (Roy, G. 1991: 463) a daw llaeth o ffynnon Wenfrewi am gyfnod. Y mae lliw gwyn y llaeth yn arwydd o burdeb y seintiau, ond hefyd yn drosiad o faeth y ffydd Gristnogol (I Corinthiad 3:2). Ni chollir gwaed sanctaidd yn ofer: try gwaed Gwenfrewi yn ffynnon iachusol ac y mae'r staen gwaedlyd ar waelod y ffynnon yn arwydd parhaus o'i diweirdeb a'i haberth corfforol:

nad oes neb ryu dyn nar dufyr y syd yn rhedec drostyn na neb hagen a alo golchi y guaed o di ar y main namyn bod fyth yn uaedlyd y dangos galü Düu ai ogoniant ath diuairdeb dithai. (Baring-Gould a Fisher 1907–13: IV, 405)

Ceir hanes Caradog yn torri pen Gwenfrewi i ffwrdd gyda'i gleddyf yng nghywyddau Tudur Aled (Jones, T. G. 1926: II, 523), Ieuan Brydydd Hir (Jones, G. H. 1912: 401), a beirdd anhysbys (Lewis *et al.* 1937: 104). Defnyddia Lewys Môn hanes Gwenfrewi er mwyn rhybuddio merch ynghylch yr hyn a all ddigwydd iddi os yw'n ymwrthod â serch:

Gwenfrewy, gwn, a friwynt:
achos gŵr oedd ei chas gynt:
a Chariadog ni chredai,
min ei gledd drwy'i mwnwgl âi.
Eiriach wra'r ferch hirwen:
edrych bwyll, neu dorri'ch pen.
(Rowlands, E. 1975: 460)

Nid yw dioddefaint y santes byth yn ofer. Wrth iddi ddioddef artaith corfforol erchyll fe'i cysylltir yn gryfach â'i ffydd. Bron y gellir dadlau bod y santes yn mwynhau cael ei harteithio gan fod achos yr arteithio yn felys iddi. Fel y dywed Catrin:

vym poen i. am dolur yd 6yf yn eudiodef yr karyat du6. yn wir y dywedaf ytti. melysach y6 gennyf 6ynt nor mel. ar llefrith melysaf. (Bell 1909: 35)

Wrth i'r santes gael ei rhwymo wrth bren (Bell 1909: 34) crëir paralel amlwg â dioddefaint yr Iesu. Y mae'r disgrifiadau stoc o ddioddefaint y santesau – a'r gwaed yn llifo'n ffrydiau o'u harchollau – yn bresennol hefyd mewn disgrifiadau canoloesol o ddioddefaint Crist ar y Groes. Ym *Mhymtheg*

Gweddi San Ffraid Leian darlunnir corff Crist a'r gwaed yn llifo fel gwin o'i archollau. Uchafbwynt y myfyrdodau yw gweld calon yr Iesu yn hollti'n ffrwd o waed a dŵr:

> copha di y cyfiawnfder elhyngedigaeth lhifeiriaint o waet, yr hwnn oedh yn rhedec o'th welia di megys y rhet y gwin o'r bagadaü, yr amser yr oedhut ti yn traüaelü ar yr hoelion ar y Groes . . . hyt pann holhtes dy galonn di a gelhwng ffrwt o waet drossom ni a dwfr yn ehelaeth. (Roberts, B. F. 1956a: 203)

Cyfeiria Iorwerth Fynglwyd at y pymtheg gweddi hyn yn ei gywydd i San Ffraid (Jones, H. Ll. a Rowlands 1975: 94). Yn ddengmlwydd oed dechreuodd Birgitta o Sweden (1303–73) gael gweledigaethau crefyddol, dwys. Gwelodd hi'r Iesu yn dioddef ar y Groes a'i archollion yn diferu gwaed. Yr oedd y profiad emosiynol hwn yn sail i'r *Pymtheg Gweddi* a gyfieithwyd i'r Gymraeg yn y bymthegfed ganrif (Roberts, B. F. 1956a: 258). Ar ôl marwolaeth ei gŵr dechreuodd gweledigaethau Birgitta amlhau a phrofodd ddatguddiadau.[62] Tua 1350 sefydlodd Urdd y Brigitiniaid a chredid mai'r Forwyn Fair ei hunan a restrodd reolau'r Urdd i Birgitta mewn gweledigaeth (Roberts, B. F. 1956a: 255). Yn nhyb Bynum (1982) a Petroff (1986), merched gan amlaf a gâi weledigaethau cyfriniol. Awgryma Bynum (1982: 179–214) mai merched yn bennaf a ddioddefai archollnodau a phoen edifeiriol. Yn nhraddodiad y merthyron, y mae San Ffraid, neu'r un sy'n adrodd y *Pymtheg Gweddi*, yn dymuno profi poen er mwyn rhannu galar yr Iesu:

> bratha vynghalon yn dwfn mewn ediüeirwch val y bo penyt adacrae yn ymborth y mi dydh a nos. (Roberts, B. F. 1956a: 264)

'Merthyrdod llawen' yw llofruddiaeth i'r santes, fel y dywed Gerallt Gymro am lofruddiaeth Eluned (Jones, T. 1938: 30), a 'marwolaeth dda' yw merthyrdod Gwenfrewi yn ôl ei bucheddydd (Baring-Gould a Fisher 1907–13: IV, 410). Gan fod y santes yn dyheu am weld ei Phriodfab Tragwyddol, nid oes arni ofn marwolaeth. Y mae Gwenfrewi, Catrin a Margred yn dweud wrth eu dienyddwyr am dorri eu pennau i ffwrdd (Baring-Gould a Fisher 1907–13: IV, 401; Bell 1909: 39; Richards, M. 1939: 334). Yn hytrach na bod y santes mewn safle goddefol ac israddol wrth gael ei lladd, gwelir ei bod mewn safle awdurdodol a buddugoliaethus. Gŵyr y santes mai dim ond wrth iddi farw y bydd ei gwyryfdod yn ddiogel ac y bydd yn ennill sancteiddrwydd. O'r diwedd caiff ei rhyddhau o fyd y synhwyrau a'r corff, a chaiff ei choroni'n un o wyryfon Crist yn y nef. O'i safle breintiedig yn y nef gall y santes estyn cymorth i'r rhai sy'n dioddef ar y ddaear.

APÊL Y SANTES

Gwelwyd yn yr is-adran flaenorol fod y santes brydferth, ddiniwed, fel arfer yn dioddef gormes o ganlyniad i'w ffydd Gristnogol. Yn fynych, gwelir y santes ddiamddiffyn mewn sefyllfa beryglus, lle y mae'n hawdd ei niweidio. Ond, er bod purdeb y santes yn golygu ei bod yn hawdd ei gormesu, y mae'i phurdeb hefyd yn rhoi pŵer aruthrol iddi. Y mae natur baradocsaidd i'r santes. Ar y naill law, y mae'n ddiniwed, yn ostyngedig, yn wylaidd ac yn hawdd ei niweidio; ac ar y llaw arall, y mae'n bwerus, yn annibynnol, yn awdurdodol, yn cosbi pechaduriaid ac yn gwobrwyo Cristnogion. Nid darlun o ferched gwangalon a geir wrth i Wrswla a'r 11,000 o wyryfon 'kyrchü y kefnvor' ar bererindod (Jones, D. J. 1954a: 21) nac wrth i Fargred daflu'r diafol, gerfydd ei wallt, i'r llawr:

> Ac yna kymerth y vorvynn santes y kythreul gyr guallt y penn ac y trevis vrth y dayar ac y dodes y throet ar y war ef ac y dyvat vrthav, 'Peit bellach a dyvedut am vy morwyndaut i.'(Richards, M. 1939: 331)

Ymddengys fod natur baradocsaidd y santes drugarog, bwerus wedi sicrhau ei hapêl ymysg pobl gyffredin yr Oesoedd Canol. Arwresau crefyddol oedd y santesau a chynigient wasanaeth ymarferol a defnyddiol i Gymry'r cyfnod. Weithiau, ceir yr argraff eu bod wedi apelio'n arbennig at ferched. Yn yr unfed ganrif ar bymtheg galwodd Lewys Morgannwg ar Farbra, Ffraid, Margred, Mair, Anna a Gwenfrewi i wella bron Margred Siôn o Goety. Ymddengys ei bod yn dioddef o gancr y fron:

> Bo ar weddi ber addef
> beri bron iach, Barbra nef,
> San Phred, Sant Margred a Mair,
> Sant Ann ar holl Saint unair,
> Galw o nevoedd glain aviach,
> Gwennvrewy nerth, gwna vronn iach.
> (Williams, G. 1962: 500–1)

Diddorol sylwi mai santesau yn unig a enwir yn yr apêl hwn. Dylid nodi hefyd bod Barbra, y santes a enwir yn gyntaf, yn un o'r santesau y torrwyd ymaith ei bronnau. Fel y gwellhaodd bronnau'r santes yn wyrthiol, diamau y gobeithiai'r bardd y byddai bron Margred Siôn yn gwella hefyd.

Yn yr un modd ag y mae'n well gan rai merched fynd at feddyges yn ein dyddiau ni, y mae'n bosibl bod merched yr Oesoedd Canol wedi troi'n naturiol at y santesau am gymorth. Nawddsantes gwragedd beichiog oedd

Margred o Antioch ac arferai gwragedd yr Oesoedd Canol alw ar Fargred yn eu gwewyr esgor (Blumenfeld-Kosinski 1990: 7–11; Shahar 1990: 32). Er bod gweddïau canoloesol ar gael at y diben hwn (Blumenfeld-Kosinski 1990: 7–8), ymddengys nad oes gweddïau tebyg yn y Gymraeg wedi goroesi – neu heb fodoli o gwbl. Ar ddiwedd ei buchedd y mae Margred yn addo sicrhau iachawdwriaeth i'r sawl sy'n copïo, yn darllen neu'n gwrando ar ei buchedd ac i'r sawl sy'n adeiladu eglwys iddi (Richards, M. 1939: 333). Y mae'n syndod, felly, bod cyn lleied o eglwysi canoloesol wedi eu cysegru ar enw Margred yng Nghymru! Cysegrwyd capel ar ei henw nid nepell o Lansamlet, ond defnyddiwyd y cerrig i adeiladu ffermdy o'r enw Pen-isa'r-coed. Yn ôl perchennog y ffermdy, arferai merched ddod i ffynnon y santes a bwyta dail oddi ar goeden ywen gyfagos er mwyn erthylu plant 'llwyn a pherth' (Bosse-Griffiths 1977: 73–6).[63] Y mae'r arfer hwn yn groes i'r dymuniad a fynegir yng ngweddi olaf Margred yn ei buchedd ganoloesol. Y mae'n erfyn ar ran gwragedd yn eu gwewyr esgor ar i Dduw ofalu y bydd etifedd unrhyw wraig sy'n ymbil ar Fargred yn cael ei eni'n iach:

gwediaw a oruc dros y nep y bei arnaw a thrallawt a fferygl yn esgor etiued o galwei arnei hi o diheuyt y bryt hyt pan rydheit yn iach hi ar etiued. (Richards, M. 1939: 58)

Nid yw'n hollol eglur paham y dylai'r forwyn Margred uniaethu â gwragedd beichiog yn arbennig. Un rheswm, efallai, yw'r ffordd y daw Margred allan o gorff y ddraig yn ddianaf ar ôl i'r ddraig ei llyncu (Millett a Wogan-Browne 1990: xxii). Ond efallai bod sylwadau Blumenfeld-Kosinski yn nes at y gwir:

We can now understand better why the Virgin Mary and Saint Margaret were invoked during childbirth. One gave birth without encountering any of the physical suffering related to it; the other sacrificed her life for her virginity but before her death had to undergo torments not unlike those experienced during childbirth. Through her ability to sympathize with tormented women she became their ideal intercessor. (1990: 11)

Gwelwyd yn y bennod flaenorol fod y Forwyn Fair yn estyn cymorth i wragedd beichiog yng *Ngwyrthyeu e Wynvydedic Veir*.

Ym *Muchedd Mair Fadlen* y mae'r santes yn bwydo plentyn â llaeth ei bronnau ei hunan ar ôl i fam y plentyn farw wrth esgor. Ceir ymwybydd-iaeth o beryglon planta yn y fuchedd a phwysleisir pa mor beryglus y gallai pererindota fod i wragedd beichiog (Jones, D. J. 1929a: 331). Ymddengys fod y bucheddydd yn cydymdeimlo â'r 'wreic veichiawc wan druan' wrth

iddi farw mewn llong yng nghanol tymestl ar y môr. Y mae'r santes yn atgyfodi'r wraig sy'n diolch iddi'n ddiffuant am fwydo'r mab â llaeth ei bronnau ei hunan – cymorth na allai'r un sant ei estyn, wrth gwrs:

> y wynûydedic Vair Vadlen ogonedhus mawr o beth yw dy anrhydedh dy alhu, ti a dheuthost attaûi wrth vy goûyt a mi yn escor, ac a wasanaetheist y mi dy vronneu yn uvudh. (Jones, D. J. 1929a: 333)

Adroddir yr hanes hwn hefyd mewn cywydd i Fair Fadlen gan Gutyn Gyriog (Jones, D. J. 1929a: 329).

Ceir enghreifftiau eraill o santesau'n ymateb i broblemau meddygol arbennig merched yn *Vita Sancte Wenefrede* ac ym *Muchedd Mair Fadlen*. Tra bo Gwenfrewi yn gofalu bod misglwyf ei chleifion yn rheolaidd, y mae Mair Fadlen yn apelio ar yr Iesu, ar ran Martha, i wella'i chwaer o 'glwy y merched' (Wade-Evans 1944: 305; Jones, D. J. 1929a: 337). Fodd bynnag, ni ellir honni mai'r santesau yn unig a apeliai at ferched: ar ei wely angau y mae Gwynllyw yn addo y caiff mamau sy'n marw wrth esgor ar blant eu rhoi i orffwys ym mynwent ei fab (Wade-Evans 1944: 91). Ymddengys hefyd fod traddodiadau am Sant Antoni o Padua a Sant Leonard yn rhoi cymorth i wragedd beichiog ar gael mewn gwledydd eraill (Shahar 1990: 32; Farmer 1978: 296–7), er nad oes tystiolaeth bod y traddodiadau hyn yn hysbys i'r Cymry.

Yn sicr, nid apeliai'r santesau at ferched yn unig: un o'r prif resymau dros boblogrwydd y santesau oedd ffydd y ddau ryw yn eu pwerau meddyginiaethol. Cyfeirir at Fair Fadlen fel 'meddyges' fwy nag unwaith yng ngwaith y beirdd (er enghraifft Williams, I. 1923: 12; Williams, I. a Williams 1961: 119–20, 123). Ymddengys fod Guto'r Glyn, yn arbennig, yn hoff o gymharu gwragedd bonheddig sy'n iacháu cleifion â'r feddyges Mair Fadlen. Er enghraifft, yn ei gywydd 'I Hywel o Foelyrch pan Friwiasai ei Lin', cymherir y wraig fonheddig Elen â'r santes:

> Mair Fadlen yw Elen wyl,
> Y mae i'th warchad maith orchwyl.
> Eli meddyges Iesu
> A wnaeth feddyginiaeth gu.
> Ac felly gwnêl â'i heli
> Gwaith Elen deg i'th lin di.
> (Williams, I. a Williams 1961: 119).[64]

Yr oedd y beirdd yn aml yn cymharu gwragedd a morynion cyffredin (nad oedd yn lleianod diwair) â'r santesau.[65] Yn wir, y mae cyfeirio at ferch fel 'chwaer i Non' neu 'chwaer Ddwynwen' yn ddigon cyffredin yn eu gwaith.

Mewn cyfnod pan oedd elfen o ofergoeledd yn perthyn i feddyginiaeth, yr oedd ffynhonnau iachusol y santesau yn hynod o boblogaidd. Cyrchai cleifion a oedd yn dioddef o bob math o wahanol glefydau at ffynhonnau Gwenfrewi, Dwynwen, Tegla a Non, ymysg eraill. Yn ddiamau, ffynnon Wenfrewi yn Nhreffynnon oedd y ffynnon iachusol fwyaf poblogaidd yng Nghymru. Ym mucheddau Gwenfrewi ac yng ngwaith y beirdd rhestrir yr holl heintiau a namau corfforol a wellhawyd yn nŵr y ffynnon.[66] Ymddengys i'r cleifion ymdrochi deirgwaith yn nŵr y ffynnon (Wade-Evans 1944: 300–1). Yn y capel a adeiladwyd dros y ffynnon yn y bymthegfed ganrif ceir cerflun o ddau bererin, y naill ar gefn y llall (Cartwright 1996: Plât 37, Atodiad I). Yn ôl pob tebyg, cafodd pobl anabl eu cario trwy'r dŵr ar gefn rhai abl. Yng nghywydd Syr Dafydd Trefor i Ddwynwen ceir disgrifiad manwl a bywiog o'r prysurdeb a'r gwyrthiau wrth ffynnon Ddwynwen:

> minteioedd y min towyn
> Merched o amrafael wledydd
> meibion vil vyrddion a vydd
> Kleifion rhwng y ffynhoniav
> Kryplaid a gweniaid yn gwav
> Bronnydd val llvoedd brenin
> pobl or wlad pawb ar i lin
> Taprav kwyr pabwyr er pwyll
> pibav gwin pawb ai ganwyll
> Kryssav yn llawn brycgav gar bronn
> miragl wrth godi meirwonn.
> (Owen, Hugh 1952: 63)

Math arall o glefyd sy'n poeni Dafydd ap Gwilym wrth iddo apelio ar Ddwynwen – clefyd serch (Parry, T. 1979: 256). Dymuna'r bardd anfon Dwynwen fel llatai at ei gariad Morfudd ac y mae'n fwy na pharod i fanteisio ar sancteiddrwydd y santes ddiwair er mwyn hyrwyddo'i berthynas odinebus. Cysylltir Dwynwen eto â chariad anfoesol yng nghywydd dychan Dafydd Llwyd o Fathafarn. Dywed nad yw Dwynwen yn rhwystro godineb, a chyfeiria at yr arferiad o bererindota i Ynys Llanddwyn er mwyn datrys problemau serch:

> Dwynwen ni ludd odineb,
> Diwair iawn, dioer i neb;
> Aeth i Landdwyn at Ddwynwen
> Lawer gwr o alar Gwen.
> (Richards, W. L. 1964: 14)

Yn baradocsaidd, felly, cysylltid Dwynwen ar y naill law â diweirdeb sanctaidd ac, ar y llaw arall, â chariad bydol. Nid oedd y ffaith bod y santesau, fel arfer, yn wyryfon dilychwin yn rhwystro pobl rhag troi atynt am gymorth gyda phroblemau rhywiol (Schulenburg 1991: 222–7). Yn un o fucheddau Brigid o Kildare a gysylltir â San Ffraid, rhydd y santes ddiod swynol i ddyn a chanddo broblemau priodasol. Ar ôl i'r dyn dywallt y ddiod swynol dros fwyd ei wraig a'r gwely, dywedir bod ei wraig yn ei garu yn fwy nag erioed (Schulenburg 1991: 223).

Gellid ymgynghori â'r santesau ynglŷn â nifer o broblemau beunyddiol felly. Ond un o'r prif resymau dros boblogrwydd pob santes oedd y rôl a chwaraeai fel cyfryngwraig. Apeliai'r Forwyn Fair at bechaduriaid, ac yn yr un modd, credid ei bod yn haws cyrraedd santes leol a drigai unwaith yng Nghymru nag anelu'n syth at y nef. Yn ôl Tudur Aled, gallai Gwenfrewi iacháu'r enaid yn ogystal â'r corff:

> Os help y feddyges hon,
> Y ddau iechyd a ddichon –
> Iechyd corff, uchod y caid,
> A chadw in iechyd enaid.
> (Jones, T. G. 1926: II, 526)

Erfyna Dafydd Trefor yn ddiffuant ar Ddwynwen i ennill iachawdwriaeth i ni yn y nef:

> Awn i ynnill ynn vnion
> nef o law merch lana y Môn
> Awn atti ar yn glinief
> awn dan nawdd Dwynwen i nef.
> (Owen, Hugh 1920: 14)

Wrth i Ddwynwen gyfryngu rhwng y nef a'r ddaear, gan bledio achos pechaduriaid, chwery ran draddodiadol y Forwyn Fair. Gwelir yma y berthynas hynaws rhwng y santes drugarog a'r bobl gyffredin. Y mae'n amlwg nad oedd purdeb dilychwin y santes yn creu gagendor rhyngddi hi a Chymry'r oes.

CASGLIADAU

Gwelwyd, felly, pa mor bwysig oedd y santesau i Gymry'r Oesoedd Canol. Yr oedd nifer fawr o santesau'n boblogaidd yng Nghymru'r cyfnod:

santesau brodorol Cymreig yn ogystal â rhai estron a oedd yn boblogaidd yn rhyngwladol. Cyfieithwyd nifer o fucheddau'r santesau estron hyn i'r Gymraeg, a mabwysiadwyd y traddodiadau amdanynt gan y Cymry. Yn wir, y mae'n bosibl nad oedd Cymry'r cyfnod yn gwahaniaethu rhwng y santesau brodorol a'r rhai estron yn yr un modd ag y gwneir heddiw. Eto i gyd, gellir bod yn weddol sicr bod gan drigolion unrhyw ardal le arbennig yn eu defosiwn i santes leol yr ardal honno. Ymddengys mai lleol oedd cwlt sawl un. Y mae'n bosibl nad oedd y merched duwiol hyn mor bwysig, yn wleidyddol, â'r seintiau, yng ngolwg yr esgobaethau canoloesol, ac efallai fod hyn yn egluro paham y ceir llai o fucheddau swyddogol iddynt. Er nad oes bucheddau i lawer o'r santesau brodorol, y mae hen ddigon o ffynonellau ar gael i dynnu llun cyffredinol ohonynt – ni ellir eu hanwybyddu oherwydd 'prinder ffynonellau'.

Wrth gymharu patrwm bywgraffyddol y santes â phatrwm bywgraffyddol y sant, gwelir bod cryn dipyn o wahaniaeth rhyngddynt ond, wrth reswm, ceir tebygrwydd rhyngddynt hefyd. Gwelir bod nifer o elfennau yn gyffredin i'r traddodiadau am y santesau. Wrth ddadansoddi patrwm bywgraffyddol y santes, teflir goleuni newydd ar sancteiddrwydd benywaidd. Prif rinweddau'r santes yw ei gwyryfdod a'i phrydferthwch, a gwelir bod y cyfuniad hwn yn un peryglus. Er bod y santes yn negyddu'i rhywioldeb fel arfer, erys yn fenywaidd iawn. Boed y santes yn fam i sant neu'n briodasferch wyryfol yr Iesu, rhoddir sylw arbennig i'w phurdeb corfforol. Gweithredoedd rhywiol y wraig ddiwair neu wyryfdod y forwyn ddilychwin sy'n gyfrifol am ei sancteiddrwydd. Yn y bucheddau, cydnabyddir y pwysau cymdeithasol a roddid ar ferched i briodi, a'r bygythiad treisiol a'u hwynebai yn y gymdeithas ganoloesol. Teflir goleuni hefyd ar nifer o agweddau crefyddol y cyfnod tuag at ryw, bywyd priodasol a beichiog-rwydd. Ceir yn y ffynonellau ystorfa o wybodaeth ynglŷn ag agweddau eglwysig y cyfnod tuag at y ferch gyffredin, y ferch sanctaidd a sancteidd-rwydd benywaidd.

Er bod y santes yn efelychu'r Forwyn Fair i raddau helaeth, a'r bucheddydd yn ceisio'i gwneud mor debyg ag y gallai i'r Forwyn heb fod yn gableddus, nid yw'r santes yn rhannu'r un safle godidog â mam yr Iesu. Yn wahanol i'r Forwyn, yr oedd y santes yn wrthrych syllu anniwair ac yn gorfod dioddef o ganlyniad i hynny. Dioddefodd y famsantes wewyr esgor, er iddi rannu ychydig o freintiau gyda mam y Goruchaf. Ni allai corff y santes esgyn i'r nef yn wyrthiol fel corff y Forwyn, ond gwelwyd bod pwerau iachusol ei chreiriau (hynny yw ei hesgyrn) yn gwneud iawn am hyn. Ar y naill law, yr oedd y santes yn ddiniwed, yn ostyngedig ac yn hawdd ei niweidio ac, ar y llaw arall, yr oedd yn annibynnol, yn awdurdodol ac yn bwerus. Yn y bôn yr oedd yn ferch gyffredin, ond yn baradocsaidd yr oedd

yn ferch gyffredin, hynod o arbennig. Yn wir, yr oedd y santes yn ferch mor arbennig nes ei bod yn gosod esiampl i ferched eraill y cyfnod ac yn enwedig i ferched crefyddol y cyfnod – y lleianod.

NODIADAU

[1] Ni sonnir am Felangell yng ngwaith Farmer (1978). Yn ôl y fuchedd *Historia Divae Monacellae*, cyfarfu Melangell â Brochwel Ysgithrog yn y flwyddyn 604. Fel yr awgryma Pryce (1994: 28), y mae'n debyg bod y dyddiad a geir yn y fuchedd yn deillio o waith Beda, er nad yw Beda yn cyfeirio'n uniongyrchol at Felangell.

[2] Ac eithrio eglwys Eingl-Sacsonaidd Llanandras (Edwards, N. a Lane 1992b: 7; Pryce 1992: 27).

[3] Gweler Edwards a Lane (1992b) am grynodeb o'r gwaith archaeolegol a wnaethpwyd hyd at 1992. Gweler hefyd Knight (1993).

[4] Er enghraifft, gweler Britnell (1994), Heaton a Britnell (1994), Britnell a Watson (1994).

[5] Yng ngwaith Pennant (1781/1784: II, 55) ceir darlun arall o greirfa Gwenfrewi (gweler Cartwright 1996: Plât 19, Atodiad I). Yn ôl pob tebyg, tynnwyd y braslun hwn gan Moses Griffiths – yr arlunydd a deithiodd o gwmpas Cymru gyda Phennant. Y mae'r ddau lun mor debyg i'w gilydd, nes ei bod yn anodd credu nad oedd Griffiths wedi copïo'r llun o waith Lhuyd. Y mae'n debyg bod y rhannau hynny o'r llun sy'n dywyll yn dangos ymhle yr oedd y gorchudd metel wedi diflannu, a'r rhannau hynny na thywyllwyd yn cynrychioli'r copr aloi.

[6] Rwy'n ddiolchgar i Lisa Eryl Jones sy'n paratoi golygiad newydd o fuchedd y santes am yr wybodaeth ynglŷn ag ewin Gwenfrewi. Gweler Lisa Eryl Jones, 'Golygiad newydd o *Fuchedd Gwenfrewy*', Traethawd Ph.D. Prifysgol Cymru (Caerdydd), i'w gyflwyno.

[7] Efallai y dylid nodi nad yw Wendy Davies chwaith yn sôn llawer am y santesau. Awgryma Edwards a Lane (1992b: 10) fod eglwys Pennant Melangell yn anghyffredin oherwydd ei bod wedi'i chysegru ar enw santes. Fodd bynnag, cysegrwyd nifer fawr o eglwysi Cymru ar enwau'r santesau yn ogystal â'r seintiau gwrywaidd. Am drafodaeth fwy diweddar ar yr Eglwys Geltaidd a Christnogaeth 'Geltaidd' yng Nghymru gweler Oliver Davies (1996). Y mae Davies yn canolbwyntio ar Fucheddau Samson, Beuno a Dewi yn ogystal â thrafod testunau crefyddol eraill.

[8] Yn ôl un o'r gweddïau Lladin a ychwanegwyd at Lyfr Offeren Bangor, ffodd Dwynwen o Iwerddon i Gymru, oherwydd bod arni ofn Maelgwn Gwynedd. Ond, yn ôl pob tebyg, ceir gwall yma, a'r bwriad oedd honni iddi ffoi *i* Iwerddon er mwyn dianc rhag Maelgwn Gwynedd. Fel y gwelir ar dd.98, 101–2, y mae'r santesau yn aml yn teithio er mwyn osgoi perthynas rywiol, yn hytrach na theithio er mwyn lledaenu'r ffydd. Ar Ddwynwen yn cerdded dros y môr, gweler t.103. Gweler hefyd Cartwright (1993–4).

[9] Manylir ar y pwynt hwn ar d.118.

[10] Gweler yr Atodiad.

[11] Golygwyd y ddwy fuchedd Ladin gan de Smedt *et al.* (1887: 691–731). Ceir cyfieithiad o'r hynaf ohonynt, ynghyd â golygiad, yn Wade-Evans (1944: 288–309), a chyfieithwyd *vita'*r Prior Robert i'r Saesneg gan I.F. (John Falconer?) yn 1635 (Rogers 1976). Gweler hefyd Horstmann (1880).

[12] Rwy'n ddiolchgar i Vida Russell a Richard Hamer am anfon copi o'u golygiad o fersiwn y *Gilte Legende* o *Fuchedd Gwenfrewi* ataf cyn iddynt gyhoeddi'r gwaith a charwn ddiolch i Vida Russell yn arbennig am yr ohebiaeth ynglŷn â'r fersiynau Lladin a Saesneg o *Fuchedd Gwenfrewi*.

[13] Ceir astudiaeth werthfawr ar ddyddiad y cyfansoddi, hanes y testun a'i awduraeth yn Pryce (1994: 23–32).

[14] Y mae'n bosibl bod y corn yn glynu wrth wefusau'r heliwr. Er nad yw'r motiff hwn yn bresennol yn *Historia Divae Monacellae*, y mae'r heliwr sy'n methu 'canu marwolaeth' yr ysgyfarnog yn bresennol yn fersiwn Pennant o'r chwedl (Pennant 1783–4: II, 360).

[15] Ar Non gweler Cartwright (1994).

[16] Gweler yr Atodiad.

[17] Cymherir cywydd Iorwerth Fynglwyd â bucheddau Brigid o Kildare yng ngwaith D. J. Jones (1929b: 112–18). Ar y traddodiadau a gysylltir â gŵyl y santes gweler Ó Catháin (1995).

[18] Adroddwyd hanes San Ffraid yn troi brwyn yn frwyniaid gan hen wraig yn 1972 (Davies, L. 1972: 47; Henken 1987: 166). Diddorol yw sylwi mai gŵr, yn hytrach na benyw, yw San Ffraid yn ôl y wraig hon – gwyrth y santes sy'n bwysig iddi ac nid ei rhyw. Gwelir enghraifft o newid sant yn santes yn hanes Cyngar. Gweler t.101.

[19] Gweler yr Atodiad.

[20] Gweler yr Atodiad. Yn ôl Llsgr. Coleg yr Iesu 22, t.9, 3 Mehefin yw Gŵyl Degla.

[21] Gweler yr Atodiad.

[22] Gweler yr Atodiad. Gweler Plât lliw X am lun o greiriau'r Santes Wrswla neu un o'r 11,000 o wyryfon a ferthyrwyd yng Nghwlen.

[23] Gweler tt.109–10.

[24] Gweler yr Atodiad.

[25] Llsgr. Llanstephan 116, fol. 28v, 38v, 55v, 56r, 56v, 60v.

[26] Am broffil o'r ysgrifydd anhysbys hwn gweler James, C. (1997). Portreadir Gwenog ar ffenestr liw fodern yn ei heglwys yn Llanwenog (Cartwright 1996: Plât 26, Atodiad I).

[27] Gweler Pennod 3.

[28] Gweler yr Atodiad.

[29] Y mae angen mwy o waith ar y fersiynau Cymraeg o'r bucheddau hyn. Golygiadau yn bennaf a gyhoeddwyd hyd yma, a phrin yw'r astudiaethau manwl o darddiad y cyfieithiadau Cymraeg. Ar *Fuchedd Mair o'r Aifft* gweler Mittendorf (1996). Ar hyn o bryd, rwy'n gweithio ar olygiad o fuchedd Gymraeg Martha ac yn gobeithio ei chyhoeddi yn y dyfodol agos. Digwydd *Buched Martha* mewn chwe llawysgrif yn Llyfrgell Genedlaethol Cymru, sef Llsgrau Peniarth 5, Peniarth 217, Llanstephan 27, Llanstephan 34, Llanstephan 104 a Hafod 23.

[30] Rwy'n ddiolchgar i Marged Haycock am dynnu fy sylw at y ffenestr liw yn eglwys Pencraig. Trafodir eiconograffeg Catrin ar dd.113–14.

[31] Trafodir hanes Apollonia ar d.120

[32] Trafodir hyn yn fwy manwl ar tt.117–20.

[33] Trafodir delweddaeth y santes yn fwy manwl ar dd.102–5.

[34] Gweler, er enghraifft, Baring-Gould a Fisher 1907–13: IV, 403; Bell 1909: 35 a 38; Richards, M. 1939: 332.

[35] Gweler t.114.

[36] Trafodir yr agwedd hon ar fywgraffiad y santes yn fwy manwl yn yr is-adran 'Trais, Artaith a Llofrudiaeth', tt.106–23.

[37] Yn ôl *Geiriadur Prifysgol Cymru*, gall 'gwyry' olygu 'benyw ddibriod neu berffaith ddiwair ac wedi ymgysegru i grefydd neu i asgetiaeth' (d.g. 'gwyry'). Cyfeirir at Ioan Efengylydd fel 'morwyn', a defnyddir trosiad priodasol i ddisgrifio'i berthynas â'r Eglwys: 'Amorwyn oedd i anwyla ddisgybl Ieuan vyngylwr Ar egluys i briawd ef sy vorwyn' (Llsgr. Peniarth 403, t.39 *c*.1552). Cyfeiriad anghyffredin yw hwn. Ni ddefnyddir y term 'morwyn' wrth gyfeirio at unrhyw sant yn y ffynonellau Cymreig: crybwyllir ei wyryfdod, weithiau, fel arfer ar ddiwedd y fuchedd wrth ddisgrifio'i farwolaeth a'i rinweddau.

[38] Diddorol sylwi bod Elis Gruffudd yn addo gadael offrwm i Ddwynwen wrth iddo groesi'r môr yng nghanol y dymestl (Jones, T. 1954: 32–3). Y mae'n bosibl y credid bod

Dwynwen yn amddiffyn ffyddloniaid rhag peryglon y môr. Yr oedd morio, wrth gwrs, yn hynod o beryglus yn y cyfnod hwnnw a naturiol fyddai galw ar y seintiau am gymorth. Cysylltir nifer o seintiau â morwyr a physgotwyr, er enghraifft Pedr, Simon, Zeno, Nicholas, Magnus, Francis o Paolo, a Phocas. Gweler Farmer (1978). Rwy'n ddiolchgar i Ceridwen Lloyd-Morgan am dynnu fy sylw at y cyfeiriad at Ddwynwen yng ngwaith Elis Gruffudd.

[39] Cymharer, hefyd, eiriau olaf Margred (Richards, M. 1939: 334).

[40] Y mae'r Forwyn Fair yn amddiffyn y mynach rhag y diafol. Gweler tt.69–70.

[41] Defnyddia Wogan-Browne (1991) hanes Christina o Markyate fel enghraifft o hyn. Cafodd y cymeriad hanesyddol hwn a drigai yn Swydd Huntingdon yn y ddeuddegfed ganrif, ei churo a'i chamdrin gan ei rhieni oherwydd iddi wrthod cysgu gyda'i gŵr. Yn y diwedd, bu rhaid iddi ddianc rhag creulondeb ei theulu er mwyn dechrau ar yrfa grefyddol ddisglair (Wogan-Browne 1991: 317).

[42] Ar y llaw arall, gwelwyd bod y bucheddwyr hefyd yn fodlon cyffredinoli ynglŷn â natur merched a'u cyhuddo o fod yn wrthrychau rhywiol neu'n demtwragedd.

[43] Am drafodaeth o'r portread o Arthur ym mucheddau'r saint gweler Henken (1987: 301–6).

[44] Gweler tt.52–3.

[45] Carwn ddiolch i Christine James a Wyn James am drafod sawl agwedd Feiblaidd gyda mi a rhannu eu gwybodaeth helaeth o'r Ysgrythurau.

[46] Gweler, er enghraifft, y darlun ohoni ar ysgrîn ganoloesol yn eglwys Ashton (Tasker 1993: 115).

[47] Gweler yr Atodiad.

[48] Gellid tynnu cymhariaeth rhwng Melangell a Thecla. Diddorol sylwi bod llew ffyrnig yn ymddofi ac yn gwrthod ymosod ar Thecla pan yw'r santes yn codi'i gwisg ac yn dangos ei horganau cenhedlu i'r llew.

[49]
> llawen fv rhag ofn llias
> gadw r plwy i gyd ar plas
> y gras a roes Duw ar Grog
> fowrnerth ith ysgyfarnog
> y tir i bv rediad hon.
> (Baring-Gould a Fisher 1907–13: IV, 433)

[50] Treisir mam Hervé, un o brif seintiau Llydaw.

[51] Fy nghyfieithiad i o'r cyfieithiad Ffrangeg.

[52] Ymddengys fod D. Simon Evans yn cytuno â dadl Doble (Evans, D. S. 1988: 27–8, n.20).

[53] Gweler tt.35–6.

[54] Anna, wrth gwrs, yw enw mam y Forwyn hefyd. Ceir manylion amdani ym Mhennod 1.

[55] Yng *Ngeiriadur Prifysgol Cymru* ceir enghreifftiau o'r gair 'calon' yn golygu 'croth' (d.g. 'calon'). Wrth reswm, yng nghyd-destun beichiogi, y mae 'croth' yn fwy ystyrlon na 'chalon'.

[56] Cyfeiria Schulenburg (1991) at rai o'r seintiau Cymreig yn ei herthygl ar 'Saints and Sex'. Dylid nodi ei bod yn camddefnyddio'r term 'Immaculate Conception' – y mae'n ei ddefnyddio i olygu cenhedliad heb gyfathrach rywiol. Gwelwyd, yn y bennod ar y Forwyn Fair, mai dogma pabyddol ynglŷn â natur Mair yw'r Ymddŵyn Difrycheulyd ac anghywir, felly, yw defnydd Schulenburg o'r term.

[57] Ymddengys Gŵyl Agatha yn y calendrau Cymreig (5 Chwefror) – gweler yr Atodiad – ac fe'i henwir yng nghywydd Dafydd Nanmor i Harri VII. Apelia Lewys Morgannwg ar Farbra i wella bron Margred Siôn o Goety. Gweler t.124 am ddyfyniad o'r gerdd.

[58] Erbyn heddiw, er bod dŵr yn y ffynnon, nid yw'n llifo trwy'r ddau dwll ym mronnau'r cerflun. Diddorol yw sylwi bod Rhisiart ap Rhys yn disgrifio dŵr ffynnon Fair ym Mhen-rhys fel 'llaeth i redeg/ o'th fronnau, doeth forwyn deg', ac awgryma Christine

James (1995: 46) fod y bardd yn cyfeirio at ddŵr y ffynnon yn llifo o dyllau ym mronnau'r ddelw o bosibl. Ond, fel y sylwa James (1995: 69, n.82), byddai hynny'n golygu bod y ddelw yn rhan o'r ffynnon, yn union fel y cerflun o'r Santes Anna yn Llanfihangel y Bont-faen.

[59] Yn ôl *Hystoria o Uuched Dewi*, santes yw Dunawd. Er nad oes llawer o sôn amdani, y mae ei hanes yn debyg i batrwm bywgraffyddol y santes: 'Sef a oruc y vorwyn da, diweir, war, gymenn, rodi y phenn yn arffet y llysuam. Sef a oruc y llysuam, tynnv kyllell a llad penn y vorwyn santes. Ac yn y gyfeir y dygwydawd y gwaet y'r llawr, yd ymdangosses ffynnyawn. A llawer o dynyon a gauas yechyt a gwaret yno.' (Evans, D. S. 1988: 6)

[60] Am drafodaeth ar bwysigrwydd y pen yng Nghymru'r Oesoedd Canol, gweler erthygl Suppe (1989).

[61] Gweler Cartwright (1996: 214–16, 221) am drafodaeth ar syniadau meddygol yr Oesoedd Canol ynglŷn â chenhedlu plant a beichiogi.

[62] Hyd y gwyddys, ni chyfieithwyd y datguddiadau hyn i'r Gymraeg.

[63] Rwy'n ddiolchgar i Ann Rosser am dynnu fy sylw at ffynnon Fargred ger Llansamlet.

[64] Cymharer hefyd ei 'Foliant i Siân Gwraig Syr Siôn Bwrch' (Williams, I. a Williams 1961: 123).

[65] Gweler y drafodaeth ar wragedd duwiol, tt.161–3.

[66] Gweler t.162 am ddyfyniad o un o gerddi Guto'r Glyn sy'n cyfeirio at rinweddau ffynnon Wenfrewi ac yn cymharu'r santes â Siân wraig Syr Siôn Bwrch.

PENNOD 3
Lleianod

Yn y ddwy bennod gyntaf eglurwyd pwysigrwydd y bywyd gwyryfol yn nhyb yr Eglwys a thaflwyd goleuni newydd ar y cysylltiad cryf rhwng gwyryfdod a sancteiddrwydd benywaidd. Yn y rhagymadrodd gwelwyd bod y bywyd diwair yn rhan annatod o'r bywyd asgetig a bod gwyryfdod yn rhinwedd hollbwysig i'r mynach a'r lleian fel ei gilydd. Ond yng ngwaith Tadau'r Eglwys Fore a thestunau hagiolegol canoloesol rhoddid pwyslais arbennig ar wyryfdod y lleian yn benodol. Ystyrid y rhyw fenywaidd yn ddiffygiol, ac awgrymid y gallai'r forwyn ddianc rhag hualau'i rhyw israddol wrth gadw'i gwyryfdod a chysegru'i hunan i Grist. Yn y bennod gyntaf, gwelwyd bod gwyryfdod *in partu*, *post partum* yn ogystal â gwyryfdod parhaol y Forwyn Fair yn hollbwysig i nifer o gredoau ynglŷn â natur Mair a'r Iesu, ac yn yr ail bennod dadleuwyd mai gwyryfdod neu ddiweirdeb y santes oedd prif rinwedd ei sancteiddrwydd. Gellir dehongli'r bucheddau a'r traddodiadau am y santesau fel propaganda rhywiol – 'anti-sex tracts' chwedl Schulenburg (1991: 225) – a oedd yn annog merched i ymwrthod â phriodas a phlanta, a cheisio eu perswadio i briodi'r Priodfab Tragwyddol. Perthyn yr un ddelweddaeth briodasol i'r lleian hithau. Yn wir, abadesau a lleianod oedd y rhan fwyaf o'r santesau, ac y mae rhai o famau'r saint yn gwahanu oddi wrth eu gwŷr hyd yn oed er mwyn mynd yn lleianod. Diau fod y santes yn fodel addas i'r lleian fel yr oedd y Forwyn Fair yn baragon o berffeithrwydd i bob Cristnoges.

O gofio bod cymaint o lenyddiaeth eglwysig yn hybu'r bywyd gwyryfol ac yn lladd ar y bywyd priodasol, gellid disgwyl y byddai nifer fawr o ferched duwiol yn awyddus i ymwrthod â phriodas a chilio i'r cwfaint. Fodd bynnag, nid oedd hynny'n wir yng Nghymru, yn ôl pob tebyg. Tri lleiandy hirhoedlog yn unig a gafwyd yng Nghymru'r Oesoedd Canol: dau leian-dy Sistersaidd yn Llanllŷr a Llanllugan, a Phriordy Benedictaidd ym Mrynbuga. Yn ôl Gerallt Gymro, yr oedd lleiandy Sistersaidd arall yn Llansanffraid-yn-Elfael, ond am gyfnod byr yn unig y parhaodd hwnnw (Brewer *et. al.* 1861–91: IV, 168–9). Ni chafwyd llawer o leianod yng Nghymru chwaith – ffaith annisgwyl, efallai, o gofio bod cynifer o santesau

brodorol yn boblogaidd yng Nghymru'r Oesoedd Canol. Efallai ei bod yn werth nodi yma na chrëwyd santesau o blith merched Cymru'r Oesoedd Canol.[1] Er bod y traddodiadau am y santesau yn eu hanterth yn y cyfnod hwn, nid oes unrhyw sôn am ferched duwiol enwog a drigai yng Nghymru yn yr Oesoedd Canol. Mewn gwledydd eraill gelwir nifer o ferched duwiol yn santesau, er enghraifft Christina o Markyate (*c.*1097–*c.*1161), Mafalda o Bortiwgal (1184–1257), Margred o Hwngari (1242–70) a Juliana Falconieri (1270–1341),[2] ond nid oes yr un santes ymhlith lleianod Cymru'r Oesoedd Canol. Ar y cyfan, cymeriadau annelwig, dienw yw lleianod Cymru a rhaid gofyn i ba raddau y bwriedid i'r Gymraes efelychu'r santes mewn gwirionedd.

Teg fyddai honni bod y santes a'r Forwyn Fair yn cynnig ystyr i'r ferch grefyddol. Ceir nifer o gysylltiadau rhwng yr arwresau crefyddol hyn a lleiandai Cymru. Nid cyd-ddigwyddiad llwyr, efallai, yw'r cysylltiad rhwng enwau'r lleoedd y lleolwyd y lleiandai ynddynt a'r santesau: Llanllŷr (Llŷr Forwyn) a Llansanffraid (San Ffraid). Tybed a oes unrhyw gysylltiad rhwng y Santes Lluan a Llanllugan?[3] Gellir bod yn bur sicr y byddai lleianod Llanllŷr yn gyfarwydd ag unrhyw draddodiadau am Lŷr, nawddsantes eu hardal. Eto i gyd, ni chafwyd digon o leiandai i honni cysylltiad pendant rhwng lleoliad y lleiandai a'r santesau. Yn ôl pob tebyg, cysegrwyd y lleiandai Sistersaidd ar enw'r Forwyn Fair, gan ddilyn traddodiad yr urdd honno, ond yn ôl Gerallt Gymro cysegrwyd eglwys lleiandy Llansanffraid i San Ffraid Leian (Brewer *et. al.* 1861–91: IV, 168–9). Cysegrwyd yr eglwys ym Mhriordy Brynbuga ar Ŵyl Fair Pan Aned, a dymuniad y croniglwr Adda o Frynbuga oedd cael ei gladdu yn eglwys y cwfaint o flaen delw'r Forwyn (Richards, R. 1904: 20). Ceir cerflun o wyneb y Forwyn Fair ar ysgrîn bren o'r bymthegfed ganrif yn yr eglwys (Cartwright 1996: Plât 38, Atodiad I) a darlunnir y nawddsantes eto ar sêl y priordy yn eistedd ar orsedd ac yn dal yr Iesu ar ei glin (gweler Plât 8).[4] Cysegrwyd capeli'r priordy ar enw Mair Fadlen a Radegund, ac yn ôl William Worcestre (1415–*c.*1485) gorweddai corff Elvetha, un o ferched Brychan Brycheiniog (Eluned?), yn eglwys y priordy ym Mrynbuga:

St Elvetha, virgin and martyr, one of the 24 daughters of the petty king of Brecknock in Wales, 24 miles [36 m.] from Hereford; she lies in the church of Virgin nuns of the town of Usk and was martyred on a hill one mile from Brecon where a spring of water welled forth, and the stone on which she was beheaded remains there, and as often as someone in honour of God and the holy saint shall say the Lord's prayer or drink of the water of the spring, he shall find each time a woman's hair of the saint upon the stone; a great miracle. (Harvey 1969: 155)

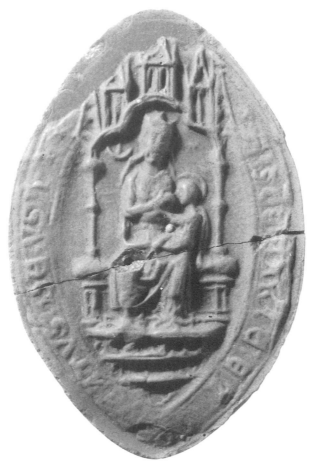

8 Sêl Priordy Benedictaidd Brynbuga (13eg ganrif–1536).

Y mae'n debyg, felly, i leianod Cymru ymddiddori ym mucheddau'r santesau a'r Forwyn Fair ac iddynt gadw a mawrygu eu delwau a'u creiriau.

Serch hynny, rhaid cofio mai prin iawn oedd y merched breintiedig hynny a gawsai gyfle i efelychu'r santesau a byw mewn cymunedau crefyddol yng Nghymru. Bwriad y bennod hon yw agor cil y drws ar y merched duwiol hynny a drigai mewn cymunedau crefyddol ffurfiol, a hefyd ar y merched duwiol hynny a drigai yn y gymuned seciwlar. Ystyrir i ba raddau yr oedd cilio i'r cwfaint yn ddewis realistig i'r Gymraes a beth oedd agwedd y gymdeithas Gymreig tuag at leianod. Cynigir ychydig o resymau dros brinder y cymunedau crefyddol ffurfiol i ferched, ac ystyrir ym mha ffordd

yr oedd y sefyllfa yn wahanol yng Nghymru o gymharu â'r gwledydd lle'r oedd lleiandai'n ffynnu.

HANES Y LLEIANDAI

Mewn erthyglau a chyfrolau diweddar ar leianod a gwragedd duwiol, cwyna nifer o ysgolheigion nad yw astudiaethau ar fywyd crefyddol yr Oesoedd Canol wedi rhoi sylw teilwng i leianod (Johnson, P. D. 1991: 3; Thompson, Sally 1991: 1; Burton, J. 1994: 85). Honnir bod astudiaethau traddodiadol yn tueddu i ganolbwyntio'n ormodol ar fynachlogydd, gan anwybyddu lleiandai, neu eu bod yn neilltuo un adran fer yn unig iddynt. Yng ngeiriau P. D. Johnson:

> Women have been and still are an integral part of monastic life, but monastic scholars have tended to see them either as aberrant or as a subsidiary to the main theme of male religious life. Major studies of medieval monasticism usually leave women out or relegate them to a short section. Such cultural blinders have created an entire corpus of literature about monasticism that defines the institution as male, although in the Middle Ages it was a world created and inhabited by women as well as by men. (1991: 3)

Serch hynny, yn ddiweddar dechreuwyd cywiro'r darlun unllygeidiog o fywyd crefyddol y cyfnod mewn nifer o astudiaethau sydd yn canolbwyntio ar leianod a'u tai crefydd yn Lloegr a Ffrainc.[5] Yng Nghymru, y mae dwy erthygl gynnar gan Morris Charles Jones (1869) ac Edward Owen (1915) yn trafod lleiandy Llanllugan, ac y mae astudiaethau gwerthfawr wedi ymddangos bellach ar hanes y lleiandai (Williams, D. H. 1975) a'r cerddi i leianod (Fulton 1991). Yn ddiweddar, bu rhywfaint o gloddio yn y fynwent ym Mrynbuga (Maylan 1993; Mein 1993), ond ychydig o waith archaeolegol a wnaethpwyd ar leiandai Cymru ac ni cheir dim sydd yn cyfateb i astudiaeth archaeolegol Gilchrist ar leiandai Lloegr (Gilchrist 1994). Ar y cyfan, ni wnaethpwyd llawer o ymchwil newydd ar ferched a chrefydd yn yr Oesoedd Canol yng Nghymru. Yn wir, ni wyddom lawer am ferched crefyddol Cymru'r Oesoedd Canol.

Un rheswm dros hyn yw prinder ffynonellau, a hefyd absenoldeb ffynonellau a fyddai'n dyst i weithgarwch Cristnogol llai ffurfiol, er enghraifft bywyd yr ancres.[6] Cadwyd ychydig o gofnodion canoloesol sydd yn sôn am leiandai Cymru: siarter Llanllugan (Morgan, R. 1985), dau lythyr a ysgrifennwyd ar ran abades Llanllŷr (Edwards, J. G. 1940: 89, 133), cofnodion yr Archesgob Peckham ar ôl iddo ymweld â Phriordy Brynbuga (Martin

1882–5: III, 805–6; Power 1922: 223–4, 348; Williams, D. H. 1980: 44), cofnodion o gyfnod diddymiad y mynachlogydd (Owen, E. 1915: 6–13; Knowles a Hadcock 1971: 255, 272; Bradney 1993: III, 46–50) ac ychydig o gofnodion eraill a drafodir maes o law. Sonnir am leianod Cymru yng ngwaith Gerallt Gymro (Brewer *et al.* 1861–91: II, 248; IV, 168–9; VI, 59) ac Adda o Frynbuga (Thompson, E. M. 1904: 268–9), ond ar y cyfan, ychydig o gyfeiriadau a geir at leiandai Cymru yn nhestunau rhyddiaith yr Oesoedd Canol.[7] Ni chadwyd cofnodion gan leianod eu hunain ac felly nid oes gennym ddim sydd yn cyfateb i waith Margery Kempe, Julian o Norwich, Hildegard de Bingen neu Mechtild o Magdeburg. Nid oes unrhyw ddisgrifiad manwl o leiandy fel y disgrifiad a geir yng ngwaith Christine de Pisan o leiandy ei merch yn Poissy (Roy, M. 1886–96: II, 159–222). Ni chadwyd chwaith, unrhyw lawlyfrau sydd yn cynnig cyngor a chyfarwyddyd i leianod neu ancresau fel yr *Ancrene Wisse*, testun Saesneg Canol a ysgrifennwyd ar gyfer ancresau yn Lloegr ar ddechrau'r drydedd ganrif ar ddeg (Tolkien 1962; Millett a Wogan-Browne 1990: 110–49). Y mae'n bosibl, wrth gwrs, nad yw llawlyfrau Cymraeg o'r fath wedi goroesi o'r Oesoedd Canol, ond rhaid hefyd ystyried y posibilrwydd na chynhyrchwyd rhyddiaith o'r fath ar gyfer lleianod a merched duwiol Cymru. Yn wyneb prinder y ffynonellau, rhaid gofyn i ba raddau yr oedd y Cymry yn darparu ar gyfer eu lleianod ac yn annog merched i ymuno â'r cwfaint? Ni ddylid cymryd yn ganiataol o gwbl bod y dystiolaeth a gadwyd ar gyfer lleiandai Lloegr a Ffrainc bob tro yn berthnasol i leiandai Cymru. Yn sicr, nid yw'r disgrifiadau a geir o rai o leiandai llewyrchus Lloegr a Ffrainc yn adlewyrchiad teg o leianaeth yng Nghymru. Yn wir, ychydig iawn o leiandai a gafwyd yng Nghymru o'i chymharu â gwledydd eraill.

Yr oedd tua 150 o leiandai yn Lloegr yn yr Oesoedd Canol (Gilchrist 1994: 36–9);[8] yr oedd tua 62 yn Iwerddon (Gilchrist 1994: 40),[9] a 15 yn yr Alban (Easson 1940–1: 22; Cowan ac Easson 1976: 143–56);[10] ond fel y gwelwyd eisoes tri lleiandy hirhoedlog yn unig a gafwyd yng Nghymru'r Oesoedd Canol. Sylwa Glanmor Williams ar brinder y mynachlogydd yng Nghymru o gymharu â Lloegr (Williams, G. 1962: 347). Erbyn dechrau cyfnod y Tuduriaid yr oedd 47 o dai crefydd (gan gynnwys y tri lleiandy), ond yng ngwaith Knowles a Hadcock (1971) rhestrir 61 o dai crefydd i ddynion yng Nghymru (gan gynnwys abatai, priordai, allbriordai, tai'r brodyr a chelloedd). Trawiadol, felly, yw'r diffyg darpariaeth a wnaethpwyd ar gyfer merched crefyddol Cymru.

Rhywbryd cyn 1197 sefydlodd yr Arglwydd Rhys leiandy Sistersaidd yn Llanllŷr, yng Ngheredigion, ac fe'i rhoddwyd dan oruchwyliaeth Abaty Ystrad-fflur. Sefydlodd Maredudd ap Rhobert leiandy Sistersaidd yn Llanllugan yng Nghedewain, yn ôl pob tebyg rhwng 1170 a 1190, ond yn

ddiweddarach na hynny o bosibl (Williams, D. H. 1975: 157, 163; 1984: I, 11; Cowley 1977: 37–8; Fulton 1991: 94). Yr oedd cysylltiadau cryf rhwng lleiandai Sistersaidd Cymru a rhai o'r abatai i ddynion: rhoddwyd lleiandy Llanllugan dan oruchwyliaeth Abaty Ystrad Marchell. Cyn 1135 sefydlodd Richard de Clare briordy Benedictaidd ym Mrynbuga. Creodd Richard Strongbow siarter ar gyfer lleianod y priordy a chadarnhawyd y siarter gan Elizabeth de Burgh yn 1330 (Williams, D. H. 1980: 44).

Yn ôl yr Archddiacon Thomas, ceir cyfeiriad yn yr achau Cymraeg at 'Abades Talyllychau, ferch Gwaethfoed' a honna fod lleiandy yn Nhalyllychau ar ddechrau'r Oesoedd Canol (Owen, E. 1893: 36–7). Awgryma Edward Owen mai mynachlog gyfun a oedd yn Nhalyllychau, hynny yw cymuned o leianod a mynachod, ond er bod rhai o dai cynharaf yr Urdd Bremonstratensaidd yn dai cyfun, ni chadwyd unrhyw gofnodion sy'n awgrymu bod lleianod wedi byw yn Nhalyllychau. Ni chyfeirir at unrhyw 'abades Talyllychau' yn yr achau a olygwyd gan Bartrum (1974; 1983), ac yn yr unig gywydd a gysylltir ag Abaty Talyllychau, y mae'r bardd Ieuan Deulwyn yn gofyn am osog gan Huw Lewys o Fôn ar gyfer abad Talyllychau (Davies, C. T. B. 1972: I, 223–4). Cyfeiria Leland (*c.*1536–9) at adfeilion yn Llanrhystud ac awgryma mai adfeilion lleiandy a geir yno (Smith, L. T. 1906: 123–4); fodd bynnag, ymddengys ei fod yn cyfeirio at adfeilion castell Llanrhystud ac adeiladau a oedd yn perthyn i'r Marchogion Ysbytaidd (Owen, Henry 1936: IV, 459). Anghywir hefyd yw Leland pan awgryma mai Llansanffraid Cwmdeuddwr oedd lleoliad y lleiandy a grybwyllir yng ngwaith Gerallt Gymro. Yn ôl Gerallt Gymro, yr oedd lleiandy Sistersaidd arall yn Llansanffraid-yn-Elfael. Cyfeirir at hanes y lleiandy anffodus hwn mewn tri thestun gwahanol gan Gerallt, ond *Speculum Ecclesiae* yn unig sydd yn crybwyll lleoliad y lleiandy – sef Llansanffraid-yn-Elfael (Brewer *et al.* 1861–91: IV, 168–9).[11] Amrywia'r hanes o'r naill destun i'r llall ond, fel arfer, crynhoir yr hanes yng ngwaith haneswyr ac ysgolheigion fel a ganlyn: sefydlodd Enoc, abad Ystrad Marchell, leiandy Sistersaidd yn Llansanffraid-yn-Elfael; cafodd ei demtio i bechu'n rhywiol gan un o'r lleianod a phenderfynodd redeg i ffwrdd gyda'i gariad; o'r diwedd edifarhaodd a dychwelyd at ei urdd yn gryfach cymeriad nag erioed (Lloyd, J. E. 1911: II, 599; Fulton 1991: 95; Davies, S. 1994: 23).

Dylid nodi bod peth anghysondeb rhwng y tri adroddiad a gadwyd yng ngwaith Gerallt Gymro (Brewer *et al.* 1861–91: II, 248; IV 168–9; VI, 59). Fel y crybwyllwyd eisoes, *Speculum Ecclesiae* yn unig sydd yn lleoli'r lleiandy yn Llansanffraid-yn-Elfael: ni chrybwyllir ei leoliad yn *Itinerarium Kambriae* na *Gemma Ecclesiastica*. Abad Ystrad Marchell yw Enoc yn ôl *Itinerarium Kambriae*, ond awgryma *Gemma Ecclesiastica* mai abad y Tŷ-gwyn ydyw, a'r unig fanylion a geir yn *Speculum Ecclesiae* yw mai abad o Bowys yw Enoc. Fel y dywed D. H. Williams, y mae'n fwy tebygol y byddai

lleiandy yn Llansanffraid-yn-Elfael yn dod dan oruchwyliaeth Cwm-hir nag Ystrad Marchell (1975: 156). Ymhellach, yn yr *Itinerarium* a'r *Speculum* y mae Enoc yn caru ag un lleian, ond yn *Gemma Ecclesiastica* llwydda'r abad anniwair i lygru nifer o leianod a'u gwneud yn feichiog cyn rhedeg i ffwrdd gydag un ohonynt:

> There is a story about an abbot Enoc who gathered together in Wales during our own time a group of virgins for the service of Christ. He at length succumbed to temptations and made many of the virgins in the convent pregnant. Finally, he ran around in a comical manner, throwing off the religious habit, and fled with one of the nuns. After he had spent many years in this service of the devil, he at last returned to his Order and the mother-house from which he had fled. The monastery [he returned to] was called Whitland. He was taken back, not without great compunction, and performed his penance with fitting devotion, according to the rigors of the Cistercian rule. (Hagen 1979: 188–9)

Dylid hefyd nodi cyd-destun yr hanes. Yn *Itinerarium Kambriae*, prif nod Gerallt Gymro wrth adrodd hanes Enoc a'r lleian yw pwysleisio pwerau arallfydol y dewin Meilyr a broffwydodd y byddai Enoc yn rhedeg i ffwrdd â'r lleian cyn i neb arall glywed am y digwyddiad (Brewer *et al.* 1861–91: VI, 59). Yn *Gemma Ecclesiastica*, adroddir yr hanes ymhlith nifer o hanesion eraill sydd yn profi na ddylai clerigwyr syllu ar ferched na chyd-fyw gyda'u chwiorydd – '[S]tories relevant to these matters of not fixing your gaze on and not living with women', chwedl Gerallt Gymro (Hagen 1979: 182–9). Prif nod yr awdur yn y fan hon yw pwysleisio bod merched yn beryglus a bod gofalu am leianod yn aml yn peryglu diweirdeb clerigwyr. Un stori a adroddir gan Gerallt yw hanes Eliah, caplan a stiward i gymuned o leianod, sy'n cael ei boeni gan deimladau trachwantus. Rhaid iddo ddianc o'r cwfaint a sefydlwyd ganddo er mwyn osgoi pechu'n rhywiol â'r lleianod. Mewn breuddwyd gwêl Eliah dri angel yn torri ei gerrig i ffwrdd. Ar ôl y breuddwyd, dychwel i'r lleiandy ac nis poenir gan chwant fyth eto. Sylwa Gerallt Gymro fod dilynydd Eliah yn ddigon call i beidio â byw gyda'r lleianod, ond rhydd gyfarwyddyd iddynt trwy ffenestr ei gell. Yn y cyd-destun hwn gwelir bod hanes lleiandy Llansanffraid yn cael ei ddefnyddio gan Gerallt Gymro fel enghraifft arall o gymuned o ferched crefyddol a beryglodd ddiweirdeb y clerigwr a oedd yn gyfrifol amdanynt. Ceir yr argraff nad oedd Gerallt yn ymgyrchydd brwd dros sefydlu lleiandai newydd. Trwy ddangos i ddarllenwyr fod gofalu am leianod yn medru arwain at sgandal, efallai y gobeithiai na fyddai cymhelliad cryf i greu lleiandai newydd. Un o'r prif wahaniaethau rhwng mynachlogydd a

lleiandai, wrth gwrs, oedd y ffaith nad oedd lleiandai yn hollol annibynnol. Ni fedrai'r chwiorydd wahardd dynion rhag dod ar gyfyl y lleiandy yn yr un modd ag y gallai mynachod wahardd merched rhag dod yn agos at eu mynachlog: dibynnai lleianod ar gefnogaeth gwŷr eglwysig a rhaid oedd cael offeiriad i wasanaethu'r Cymun a gwrando cyffes. Oherwydd hyn ystyrid merched crefyddol yn gyfrifoldeb beichus, ac weithiau mynega clerigwyr yr un rhagfarn yn erbyn lleianod ag a welir yng ngwaith Gerallt Gymro.

Gellid dadlau, felly, mai motiff llenyddol a geir yng ngwaith Gerallt Gymro yn hytrach na chofnod hanesyddol am bedwerydd lleiandy. Yr oedd straeon am abadesau anniwair a lleianod beichiog yn hynod o boblogaidd yn yr Oesoedd Canol. Er enghraifft, yr oedd stori Boccacio yn y *Decameron* am yr abades a wisgodd drowsus ei chariad am ei phen yn lle ei phenwisg, a hefyd hanes y lleian anniwair o Watton, yn boblogaidd dros ben.[12] Ceir hefyd hanes am abades anniwair yng *Ngwyrthyeu e Wynvydedic Veir* yn Llsgr. Peniarth 14 (Angell 1938: 66–7)[13] ac, yn ôl Angell (1938: 15), yr oedd hanes yr abades feichiog yn un o'r gwyrthiau mwyaf poblogaidd, oherwydd fe'i ceir yn y rhan fwyaf o'r testunau Lladin a chyfieithiadau di-rif.

Y mae'n bwysig rhoi sylw i adroddiad Gerallt Gymro am hanes lleiandy Llansanffraid, oherwydd, hyd y gwyddys, dyma'r unig gyfeiriad at bedwerydd lleiandy yng Nghymru. Wrth reswm, ni ellir honni na fu lleiandy yma erioed: rhaid cydnabod bod Gerallt Gymro yn ysgrifennu yn yr un cyfnod â'r sgandal honedig. Serch hynny, y mae'n werth nodi'r anghysondeb yn ei waith, ac efallai y dylid cwestiynu dilysrwydd yr hanes ac amcanion yr awdur. Yn sicr, nid cofnodi hanes y lleiandy anadnabyddus hwn oedd prif nod Gerallt Gymro. Hyd heddiw nid yw ysgolheigion wedi tynnu sylw at y gwahaniaethau rhwng y tri fersiwn gwahanol: fel arfer cymathir y gwahanol fersiynau yn un hanes taclus ac felly dyna paham y manylwyd arnynt yma. Fel arfer, tybir bod lleiandy Llansanffraid wedi'i gau yn fuan ar ôl ei sefydlu, oherwydd y sgandal, ond ni chadwyd unrhyw gofnod hanesyddol ynglŷn â hyn ac ni sonnir amdano yng ngwaith Gerallt Gymro. Ceir cywydd gan Ddafydd ap Gwilym sy'n mynegi'r awydd i lygru lleianod Llanllugan,[14] ac yn ôl Saunders Lewis canwyd y gerdd hon yn Abaty Ystrad Marchell lle'r oedd y mynachod yn cofio hanes Enoc a'r lleian o Lansanffraid (Lewis, S. 1953: 205–6). Er bod hyn oll yn bosibl, y mae esboniad Saunders Lewis rywsut yn rhy syml. Gellid dadlau y byddai hiwmor y gerdd yn apelio at gynulleidfa llawer ehangach.

Gwelir, felly, mai prin iawn oedd y lleiandai yng Nghymru: ymhellach, ymddengys mai niferoedd bychain o leianod a drigai ynddynt. Anodd iawn, erbyn heddiw, yw amcangyfrif sawl lleian a drigai ym mhob cwfaint. Yn anffodus, ni cheir cofnod o leianod yng nghofnodion treth y pen 1377–81, er y ceir cofnod o nifer y mynachod a drigai mewn rhai o'r mynachlogydd

(Russell 1948: 326–9; Williams, G. 1962: 561–3). Pan ddiddymwyd y mynachlogydd rhwng 1534 a 1536, dim ond tair lleian oedd yn lleiandy Llanllugan (Knowles a Hadcock 1971: 274; Williams, G. 1962: 563). Diau fod mwy o leianod yn y lleiandai yn y ddeuddegfed ganrif a'r drydedd ganrif ar ddeg,[15] ond wedi dweud hynny, yn ôl yr ychydig gofnodion a gadwyd ar gyfer y mynachlogydd, nid ymddengys fod niferoedd y mynachod wedi disgyn yn sylweddol rhwng 1377–81 a 1534–6 (Williams, G. 1962: 561–3). Dengys asesiad yn 1377 mai pedair lleian ac abades yn unig a drigai yn Llanllugan yn y cyfnod hwnnw (Thomas, D. R. 1908–13: I, 485; Williams, D. H. 1975: 158). Awgryma Knowles a Hadcock mai un lleian ar bymtheg a drigai yn Llanllŷr yn yr Oesoedd Canol ac mai tua wyth lleian a oedd yno ychydig cyn y Diwygiad, ond nid ydynt yn cyfeirio at unrhyw ffynhonnell ganoloesol (Knowles a Hadcock 1971: 274). Yn ôl *Monasticon Anglicanum* Dugdale (1846: IV, 591), sefydlwyd y priordy ym Mrynbuga ar gyfer pum lleian, ond ymddengys fod mwy o chwiorydd na hynny ym Mrynbuga pan ymwelodd yr Archesgob Peckham â'r priordy yn 1284 (Martin 1882–5: III, 805–6).[16] O dderbyn amcangyfrif Knowles a Hadock, a chasglu mai tair lleian ar ddeg a drigai ym Mrynbuga, yna gellir amcangyfrif yn betrus mai tua phymtheg lleian ar hugain, ar y mwyaf, a drigai mewn cymunedau crefyddol ffurfiol yng Nghymru yn yr Oesoedd Canol. Diddorol yw cymharu'r amcangyfrif uchod â'r amcangyfrif o nifer y lleianod a drigai yn Lloegr pan ddiddymwyd y mynachlogydd – sef rhwng 1,500 a 2,000 (Power 1922: 3).

Er mai niferoedd bychain o leianod a drigai yn lleiandai Cymru o'u cymharu â lleiandai Lloegr, yn rhyfedd ymddengys mai abatai yn hytrach na phriordai oedd lleiandai Llanllŷr a Llanllugan (Williams, D. H. 1984: I, 10–11).[17] Yn ôl Fontette (1967: 34), abatai oedd pob un o dai'r Sistersiaid ac efallai fod hyn yn egluro statws Llanllŷr a Llanllugan. Eto i gyd, nid ymddengys fod hyn yn wir am leiandai Sistersaidd Lloegr. Lleiandai Marham a Tarrant yn unig a gafodd eu cydnabod yn swyddogol gan yr urdd a'u galw'n abatai. Ymddengys mai priordai oedd gweddill y lleiandai Sistersiaidd yn Lloegr, er bod siarteri cynnar yn cyfeirio atynt, weithiau, fel abatai (Thompson, Sally 1984: 251; 1991: 97–100). Y mae'r amwysedd ynglŷn â statws y lleiandai Sistersaidd yn adlewyrchu anfodlonrwydd yr urdd honno i gydnabod y lleiandai'n swyddogol a chroesawu lleianod i'w phlith. Ymhelaethir ar y pwynt hwn isod.[18]

Yn ôl Gilchrist (1994: 22–5), ni roddid llawer o sylw i leiandai mewn astudiaethau cyffredinol ar fynachaeth, oherwydd y synnid amdanynt fel mynachlogydd aflwyddiannus: yr oedd y rhan fwyaf ohonynt yn fach ac yn dlawd. Yn sicr, ymddengys mai felly'n union oedd lleiandai Cymru. Cyfeiria Gerallt Gymro at leiandy Llanllŷr fel sefydliad bach a thlawd (Brewer *et al.*

1861–91: IV, 152–3), a dyma ddisgrifiad Leland o Abaty Llanllugan: 'Llan lligan a veri litle poore Nunneri about the border of Kedewen and Nether Powis' (Smith, L. T. 1906: 55). Yn y bedwaredd ganrif ar bymtheg cyfeiria Morris Charles Jones at leiandy Llanllugan fel 'an insignificant establishment' (1869: 301) ac ni roddir sylw teg i leiandai Cymru yng ngwaith Eileen Power (1922): y mae'n cynnwys Priordy Brynbuga yn ei rhestr o leiandai Lloegr ac yn cyfeirio at leiandai Llanllŷr a Llanllugan yn ei rhestr o gywiriadau yn unig (1922: 692). Tueddid, felly, i ddibrisio'r lleiandai efallai oherwydd eu maint a'u tlodi. Cyfeirir at dlodi'r lleiandai mewn ychydig o ddogfennau a gadwyd o'r Oesoedd Canol.

Effeithiodd rhyfeloedd ar leiandai Cymru fel yr effeithiasant ar nifer o'r mynachlogydd. Yn 1284 derbyniodd lleiandy Llanllŷr iawndal o ddeugain o farciau sterling oherwydd y difrod a achoswyd i'r lleiandy yn ystod goresgyniad Edward I. Y mae dau lythyr wedi goroesi sy'n cadarnhau bod yr abades wedi derbyn yr iawndal (Edwards, J. G. 1940: 89, 133). Nid yw awduraeth y llythyr cyntaf yn hollol eglur: ymddengys mai'r abades ei hunan ('Abades E.') sydd yn diolch am yr iawndal, ond y mae'n bosibl bod y llythyr wedi cael ei ysgrifennu gan rywun arall ar ran yr abades. Ysgrifennwyd yr ail lythyr gan Ioan o Gaeau, mynach o Abaty Ystrad-fflur, ar ran abades Llanllŷr, a dywed iddo selio'r llythyr â seliau abadau Ystrad Marchell a Glynegwestl oherwydd nad oedd ganddo sêl abades Llanllŷr ar y pryd:

> To all to whom the present letter shall come, the said brother John Caeau, monk of Strata Florida and procurator of the Lady Abbess and the convent of Llanllŷr, greeting in our Lord. Since our magnificent prince the lord Edward, by the grace of God illustrious king of England, for the damages and oppressions brought upon the house of Llanllŷr in the time of the past war has in his lavish bounty contributed forty marks to us in his charity by the hands of the inquisitors, that is Prior R., G. of Llanmaes and the lord R. of Brochton, we declare the aforesaid king therefore by this present [letter] to be quit in perpetuity on account of the aforesaid forty marks in respect of all the damages brought upon the house of Llanllŷr. And because I did not at the time have the seal of the aforesaid abbess, I have arranged to have affixed to the present [letter] the seal of the venerable father abbots of Ystrad Marchell and Glynegwestl. Given [i.e. dated] in the abbey of Chester on the morrow of All Souls in the twelfth year of the reign of King Edward.[19]

Awgryma hyn nad oedd yr abades, fel arfer, yn ymdrin â materion ariannol y lleiandy a bod ganddi broctor i wneud y gwaith drosti. Ar yr olwg gyntaf, ceir yr argraff nad yw'r abades wedi arfer ysgrifennu ei llythyrau ei hunan. Y mae'n demtasiwn, hefyd, casglu bod mynach wedi ysgrifennu'r llythyr ar

ran yr abades oherwydd, efallai, na fedrai hi ysgrifennu yn Lladin. Ni wyddys lawer am addysg merched yng Nghymru'r Oesoedd Canol. Er mai mewn lleiandai y cafodd y rhan fwyaf o ferched y Cyfandir eu haddysg, nid oes gennym ddim tystiolaeth ynglŷn ag addysg lleianod Cymru. Ni wyddys a oeddynt yn llythrennog neu a oeddynt yn cael eu haddysgu ar lafar. Ni wyddys i sicrwydd a oeddynt yn derbyn unrhyw fath o addysg ffurfiol. Fodd bynnag, wrth gymharu'r llythyr uchod â llythyr tebyg a ysgrifennwyd ar ran abad Ystrad-fflur (Williams, S. W. 1889: xlviii–l) – llythyr sydd hefyd yn cadarnhau bod yr abad wedi derbyn iawndal am y difrod a achoswyd yn y rhyfel – gwelir bod arddull y llythyr yn fformiwläig, a diau mai'r drefn arferol oedd cael proctor i ysgrifennu llythyrau ar ran abadau ac abadesau.

Dioddefodd Priordy Brynbuga o ganlyniad i wrthryfel Owain Glyndŵr. Yn ôl Adda o Frynbuga, dim ond merched bonheddig oedd yno, ond yn sgil y llosgi a'r anrheithio a ddigwyddodd yn ystod gwrthryfel Glyndŵr daeth tlodi difrifol i ran y lleianod (Thompson, E. M. 1904: 298). Yn 1404, ysgrifennodd Adda at y Pab a gofyn iddo ganiatáu maddeueb er mwyn denu elusen i gapel Radegund yn y priordy:

> in this monastery none but virgins of noble birth were and are wont to be received. But now, owing to the burnings, spoilings, and other misfortunes which have been caused by the wars which raged in those parts, or otherwise, this same monastery hath come to such want that, unless ready help be forthwith found by your holiness, the sisterhood will be forced to beg for food and clothing, straying through the country, or to stay in the private houses of friends; whereby it is feared that scandals may belike arise. (Thompson, E. M. 1904: 298)

Diddorol yw sylwi bod Adda yn pwysleisio'r posibilrwydd y gallai sgandal godi o ganlyniad i'r tlodi. Efallai i'w ddeiseb lwyddo oherwydd iddo apelio at ddymuniad y Pab i gau lleianod yn eu lleiandai. Ceir yr argraff y byddai'n iawn i'r lleianod ddioddef tlodi cyn belled â'u bod yn ddiogel o fewn muriau'r lleiandy, ond os oeddynt am ddechrau crwydo y tu allan i gyffiniau'r cwfaint a pheryglu eu gwyryfdod, rhaid oedd gwneud rhywbeth ynglŷn â'r sefyllfa!

Yn ddelfrydol, cysegrfeydd caeëdig oedd lleiandai a mynachlogydd i fod, ond, mewn gwirionedd, ymddengys nad oedd brodyr a chwiorydd yr Oesoedd Canol yn torri pob cysylltiad â'r byd allanol. Dengys Schulenburg (1984) fod pwyslais aruthrol yn cael ei roi ar gaethiwo lleianod yn eu lleiandai a'u gwahardd rhag ymweld â pherthnasau a lleygwyr yn ogystal â theithio. Ni roddid yr un pwyslais ar gau mynachod yn eu mynachlogydd, fodd bynnag, a gellir bod yn weddol sicr mai rhagfarn gwrywaidd ynglŷn â

phurdeb corfforol merched a oedd yn gyfrifol am hyn yn bennaf. Dadleu-odd y clerigwr John Major (1469–1550) y dylid cadw lleianod ar wahân:

> For that sex is more thoughtless than the other – has a greater proclivity to intemperance of conduct; wherefore, when they have an opportunity of associating with men, they easily violate their vow of chastity and only rarely and with greatest difficulty observe it. So they ought to be kept apart from men as it were by a red hot line. (Dyfynnwyd yn Easson 1940–1: 25)

Ymhellach, yn nhyb Idung o Brüfening, mynach Sistersaidd o'r Almaen, rhaid oedd amddiffyn lleianod oherwydd gallent golli eu gwyryfdod trwy drais, ond yr oedd yn amhosibl treisio mynach (Schulenburg 1984: 62). Beirniadwyd lleianod yn hallt am adael eu tai crefydd a chafwyd sawl ymdrech aflwyddiannus i gau lleianod yn eu lleiandai. Er enghraifft, yng nghanol y drydedd ganrif ar ddeg gorchmynnwyd lleianod i aros yn eu lleiandai yn statudau Cabidwl Cyffredinol y Sistersiaid (Easson 1940–1: 24), ac yn 1298 dyfarnodd y Pab Boniface VIII, yn ei lythyr Periculoso, na ddylai unrhyw leian grwydro o'i chwfaint (Schulenburg 1984: 52). Yn ôl Schulenburg, gellir cyplysu'r awydd i gau lleianod yn eu cwfennoedd â thlodi'r lleiandai. Oherwydd i leianod gael eu cau yn eu lleiandai ni fedrent deithio i sicrhau nawdd i'w sefydliad. Ni fedrai'r abades amddiffyn ei thir a'i heiddo tymhorol yn yr un modd â'r abad (Schulenburg 1984: 73–7). Gellir bod yn weddol sicr mai tlodi yn hytrach nag anfoesoldeb a oedd yn gyrru lleianod o'u tai crefydd, fel y gwelwyd yn achos Brynbuga.

Y mae'n amlwg nad oedd lleianod yn ufuddhau i ddyfarniadau pabyddol a statudau eu hurdd bob amser. Un o'r cwynion a wnaeth yr Archesgob Peckham pan ymwelodd â Phriordy Brynbuga yn 1284 oedd bod rhai o'r chwiorydd yn crwydro o'r cwfaint ac yn aros mewn tai pobl leyg. Beirniadodd hefyd faterion economaidd y lleiandy gan awgrymu y dylid ethol dau drysorydd o blith y chwiorydd a fyddai'n gyfrifol am gyfrifon y tŷ (Power 1922: 223–4; Williams, D. H. 1980: 44). Tlodi, yn fwy na thebyg, a achosodd i abades Llanllŷr dorri coed yn anghyfreithlon mewn coedwig frenhinol. Yn 1299 cafodd ei rhyddhau o dalu dirwy gan y Frenhines Margaret, gwraig Edward I (Williams, D. H. 1975: 164). Sonnir eto am leianod yn torri coed yn anghyfreithlon mewn rhai o'r cofnodion a wnaeth esgobion ar ôl iddynt ymweld â lleiandai yn Lloegr (Power 1922: 205). Darlun negyddol iawn a geir o'r lleiandai yn y cofnodion hyn, a rhybuddia John Nichols (1984: 245) na ddylid dibynnu'n ormodol ar gofnodion esgobion wrth adeiladu darlun o leianaeth y cyfnod. Bwriad yr adrodd-iadau hyn oedd beirniadu a chynnig cyngor ynglŷn â sut y gellid gwella'r lleiandai, nid canmol rhagoriaethau na thynnu sylw at lwyddiannau'r tŷ.

Ysgrifennodd yr adroddiadau hyn ar gyfer yr abades a'i lleianod yn unig ac ni fwriedid i neb arall eu darllen. Nid lladd ar y lleiandai yn gyhoeddus oedd bwriad yr esgobion.[20] Ni sonnir, felly, am yr holl leianod hynny a arhosodd yn y cwfaint gan ddilyn rheol eu hurdd yn ufudd ac yn dawel.

Tystiolaeth feirniadaol iawn a geir yng nghofnodion yr esgobion a rhaid bod yn ofalus wrth ddehongli'r dystiolaeth unllygeidiog hon, a'i defnyddio fel drych o fywyd yn y lleiandai. Hyd y gwyddys, tystiolaeth a gofnodwyd gan ddynion yw'r unig dystiolaeth a gadwyd ynglŷn â bywyd lleianod Cymru, a hawdd yw camddefnyddio'r dystiolaeth i adeiladu darlun negyddol iawn ohonynt. Yr oeddynt yn gymunedau bychain a thlawd o wragedd a fethai reoli eu materion ariannol; a dorrai goed yn anghyfreithlon; a grwydrai o'r cwfaint er mwyn aros gyda lleygwyr a rhedeg i ffwrdd gydag abadau chwantus; ac, fel y gwelir yn y man, gwragedd balch a gadwai anifeiliaid anwes ac a ddatgelai un o'r rhannau mwyaf erotig o'r corff – y talcen – ac a gytunai i garu gyda'r beirdd yng nghoedwigoedd Cymru! A oedd lleianod Cymru mor anwadal ac anfoesol â hynny mewn gwirionedd? Onid oedd rhai chwiorydd yn ymroi i'r bywyd Cristnogol, yn cysegru eu gwyryfdod i Grist ac yn treulio eu hamser yn addoli Duw? Onid oedd nifer ohonynt yn ymuno â'r cwfaint oherwydd eu galwad grefyddol ac yn credu'n gryf eu bod yn gweithredu ewyllys Duw? Pe bai unrhyw adroddiadau gan y lleianod eu hunain wedi goroesi, gellir bod yn weddol sicr mai portread mwy cytbwys a gonest o leianaeth y cyfnod a fyddai gennym ac efallai y byddai modd dysgu rhywfaint am gymhelliad y lleianod i ymuno â'r cwfaint. Er nad oes gennym unrhyw dystiolaeth o'r fath, yn 1530 cofnodwyd ychydig o fanylion a all achub lleiandai Cymru rhag cam. Yn y flwyddyn honno, caniataodd y Pab i Katherine Dodd, lleian o Urdd Sant Awstin, drosglwyddo o'i lleiandy yn Limebrook i leiandy Llanllugan (Bannister 1921: 241–2; Williams, D. H. 1975: 159). Yn ôl y ddogfen hon, dymunodd symud i Lanllugan er mwyn byw bywyd mwy sanctaidd. Dywed fod lleianaeth yn Llanllugan yn well ac yn fwy llym nag yn ei chwfaint yn Lloegr. Er bod y ddogfen hon yn deillio o'r unfed ganrif ar bymtheg, rhydd gipolwg tra phwysig ar fywyd Cristnogol a safonau llym lleiandy Llanllugan ar ddiwedd yr Oesoedd Canol, bid a fo am gyfnodau cynharach.

Yng Nghymru ni chadwyd unrhyw gerddi gan leianod ac ni cheir unrhyw *chansons de nonnes* – cerddi a ysgrifennwyd ym mhersona'r lleian a gwynai ei bod yn anhapus yn cael ei chau yn y cwfaint (Fulton 1991: 99–103). Serch hynny, ceir un cywydd gofyn a ganwyd, yn ôl y bardd Huw Cae Llwyd, ar ran Annes abades Llanllŷr yn y bymthegfed ganrif (Harries 1953: 69–71; Davies, C. T. B. 1972: I, 95–6). Yn ôl y cywydd hwn, dymunodd yr abades gael epa gan Syr Wiliam Herbert, iarll Penfro. Ar yr olwg gyntaf, y mae hon yn gerdd dra anghyffredin, oherwydd yn hytrach na chanmol yr anrheg a

ddymunir, fel y gwneir fel arfer mewn cywydd gofyn, ceir portread gwawdus a damnïol o'r anifail:

> Cythraul llwyd, crinllwyd yw'r croen
> Cleiriach gruddgrach, garweiddgroen.
> Gwrach foel yw goruwch y fainc,
> Gyrrai ofn i'r gwŷr ifainc.
> Gwar ymylgrach gŵr moelgryg,
> Ac ysbryd llun gwas brawd llyg.
> Mynach brwnt gyfeillach breg,
> Iddew heb gael ei oddeg.
> Lledryn o bryf, lleidryn brwnt,
> Lledrith goesfrith atgasfrwnt . . .
> Bryntach, anafach na neb,
> Byr einioes ys bo i'r wyneb!
> (Davies, C. T. B. 1972: I, 95)[21]

Er bod y cywydd arbennig hwn yn anghyffredin yng nghyd-destun *genre* y cywydd gofyn, nid yw'n unigryw.[22] Mewn cywydd tebyg gan Robert ap Gruffudd Leiaf (Huws, B. O. 1994: 394–6), gofyn y bardd am epa ar gyfer Huw Lewys, a cheir disgrifiad gwawdus o'r anrheg sydd yn debyg iawn i'r disgrifiad a geir o'r anifail anwes a geisir gan Abades Annes. Ymddengys, felly, fod y gerdd ddoniol hon yn perthyn i *topos* arbennig ac mai dychan sydd yma. Y mae'n annhebygol iawn bod yr abades mewn gwirionedd wedi ymweld â llys Syr Wiliam er mwyn gofyn am epa, fel yr awgryma Leslie Harries: 'rhaid mai rhywbryd rhwng 1461 a 1469 yr ymwelodd y lleian o ddyffryn Aeron â'r marchog enwog hwn yn ei lys ym Mrycheiniog' (1953: 7). Er mwyn ymweld â'r llys byddai'n rhaid iddi fod wedi crwydro o'i lleiandy ac, fel y gwelwyd eisoes, nid ar chwarae bach y gadawai lleianod gyffiniau'r cwfaint. Beirniadwyd lleianod am gadw mwnciod yn ogystal â chŵn. Gwaharddwyd abades Romsey, er enghraifft, rhag cadw mwnciod a chŵn yn ei hystafell gan yr Archesgob Peckham (Power 1922: 306). Ar y naill law, y mae'n ffaith hanesyddol bod rhai lleianod wedi cadw anifeiliaid anwes (gan gynnwys epaod) ond, ar y llaw arall, daeth y portread dychanus o'r lleian ffroenuchel a gadwai anifeiliaid yn ystrydeb lenyddol. Gwelir y math yma o gymeriad yn y *Canterbury Tales* gan Chaucer, ac y mae'n debyg mai'r disgrifiad mwyaf adnabyddus o leian a gadwai anifeiliaid anwes yw'r disgrifiad o Madame Eglentyne:

> Of smale houndes had she, that she fedde
> With rosted flessh, or milk and wastel-breed.
> But soore wepte she if oon of hem were deed,
> Or if men smoot it with a yerde smerte;

And al was conscience and tendre herte.
Ful semyly hir wympul pynched was,
Hir nose tretys, hir eyen greye as glas,
Hir mouth ful smal, and therto softe and reed.
But sikerly she hadde a fair forheed;
It was almoost a spanne brood, I trowe;
(Burgess 1991: 25–6)[23]

Anodd yw penderfynu ai cofnod o ddigwyddiad hanesyddol ynteu portread dychanol a geir yn y cywydd am yr Abades Annes. A fyddai abades lleiandy tlawd mewn sefyllfa i noddi barddoniaeth a, hyd yn oed pe bai hi, a fyddai'n dewis noddi cywydd a oedd yn taflu goleuni mor anffafriol arni fel crefyddwraig? Eto i gyd, rhaid nodi bod Syr Wiliam Herbert a'r abades yn cael eu henwi yn benodol. Diau fod teulu Annes yn deulu cefnog: os felly, gellir bod yn bur sicr bod Syr Wiliam yn adnabod teulu Annes a'i fod hefyd yn gwerthfawrogi hiwmor y cywydd, beth bynnag oedd gwir gysylltiad y gerdd â'r abades.

Canwyd nifer o gywyddau gofyn ar ran dynion yr eglwys a cheir enghreifftiau o gywyddau sydd yn erchi gosog, bwâu, Llyfr y Greal, a chywydd i Dduw fel anrhegion i abadau Cymru (Davies, C. T. B. 1972: I, 132–3, 142–4, 223–4, 247). Fodd bynnag, y mae'r rhan fwyaf o gywyddau gofyn y gellir eu cysylltu â dynion eglwysig yn gofyn am roddion ganddynt yn hytrach nag ar eu rhan, ac fel y noda B. O. Huws (1998: 73): 'Mae'r cerddi niferus sy'n gofyn am wahanol wrthrychau i abadau hefyd yn brawf digamsyniol o'u cyfoeth a'u haelioni.' Y rhodd fwyaf poblogaidd yw march, wrth gwrs, a chadwyd wyth cywydd sydd yn gofyn i Ddafydd ab Owain, abad Aberconwy am farch (Davies, C. T. B. 1972: I, 64–77; Huws, B. O. 1998: 73). Rhoddid bri mawr ar feirch yn yr Oesoedd Canol ac nid oedd yr un cynodiadau negyddol ynghlwm wrth gadw meirch ag yr oedd wrth gadw epaod. Nid oes gennym unrhyw gerddi sydd yn gofyn am roddion gan abadesau. Efallai y gellid disgwyl hyn, oherwydd yr oedd cyn lleied o abadesau yng Nghymru'r Oesoedd Canol ac ymddengys o'r dystiolaeth a drafodwyd uchod nad oedd y rhain yn ddigon cefnog i gynnig anrhegion.

LLYGRU LLEIANOD: CERDDI I LEIANOD

Ychydig o gerddi i leianod a gadwyd yn y llawysgrifau o'u cymharu â'r cerddi i glerigwyr.[24] Ceir tua saith cerdd i leianod ac ychydig o gerddi amwys a all fod yn cyfarch lleianod, morynion ifainc neu weddwon. Golygwyd y rhan fwyaf o'r cerddi i leianod gan Catrin T. B. Davies (1972) yn ei

thraethawd 'Cerddi'r Tai Crefydd' a chan Helen Fulton (1991) yn ei herthygl 'Medieval Welsh Poems to Nuns'. Wrth edrych ar y cerddi niferus i'r tai crefydd yng Nghymru, gwelir bod gwahaniaethau sylweddol rhwng y cerddi i leianod a'r cerddi i grefyddwyr. Ar wahân i wyth cerdd sydd yn lladd ar frodyr dienw, cadwyd o leiaf gant o awdlau a chywyddau sydd yn moliannu clerigwyr. Fel arfer, enwir y crefyddwyr hyn: er enghraifft ceir cerddi i Rys, abad Ystrad-fflur, Dafydd ab Owain, abad Aberconwy, Siôn ap Rhisiart, abad Glynegwestl, a Dafydd ap Tomas, abad Margam, i enwi rhai yn unig. Eithriad yw cywydd gofyn Huw Cae Llwyd a drafodwyd eisoes, oherwydd ei fod yn enwi lleian – Annes, abades Llanllŷr.[25] Fel arfer, ni chyfeirir at y lleianod wrth eu henwau ac nid enwir y tai crefydd. Sonia Dafydd ap Gwilym am leiandy Llanllugan, ond nid enwir unrhyw leian arbennig (Parry, T. 1979: 298–9; Fulton 1991: 106). Cyfeirir at ferch o'r enw Gwenonwy mewn dwy gerdd, ond ni sonnir am unrhyw dŷ crefydd.[26] Fel y dywed Catrin T. B. Davies:

> Nid oes modd, droeon, lleoli na phersonoli gwrthrychau'r cerddi serch hyn – lleianod dienw, annelwig ydynt – gwrthrychau niwlog di-sylwedd – o bwrpas, fe ddichon – gan nad priodol canu cerdd serch i grefyddwraig; ac yn gyffelyb, brodyr crwydrol amhersonol sy'n ennyn dychan y beirdd yn ogystal. (1972: I, xiv)

Perthyn y cerddi i leianod i draddodiad y canu serch yn hytrach na thraddodiad mwy ffurfiol y canu mawl. Priodol, felly, yn ôl confensiynau'r traddodiad hwnnw yw peidio ag enwi'r merched hyn. Ar y llaw arall, gellir adnabod y gwŷr crefyddol a gyferchir yn y cerddi a gweld mai cymeriadau hanesyddol ydynt. Fodd bynnag, erys y lleianod yn deipiau neu'n fathau o gymeriadau yn hytrach nag unigolion hanesyddol, penodol.

Yn ôl *Gramadegau'r Pencerddiaid,* dylid moli crefyddwraig am yr un rhesymau ag y molir crefyddwr:

> Crefydwr a uolir o grefyd, a sancteidrwyd, a gleindyt buched, a medylyeu dwywolyon, a nerthoed ysprydolyon, a gweithredoed trugared, a haelyoni cardodeu yr Duw, ac o betheu ereill nefolyon ysbrydawl a berthynont ar Duw a'r seint . . . Crefydwreic a uolir o sancteiddrwyd, a diweirdeb, a gleindyt buched, a phetheu ereill dwywawl megys crefydwr. (Williams, G. J. a Jones 1934: 16)

Serch hynny, fel yr awgrymwyd uchod, y mae'r cerddi i grefyddwragedd yn bur wahanol i'r cerddi i grefyddwyr. Diddorol yw sylwi bod y fersiwn a gadwyd yn Llyfr Coch Hergest o 'ba ffurf y moler pob peth' yn rhestru

diweirdeb ymhlith rhinweddau crefyddwragedd, ond ni sonnir am ddiweirdeb crefyddwyr. Yn hytrach na chanmol rhinweddau Cristnogol a diweirdeb lleianod, y mae'r beirdd yn canmol eu prydferthwch ac yn dymuno llygru gwyryfdod y merched duwiol hyn.

Mewn un cywydd gan Ddafydd ap Gwilym, anfonir llatai at leiandy Llanllugan er mwyn darbwyllo'r abades (neu un o'r lleianod) i gyfarfod â'r bardd mewn coedwig. Tybir, fel arfer, mai llygru'r abades yw nod y bardd, ac yng ngolygiadau Thomas Parry, Catrin Davies a Rachel Bromwich lleolir y cwpled am yr abades ar ddiwedd y cywydd: 'Cais frad ar yr abades,/ Cyn lleuad haf, ceinlliw tes.' (Parry, T. 1979: 299; Davies, C. T. B. 1972: I, 94; Bromwich 1982: 55). Fodd bynnag, dehonglir y gerdd mewn ffordd wahanol gan Helen Fulton, sydd yn awgrymu nad llygru'r abades yw prif nod y bardd, ond trefnu oed â'r glochyddes – 'Un a'i medr' – hynny yw, lleian sydd eisoes yn brofiadol mewn materion serch. Y mae golygiad Fulton yn dilyn trefn y llinellau fel y'u ceir yn y ddwy lawysgrif hynaf: [27]

> O caf innau rhag gofal
> O'r ffreutur dyn eglur dâl,
> Oni ddaw er cludaw clod,
> Hoywne eiry, honno erod –
> Da ddodrefn yw dy ddeudroed –
> Dwg o'r côr ddyn deg i'r coed,
> Câr trigain cariad rhagor:
> Cais y glochyddes o'r côr –
> Cais frad ar yr Abades –
> Cyn lleuad haf, ceinlliw tes,
> Un a'i medr, einym adail,
> A'r lliain du, i'r llwyn dail.
> (Fulton 1991: 106)

Y mae'n bosibl bod Dafydd yn cyfeirio at nifer o ferched gwahanol: un yn y ffreutur, un yn y côr, y glochyddes, yr abades a'r un brofiadol ac, o gofio mai abades a phedair lleian yn unig a drigai yn Llanllugan yn y bedwaredd ganrif ar ddeg,[28] gellir tybio y byddai Dafydd ap Gwilym yn fodlon ar unrhyw un ohonynt! Cyfeirir at y lleianod fel 'Chwiorydd bedydd bob un i Forfudd' ac efallai mai yn y llinell hon y daw prif ergyd y gerdd. Mewn cerddi eraill o'i eiddo y mae Dafydd yn godinebu yn erbyn y Gŵr Eiddig, ond yn y gerdd uchod godinebu yn erbyn Crist y mae'r bardd wrth iddo ddymuno llygru lleian.

Pechod difrifol, yng ngolwg yr Eglwys, oedd caru â lleian ac esgymundod oedd y gosb swyddogol i unrhyw un a geisiai wneud hynny (Lucas 1983:

52–8; Fulton 1991: 92). Cosb greulon a ddioddefodd Abelard a'r mynach o Urdd Sant Gilbert oherwydd iddynt garu â lleianod: torrwyd aelodau rhywiol y ddau i ffwrdd â chyllell.[29] Yn ôl de Bracton, yn y drydedd ganrif ar ddeg, sbaddwyd unrhyw un a lygrai wyryfon yn Lloegr: 'In past times, the defilers of virginity and chastity suffered capital punishment . . . But in modern times the practice is otherwise and for the defilement of a virgin they lose their members' (Woodbine 1968: II, 414). Gwahaniaethu rhwng merched o wahanol statws y mae *Cyfraith y Gwragedd* yn hytrach nag yn ôl eu galwedigaeth. Ni sonnir, felly, am leianod ac ni chyfeirir at unrhyw gosb arbennig am dreisio lleianod yn yr adrannau hynny o'r llyfrau cyfraith sydd yn sôn am drais. Yn hytrach, rhoddir pwyslais arbennig ar dreisio gwyryfon (hynny yw y stad ddelfrydol) yn gyffredinol (Jenkins, D. ac Owen 1980: 49–50, 87–8, 138, 177). Yn ôl Andreas Capellanus (*c.*1184), un o'r rhai cyntaf i gyhoeddi rheolau serch cwrtais, peryglus a ffôl oedd caru lleianod. Dylid eu hosgoi'n llwyr a'u trin fel pe baent yn dioddef o'r pla:

> if anybody should think so little of himself and of both laws as to seek for the love of a nun, he would deserve to be despised by everybody and he ought to be avoided as an abominable beast. There is no reason to have any doubt about the faith of a man who for the sake of one act of momentary delight would not fear to subject himself to the death penalty and would have no shame about becoming a scandal to God and men. We should therefore condemn absolutely the love of nuns and reject their solaces just as though they carried the plague . . . Be careful therefore, Walter, about seeking lonely places with nuns or looking for opportunities to talk with them, for if one of them should think that the place was suitable for wanton dalliance, she would have no hesitation in granting you what you desire and preparing for you burning solaces, and you could hardly escape that worst of crimes. (Parry, J. J. 1990: 143–4)

Sylwer mor hawdd yn ei farn ef oedd llygru lleian: awgrymir bod pob mynaches yn barod iawn i gael cyfathrach rywiol. Yn wir, tybir bod y morynion ifainc hyn, na chawsai gyfathrach erioed o'r blaen, yn llosgi â thrachwant rhywiol ac yn barod i ildio i unrhyw ddyn a oedd yn awyddus i'w llygru!

Ffantasi wrywaidd a geir yma, yn y bôn, a gwrthrych delfrydol ar gyfer y ffantasïau hyn oedd y lleian. Fel y gwelir yng ngherddi Dafydd ap Gwilym (Fulton 1991: 106) a Hywel Dafi (Johnston, D. 1991b: 58–60), yr oedd dychmygu llygru'r anllygredig yn brofiad erotig i'r beirdd, y mae'n amlwg. Gwaharddedig, i raddau, oedd pob gwrthrych y canu serch – gwraig rhywun arall neu forwyn ifanc fel arfer – ond gellir honni bod y lleian yn wrthrych a oedd yn fwy gwaharddedig byth. Yn yr un modd ag yr oedd llygru'r

anllygredig yn apelio at y beirdd, ystyrid unrhyw beth gwaharddedig yn ddeniadol. Er gwaetha'r gosb am lygru lleianod, yr oedd beirdd Cymru yn awyddus iawn i garu â'r merched hyn yn ôl tystiolaeth eu cerddi. Yn wir, ni ddisgwyliai'r beirdd gael eu cosbi gan Dduw na'r gymdeithas. Mewn cywydd i'r 'lleian ddoeth â'i llun'n dda' dymuna'r bardd anhysbys ennill ei gariad ac iachawdwriaeth ar yr un pryd:

> Ac yn niwedd fy ngweddi
> Yn ôl ni ddymunwn i
> Ar Dduw hael ond cael, pe caid,
> Fy mun a Nef i'm enaid.
> (Fulton 1991: 112)

Disgwylir i Dduw ei wobrwyo yn hytrach na'i gondemnio.[30] Gellir dadlau nad oedd y beirdd yn poeni am unrhyw gosb, oherwydd na fwriedid llygru lleianod mewn gwirionedd. Ffantasi bur a welir yn y cerddi ac atgyfnerthir hyn gan y ffaith nad oedd llawer o leianod yng Nghymru. Bron iawn y gellir honni bod y lleian yn perthyn i fyd ffantasi a'r dychymyg yn hytrach nag i realiti cymdeithasol a hanesyddol.

Yn groes i'r hyn a argymhellir yng *Ngramadegau'r Penceirddiaid*, nid moli diweirdeb a duwioldeb lleianaeth a wna'r beirdd, ond lladd ar y bywyd asgetig a cheisio perswadio'r merched duwiol hyn i roi'r gorau i leianaeth. Dyma nod un o'r cywyddau sy'n perthyn i apocryffa Dafydd ap Gwilym:

> Er Duw, paid â'r bara a'r dŵr
> A bwrw ar gasau'r berwr.
> Er Mair, paid â'r paderau main
> A chrefydd mynaich eryfain.
> Na fydd lân yn y gwanwyn,
> Gwaeth yw lleianaeth na llwyn,
> Gwarant Morwyn, â mantell
> A gwerdd wisg, a urddai well.
>
> Dyred i'r fedw gadeiriog,
> I grefydd y gŵydd a'r gog –
> Ac yno y'm gogenir –
> I ennill Nef yn y llwyn ir.
> Minnau a gawn yn y gwinwydd
> Yn neutu'r allt enaid rhydd.
> Duw a fyn, difai annerch,
> A saint roi pardwn i serch.
> (Fulton 1991: 107)

Unwaith eto, y mae'r bardd yn disgwyl derbyn cymorth yn hytrach na gwrthwynebiad gan Dduw. Un o gonfensiynau serch cwrtais yw hwn, ond eir â chabledd arferol y canu serch gam ymhellach yma, oherwydd priodasferch Crist yw'r lleian. Fel arfer, ceir ymgais i berswadio'r cariad i roi'r gorau i'w bywyd priodasol, ond yn y cerddi i leianod ceisir perswadio'r lleian i droi ei chefn ar y cwfaint a dianc i'r deildy. Fel y dywed Helen Fulton:

> Their virginity is highly prized by the Church but it is also highly prized by noble secular society, which needs to produce healthy heirs. As a result, their vows are not taken seriously by secular poets and they are wooed with offers of romantic love into abandoning their virginity, abandoning what amounts to a separatist position, and serving the patriarchy instead. (1991: 103)

I raddau, yr oedd lleianaeth yn cynnig rhywfaint o annibyniaeth i ferched: i'r rhai a oedd yn ddigon cefnog ac yn ddigon ffodus i fedru dewis mynd yn lleian, gallai fod yn ddihangfa rhag bywyd priodasol a phlanta. Gwyddys fod rhieni nifer o ferched uchelwrol y cyfnod yn trefnu priodasau ar eu cyfer, ac efallai, i rai ohonynt, yr oedd lleianaeth yn ffordd barchus o osgoi'r dyletswyddau teuluol hyn yn ogystal â bod yn alwad grefyddol. Yn hyn o beth, gellir dadlau bod y beirdd yn beirniadu bywyd asgetig, annibynnol lleianod, a'u bod yn awyddus i'r merched golli eu gwyryfdod a dod yn rhan o'r gymdeithas seciwlar. Wrth i ferch golli ei gwyryfdod trwy uniad ffurfiol fe'i 'rhoddid i ŵr', ond oherwydd y dylai'r lleian gadw ei gwyryfdod, nid oedd yn perthyn i unrhyw ŵr ac eithrio Crist. Mewn rhai fersiynau o'r gerdd a ddyfynnwyd uchod, ceir yr ymadrodd 'gwra oedd well' ac, felly, anogir y ferch i briodi yn hytrach na mynd yn wastraff mewn lleiandy. Ar ddiwedd y gerdd hon mewn rhai llawysgrifau, awgrymir bod y lleian a'r bardd eisoes wedi cael perthynas rywiol ar bererindod i Rufain a Santiago de Compostella:

> Ai gwaeth i ddyn gwiw ei thaid
> Yn y llwyn ennill enaid
> Na gwneuthur fal y gwnaetham
> Yn Rhufain ac yn Sain Siâm?
> (Parry, T. 1979: 107)

Cadwyd cerdd arall i leian yng ngwaith Syr Phylib Emlyn.[31] Unwaith eto, ymddengys fod y bardd wedi cael ei wrthod gan y ferch sy'n dewis cefnu ar goedwig y cariadon er mwyn ymuno â'r cwfaint. Cais y bardd ei hennill yn ôl a

dywed wrthi am beidio â gwrando ar eiriau Awstin Sant. 'Gwna waith arall!' meddai'r bardd, fel pe bai'n awgrymu bod y ferch wedi dewis gyrfa amhriodol. Honnir mai dim ond un llaw sydd gan y lleian, a defnyddir y ddelwedd estynedig o'r ferch 'unllawog' i awgrymu bod y lleian yn anghyflawn yn gorfforol heb ei chymar – nid Iesu Grist, ond y bardd, y mae'n debyg.

Awgrymir mewn rhai o'r cywyddau i leianod nad ydynt yn hollol ddiniwed a'u bod eisoes wedi caru â'r beirdd. Sonnir yn y cywydd gan Ddafydd ap Gwilym am leian â'i thalcen wedi'i ddadorchuddio – 'Câr trigain cariad rhagor' (Fulton 1991: 106). Mewn cywydd sy'n perthyn i apocryffa Dafydd ap Gwilym, defnyddia'r bardd y ddyfais rethregol *occupatio* i wadu iddo garu â'r lleian. Po fwyaf y pwysleisia'r bardd nad yw wedi cael perthynas â'r lleian, mwyfwy yr awgrymir yn gynnil iddynt fod yn gariadon:

> '. . . Ni'n gweled yn un gwely,
> F'enaid deg, nac o fewn tŷ,
> Na than frig, wyrennig wedd,
> Coed irion yn cydorwedd.'
> 'Ni bu, garu gywiroed,
> Fy min wrth eich min ermoed,
> Na'th anadl, gwan pêr annerch,
> Na'th wyneb wrth f'wyneb, ferch.'
> 'Ni weddai'r hyn a wyddit –
> Ni chawn fod yn ordderch it . . .'
> (Fulton 1991: 110–11)

Mewn cywydd arall a briodolir i Hywel ap Dafydd ab Ieuan ap Rhys mewn rhai llawysgrifau, chwery'r bardd â'r lliwiau du a gwyn yn ei ddisgrifiad o ferch o'r enw Gwenonwy. Cyfosodir gwynder y cnawd a düwch y benwisg sy'n fframio'r wyneb, a chwery'r bardd â chynodiadau'r lliwiau hyn – gwyn (purdeb) a du (pechod). Awgrymir yn gynnil, felly, fod purdeb a phechod ill dau yn rhan o gyfansoddiad y grefyddes hon. Prif nod y bardd yw disgrifio wyneb y ferch. Cwyna na fedr weld ei thalcen, oherwydd bod y deunydd du yn cuddio'r rhan hon o'i chorff. Edmygu'r ferch o bell a wna ac nid yw'n honni iddynt fod yn gariadon: serch diwobrwy a geir yn y gerdd hon. 'Wyneb Lleian', neu 'I Fynaches na Welsai ond ei Hwyneb' yw'r teitlau a roddir i'r gerdd, ond mewn gwirionedd, ni chyfeirir at y ferch yn uniongyrchol fel lleian na mynaches yn y cywydd. Y disgrifiad o'i gwisg yn unig sy'n awgrymu mai lleian ydyw. Dywedir i'r Iesu godi 'mwrrai du' o amgylch ei hwyneb ac, yn nhyb y bardd, 'ni bu wisgoedd waeth' (Fulton 1991: 90, 108–9).

Y mae'r disgrifiad o wisg y ferch yn hollbwysig mewn cerddi amwys a all fod i leianod, morynion ifainc neu weddwon. Ni wyddys i ba raddau yr oedd

yn rhaid i leianod wisgo'r un fath â chwiorydd eraill eu hurdd nac, yn wir, i ba gyfnod yn union y perthyn y syniad o wisg unffurf. Yn draddodiadol, credir bod lleianod Benedictaidd yn gwisgo du a chwiorydd yr Urdd Sistersaidd yn gwisgo gwyn. Cyfeiria Dafydd ap Gwilym at leianod Llanllugan fel 'rhai lliwgalch' (Parry, T. 1979: 298; Fulton 1991: 106).[32] Fodd bynnag, dengys Sally Thompson nad yw'r ymadrodd *moniales albae* (lleianod gwynion) bob amser yn cyfeirio at chwiorydd yr Urdd Sistersaidd. Gellid ychwanegu nad lleian o Urdd Sant Benedict yw pob merch sy'n gwisgo du. Yn y drydedd ganrif ar ddeg ymdrechodd y Sistersiaid i sefydlu unffurfiaeth o ran gwisg. Dyfarnwyd yn y Cabidwl Cyffredinol y dylai lleianod wisgo mantell neu gwfl ac y dylai'r benwisg fod yn ddu (Thompson, Sally 1991: 100). Ar ffenestr liw yn eglwys Llanllugan portreadir 'lleian' yn gwisgo mantell las, wimpl, a gŵn gwyn (gweler Plât lliw IX). Yn ôl pob tebyg, defnyddiwyd glas yn y fan hon i gynrychioli'r lliw du. Perthyn darnau o'r ffenestr hon i ddiwedd y bymthegfed ganrif neu ddechrau'r unfed ganrif ar bymtheg (Lewis, M. 1970: 68). Y tebyg yw mai lleian neu abades a bortreadir ar y ffenestr, ond y mae'n bosibl hefyd mai noddwraig y ffenestr a welir yma oherwydd, fel y gwelir yn y man, dillad ffasiynol, seciwlar oedd y rhain hefyd.[33]

Mewn cywydd cymhleth a briodolir i Ddafydd ab Edmwnd yn Llsgr. BL Add. 14999,[34] sonnir am wraig o'r enw Gwenonwy sy'n gwisgo dillad purddu. Fel yn y gerdd 'Wyneb Lleian' a drafodwyd uchod, y mae'r bardd yn dioddef o glefyd serch a mynega'i siom oherwydd bod Gwenonwy wedi dewis gwisgo dillad duon, gan awgrymu y dylai'r wraig wisgo dillad gwyrdd. Gwelir y syniad hwn eto mewn cywydd i leian: yn un o'r cywyddau a gambriodolir i Ddafydd ap Gwilym ceir y llinell 'A gwerdd wisg a urddai well' (Fulton 1991: 107). Cysylltir gwyrddni â byd natur, wrth gwrs, ac yn draddodiadol gwyrdd yw lliw gwisg Fenws. Awgrymir, felly, y byddai'r wraig yn fwy parod i garu mewn dillad gwyrdd. Y mae'n bosibl mai lleian a geir yn y gerdd hon a bod ei dillad – arwydd o'i hymrwymiad i Grist a rheolau'i hurdd – yn ei rhwystro rhag caru â'r bardd. Eto i gyd, ni ellir bod yn hollol sicr mai lleian a ddisgrifir. Cyfeirir ati fel 'gwraig wedi gwriog' sydd yn awgrymu ei bod yn briod. Dehongliad arall posibl yw mai gwraig weddw sy'n galaru am ei gŵr a geir yma, ac mai dillad galar yn hytrach na dillad lleian yw'r wisg burddu; ni fedr y bardd ennill cariad y wraig oherwydd ei bod yn dal i alaru am ei gŵr.[35]

Awgryma Gilbert Ruddock mai cywydd i grefyddes yw'r cywydd 'I Ferch' gan Iolo Goch (Ruddock 1972; Johnston, D. R. 1988: 101–3). Nid yw'r ffaith bod y ferch yn gwisgo penwisg welw ac yn cario paderau yn golygu o angenrheidrwydd ei bod yn perthyn i urddau crefyddol. Dillad ffasiynol oedd y benwisg, y wimpl a'r gorchudd, a thueddai merched bonheddig seciwlar i'w gwisgo yn ogystal (Truman 1966: 41–2; Sichel 1977: I). Yn sicr, yr oedd nifer

o ferched yn berchen ar baderau. Cyfeirir yn aml at baderau mewn cerddi Cymraeg: er enghraifft y mae Lewys Glyn Cothi yn diolch i Efa ferch Llywelyn am roi paderau iddo ac, mewn cywydd gofyn gan Syr Dafydd Trefor, erchir rhodd o baderau i Fargred ferch Wiliam ab Wiliam (Johnston, D. 1995: 406–7; George 1929: 145–7). Nid yw gweddill y disgrifiad o ddillad y ferch yn awgrymu mai lleian a geir yng ngherdd Iolo Goch. Cyfeirir at 'ysgarladwisg', 'Wrls gwyn ar eurlewys gwiw', 'Ffêr fain is ffwrri fenfyr' a 'modrwy aur yma draw'. Yn sicr, ni fyddai'n briodol i leian wisgo dillad o'r fath. Fel y dengys Gilbert Ruddock (1972), beirniadwyd lleianod weithiau yn adroddiadau'r esgobion oherwydd iddynt wisgo dillad amhriodol. Eto i gyd, ni cheir unrhyw awgrym yn y gerdd bod y ferch swil, 'lygatgam' hon yn wrthryfelgar a'i bod yn barod i garu â'r bardd, fel y gellid disgwyl, efallai, pe bai'n grefyddes anghonfensiynol yn gwisgo'i dillad ei hunan.[36] Pe bai'r bardd yn awyddus i sôn yn benodol am leian, oni fyddai ergyd ei gerdd yn gryfach pe bai'n nodi'n fwy clir mai crefyddes a gyferchir ganddo yn y cywydd yn hytrach na morwyn ifanc gyffredin? Y mae'r ffaith bod corff y ferch 'heb rin ungwr' yn awgrymu ei bod yn wyryf ac nid yw'n dilyn bod pob gwyryf yn lleian:

> Brwynengorff heb rin ungwr . . .
> Duw a'i gwnaeth, arfaeth eurfab,
> Myn delw Bedr, ar fedr ei Fab.
> Pentyriais gerdd, pwynt dirym,
> Puntur serch, pond trahaus ym
> Dybio cael, bu hael baham,
> Gytgwsg â'm dyn lygatgam?
> (Johnston, D. R. 1988: 101–2)

Y mae'r sylw bod Duw wedi'i chreu ar gyfer ei Fab yn sicr yn awgrymu mai priodasferch Crist a geir yma, ond, ar y llaw arall, y mae'n bosibl bod hwn yn cyfeirio eto at ei phurdeb corfforol a'i diniweidrwydd gwyryfol.

Yn y gerdd 'Pererindod Merch' gan Ddafydd ap Gwilym, ceir disgrifiad o bererindod o Sir Fôn i Dyddewi (Parry, T. 1979: 269–70). Cyfeirir at y ferch yn y gerdd hon fel lleian, ac er ei bod yn ddigon posibl mai crefyddes sydd yma, efallai mai trosiad a geir mewn gwirionedd. Wrth reswm, ni ellid derbyn yn llythrennol bod y ferch wedi lladd y bardd (fel yr honnir yn y gerdd) ac, yn yr un modd, efallai na ddylid derbyn yn llythrennol mai lleian yw'r ferch. Wrth gyfeirio ati fel lleian y mae'n bosibl bod y bardd yn cyfleu'r syniad mai ofer yw ceisio'i chael yn gariad, oherwydd ei bod yn forwyn bur a duwiol. Fel yn achos nifer o'r cerddi amwys, amhosibl yw penderfynu i sicrwydd ai merch a oedd yn perthyn i urddau crefyddol a geir yn y gerdd

hon ai peidio. Efallai, yn y pen draw, nad yw o bwys ai lleianod go iawn a geir yn y cerddi hyn chwaith, oherwydd y mae'n bosibl nad oedd gan y beirdd ferched penodol mewn golwg pan gyfansoddwyd y cerddi. Oherwydd bod y rhan fwyaf o 'leianod' y cerddi yn perthyn i draddodiad y canu serch yn hytrach na thraddodiad y canu mawl, ni ellir eu hadnabod fel cymeriadau hanesyddol. Yn hytrach, y maent yn cynrychioli teip arbennig o ferch – y wyryf bur y gellir, o bosibl, ei llygru, ond sydd yn aml iawn yn anghyraeddadwy.

Nid llygru gwyryfdod lleianod (os lleianod hefyd) yw unig nod y beirdd, ond sonia'r Cywyddwyr hefyd am lygru gwyryfdod morynion ifainc, duwiol. Mewn cywydd gan Hywel Dafi edrych y bardd drwy dwll y clo a gwêl forwyn ifanc yn penlinio o flaen delw o'r Forwyn Fair ac yn adrodd salmau. Y mae delweddau'r gerdd hon yn hynod o gableddus:

> Rhwng dwy lenlliain feinon
> och fis haf na chefais hon,
> a'i bwrw rhwng dau bared
> i'r llawr a'i dwyfraich ar lled;
> offrwm, liw blodau effros,
> ar dalau y gliniau'n glos,
> a hon o'i bodd yn goddef,
> a rhoddi naid rhyddi a nef;
> disgyn rhwng ei dwy esgair,
> addoli fyth i'r ddelw Fair.
> (Johnston, D. 1991b: 60)

Nid yw'n eglur ymhle yn union y gwêl y bardd y ferch. A yw Hywel Dafi yn edrych trwy dwll clo eglwys y cwfaint, eglwys y plwyf neu gapel preifat? Diau yr oedd nifer o gapeli preifat yn llysoedd Cymru ac yn nhai rhai o'r uchelwyr. Nid yw'r disgrifiad o wisg y ferch yn awgrymu mai lleian sydd yma:

> Gwisgo wna hon Gasgwin hed,
> gwisg eurliw ac ysgarled;
> templys aur, to wimpl y sydd
> ar iad bun euraid beunydd.
> (Johnston, D. 1991b: 58)

Ymhellach, y mae'r cyfeiriad at ei 'llafar oll mewn llyfr aur' yn awgrymu ei bod yn dal llyfr salmau neu lyfr oriau. Gwyddys bod nifer o wragedd bonheddig yn berchen ar lyfrau crefyddol o'r fath yn yr Oesoedd Canol a'u bod yn eu defnyddio'n gyson ar gyfer defosiwn preifat. Eto i gyd, fel y gwelwyd eisoes, ychydig iawn ohonynt a oroesodd yng Nghymru.[37]

Gwelwyd, felly, fod y syniad o lygru gwyryfdod wedi apelio'n fawr at feirdd Cymru. Y ffantasi hon sydd wrth wraidd y rhan fwyaf o'r cerddi i leianod er bod rhai ohonynt yn awgrymru bod y lleianod eisoes yn brofiadol mewn materion serch. Cymeriadau annelwig, amhersonol yw lleianod y cerddi ar y cyfan ac, yn wahanol i abadau a chlerigwyr eu hoes, nid enwir y lleianod fel arfer. Rhywioldeb yn hytrach na duwioldeb y mynachesau hyn sy'n bwysig i'r Cywyddwyr. Rhaid troi at y cerddi i wragedd priod, seciwlar i ddarganfod enghreifftiau o'r beirdd yn moli rhinweddau Cristnogol a diweirdeb gwragedd duwiol.

CERDDI I WRAGEDD DUWIOL

Er nad yw'r beirdd yn moli rhinweddau duwiol lleianod, ceir nifer o gerddi mawl a marwnad i wragedd priod lle y canmolir eu duwioldeb, eu haelioni a'u diweirdeb. Gwelwyd eisoes nad yw'r lleianod fel arfer yn cael eu henwi gan y beirdd, er bod nifer sylweddol o gerddi sy'n enwi abadau a chlerigwyr. Yn y cerddi i wragedd duwiol, cyfeirir at y merched hyn wrth eu henwau, er enghraifft Elsbeth Mathau, Mabli ferch Gwilym, Gwladus ferch Syr Dafydd Gam ac Annes o Gaerllion.[38] Gellir adnabod y merched hanesyddol hyn: yn wahanol i'r lleianod, merched o gig a gwaed ydynt ac, yn aml, gellir olrhain eu teuluoedd yn yr achau. Cymherir nifer o'r gwragedd hyn â'r santesau. Ymddengys, felly, fod y santesau yn fodelau addas i wragedd duwiol, yn nhyb y beirdd, er bod y merched hyn fel arfer yn briod. Fel y gwelwyd yn y bennod ar y santesau, lleianod gwyryfol oedd y rhan fwyaf o'r santesau ac, er bod rhai ohonynt yn famau i seintiau, yr oeddynt fel rheol yn osgoi priodas ac yn dewis lleianaeth. Cymherir y wraig briod â'r santes wyryfol yn ogystal â'r famsantes yng ngwaith y Cywyddwyr. Nodwyd hefyd nad oes cerddi gofyn i leianod ac abadesau Cymru sydd wedi goroesi, ond cadwyd nifer o gywyddau gofyn sy'n erchi rhoddion gan ferched bonheddig. Mewn rhai o'r cerddi hyn sonnir am anrhegion a fyddai'n rhoddion addas gan ferched yr Eglwys. Er enghraifft, y mae Lewys Glyn Cothi yn erchi llen ac arni luniau o'r Forwyn Fair, Crist, yr apostolion, y seintiau a'r santesau gan Annes o Gaerllion, ac y mae'n diolch i Efa ferch Llywelyn am baderau (Johnston, D. 1995: 268–9, 406–7). Gwelir, hefyd, mai gwragedd priod yn hytrach na lleianod sy'n iacháu cleifion yn ôl y cerddi – swyddogaeth briodol i fynachesau.

Mewn dwy farwnad i wragedd priod – Nest Stradling a Gwenllian ferch Rhys – awgrymir bod y merched hyn wedi ymddeol i'r cwfaint ar ôl i'w gwŷr farw. Cyfeirir at Nest wraig Siôn Stradling o'r Westplas fel 'Lleian o Went' a phwysleisir ei bod yn ddiwair cyn iddi farw:

Y wraig falch orau ag fu
oedd ddiweirferch pan ddarfu.
Lleian o Went â llu Non,
lletyodd dillad duon.
(Williams, J. M. a Rowlands 1976: 34)

Ni sonnir am unrhyw dŷ crefydd ac y mae'n bosibl bod y bardd yn cyfeirio
ati fel lleian er mwyn pwysleisio ei bod wedi aros yn ddiwair ar ôl claddu'i
gŵr, hynny yw, dilynodd fywyd y lleian. Ar y llaw arall, gellir darllen y
gerdd yn llythrennol a derbyn mai treulio cyfnod mewn lleiandy a wnaeth.
Cymhlethir y sefyllfa gan farwnad Siôn Stradling, fodd bynnag, oherwydd
yn y gerdd hon awgrymir bod Nest a Siôn ill dau yn y nef:

Mawr oedd Merthyr Mawr uddun,
mwy'r rhent gyda Mair i hyn,
a thyddyn o waith ddioddef
i Siôn a Nest sy'n y nef.
(Williams, J. M. a Rowlands 1976: 35–6)

Ym marwnad Nest honnir ei bod yn awyddus i ymuno â'i gŵr ac awgrymir
bod y ddau yn y nef:

Mynnu dwyn, am nad anwr,
llariaidd gorff lle'r oedd ei gŵr . . .
Sôn hyd farw gan gerdd arwest,
sonio wn am Siôn a Nest.
Ac i'r nef y cartrefir
a'u plant yn apla i'n tir.
(Williams, J. M. a Rowlands 1976: 35–6)

Nid yw'n eglur, felly, pa un o'r ddau a fu farw'n gyntaf. Y mae'n bosibl bod
Nest wedi marw yn fuan ar ôl ei gŵr ac felly, pe bai hi wedi treulio cyfnod
mewn lleiandy, y tebyg yw mai cyfnod byr iawn ydoedd.[39] Sonnir yn ei
marwnad am ei duwioldeb, ei haelioni a'i helusendod, a diau fod ganddi
ddiddordeb mewn crefydd tra oedd yn briod. Ymddengys fod duwioldeb a
haelioni'r wraig fonheddig yn mynd law yn llaw: 'Llenwi gwin â'i llaw yn
gall;/ llaswyrau'i 'wyllys arall' (Williams, J. M. a Rowlands 1976: 35–6).
Rhoddir pwyslais arbennig ar ei rhinweddau Cristnogol a hefyd ar ei
phwysigrwydd fel mam a gwraig. Fe'i canmolir am aros yn ddiwair a hefyd
am barhau llinach ei gŵr. Ceir yr argraff, felly, fod bywyd priodasol a
bywyd Cristnogol rhinweddol y wraig ddiwair yn mynd law yn llaw.

Ym marwnad Gwenllian ferch Rhys cyfeiria Lewys Glyn Cothi at 'leianaeth' Gwenllian:

> Gwenllian, o'i lleianaeth,
> ferch Rys, at Fair ucho'r aeth.
> Ei bedd sy'n Llanybyddair,
> bedd fal y byddai i Fair.
> (Johnston, D. 1995: 107)

Chwery duwioldeb Gwenllian ran flaenllaw yn y gerdd a cheir yr argraff bod gweddïo a mynychu'r eglwys wedi bod yn bwysig iddi ar hyd ei hoes:

> Ymarfer o'i phaderau,
> hynny a wnaeth honno'n iau.
> Tua'r nef troi a wnâi,
> tua'r eglwys y treiglai.
> (Johnston, D. 1995: 108)

Fel ym marwnad Nest Stradling, sonnir am Wenllian yn ymuno â'i gŵr Dafydd ar ôl iddi farw. Yn nhyb E. D. Jones (1984: 171), yr oedd Gwenllian wedi dyweddïo â Dafydd, ond bu hi farw cyn iddynt briodi. Merch Rhys ap Dafydd oedd Gwenllian yn ei dyb ef, ond fel y sylwa Dafydd Johnston (1995: 545), Rhys ap Dafydd oedd ei mab, ac nid ei thad, ac y mae'r farn hon yn gyson â'r achau (Bartrum 1974: II, Elystan Glodrydd 51). Yn ogystal, ceir cywyddau i'w mab Rhys o Flaen Tren gan Lewys Glyn Cothi (Johnston, D. 1995: 100–6) a chywyddau i'w gŵr, Dafydd ap Tomas, gan Guto'r Glyn (Williams, I. a Williams 1961: 32–7). Yr oedd Gwenllian, felly, yn briod â Dafydd ap Tomas ac yr oedd ganddynt fab o'r enw Rhys. Fel ym marwnad Nest, ni cheir unrhyw fanylion am leianaeth Gwenllian ac ni chyfeirir ati fel lleian yn y cerddi i'w mab. Ni wyddys pryd yr aeth yn lleian nac i ba leiandy yr aeth. Yn wir, ni ellir bod yn hollol sicr iddi fynd yn lleian o gwbl. Ar y naill law, y mae'n bosibl bod y bardd yn defnyddio'r gair 'lleianaeth' yn drosiadol i gyfeirio at ei duwioldeb a'i diweirdeb ar ôl iddi golli'i gŵr. Ar y llaw arall, y mae'n bosibl bod Gwenllian wedi treulio cyfnod ei gweddwdod mewn lleiandy.

Yr hyn sy'n bwysig am farwnadau Nest a Gwenllian yw eu bod yn dangos pwysigrwydd crefydd i wragedd priod. Y mae'n bosibl bod y ddwy ohonynt wedi mynd yn lleianod am gyfnod, ond yn arwyddocaol, ar ddiwedd eu marwnadau sonnir am eu gwŷr a'u plant. Mawrygir duwioldeb y merched hyn gan y beirdd, oherwydd yn wahanol i leianod gwyryfol, yr oeddynt hefyd yn famau ac yn wragedd priod. Yr oeddynt wedi bod yn rhan o'r gymdeithas batriarchaidd a fawrygir yn gyson yn y canu mawl cyn iddynt ymuno (o bosibl)

â chymdeithas o ferched duwiol. Cysylltir y ddwy wraig hyn â Non a chyfeirir at Wenllian yn esgyn 'i'r nef ac i gôr Non ac i radd y gweryddon' (Johnston, D. 1995: 108). Gwelwyd yn y bennod ar y santesau fod sancteiddrwydd Non yn gysylltiedig â'i mamolaeth ac, wrth i'r beirdd gysylltu Nest a Gwenllian â Non, pwysleisir eu duwioldeb a'u mamolaeth ar yr un pryd. Gwelwyd yn y drafodaeth ar Non fod modd ei hystyried yn forwyn ysbrydol, a'i bod, yn ôl Dafydd Llwyd o Fathafarn, yn 'ddiwair-feichiog' (Richards, W. L. 1964: 46).[40] Yn y cyd-destun hwn, haws deall sut y gallai mam fel Gwenllian esgyn i 'radd y gweryddon'. Nid oedd y beirdd yn barod i feirniadu gwragedd diwair, duwiol am golli eu gwyryfdod a chynhyrchu etifeddion.

Cymherir gwragedd seciwlar â'r santesau yn gyson yng ngwaith y beirdd, ac effaith y cymariaethau hyn, yn aml, yw pwysleisio duwioldeb a rhinweddau Cristnogol y gwragedd. Cymherir Nest o Gaeo, gwraig Dafydd, â nifer o'r santesau yn ei marwnad:

> Chwaer Enid uwch yr Annell,
> chwaer i Non, ni cheir un well.
> Sain Brid dros ein bro ydoedd,
> Saint Ann alusendai oedd.
> Nest oedd fegis Sain Ffriswydd
> a saint Rhos i enaid rhydd.
> (Johnston, D. 1995: 96)

Priodol, wrth gwrs, yw cymharu gwragedd â'r santesau yn eu marwnadau, ond ceir yr argraff nad confensiwn yn unig a bair i'r beirdd eu cysylltu ynghyd. Ceir rhyw ymgais fwriadol i sôn am dduwioldeb y gwragedd priod hyn, ac nid mewn marwnadau yn unig y cysylltir gwragedd priod â'r santesau. Cymherir yr Iarlles Ann o Raglan â Martha, Mair, Anna ac Elen yng ngwaith Guto'r Glyn. Cyfeirir ati fel:

> Elen wych Raglan . . .
> Chwaer Elen uwch yr eiloes,
> Ac ail gwraig i gael y groes.
> (Williams, I. a Williams 1961: 139–41)

wrth iddi gymryd yr awenau yn llys Rhaglan ar ôl marwolaeth ei gŵr. Cymherir Efa ferch Llywelyn, gwraig Dafydd ap Meredudd, â'r Santes Cain mewn awdl i ddiolch am y paderau a roddodd i Lewys Glyn Cothi (Johnston, D. 1995: 406); ac, mewn cywydd i ofyn gwely gan bedair gwraig, cyfeiria Lewys Glyn Cothi at Wenllian, Efa, Mallt ac Elen fel 'pedair gwragedd bucheddol', 'pedair Mair', 'pedair Non' a 'phedair santes' (Johnston, D. 1995: 408–9).

Gwelwyd yn y bennod ar y santesau fod y beirdd yn aml yn cymharu gwragedd sy'n iacháu'r beirdd neu eu gwŷr â Mair Fadlen – meddyges yr Iesu.[41] Er enghraifft, mewn dau gywydd gwahanol y mae Guto'r Glyn yn cymharu Elen wraig Hywel o Foelyrch a Siân wraig Syr Siôn Bwrch â Mair Fadlen. Dywedir bod gan Elen eli arbennig a fydd yn gwella pen-glin ei gŵr, a honnir bod lletygarwch Siân yn gwneud lles i boenau corfforol y bardd (Williams, I. a Williams 1961: 118–20, 123–5). Heblaw sôn am Fair Fadlen yn ei 'Foliant i Siân Wraig Syr Siôn Bwrch', sonia Guto'r Glyn am bwerau iachusol ffynnon Wenfrewi a chyfeirir at Siân fel 'Gwen o Fawddwy':

> Dŵr Donwy Gwenfrewy fro,
> Da yw rhinwedd dŵr honno.
> Gwin neu fedd Gwen o Fawddwy
> A wnaeth feddiginiaeth fwy.
> Mwrog â'i lyn, miragl oedd,
> a wnâi wyrthiau a nerthoedd.
> Gwledd Siân, f'arglwyddes innau,
> A'm gwnâi'n iach a'm gwên yn iau . . .
> Ansawdd Arglwyddes Fawddwy
> A fyn i hen fyw yn hwy.
> A'i gwledd hi a giliodd haint,
> A'i gwin oedd well nag ennaint.
> A'i llyn a'm gwnâi'n llawenach,
> A thân hon a'm gwnaeth yn iach.
> (Williams, I. a Williams 1961: 123–5)

Gwelwyd yn y drafodaeth ar y santesau mai un o rinweddau'r santes oedd iacháu ac, yn yr Oesoedd Canol, yr oedd ffynhonnau iachusol fel ffynhonnau Gwenfrewi, Dwynwen a Non yn denu nifer fawr o bererinion a chleifion.[42] Diddorol sylwi mai gwragedd priod yn hytrach na lleianod a gymherir â'r santesau ac a ganmolir am iacháu'r beirdd.

Cafodd Lewys Glyn Cothi ei wella gan Wenllian ferch Rhys. Sonnir am y digwyddiad yn ei gywydd 'Moliant Rhys ap Dafydd':

> Gwenllian ferch Rys a byrth cannyn
> a wnaeth gwyrthiau brau fal Mair o'r Bryn.
> A mi yn glaf wan mewn gwâl feinyn
> hi a'm gwnaeth yn iach haeach o hyn.
> (Johnston, D. 1995: 100)

Fel y gwelwyd uchod, y mae'n bosibl bod Gwenllian wedi treulio cyfnod mewn lleiandy ar ôl iddi golli'i gŵr, ond ni chyfeiria'r bardd ati fel lleian

wrth sôn amdani'n gwella'i salwch. Y tebyg yw bod Gwenllian yn dal i fyw ym Mlaen Tren pan wellodd y bardd, oherwydd prif nod Lewys Glyn Cothi yn y gerdd hon yw moli'r mab, Rhys ap Dafydd, a theulu Blaen Tren. Ni sonnir am unrhyw dŷ crefydd ac ni cheir unrhyw awgrym yn y gerdd mai lleian yw Gwenllian.

Ymddengys fod y beirdd wedi troi naill ai at wragedd priod neu at abadau Cymru pan oeddynt yn glaf. Pan dorrodd Guto'r Glyn asen, at Ddafydd ab Ieuan, abad Glynegwestl, y trodd am ymgeledd (Davies, C. T. B. 1972: I, 130–1).[43] Yn ôl pob tebyg, ciliodd Guto'r Glyn i Abaty Glynegwestl yn ei henaint ac y mae'n bosibl iddo farw yn y fynachlog honno (Davies, C. T. B. 1972: II, 381–2). Er i Guto'r Glyn ganu nifer o gerddi i glerigwyr, ni cheir ganddo unrhyw gerddi i leianod. Swyddogaeth briodol i leian oedd nyrsio cleifion, a cheir nifer o enghreifftiau o leianod yn ymgymryd â'r gwaith yn Lloegr ac ar y Cyfandir, ond ni sonnir am leianod Cymru yn y cyd-destun hwn. Er bod yng Nghymru nifer o ysbytai a ofalai am yr henoed, y tlawd a'r gwahanglwyfus, ni ddaethpwyd o hyd i unrhyw dystiolaeth ynglŷn â lleianod yn cynnig gofal meddygol. Yn Lloegr, ar y llaw arall, gwyddys bod chwiorydd yr ysbytai wedi gwneud cyfraniad sylweddol i wella cleifion yn yr Oesoedd Canol. Dengys Gilchrist (1994: 172–6) fod yr ysbytai wedi denu merched o sbectrwm ehangach na'r lleiandai a'u bod yn tueddu i gynnig bywyd crefyddol llai ffurfiol a mwy hyblyg. Yn ei thyb hi, yr oedd bywyd y chwiorydd mewn rhai o'r ysbytai yn lled-fynachaidd ac yn debycach i *via media* y *beguines* na lleianaeth gonfensiynol. Anodd yw asesu'r sefyllfa yng Nghymru oherwydd diffyg tystiolaeth, ond y tebyg yw mai'r wraig briod yn hytrach na'r lleian a berfformiai swyddogaeth y feddyges. Yn sicr, dyma'r argraff a geir wrth ddarllen barddoniaeth y cyfnod ac, oni ddeuir o hyd i dystiolaeth amgenach, ni cheir unrhyw gofnod bod lleianod Cymru yn adnabyddus am wella cleifion nac am gynnig ymgeledd i'r hen a'r tlawd.

Disgwylid i wragedd bonheddig fod yn hael a chynnig elusen i'r tlawd ac, fel y gellid disgwyl, cyfeirir at haelioni merched yn aml yng ngwaith y beirdd. Weithiau, sonnir amdanynt yn rhoi arian a bwyd i bobl lai ffodus. Y mae enghraifft o hyn ym marwnad Nest o Gaeo:

> I ŵr gwan y rhôi ginio
> ac ar ei fraich ei faich fo.
> I wraig wan y rhôi geiniog
> a deunaw llwyth eidion llog.
>
> (Johnston, D. 1995: 97)

ac eto ym marwnad Mabli ferch Gwilym:

A fydd ac a fu
i dlawd rhwng dau lu
o dda i'r Iesu ddoe a roesoch.

Ar wan cyfrannu,
ar henwyr rhannu,
a gair y Iesu a garasoch.

(Johnston, D. 1995: 138)

Rhinweddau Cristnogol yw haelioni ac elusengarwch wrth gwrs, ond gellir dadlau mai confensiwn yn unig sydd yn peri i'r beirdd fawrygu haelioni'r gwragedd hyn. Wedi'r cwbl, un o rinweddau ystrydebol y 'wreicda o arglwydes neu vchelwreic' oedd haelioni: awgryma *Gramadegau'r Penceirddiaid* y dylid moli'r wraig fonheddig am y rheswm hwn (Williams, G. J. a Jones 1934: 56). Naturiol, hefyd, oedd cyfeirio at haelioni noddwyr a'u gwragedd. Fodd bynnag, ceir yr argraff bod mwy na gweniaith wag yng ngwaith y beirdd wrth iddynt gyfeirio at rinweddau Cristnogol rhai o'r gwragedd bonheddig hyn. Dichon fod rhai ohonynt yn dduwiol iawn a hawdd credu bod Cristnogaeth yn chwarae rhan flaenllaw yn eu bywyd beunyddiol. Weithiau, yng ngwaith y beirdd ceir cipolwg ar natur grefyddol, ddiffuant rhai o'r merched seciwlar hyn ac ar eu defosiwn preifat. Ym marwnad Mabli, er enghraifft, sonnir nid yn unig am ei haelioni a'i pharodrwydd i helpu'r tlawd, ond hefyd am ei pherthynas â'r Iesu a'i diddordeb mewn dysgeidiaeth Gristnogol: 'croesau y deuddeg, Crist a wyddoch', 'a gair y Iesu a garasoch', 'a galw y Iesu a glywasoch', 'â gwersau Iesu ymgroesasoch' (Johnston, D. 1995: 137–8). Ni fyddai'n gwneud synnwyr moli duwioldeb gwraig os nad oedd yn grefyddol. Cyfeirir at ffydd a dysg Gwenhwyfar wraig Hywel ap Tudur ap Gruffudd o Goedan yng ngwaith mab Clochyddyn. Fe'i disgrifir fel 'Gwawr fawr fireinddysg, ffysg ffydd' (Ifans *et al.* 1997: 92). Sonnir am rai gwragedd yn mynd ar bererindodau, yn moli Mair a'r saint ac yn cymryd rhan mewn gwasanaethau. Cyfeirir at Elsbeth Mathau o Radyr, er enghraifft, yn ymweld â ffynnon y Forwyn Fair ym Mhen-rhys ac yn gadael offrwm hael:

Pen-Rhys o'i llys a'i llaswyr,
pwys dau gant mewn pyst o gŵyr.
Diffrwyth oedd weled offrwm
dieithr ei haur da a thrwm.
Ei mawr fraint gyda Mair fry,
y mae'i henaid am hynny.

(Williams, J. M. a Rowlands 1976: 51)

Yng ngwaith Lewys Glyn Cothi sonnir am bererindod Elliw ferch Henri i Santiago de Compostella (Johnston, D. 1995: 188–90) a rhoddir pwyslais arbennig ar ei thaith hir a pheryglus mewn llong. Diau y credid bod peryglon y daith yn ychwanegu at werth y bererindod a'u bod yn rhan annatod o'r aberth a'r ymdrech fawr a wnaethai'r pererin er mwyn cyrraedd y gyrchfan sanctaidd. Yn draddodiadol, credid bod pererindota yn lleihau'r amser a dreuliai'r enaid ym mhurdan. Dymuna Lewys Glyn Cothi rwydd hynt i Elliw ar ei mordaith a gobeithia na ddaw tymestl i aflonyddu'r dŵr:

> Ni ddêl na thymestl neu ddaliad – oerfel,
> ni ddêl drygawel na dŵr gawad;
> Martha fry, Anna, gyfraniad teilwng,
> Mair wen a estwng môr yn wastad.
> (Johnston, D. 1995: 189)

Diddorol sylwi bod y bardd yn apelio ar Fartha i ofalu am ddiogelwch Elliw. Ym *Muched Martha* y mae'r 'anphydlonnion' yn ceisio lladd Martha, ei chwaer Mair Fadlen, ei brawd Lasarus a'r esgob Maximinus drwy eu rhoi mewn hen long heb hwyliau na rhwyfau a'u bwrw i'r môr (Llsgr. Llanstephan 34, t.378).[44] Fodd bynnag, er gwaethaf amgylchiadau anffafriol y fordaith, cyrhaedda Martha a'i chydymdeithion arfordir Profens yn ddiogel ac felly, yn ôl y *Fuched*, y daethpwyd â Christnogaeth i'r ardal honno. Diau mai'r Forwyn Fair a olygir wrth 'Mair wen' yn llinell olaf y dyfyniad uchod, ond hefyd y mae'n bosibl bod y bardd yn cyfeirio at Fair Fadlen. Priodol fyddai galw am gymorth y naill santes neu'r llall, oherwydd tra bo Mair Fadlen yn atgyfodi gwraig sy'n marw ar bererindod yng nghanol tymestl ar y môr (Jones, D. J. 1929a: 331), y mae'r Forwyn Fair yn dal tonnau'r môr yn ôl â'i llawes er mwyn i wraig feichiog esgor ar blentyn tra'n pererindota i Mont Saint Michel (Angell 1938: 57–8). Cyferchir y Forwyn Fair fel *Maris Stella* mewn emyn enwog yng *Ngwassanaeth Meir* (Roberts, B. F. 1961: 116–17). Cyfeirir at dair gwraig yn hwylio o Fryste i'r Grwyn (Corunna/La Corogne) er mwyn ymweld â thŷ Iago yng ngwaith Ieuan ap Gruffudd Goch (Roberts, T. 1944: 29). Enw'r llong oedd 'Mair o Frysto'.

Mewn cerdd arall gan Lewys Glyn Cothi ceir disgrifiad gwerthfawr o Edudful ferch Gadwgon yn mynd ar bererindod i eglwys a ffynnon Non ac yn ymweld ag eglwys gadeiriol Tyddewi. Sonnir amdani'n addoli'r 'ddelw wen' – delw o'r Santes Non, yn ôl pob tebyg, ac yn rhoi canhwyllau ar yr allor yn eglwys Non. Gedy offrwm hefyd yn yr eglwys gadeiriol. Cusanu creiriau neu greirfa Dewi Sant y mae Edudful, y mae'n debyg, wrth iddi '[g]usanu'r sant':

Edudful Dduwsul a ddaw
ar Dduw i wir weddïaw;
bwrw ei phwys yn eglwys Non,
bwrw ei phen lle bo'r ffynnon,
drychaf dwylaw yn llawen,
addoli oll i'r ddelw wen,
ennyn y cwyr melyn mawr,
a'i roi oll ar yr allawr;
oddyno heibio'dd â hi
glos da eglwys Dewi;
offrymu, cusanu'r sant,
iddo gŵyr rhudd ac ariant.
(Johnston, D. 1995: 371)

Rhydd y gerdd 'Bendith ar Edudful ferch Gadwgon a'i Meibion' gipolwg tra phwysig i ni ar ddefosiwn gwragedd yn yr Oesoedd Canol. Diddorol sylwi bod Edudful yn cael ei chysylltu â'r Forwyn Fair a Non yn y gerdd, a rhoddir pwyslais arbennig, felly, ar ei mamolaeth. Awgrymir y bydd ei dau fab yn mwynhau hirhoedledd oherwydd duwioldeb eu mam:

Edudful bob Sul y sydd
yn galw o sant i'w gilydd,
a'i meibion draw yn llawen
am ei gweddi hi fydd hen.
(Johnston, D. 1995: 372)

Yn draddodiadol, credid bod anfon merch i leiandy yn fuddsoddiad ysbrydol, oherwydd byddai gweddïau'r ferch dduwiol yn gwneud lles i eneidiau gweddill ei theulu. Yn y gerdd hon gwelir bod y fam dduwiol yn chwarae rôl tebyg i'r lleian, a'i duwioldeb a'i defosiwn diffuant yn dod â gwobr i weddill ei theulu. Sylwer bod Lewys Glyn Cothi yn pwysleisio mai 'i wir weddïaw' y daw Edudful i'r eglwys. Nid cymryd rhan mewn defod ddiystyr y mae Edudful, ond pwysleisir bod ei ffydd yn ddidwyll a gonest ac yn rhan annatod o'i bywyd.

Nid gweniaith wag, felly, a geir yng ngwaith y beirdd: y mae'n amlwg bod nifer o wragedd Cymru yn ferched duwiol iawn a bod Cristnogaeth yn chwarae rhan flaenllaw yn eu bywydau. Er nad yw duwioldeb ymhlith rhinweddau'r wraig dda, fel y'u rhestrir yn y Gramadegau, y mae'n amlwg bod y beirdd yn ei ystyried yn rhinwedd werth ei ganmol. Yn wir, o gymharu'r cerddi i leianod â'r cerddi i wragedd duwiol, gwelir bod y beirdd yn moli rhai gwragedd priod am yr union resymau y dylid moli lleianod yn ôl y Gramadegau. Gwyddys bod rhai o wragedd bonheddig Lloegr wedi

byw bywyd nid hollol annhebyg i leianaeth, heb iddynt ymuno'n swyddogol ag urddau crefyddol (Ward: 1997). Efallai mai sefyllfa debyg a geid yng Nghymru. Dichon fod gan ddefosiwn crefyddol preifat le canolog ym mywydau nifer o Gymry. Gellir tybio yr anogwyd y rhan fwyaf o ferched i fod yn dduwiol ac yn ddiwair o fewn priodas yn hytrach na throi eu crefydd yn yrfa lawn-amser a chilio i'r cwfaint.

Yn y cerddi i wragedd duwiol, rhoddir pwyslais nid yn unig ar dduwioldeb y gwragedd hyn, ond hefyd ar eu diweirdeb a'u mamolaeth: rhoddir yr argraff bod bywyd priodasol a defosiwn crefyddol yn cyd-fyw, a bod duwioldeb y fam yn ymestyn i weddill ei theulu. Mewn ffenestr liw yn eglwys Llangadwaladr (*c.*1490) portreadir Elen wraig Owain ap Meurig ap Llywelyn yn penlinio y tu ôl i'w gŵr â'i dwylo ynghyd mewn gweddi (gweler Plât 9). Credaf fod y ffenestr hynod hon yn dweud llawer wrthym am arferion Cymry bonheddig y cyfnod. Yn gyntaf, y mae'n nodweddiadol bod teulu Boduan wedi dewis noddi eglwys y plwyf yn hytrach na thŷ crefydd i ferched. Fel yr awgrymir isod, yr oedd teuluoedd bonheddig Cymru yn fwy tebygol o noddi eglwys y plwyf gan adael rhyw fath o gofeb deuluol yno, nag o noddi cwfaint. Yn ail, y mae'r ffordd y mae'r ddau wedi'u gwisgo yn adlewyrchu gwerthoedd cymdeithasol arbennig. Y mae'r portread o Owain yn ei arfwisg filwrol yn awgrymu'i ddewrder, ei barchusrwydd a'i statws yn y gymdeithas. Y mae'r llun o Elen, ar y llaw arall, yn ei phenwig wen a'i dillad syml yn awgrymu'i gostyngeiddrwydd, ei duwioldeb diffuant, ei diweirdeb a'i hufudd-dod i'w gŵr. Fel hyn yr oedd y teulu a gomisiynodd y ffenestr yn dymuno cael eu cofio. Darlunnir rhieni Owain, Meurig a'i wraig, yn yr un ffenestr ac, yn ôl Dafydd Wyn Wiliam (1988: 7), comisiynwyd y ffenestr yn fuan wedi marw Meurig *c.*1489–90. Yn ôl y darlun delfrydol hwn, gwelir bod duwioldeb y pâr priod sy'n penlinio mewn defosiwn gyda'i gilydd yn bodoli y tu mewn i ffiniau'r briodas. Cawsant 14 plentyn, a goroeswyd Owain gan ei wraig Elen ferch Robert o Lynllifon. Disgrifir galar Elen ar ôl iddi golli'i gŵr mewn marwnad gan Lewys Daron (Lake 1994: 44) a chyferchir y pâr priod yng ngherddi Tudur Aled a Lewys Môn (Wiliam, D. W. 1988). Rhaid cofio bod y mwyafrif llethol o ferched Cymru yn wragedd priod, yn famau, neu'n weddwon. Ymddengys fod rhai gweddwon wedi ymuno â'r cwfaint ar ddiwedd eu 'gyrfa' briodasol ond, ar y cyfan, prin iawn oedd y merched hynny a gawsai gyfle i fynd yn lleianod. Nid ymddengys fod ymdrech fawr wedi'i wneud yng Nghymru i hybu lleianaeth, a buddiol fyddai ystyried paham y cafwyd cyn lleied o leiandai yng Nghymru.

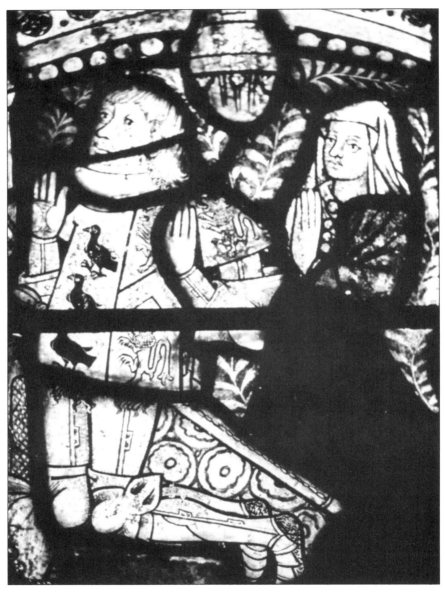

9 Owain ap Meurig ap Llywelyn a'i wraig Elen mewn defosiwn; ffenestr liw yn
eglwys Llangadwaladr *c*.1490.

PAHAM CYN LLEIED O LEIANDAI YNG NGHYMRU?

Ni wyddys i ba raddau yn union y mae Cyfraith Hywel Dda yn adlewyrch-
iad cywir o'r hyn a ddigwyddai yng Nghymru yn yr Oesoedd Canol. Ni
wyddys chwaith i ba gyfnod yn union y perthyn yr wybodaeth a geir yn y
testunau.[45] Fel y dywed Dafydd Jenkins:

> Dywedwyd eisoes nad yw popeth sydd mewn llawysgrif o Gyfraith Hywel
> yn darlunio amgylchiadau cyfnod Hywel Dda; ond nid yw popeth yn
> darlunio cyfnod sgrifennu'r llawysgrif neu lunio'r testun a gopïwyd ynddi
> ychwaith. Gellir canfod ym mhob llyfr cyfraith wahanol haenau: mae
> ynddo beth defnydd sy'n hen – yn hŷn, efallai na chyfnod Hywel Dda; a
> pheth defnydd sy'n ddatblygiad newydd i amgylchiadau newydd. Heblaw
> hynny, mae peth o'r defnydd hen yn gyfraith a oedd yn parhau'n fyw, a
> pheth ohono wedi colli pob pwysigrwydd ond wedi'i gopïo drwy rym arfer.
> (1970: 9)

Y mae'n bwysig ystyried tystiolaeth y gyfraith, oherwydd trwyddi ceir rhyw
argraff o'r hyn a oedd yn arbennig am y sefyllfa yng Nghymru ac ym mha
ffordd yr oedd statws y ferch yn wahanol yng Nghymru. Efallai y gellid
dadlau bod y traethawd ar *Gyfraith y Gwragedd* yn taflu goleuni ar y diffyg
darpariaeth a fodolai ar gyfer lleianod. Yn ôl *Cyfraith y Gwragedd*, talwyd
amobr i arglwydd pob merch pan gollai'r ferch ei gwyryfdod – fel arfer pan
gâi ei rhoi i ŵr. Amrywiai'r *amobr* yn ôl statws y ferch:

> Amobyr merch maer kyghella6r, punt. Amobyr merch maer, chweugeint.
> Amobyr merch penkenedyl, chweugei*n*t a phunt. Amobyr merch uchel6r,
> chweugeint. Amobyr merch mab eillt, pedwar ugeint. Amobyr merch
> alltut, pedeir ar ugeint. Amobyr merch pob pe*n*ns6yda6c, herwyd rei punt,
> herwyd ereill chweugeint. Amobyr merch pob un o'r s6ydogyon ereill,
> herwyd rei chweugei*n*t, herwyd ereill tri ugeint. Amobr merch kaeth,
> deudec k*einya6c*. (Jenkins, D. ac Owen 1980: 172)

Mewn rhai achosion, ymddengys fod *amobr* wedi cael ei dalu fwy nag
unwaith i arglwydd y ferch.[46] Yn ôl rhai cofnodion, yn y Mers, er enghraifft,
telid *amobr* bob tro y câi merch gyfathrach rywiol 'anghyfreithlon', nes i
deulu'r ferch gyhoeddi ei bod yn butain (Davies, R. R. 1978: 137). Dengys
R. R. Davies fod *amobr* yn dwyn elw sylweddol i'r arglwyddi tiriogaethol.
Pa ryfedd, felly, i arglwyddi Cymru beidio ag annog morynion ifainc i gadw
eu gwyryfdod a mynd yn lleianod? Ymddengys mai prin iawn oedd yr
arglwyddi hynny a sefydlodd leiandai ar eu tiriogaeth, neu a roddodd dir a

nawdd i'r lleiandai. Ni chodwyd pris am wyryfdod dynion, wrth gwrs. Yn ôl syrfëwr Dinbych, cafwyd *amobr* o £41 yn y flwyddyn 1334, ac yn 1395 yng Nghydweli codwyd £21. 6*s.* 8*d.* o ganlyniad i *amobr* (Davies, R. R. 1978: 137). Dylid pwysleisio bod y ffigyrau hyn yn sylweddol, yn enwedig o ystyried mai £22, £57 a £55 oedd gwir incwm lleiandai Llanllugan, Llanllŷr a Brynbuga yn eu tro yn 1535 (Knowles a Hadcock 1971: 272, 255).

Yn Lloegr cafodd nifer o leiandai eu sefydlu a'u noddi gan wragedd cefnog (Thompson, Sally 1991: 167–76; Gilchrist 1994: 50; Burton, J. 1994: 91–3). Ymddengys fod cysylltiadau arbennig o gryf rhwng gweddwon cyfoethog a'r tai crefydd ac, yn aml, aeth y gwragedd hyn i fyw yn y lleiandy a noddwyd ganddynt ar ôl i'w gwŷr farw. Yng ngwaith Sally Thompson (1991: 177), sonnir am nifer o leiandai a sefydlwyd gan ŵr a gwraig, ond lleolid y rhain ar dir a oedd yn perthyn i'r wraig yn wreiddiol – hynny yw, ar dir a ffurfiai ran o'i gwaddol (*dowry*). Rhybuddia Thompson y dylai'r hanesydd ochel rhag anwybyddu rôl bwysig y wraig, oherwydd bod y siarteri a'r dogfennau yn cynnwys enw'r gŵr. Gwelir, yn aml, mai merched a symbylodd y broses o sefydlu lleiandy newydd. Synnu y mae Sally Thompson (1991: 212, n.8) fod cyn lleied o leiandai yng Nghymru oherwydd, yn ei thyb hi, yr oedd statws cyfreithiol y ferch yn uwch yng Nghymru nag yr oedd yn Lloegr. Fodd bynnag, gellid anghytuno â Thompson ar y pwynt hwn. Er nad oedd gan bob merch yr hawl i etifeddu tir yn Lloegr, yn ôl y gyfraith ffiwdal gallai merch etifeddu tir pan nad oedd unrhyw etifedd gwrywaidd yn y teulu. Yn 1317, etifeddodd Elizabeth de Burgh un rhan o dair o diroedd de Clare pan rannwyd etifeddiaeth ei brawd (Ward 1992: 6, 18).[47] Efallai ei bod yn werth nodi eto mai Elizabeth de Burgh a gadarnhaodd siarter Priordy Brynbuga yn 1330, a cheir cofnod hefyd fod Elizabeth wedi difyrru lleianod Brynbuga.[48] Yn ôl *Cyfraith y Gwragedd*, ni allai merch etifeddu tir ac ni châi waddoldir (*dower*) ar ôl i'w gŵr farw. Eiddo symudol ac nid tir, y mae'n debyg, oedd *argyfrau'r* ferch – hynny yw, yr hyn a oedd yn cyfateb i waddol yn Lloegr. Gwyddys bod rhai eithriadau i'r ddeddf a cheir enghreifftiau o rai merched yng Nghymru yn etifeddu tir (Davies, R. R. 1980: 100–1; Carr 1982: 156–60). Fodd bynnag, ar y cyfan, ymddengys fod statws y ferch yng Nghymru yn is na statws y ferch yn Lloegr, a'r tebyg yw na fedrai'r mwyafrif llethol o ferched Cymru gynnig tir a nawdd er mwyn sefydlu lleiandy, hyd yn oed pe baent wedi dymuno gwneud hynny.

Yn ôl Jennifer Ward, yr oedd perthynas glòs rhwng gwragedd uchelwrol Lloegr a rhai o'r tai crefydd (Ward: 1997). Nid lleianod Brynbuga yn unig a dderbyniodd nawdd gan Elizabeth de Burgh, er enghraifft. Adeiladwyd tŷ ar gyfer Elizabeth o fewn muriau cwfaint y Minoresau yn Aldgate, Llundain, er mwyn iddi fynychu'r gwasanaethau. Yn nhyb Ward, tra oedd gwragedd haen uchaf y gymdeithas yn hoff o noddi'r tai crefydd, yr oedd

gwragedd bonheddig, llai cyfoethog yn tueddu i noddi eglwysi'r plwyf. O ystyried bod cyn lleied o wragedd uchelwrol, cyfoethog yng Nghymru, haws deall paham y cafwyd cyn lleied o leiandai. Tybed a oedd boneddigion Cymru yn dueddol o noddi eglwys y plwyf yn hytrach na lleiandai? Disgwylid i nawdd crefyddol ildio budd-dâl ysbrydol, a gellid trefnu offeren i'r meirw neu weddïau er lles enaid rhywun yn y teulu trwy eglwys y plwyf. Dichon fod nifer o Gymry bonheddig wedi cynnig arian a rhoddion i'w heglwys leol ac, efallai, bod rhai ohonynt wedi rhoi arian tuag at sefydlu siantri yn yr eglwys er lles eu henaid. Gwyddys bod cysylltiadau cryf rhwng uchelwyr Cymru a'r mynachlogydd – yn enwedig yr abatai Sistersaidd – ond nid ymddengys fod tywysogion ac uchelwyr Cymru, ac eithrio'r Arglwydd Rhys a Maredudd ap Rhobert, wedi dangos llawer o ddiddordeb mewn lleiandai.

Gellir cynnig nifer o resymau gwahanol dros brinder y lleiandai yng Nghymru. Ymddengys mai Urdd y Sistersiaid oedd hoff urdd tywysogion ac uchelwyr Cymru, ond y mae'n debyg nad oedd y Sistersiaid yn hoff o groesawu lleianod i'w rhengoedd. Nodir droeon mewn astudiaethau ar y Sistersiaid nad oedd yr urdd hon o Cîteaux yn awyddus i dderbyn lleiandai newydd i'r urdd (Thompson, Sally 1984; 1991: 213; Fulton 1991: 96–7). Yn 1220 a 1225 ceisiodd y Sistersiaid wahardd lleiandai a oedd eisoes yn dilyn rheol y Sistersiaid rhag ymuno'n swyddogol â'r urdd, ac yn 1228 penderfynwyd na ddylid adeiladu unrhyw leiandai newydd (Williams, D. H. 1975: 155). Nid oedd lleiandai mor annibynnol â mynachlogydd, oherwydd ni fedrai lleianod gynnal eu gwasanaethau eu hunain: rhaid oedd cael offeiriad i weinyddu'r Offeren a gwrando ar gyffes. Crybwyllwyd eisoes bod cysylltiadau cryf rhwng lleiandai Sistersaidd Cymru a rhai o'r abatai i ddynion. Yn 1222, anfonodd nifer o abadau Sistersaidd ddeiseb at y Pab yn gofyn iddo beidio â'u gorfodi i anfon mynachod i fyw yn y lleiandai oherwydd, yn eu tyb hwy, yr oedd yn peryglu eneidiau'r mynachod yn ogystal ag enw da'r urdd (Thompson, Sally 1984: 134). Dichon nad oedd hanes lleiandy Llansanffraid-yn-Elfael wedi hyrwyddo achos y lleiandai a hybu'r urdd i sefydlu lleiandai newydd yng Nghymru. Yn 1216, lluniodd y Sistersiaid reolau ynglŷn â pha mor agos y dylai lleiandy fod i fynachlog o ddynion a pha mor agos y dylai fod i leiandy Sistersaidd arall (Williams, D. H. 1975: 155), gan osod cyfyngiadau, felly, ar niferoedd y lleiandai a safleoedd posibl. Gwelir bod lleiandai Cymru yn cydymffurfio â'r rheolau hyn.[49] Rheswm arall y gellir ei gynnig dros brinder y lleiandai yng Nghymru yw pwysigrwydd tir i'r Sistersiaid. Yr oedd y Sistersiaid yn hoff iawn o gasglu tir, a phe bai mwy o leiandai yng Nghymru, yna byddai'r mynachlogydd wedi gorfod cystadlu mwy am dir ac eglwysi, ac felly am ddegymau. Yn ôl Gerallt Gymro, ar ôl i'r Arglwydd Rhys farw, cafodd

rhywfaint o dir ei ddwyn oddi wrth leiandy Llanllŷr gan Abaty Ystrad-fflur (Brewer *et al.* 1861–91: IV,152–3; Lloyd 1911: II, 603).[50]

Nid ymddengys fod tywysogion ac uchelwyr Cymru wedi bod yn arbennig o hoff o Urdd Sant Bened. Awgrymwyd droeon iddynt gysylltu'r urdd hon â'r Goncwest Normanaidd a honnwyd mai dyma paham y lleolid y rhan fwyaf o dai'r Benedictiaid ar y gororau (Lloyd 1911: II, 593–604; Williams, D. H. 1984: I, 32–42; Fulton 1991: 98–9). O ystyried cysylltiad Urdd Sant Bened â'r Normaniaid, efallai y gellid disgwyl i'r rhan fwyaf o leianod Brynbuga hanu o dras Normanaidd yn hytrach na thras Gymreig, ond Elen Williams oedd priores olaf Priordy Brynbuga (Williams, D. H. 1975: 45) ac y mae ei henw yn awgrymu mai Cymraes ydoedd. Ni chafwyd yng Nghymru yr un amrywiaeth o urddau i ferched ag a gafwyd mewn gwledydd eraill. Yn eironig, un o'r ychydig ferched y gwyddys amdani'n ymuno ag urdd wahanol yw Gwenllian ferch Llywelyn y Llyw Olaf. Yn ôl *Brut y Tywysogyon*, ar ôl i'r Saeson ladd ei thad, aethpwyd â Gwenllian, yn erbyn ei hewyllys, i gwfaint yn Lloegr. Fe'i hanfonwyd i fynachlog gyfun Sempringham, priordy cyntaf Urdd Sant Gilbert, sef yr unig urdd i ddeillio o Loegr.

Ac yna y gwnaethpwyt priodas Lywelin ac Elienor yg Kaer Wynt, ac Edwart, vrenhin Lloegyr, yn costi y neithawr ehun yn healaeth. Ac o'r Elienor honno y bu y Lywelin verch a elwit Gwenlliant. A'r dywededic Elienor a uu varw y ar etiued; ac y hagkladwyt ymanachloc y Brodyr Troetnoeth yn Llann Vaes yMon. A'r dywededic Wenlliant, gwedy marw y that, a ducpwyt yg keith[i]wet y Loeger; a chynn amser oet y gwnaethpwyt ynn vanaches o'e hanuod. (Jones, T. 1952: 262–4)

Anfonwyd cyfnither Gwenllian, Gwladus, i Briordy Sixhill (Smith, J. B. 1986: 382, 391) – lleiandy arall a oedd yn perthyn i Urdd Sant Gilbert. Y mae'n bosibl, hefyd, fod Efa ferch Wiliam Marshall, iarll Penfro, wedi treulio gweddill ei bywyd ym Mhriordy Awstinaidd Cornworthy yn Nyfnaint, ar ôl i'w gŵr Gwilym Brewys gael ei grogi yn 1230 gan Lywelyn ap Iorwerth (Thompson, Sally 1991: 172).

CASGLIADAU

Yn wyneb pwysigrwydd a phoblogrwydd y santesau yng Nghymru'r Oesoedd Canol, gellid disgwyl y byddai nifer sylweddol o ferched duwiol yn awyddus i efelychu'r *mulieres sanctae* hyn. Yn yr un modd, gellid disgwyl y byddai cymdeithas a roddai fri mawr ar gynifer o santesau yn awyddus i

hybu lleianaeth a chefnogi'r merched hynny a oedd am gysegru eu gwyryfdod i Grist ac ymuno â'r cwfaint. Fodd bynnag, am nifer o resymau gwahanol, ymddengys nad oedd y gymdeithas Gymreig, mewn gwirionedd, yn awyddus iawn i hyrwyddo lleianaeth. Y mae'n bosibl mai diffygion economaidd a therfysg gwleidyddol a oedd yn rhannol gyfrifol am hyn, ond gellid dadlau hefyd mai agweddau cymdeithasol a rhagfarn eglwysig a reolai'r sefyllfa. Un peth oedd mawrygu arwresau crefyddol yr oes a fu, ond peth arall oedd annog merched uchelwrol, cyfoes i fynd yn lleianod. Y mae'n arwyddocaol yng Nghymru na pharhaodd y traddodiad o 'greu' santesau i'r Oesoedd Canol – yn wahanol i weddill Ewrop. Merched o deuluoedd cefnog oedd lleianod fel arfer: fel y sylwodd Adda o Frynbuga ar ddechrau'r bymthegfed ganrif, dim ond merched urddasol a drigai ym Mhriordy Brynbuga (Thompson, E. M. 1904: 268). Yr oedd angen y merched gwerthfawr hyn ar gyfer priodasau gwleidyddol: i uno teuluoedd cefnog, dylanwadol, i greu cysylltiadau teuluol â'r Normaniaid ac i gynhyrchu etifeddion. Yn hyn o beth, yr oedd diweirdeb gwragedd yn bwysicach na'u gwyryfdod parhaol.

Er bod nifer o gerddi mawl i glerigwyr Cymru yn enwi eu gwrthrychau, cymharol ychydig yw'r cerddi Cymraeg i leianod, ac nid enwir y merched hyn fel arfer. Yn hytrach na mawrygu duwioldeb a phurdeb y lleian y mae'r bardd, fel arfer, yn dymuno llygru priodasferch Crist. Gwrthrych delfrydol y canu serch cwrtais yw'r lleian ddienw oherwydd, yng Nghymru, y mae'n perthyn fwy i erotica'r dychymyg nag i unrhyw realiti cymdeithasol. Ychydig o ferched a oedd yn perthyn i urddau crefyddol yng Nghymru. Hyd heddiw, ni ddaethpwyd o hyd i unrhyw dystiolaeth bendant sy'n awgrymu bod merched wedi dilyn galwedigaethau crefyddol llai ffurfiol – fel y *beguine*, y chwaer mewn ysbyty, y feudwyes neu'r ancres. Y mae'n bosibl bod cyfraniad crefyddol merched yng Nghymru wedi'i guddio oherwydd diffyg tystiolaeth, a buddiol fyddai gwneud mwy o ymchwil yn y maes hwn. Oni ddeuir o hyd i dystiolaeth amgen – ynglŷn â bywyd yr ancres er enghraifft – ymddengys mai prin iawn oedd y merched hynny a gâi ddewis lleianaeth fel gyrfa. Diau fod y rhan fwyaf o ferched Cymru wedi cael eu hannog i fod yn dduwiol ac yn ddiwair o fewn ffiniau priodasol ac mai defosiwn preifat yn hytrach na lleianaeth oedd y dewis mwyaf realistig i'r Gymraes.

NODIADAU

[1] Diddorol sylwi y ceir ambell i sant gwrywaidd ymhlith Cymry'r Oesoedd Canol. Er enghraifft, yn eglwys gadeiriol Tyddewi gorwedd corff Caradog a fu farw yn 1124. Gweler Baring-Gould a Fisher (1907–13: II, 75–8). Awgrymwyd mai creiriau Caradog,

ac nid rhai Dewi, a gadwyd yn y gist enwog yn yr eglwys gadeiriol, gan fod rhai o'r esgyrn yn perthyn i'r ddeuddegfed ganrif yn hytrach na'r chweched (yn ôl y dull dyddio radio carbon). Fodd bynnag, ymddengys fod y creiriau hynaf yn perthyn i ail hanner y ddeuddegfed ganrif a pherthyn yr esgyrn eraill i'r drydedd ganrif ar ddeg a'r bedwaredd ganrif ar ddeg. Bwriedir trefnu cylch trafod yn Nhyddewi er mwyn trafod arwyddocâd y creiriau (Rees 1998).

2 Gweler Farmer (1978: 97, 312, 319–20, 274).

3 Cafwyd sawl ymdrech i egluro'r enw Llanllugan. Yn nhyb Morris Charles Jones (1869: 301), cyfetyb Llanllugan i Lanllugryn. Honna fod Llanllugryn yn golygu 'eglwys meirch y gad' ac awgryma mai Tysylio a sefydlodd eglwys yma. Syniad arall o'i eiddo yw mai Llanlleian oedd yr enw gwreiddiol, ac awgryma fod yr enw naill ai'n gysylltiedig â'r Santes Lleian (h.y. Lluan), un o ferched Brychan Brycheiniog, neu ei fod yn gysylltiedig â San Ffraid Leian. Ychwanega mai cywasgiad o Lansanffraid Leian yw Llanlleian, o bosibl. Awgryma hefyd mai yn Llanllugan yn hytrach na Llansanffraid-yn-Elfael, y sefydlwyd y lleiandy y sonnir amdano yng ngwaith Gerallt Gymro (Brewer *et al.* 1861–91: IV, 168–9). Dadl fregus a geir yma. Er bod San Ffraid yn cael ei hadnabod fel San Ffraid neu San Ffraid Leian, ni chyfeirir ati fel San Lleian. Hefyd ni ddisgwylid i'r elfen bwysicaf, sef enw'r santes, ddiflannu o enw'r lle. Credaf fod ei ddadl ynglŷn â Lluan yn gryfach. Yn ôl Baring-Gould a Fisher (1907–14: I, 211) a D. R. Thomas (1908–13: I, 484), sefydlwyd eglwys yn Llanllugan gan Lorcan Wyddel (un o'r saith a atgyfodwyd gan Feuno). Yn eu tyb hwy, newidiwyd yr enw Llorcan i Lugyrn ac wedyn i Lugan.

4 Darlunnir sêl y priordy ar ffenestr liw fodern yn yr eglwys hefyd.

5 Er enghraifft, gweler Hunt (1973); Nichols a Shank (1984 a 1987); Elkins (1988), Thompson, Sally (1978 a 1991) a Gilchrist (1994).

6 Yn nhyb y Brawd Gildas, mynach yn yr abaty Sistersaidd ar Ynys Bŷr, trigai nifer o ancresau mewn celloedd wrth ochr eglwysi neu fynachlogydd yng Nghymru'r Oesoedd Canol. Awgryma fod tua 12 o ancresau wedi ymsefydlu mewn celloedd bychain yn ne-orllewin Cymru. Yn ei dyb ef, gwelir olion posibl ym Mynwar, Penalun, Dinbych-y-pysgod, Priordy Monkton ac Eglwys Gymyn. Er bod y syniadau hyn yn ddiddorol, yn fy marn i, byddai'n rhaid darganfod tystiolaeth fwy cadarn cyn y gellid manylu ar fywyd ancresau yng Nghymru. Rwy'n ddiolchgar i'r Brawd Gildas am y gwahoddiad caredig i Ynys Bŷr, ac am rannu ei syniadau gyda mi.

7 Yn *Historia Peredur vab Efrawc* daw lleianod â bwyd i gaer sydd dan warchae (Goetinck 1976: 23). Ymddengys fod rhyw fath o niwtraliti'n perthyn iddynt. Diddorol sylwi hefyd nad oes digon o fwyd a diod yn y lleiandy oherwydd y rhyfel: 'A hynny ryderw, namyn mal yd oed y manachesseu a weleisti yn an porthi, herwyd bot yn ryd udunt wy y wlat a'r kyuoeth. Ac weithon nyt oes udunt wynteu na bwyt na llyn . . .' (Goetinck 1976: 25).

8 Hefyd yr oedd deunaw mynachdy deuryw, chwe chell ar gyfer lleianod mewn mynachlogydd i ddynion a phedair mynachlog lled gyfun. Rhestrir cyfanswm o 184 o dai crefydd i ferched yng ngwaith Knowles a Hadcock (1971: 251–89) a 13 mynachlog gyfun. Ni pharhaodd rhai o'r tai hyn yn hir iawn, ac y mae'n bosibl bod rhai wedi'u cyfrif fwy nag unwaith yn y ffigurau uchod, oherwydd iddynt gael eu rhestru o dan fwy nag un urdd – yr oedd yn gyffredin i leiandy newid o Urdd Sant Bened i Urdd y Sistersiaid. O blith yr holl leiandai yn Lloegr a honnai eu bod yn perthyn i Urdd y Sistersiaid, dau leiandy yn unig a gydnabuwyd yn swyddogol gan yr urdd honno (Thompson, Sally 1991: 99).

9 Rhestrir rhagor ohonynt yn Gwynn a Hadcock (1970: 307–26). Unwaith eto, ni pharhaodd rhai ohonynt yn hir iawn. Perthynai'r rhan fwyaf o leiandai Iwerddon i Urdd Sant Awstin.

10 Rhestrir mwy na phymtheg yn Cowan ac Easson (1976: 120–30), ac yn ôl Gilchrist (1994: 39) yr oedd 13 lleiandy yn yr Alban.

174

[11] Rwy'n ddiolchgar iawn i'r Athro John Percival am ei gyfieithiad o'r adroddiad yn *Speculum Ecclesiae.*

[12] Ynglŷn â'r stori yn y *Decameron*, gweler Power (1922: 522–3), ac ar hanes y lleian anniwair o Watton gweler Constable (1978: 205–26).

[13] Gweler tt.67–8.

[14] Trafodir y cywydd ar d.150.

[15] Awgryma Gilchrist fod nifer y lleianod Benedictaidd yn Lloegr wedi gostwng 25 y cant rhwng 1534 a 1535 a'r diddymiad cyffredinol (1994: 42).

[16] Gweler t.145.

[17] Rhestrir lleiandai Cymru fel priordai yng ngwaith Knowles a Hadcock (1971: 272) a diddorol sylwi bod y llythyrau canoloesol a ysgrifennwyd ar ran abades Llanllŷr yn cyfeirio at 'Abatisse et conventus de Llanllyr' (Edwards, J. G. 1940: 133). Ni chyfeirir ati fel priores.

[18] Gweler t.171.

[19] Diolch i'r Athro John Percival am ei gyfieithiad o'r ddau lythyr.

[20] Dengys Nichols fod mwy o gofnodion o'r fath ar gael ar gyfer lleiandai na mynachlogydd oherwydd, yn achos y Sistersiaid, yr oedd esgobion fel rheol yn ymweld â lleiandai yn unig. Y tad abad oedd yn ymweld â'r mynachlogydd (Nichols 1984: 239).

[21] Gweler hefyd Harries (1953: 69–71).

[22] Ar *genre* y cywydd gofyn, gweler Huws, B. O. (1998).

[23] Ar anifeiliaid anwes a'r cwfaint mewn llenyddiaeth gweler Power (1922: 588–95).

[24] Ar gerddi'r tai crefydd, gweler Davies, C. T. B. (1972).

[25] Gweler tt.146–8.

[26] Golygwyd un o'r cerddi gan Fulton (1991: 108–9) a cheir y llall yn Llsgr. BL Add. 14999 fol. 104r–v.

[27] Llsgr. Hafod 26 (*c*.1574) a Llsgr. Peniarth 49 (1577). Fodd bynnag, yn Llsgr. Peniarth 49 digwydd y gerdd hon mewn adran a ychwanegwyd ar ddechrau'r ail ganrif ar bymtheg (Fulton 1991: 88–9).

[28] Gweler t.142.

[29] Ar hanes y ddau gweler Radice (1974) a Constable (1978). Sbaddwyd Abelard gan deulu Heloise ar ôl iddo ddarbwyllo'i wraig i ymuno â'r cwfaint (Radice 1974: 74).

[30] Dylid nodi bod 'enaid' hefyd yn gallu golygu 'anwylyd' neu 'ferch neu wraig a gerir', yn ôl *Geiriadur Prifysgol Cymru* (d.g. 'enaid'). Fe'i defnyddir yn aml yn y cyd-destun hwn yng ngwaith y beirdd. Gweler, er enghraifft, y gerdd i leian a ddyfynnir ar d.153 a hefyd yr enghreifftiau yn Parry, T. (1979: 153, 181); Roberts, T. a Williams (1935: 164). Gwelir, felly, fod y bardd yn chwarae ar y syniad o ennill nef i'w enaid ysbrydol ac i'w gariad wrth ddefnyddio'r mwysair hwn. Gellir cymharu direidi'r gerdd hon â'r gerdd 'Galw ar Ddwynwen' gan Ddafydd ap Gwilym. Trafodir y gerdd ar dd.127–8.

[31] Llsgr. Peniarth 55, t.104. Hoffwn ddiolch i M. Paul Bryant-Quinn am dynnu fy sylw at y gerdd hon. Ar hyn o bryd, y mae'n paratoi golygiad o'r gerdd a fydd yn ymddangos yng *Ngwaith Syr Phylib Emlyn ac Ieuan Brydydd Hir*, Cyfres Beirdd yr Uchelwyr (Aberystwyth: Canolfan Uwchefrydiau Cymreig a Cheltaidd Prifysgol Cymru). Rwy'n ddiolchgar iddo, felly, am adael i mi weld ei olygiad cyn iddo gyhoeddi'r gerdd.

[32] Y mae'n bosibl bod y bardd yn cyfeirio at liw'r croen yn hytrach na lliw'r wisg.

[33] Tuedda Mostyn Lewis (1970: 68) i osgoi dyddio'r portread o'r 'lleian'. Carwn ddiolch i David O'Connor o Brifysgol Manceinion am ei sylwadau ar y lluniau a dynnais o'r ffenestr yn Llanllugan.

[34] Llsgr. BL Add. 14999 fol. 104r–v. Carwn ddiolch i Graham C. G. Thomas am ei gymorth wrth ddarllen y gerdd hon ar feicroffurf yn Llyfrgell Genedlaethol Cymru, Aberystwyth.

[35] Hoffwn ddiolch i'r Athro Dafydd Johnston am rannu ei syniadau ar y cywydd hwn a hefyd am ei barodrwydd i drafod nifer o'r cerddi i leianod.

[36] Cymharer, er enghraifft, y cyfeiriad at y 'dyn eglur dâl' yng nghywydd Dafydd ap Gwilym (Fulton 1991: 106).

[37] Gweler t.22.

[38] Gweler Williams, J. M. a Rowlands (1976: 50–2); Johnston, D. (1995: 137–9, 247–8, 268–9).

[39] Yn Llsgr. Peniarth 55 rhoddir y pennawd 'Moliant Siôn Stradling' i'r gerdd dan sylw. E. I. Rowlands a rydd y teitl 'Marwnad Siôn Stradling o'r Merthyr Mawr' i'r gerdd hon. Yn nhyb Rowlands: 'Y mae'n ymddangos i'r ddau farw tua'r un pryd' (Williams, J. M. a Rowlands 1976: 77).

[40] Ar Non gweler tt.117–19 a Cartwright (1993–4). Y mae Lewys Glyn Cothi, y bardd a gyfeiria amlaf at y seintiau, hefyd yn cymharu Nest o Gaeo, Elsbedd ferch Dafydd, Margred ferch Robin, Elin ferch Llywelyn a Gwenhwyfar Stanley â Non (Johnston, D. 1995: 96, 479, 491, 506–7).

[41] Gweler t.126.

[42] Gweler t.127.

[43] Cywydd i Risiart Cyffin, Deon Bangor, a Dafydd ab Ieuan, abad Glynegwestl, yw'r gerdd hon, ond ymddengys fod Guto'r Glyn yn awyddus i orffwys ym '[mh]las dwyfol, palis Dafydd' (Davies, C. T. B. 1972: II, 393). Awgryma Williams, I. a Williams (1961: 361) mai cyfeiriad at Ddafydd Cyffin a geir yn y gerdd, ond diau mai Catrin T. B. Davies sydd yn agosach at y gwir (1972: II, 393).

[44] Er nad yw'r Beibl yn cysylltu Mair o Fethani â Mair Fadlen, yn ôl y bucheddau canoloesol chwaer Martha oedd Mair Fadlen. Yn y Gorllewin, ni ddechreuwyd gwahaniaethu rhwng Mair Fadlen, Mair o Fethani a'r wraig y sonnir amdani yn Luc 7:36–50 tan 1518, pan ysgrifennodd Jacques Lefèvre d'Etaples draethawd ar y pwnc, sef *De Marie Magdalena* (Mycoff 1989: 1).

[45] Ar y gyfraith yng Nghymru gweler Jenkins (1970), Owen, M. E. (1974a a 1974b) a Pryce (1993).

[46] Diffinnir *amobr* gan Jenkins ac Owen (1980: 190) fel a ganlyn:

the fee payable to a woman's lord in respect of a sexual relationship. Orginally perhaps payable for loss of virginity (actual or presumed), it was certainly sometimes claimed in respect of a second union, and though originally paid to a patron-lord (of whatever political status) it became part of the income of the territorial lord.

Ar *amobr* gweler hefyd Jenkins ac Owen (1980: 73–5; 88–90).

[47] Yn 1290, pan briododd merch Edward I, Joan o Acre, â Gilbert, iarll Caerloyw, trefnodd Edward I fod tiroedd de Clare yn perthyn i Joan (mam Elizabeth de Burgh) yn ogystal â Gilbert (Ward 1992: 26–7).

[48] P.R.O. E101/93/4, m.5. Rwy'n ddiolchgar i Jennifer Ward am dynnu fy sylw at y cyfeiriad hwn.

[49] Dywedwyd mai 18 milltir o leiaf a ddylai fod rhwng lleiandy a mynachlog i ddynion, a thua 30 milltir rhwng unrhyw ddau leiandy.

[50] Ar diroedd y Sistersiaid yng Nghymru, gweler Williams, D. H. (1990).

Diweddglo

Prif nod y gyfrol hon yw dangos pa mor bwysig yr ystyrid gwyryfdod a diweirdeb y ferch gan y gymdeithas ganoloesol yng Nghymru. Er mor ddiddorol fyddai edrych ar agweddau ar ddiweirdeb gwŷr y cyfnod hefyd – yn enwedig y clerigwyr 'diwair' – rhaid oedd gosod ffiniau i bwnc hynod eang. Penderfynwyd cyfyngu'r drafodaeth i agweddau ar wyryfdod a diweirdeb y ferch gan fod yr Eglwys yn ogystal â'r gymdeithas seciwlar yn rhoi pwyslais arbennig ar burdeb corfforol y fenyw. O fwrw golwg dros y dystiolaeth, gwelir bod gwyryfdod a diweirdeb y ferch yn hollbwysig i ddisgwrs yr Oesoedd Canol. Yn wir, bron y gellid dadlau bod y sylw a roddid i rywioldeb a morwyndod merched yn y cyfnod yn obsesiynol. Yn ôl testunau'r gyfraith, rhoddid pris ar wyryfdod y ferch, sef *cowyll* – telid hwn i'r ferch ei hunan a thelid *amobr* i arglwydd y ferch ar ôl iddi golli ei gwyryfdod. Ni roddid yr un sylw i wyryfdod dynion, a bron y gellid dadlau mai rhinwedd cynhenid i ferched yn unig oedd gwyryfdod, yn nhyb y gymdeithas ganoloesol. Dylid pwysleisio, fodd bynnag, mai delfrydau a adlewyrchir, ar y cyfan, yn y ffynonellau a drafodwyd. Er i'r Eglwys ymdrechu'n galed i ddarbwyllo'r ferch y dylai gadw ei gwyryfdod a chysegru ei chorff a'i henaid i Iesu Grist, ymddengys na chafodd propaganda rhywiol y bucheddau effaith bellgyrhaeddol ar y Gymraes gyffredin. Diau fod nifer o ferched y cyfnod wedi torri rheolau'r gymdeithas leyg hefyd ac wedi gwrthod cydymffurfio â'r patrwm disgwyliedig.

Pwysleisiwyd o'r dechrau mai astudiaeth ryngddisgyblaethol a geir yn y llyfr hwn: rhoddir y lle blaenllaw i destunau crefyddol, ond cyfeirir hefyd at nifer fawr o ffynonellau gwahanol – testunau hanesyddol, cyfreithiol a meddygol, yn ogystal â gwaith y beirdd a thystiolaeth weledol. Rhoddwyd sylw arbennig i'r Forwyn Fair, y santesau a'r lleianod, a gellid dadlau bod y penodau unigol hyn yn hunangynhaliol i raddau, ond gwelir hefyd, o fwrw golwg dros y cyfanwaith, fod y dystiolaeth yn ffurfio astudiaeth thematig ehangach sy'n datgelu nifer o agweddau tuag at y ferch, ei chorff a'i rhywioldeb.

Gwelwyd bod corff sylweddol o lenyddiaeth ganoloesol Gymraeg yn ymwneud â'r Forwyn Fair ac i'w chwlt ffynnu yng Nghymru o'r drydedd

ganrif ar ddeg ymlaen. Cyfieithwyd nifer o'r testunau apocryffaidd amdani i'r Gymraeg a chymathwyd y traddodiadau Ewropeaidd amdani â'r traddodiad barddol, brodorol. Yr oedd yn ymgorfforiad o forwyndod perffaith ac, fel y gwelwyd, rhoddid sylw arbennig i'w gwyryfdod *in partu*, *post partum*, a'i gwyryfdod parhaol. Yn baradocsaidd, yr oedd ei sanct-eiddrwydd yn gysylltiedig â'i mamolaeth a'i gwyryfdod ar yr un pryd. Delwedd gadarnhaol o'r fenyw a gafwyd yn y Forwyn Fair, ond ni welwyd unrhyw welliant yn statws y ferch gyffredin yn sgil ei chwlt. Yn nhyb y rhan fwyaf o ddiwinyddion, tra oedd Mair yn baragon o burdeb perffaith ac yn rhydd o bob elfen o'r pechod gwreiddiol, yr oedd y ferch gyffredin yn amherffaith, yn israddol ac yn ddiffygiol.

Fel y trafodwyd yn yr ail bennod, yr oedd y santes, i raddau, yn dilyn esiampl y Forwyn. Ceisiai bucheddwyr yr Oesoedd Canol wneud i'r famsantes fod mor debyg i'r Forwyn Fair ag y gallent heb fod yn gableddus. Fel y gwelwyd, yn aml yr oedd y santes yn fam i sant pwysig, er enghraifft Non a Gwladys. Cafodd y sant ei genhedlu neu ei eni dan amgylchiadau anghyffredin a hynny yn rhan bwysig o'i batrwm bywgraffyddol. Dangos-wyd bod patrwm bywgraffyddol y santes yn wahanol i un y sant – y mae buchedd y santes, fel arfer, yn dechrau â'i llencyndod pan yw'n dewis cysegru ei gwyryfdod i Grist. Gwrthdaro rhywiol yw'r brif elfen yn ei buchedd hi: caiff ei threisio, ei herwgipio, ei harteithio neu ei lladd. Dadleu-wyd mai gwyryfdod, yn anad dim, yw hanfod sancteiddrwydd benywaidd. Wrth i'r santes farw, caiff ei rhyddhau o fyd y synhwyrau a'i choroni'n un o wyryfon Crist yn y nef. Gwelwyd mai gwobr y santes ddilychwin yw'r *aureola*, coron y wyryf, a phwysleisiwyd bod purdeb corfforol ac ysbrydol y santes ynghlwm wrth y ddelwedd ohoni fel priodasferch Crist. Dangoswyd hefyd mai natur baradocsaidd sydd i'r santes: ar y naill law, y mae'n hawdd ei niweidio ac fe'i gwelir yn aml mewn sefyllfaoedd peryglus, ond ar y llaw arall, y mae pŵer arbennig ganddi a hynny'n gysylltiedig â'i gwyryfdod. Trafodwyd poblogrwydd y santes, a gwelwyd bod creiriau a chreirfeydd y santesau (fel y seintiau) yn drysorau gwerthfawr yng Nghymru'r Oesoedd Canol. Rhoddid parch aruthrol i'r santesau brodorol yn ogystal â'r santesau estron a oedd yn boblogaidd yng Nghymru, ac yr oedd eu ffynhonnau iachusol yn gyrchfannau poblogaidd. Credid bod y santes drugarog, fel y Forwyn Fair, yn eiriolwraig effeithiol ac yr oedd y rhinwedd hwn yn rhannol gyfrifol am ei hapêl.

Yn y ddwy bennod gyntaf, felly, canolbwyntiwyd ar yr agwedd grefyddol tuag at wyryfdod a diweirdeb y ferch. Awgrymwyd bod yr Eglwys, drwy esiampl y Forwyn a'r santesau, yn annog y ferch i dorri confensiynau'r gymdeithas seciwlar ac ymwrthod â phriodas – cyfeiriwyd at y ffaith bod y santes yn aml yn ffoi rhag priodas a drefnwyd iddi er mwyn mynd yn lleian.

I raddau, gellid dadlau bod yr Eglwys yn cynnig modelau positif i ferched, wedi'r cwbl arwresau dewr, annibynnol yw'r santesau. Ategir hyn gan y ffaith bod gwyryfdod yn cael ei bortreadu fel arwydd o gryfder yr unigolyn. Yn nhyb Peter Brown (1986: 434–5), yr oedd gan y wyryf safle ffiniol yn y gymdeithas – yr oedd yn greadur anghymdeithasol yn byw ar gyrion y gymdeithas seciwlar. Yr oedd tensiwn, felly, rhwng yr Eglwys a'r gymdeithas seciwlar: yr oedd y naill yn annog y ferch i gadw ei gwyryfdod yn barhaol, a'r llall yn ei hannog i ddiogelu ei gwyryfdod nes i'w thylwyth ei rhoi i ŵr addas. Wrth i'r ferch golli ei gwyryfdod, câi ei 'recriwtio'n' swyddogol i'r gymdeithas seciwlar. Ni châi ddianc rhag y gymdeithas honno nes i'w gŵr farw a, hyd yn oed wedyn, yn aml disgwylid iddi ailbriodi. Wrth ddadansoddi'r dystiolaeth sydd ar gael ar gyfer lleiandai Cymru, dangoswyd mai prin iawn oedd y merched hynny a ddewisodd leianaeth fel gyrfa. Dengys tystiolaeth Adda o Frynbuga (Thompson, E. M. 1904: 298) mai merched bonheddig o deuloedd cefnog oedd y lleianod, ar y cyfan. Fodd bynnag, yr oedd angen y merched hyn i uno teuluoedd pwysig, ac yn arbennig felly yng Nghymru. Awgrymwyd bod y Gymraes yn cael eu hannog i addoli Crist o fewn ffiniau priodasol, fel arfer, ac ategir hyn gan dystiolaeth Beirdd yr Uchelwyr sydd, ar y naill law, yn moli gwragedd priod am eu duwioldeb ond, ar y llaw arall, yn eu canmol am fod yn wragedd diwair a mamau da. Er gwaethaf yr holl lenyddiaeth sy'n annog y ferch dduwiol i briodi Crist, ymddengys nad oedd y gymdeithas Gymreig yn gyffredinol yn awyddus i hybu'r mudiad asgetig ac annog merched i gilio i'r cwfaint, a hynny am resymau gwleidyddol, economaidd a chymdeithasol.

O fwrw golwg dros y dystiolaeth, yr hyn sydd yn drawiadol yw'r ffaith bod llais y fenyw mor anhyglyw. Dynion, yn ôl pob tebyg, a ysgrifennodd ac a gofnododd y ffynonellau a drafodwyd ac yn anorfod, felly, eu safbwynt hwy a adlewyrchir yn y testunau. Ar wahân i ambell eithriad nodedig, megis Gwerful Mechain, ni chlywir y *vox feminae*, a thrueni am hynny. Hyd y gwyddys, ni cheir enghreifftiau o ferched yn ysgrifennu am eu gwyryfdod a'u diweirdeb eu hunain chwaith. Tybed i ba raddau y byddai tystiolaeth merched yn newid y darlun cyffredinol? A fyddai merched wedi rhoi'r un pwyslais ar eu gwyryfdod a'u diweirdeb neu a fyddent wedi dewis canolbwyntio ar agweddau eraill ar eu bywydau? Wrth reswm, ni ellir newid y gorffennol, ond gellir newid ein canfyddiad ohono, ac wrth roi sylw i'r ferch yn ogystal â'r gwryw, gwelir bod modd taflu goleuni newydd ar hanes Cymru, a dadansoddi ein llenyddiaeth o safbwynt gwahanol. Mawr obeithir y bydd y gyfrol hon yn cyfrannu at astudiaethau merched yng Nghymru ac y bydd yn ysgogi ymchwil pellach yn y maes.

ATODIAD

Gwyliau'r Forwyn Fair a'r Santesau: Calendr Cyfansawdd

Isod rhestrir nifer o wyliau'r santesau. Cyfeirir at wyliau'r santesau estron, gwyliau sy'n gysylltiedig â'r Forwyn Fair a gwyliau'r santesau brodorol sy'n ymddangos yn y calendrau Cymraeg a Chymreig. Y gobaith yw y bydd y calendr cyfansawdd hwn o gymorth wrth ddarllen y bennod gyntaf a'r ail, ac y bydd hefyd yn cyfoethogi'r astudiaeth ar y santesau. Nid paratoi calendr cynhwysfawr oedd y bwriad; ond yn hytrach, rhestrir enghreifftiau o wyliau'r santesau y sonnir amdanynt yn y gyfrol hon. Fel y gwelir, nodir mwy nag un dydd gŵyl yn aml – weithiau o fewn yr un calendr. Rhestrir y ffynonellau ynghyd â rhif y tudalen neu'r ffolio ar ddiwedd pob cofnod.

3 Ionawr: Gŵyl Wenog Wyryf
(Llsgr. Cwrtmawr 44, t.2)

25 Ionawr: Gŵyl Ddwynwen
(Llsgr. Peniarth 186, t.1; Llsgr. Peniarth 219, t.75; Llsgr. Llanstephan 181, t.59; Llsgr. Mostyn 88, t.13)

28 Ionawr: Gŵyl Anna mam Mair
(Llsgr. Peniarth 186, t.1; Llsgr. Peniarth 219, t.75; Llsgr. Coleg yr Iesu 22, t.4)

31 Ionawr: Gŵyl Felangell
(Llsgr. Peniarth 186, t.1; Llsgr. Peniarth 187, fol.2r; Llsgr. Peniarth 192, t.175; Llsgr. Peniarth 219, t.75; Llsgr. Mostyn 88, t.13; Llsgr. BL Add. 14,882, fol.39r)

1 Chwefror: Gŵyl San Ffraid
(Llsgr. Peniarth 27i, t.2; Llsgr. Peniarth 40A, t.10; Llsgr. Peniarth 60, t.52; Llsgr. Peniarth 186, t.2; Llsgr. Peniarth 187, fol.2v; Llsgr. Peniarth 192,

t.176; Llsgr. Peniarth 219, t.76; Llsgr. Llanstephan 117, t.67; Llsgr. Llanstephan 181, t.60; Llsgr. Mostyn 88, t.14; Llsgr. Cwrtmawr 44, t.6; Llsgr. Hafod 8, fol.74r; Llsgr. Coleg yr Iesu 22, t.4; Llsgr. BL Cotton Vespasian Axiv, fol.1v; Llsgr. BL Add. 14,882, fol.39v)

2 Chwefror: Gŵyl Fair y Canhwyllau
(Llsgr. Peniarth 40A, t.10; Llsgr. Peniarth 60, t.52; Llsgr. Peniarth 186, t.2; Llsgr. Peniarth 187, fol.2v; Llsgr. Peniarth 191, t.146; Llsgr. Peniarth 192, t.176; Llsgr. Peniarth 219, t.76; Llsgr. Llanstephan 117, t.67; Llsgr. Llanstephan 181, t.60; Llsgr. Mostyn 88, t.14; Llsgr. Hafod 8, fol.74r; Llsgr. Coleg yr Iesu 22, t.4; Llsgr. BL Add. 14,882, fol.39v)

4 Chwefror: Gŵyl Ddilwar Santes
(Llsgr. Peniarth 172, t.32; Llsgr. Peniarth 187, fol.2v)

5 Chwefror: Gŵyl Agatha
(Llsgr. Peniarth 27i, t.2; Llsgr. Peniarth 172, t.32; Llsgr. Peniarth 186, t.2; Llsgr. Peniarth 187, fol.2v; Llsgr. Peniarth 191, t.147; Llsgr. Peniarth 219, t.76; Llsgr. Mostyn 88, t.14)

3 Mawrth: Gŵyl Non mam Dewi
(Llsgr. Peniarth 60, t.54; Llsgr. Peniarth 187, fol.3v; Llsgr. Peniarth 191, t.148; Llsgr. Llanstephan 117, t.68; Llsgr. Cwrtmawr 44, t.1; Llsgr. Hafod 8, fol.74v; Llsgr. BL Cotton Vespasian Axiv, fol.2r)

25 Mawrth: Gŵyl Fair y Gyhydedd/Gŵyl Fair yn y Gwanwyn
(Llsgr. Peniarth 27i, t.3; Llsgr. Peniarth 60, t.55; Llsgr. Peniarth 186, t.3; Llsgr. Peniarth 187, fol.4r; Llsgr. Peniarth 192, t.179; Llsgr. Peniarth 219, t.79; Llsgr. Llanstephan 117, t.68; Llsgr. Llanstephan 181, t.63; Llsgr. Mostyn 88, t.15; Llsgr. Hafod 8, fol.74v; Llsgr. Coleg yr Iesu 22, t.6; Llsgr. BL Cotton Vespasian Axiv, fol.2r; Llsgr. BL Add. 14,882, fol.40r)

28 Mawrth: Gŵyl Dorothy
(Llsgr. Llanstephan 181, t.63)

1 Ebrill: Dychweliad Mair Fadlen
(Llsgr. Peniarth 187, fol.4v)

2 Ebrill: Gŵyl Fair o'r Aifft
(Llsgr. Peniarth 40A, t.12)

4 Mai: Gŵyl Felangell
(Llsgr. Peniarth 187, fol.5v)

27 Mai: Gŵyl Felangell
(Llsgr. Peniarth 27i, t.5; Llsgr. Peniarth 172, t.39; Llsgr. Peniarth 186, t.5; Llsgr. Peniarth 187, fol.6r; Llsgr. Peniarth 191, t.151; Llsgr. Peniarth 192, t.183; Llsgr. Peniarth 219, t.83; Llsgr. Llanstephan 117, t.70; Llsgr. Llanstephan 181, t.44; Llsgr. Mostyn 88, t.17; Llsgr. Coleg yr Iesu 161, t.1;[1] Llsgr. BL Add. 14,882, fol.41r)

1 Mehefin: Gŵyl Degla
(Llsgr. Peniarth 27i, t.6; Llsgr. Peniarth 172, t.40; Llsgr. Peniarth 186, t.6; Llsgr. Peniarth 187, fol.6v; Llsgr. Peniarth 192, t.184; Llsgr. Peniarth 219, t.84; Llsgr. Llanstephan 117, t.71; Llsgr. Llanstephan 181, t.45; Llsgr. Mostyn 88, t.18; Llsgr. Cwrtmawr 44, t.3;[2] Llsgr. Coleg yr Iesu 161, t.2)

3 Mehefin: Gŵyl Degla
(Llsgr. Coleg yr Iesu 22, t.9)

16 Mehefin: Gŵyl Ilud mam Curig?
(Llsgr. Peniarth 40A, t.14; Llsgr. Hafod 8, t.76r)

22 Mehefin: Gŵyl Wenfrewi
(Llsgr. Peniarth 27i, t.6; Llsgr. Peniarth 172, t.41; Llsgr. Peniarth 186, t.6; Llsgr. Peniarth 187, fol.6v; Llsgr. Peniarth 192, t.185; Llsgr. Peniarth 219, t.85; Llsgr. Llanstephan 117, t.71; Llsgr. Llanstephan 181, t.46; Llsgr. Mostyn 88, t.18; Llsgr. Coleg yr Iesu 22, t.10; Llsgr Coleg yr Iesu 161, t.2; Llsgr. BL Add. 14,882, fol.41v)

29 Mehefin: Gŵyl Eurgain Santes
(Llsgr. Peniarth 219, t.85; Llsgr. BL Add. 14,882, fol.41v)

1 Gorffennaf: Gŵyl Fair
(Llsgr. Peniarth 187, fol.7v)

2 Gorffennaf: Gŵyl Fair yn yr Haf
(Llsgr. Peniarth 27i, t.7; Llsgr. Peniarth 172, t.42; Llsgr. Peniarth 186, t.7; Llsgr. Peniarth 192, t.186; Llsgr. Peniarth 219, t.86; Llsgr. Llanstephan 117, t.72; Llsgr. Mostyn 88, t.19; Llsgr. Coleg yr Iesu 161, t.3; Llsgr. BL Add. 14,882, fol.42r)

6 Gorffennaf: Gŵyl Wrfyl Santes
(Llsgr. Peniarth 186, t.7; Llsgr. Peniarth 219, t.86; Llsgr. Mostyn 88, t.19)

13 Gorffennaf: Gŵyl Ddwynwen
(Llsgr. Llanstephan 117, t.72)

20 Gorffennaf: Gŵyl Fargred
(Llsgr. Peniarth 27i, t.7; Llsgr. Peniarth 40A, t.15; Llsgr. Peniarth 60, t.63; Llsgr. Peniarth 172, t.43; Llsgr. Peniarth 186, t.7; Llsgr. Peniarth 187, fol.7v; Llsgr. Peniarth 191, t.153; Llsgr. Peniarth 192, t.187; Llsgr. Peniarth 219, t.87; Llsgr. Llanstephan 117, t.72; Llsgr. Llanstephan 181, t.47; Llsgr. Mostyn 88, t.19; Llsgr. Hafod 8, fol.76v; Llsgr. Coleg yr Iesu 22, t.11; Llsgr. Coleg yr Iesu 161, t.3; Llsgr. BL Cotton Vespasian Axiv, fol.4r; Llsgr. BL Add. 14,882, fol.42r; Llsgr. BL Add. 14,912, fol.Cr)

22 Gorffennaf: Gŵyl Fair Fadlen
(Llsgr. Peniarth 27i, t.7; Llsgr. Peniarth 40A, t.15; Llsgr. Peniarth 60, t.63; Llsgr. Peniarth 172, t.43; Llsgr. Peniarth 186, t.7; Llsgr. Peniarth 187, fol.7v; Llsgr. Peniarth 191, t.153; Llsgr. Peniarth 192, t.187; Llsgr. Peniarth 219, t.87; Llsgr. Llanstephan 117, t.72; Llsgr. Llanstephan 181, t.48; Llsgr. Mostyn 88, t.19; Llsgr. Hafod 8, fol.76v; Llsgr. Coleg yr Iesu 22, t.11; Llsgr. Coleg yr Iesu 161, t.3; Llsgr. BL Cotton Vespasian Axiv, fol.4r; Llsgr. BL Add. 14,882, fol.42r; Llsgr. BL Add. 14,912, fol.Cr)

26 Gorffennaf: Gŵyl Anna mam Mair
(Llsgr. Peniarth 27i, t.7; Llsgr. Peniarth 60, t.63; Llsgr. Peniarth 172, t.43; Llsgr. Peniarth 186, t.7; Llsgr. Peniarth 187, fol.8r; Llsgr. Peniarth 192, t.187; Llsgr. Peniarth 219, t.87; Llsgr. Llanstephan 117, t.72; Llsgr. Llanstephan 181, t.48; Llsgr. Mostyn 88, t.19; Llsgr. Hafod 8, fol.76v; Llsgr. Coleg yr Iesu 161, t.3; Llsgr. BL Cotton Vespasian Axiv, fol.4r)

29 Gorffennaf: Gŵyl Fair Forwyn
(Llsgr. Peniarth 219, t.87)

15 Awst: Gŵyl Fair Gyntaf
(Llsgr. Peniarth 27i, t.8; Llsgr. Peniarth 40A, t.16; Llsgr. Peniarth 60, t.64; Llsgr. Peniarth 186, t.8; Llsgr. Peniarth 187, fol.8v; Llsgr. Peniarth 191, t.154; Llsgr. Peniarth 192, t.188; Llsgr. Peniarth 219, t.89; Llsgr. Llanstephan 117, t.73; Llsgr. Llanstephan 181, t.49; Llsgr. Mostyn 88, t.20; Llsgr. Hafod 8, fol.77r; Llsgr. Coleg yr Iesu 22, t.12; Llsgr. Coleg yr Iesu

161, t.4; Llsgr. BL Cotton Vespasian Axiv, fol.4v; Llsgr BL Add. 14,882, fol.42v; Llsgr. BL Add. 14,912, fol.Cv)

18 Awst: Gŵyl Elen

(Llsgr. Peniarth 187, fol.8v; Llsgr. Peniarth 219, t.89; Llsgr. Llanstephan 117, t.73; Llsgr. Llanstephan 181, t.49)

4 Medi: Gŵyl Ruddlad

(Llsgr. Peniarth 172, t.46; Llsgr. BL Add. 14,882, fol.43r)

8 Medi: Gŵyl Fair Pan Aned/Gŵyl Fair Ddiwethaf

(Llsgr. Peniarth 27i, t.9; Llsgr. Peniarth 40A, t.17; Llsgr. Peniarth 60, t.66; Llsgr. Peniarth 172, t.46; Llsgr. Peniarth 186, t.9; Llsgr. Peniarth 187, fol.9v; Llsgr. Peniarth 191, t.156; Llsgr. Peniarth 192, t.190; Llsgr. Peniarth 219, t.90; Llsgr. Llanstephan 117, t.74; Llsgr. Llanstephan 181, t.51; Llsgr. Mostyn 88, t.21; Llsgr. Hafod 8, fol.77v; Llsgr. Coleg yr Iesu 22, t.13; Llsgr. Coleg yr Iesu 161, t.5; Llsgr. BL Cotton Vespasian Axiv, fol.5r; Llsgr. BL Add. 14,882, fol.43r; Llsgr. BL Add. 14,912, fol.Dr)

16 Medi: Gŵyl Edith

(Llsgr. Peniarth 186, t.9; Llsgr. Peniarth 219, t.91; Llsgr. Llanstephan 117, t.74; Llsgr. Mostyn 88, t.21; Llsgr. Coleg yr Iesu 161, t.5)

23 Medi: Gŵyl Degla

(Llsgr. Llanstephan 117, t.74; Llsgr. Coleg yr Iesu 161, t.5; Llsgr. BL Add. 14,912 Dr ?aneglur)

2 Hydref: Gŵyl Wen

(Llsgr. Peniarth 219, t.92)

8 Hydref: Gŵyl Geinwen

(Llsgr. Hafod 8, fol.78r)

21 Hydref: Gŵyl y Gweryddon

(Llsgr. Peniarth 27i, t.19; Llsgr. Peniarth 60, t.69; Llsgr. Peniarth 172, t.49; Llsgr. Peniarth 186, t.10; Llsgr. Peniarth 187, fol.10v; Llsgr. Peniarth 219, t.93; Llsgr. Llanstephan 117, t.76; Llsgr. Llanstephan 181, t.53; Llsgr. Mostyn 88, t.22; Llsgr. Cwrtmawr 44, t.6; Llsgr. Coleg yr Iesu 161, t.6; Llsgr. BL Add. 14,882, fol.43v; Llsgr. BL Add. 14,912, fol.Dv)

21 Hydref: Gŵyl Lŷr Forwyn
(Llsgr. Cwrtmawr 44, t.6)

21 Hydref: Gŵyl Wrw Forwyn
(Llsgr. Cwrtmawr 44, t.6)

22 Hydref: Gŵyl Cecilie Wyryf
(Llsgr. Coleg yr Iesu 22, t.16)

1 Tachwedd: Gŵyl Gallwen a Gwenfyl
(Llsgr. Cwrtmawr 44, t.5)

2 Tachwedd: Gŵyl Wenrhiw Forwyn
(Llsgr. Peniarth 187, fol.11v; Llsgr. Peniarth 219, t.94)

3 Tachwedd: Gŵyl Wenfrewi
(Llsgr. Peniarth 172, t.50; Llsgr. Peniarth 187, fol.11v; Llsgr. Peniarth 219, t.94; Llsgr. Llanstephan 181, t.54)

4 Tachwedd: Gŵyl Wenfaen[3]
(Llsgr. Peniarth 186, t.11)

4 Tachwedd: Gŵyl Wenfrewi
(Llsgr. Llanstephan 117, t.76; Llsgr. Bl Add. 14,882, fol.44r)

8 Tachwedd: Gŵyl Fair[4]
(Llsgr. BL Add. 14,912, fol. Ev)

13 Tachwedd: Gŵyl Lusi
(Llsgr. Peniarth 40A, t.20; Llsgr. BL Add. 14,912, fol.Ev)

25 Tachwedd: Gŵyl Gatrin
(Llsgr. Peniarth 27i, t.11; Llsgr. Peniarth 60, t.71; Llsgr. Peniarth 172, t.51; Llsgr. Peniarth 186, t.11; Llsgr. Peniarth 187, fol.12r; Llsgr. Peniarth 219, t.95; Llsgr. Llanstephan 117, t.76; Llsgr. Llanstephan 181, t.55; Llsgr. Mostyn 88, t.23; Llsgr. Hafod 8, fol.78v)

8 Rhagfyr: Gŵyl Fair yn y Gaeaf
(Llsgr. Peniarth 27i, t.12; Llsgr. Peniarth 60, t.72; Llsgr. Peniarth 186, t.12; Llsgr. Peniarth 187, fol.12v; Llsgr. Peniarth 219, t.96; Llsgr. Llanstephan 117, t.77; Llsgr. Llanstephan 181, t.56; Llsgr. Mostyn 88, t.24; Llsgr. Hafod

8, fol.79r; Llsgr. Coleg yr Iesu 22, t.17; Llsgr. BL Cotton Vespasian Axiv, fol.6v; Llsgr. BL Add. 14,882, fol.44v)

12 Rhagfyr: Gŵyl Lusi
(Llsgr. BL Add. 14,882, fol.44v)

13 Rhagfyr: Gŵyl Lusi
(Llsgr. Peniarth 27i, t.12; Llsgr. Peniarth 60, t.72; Llsgr. Peniarth 172, t.52; Llsgr. Peniarth 186, t.12; Llsgr. Peniarth 187, fol.12v; Llsgr. Peniarth 219, t.96; Llsgr. Llanstephan 181, t.56; Llsgr. Mostyn 88, t.24; Llsgr. Hafod 8, fol.79r;[5] Llsgr. Coleg yr Iesu 22, t.17)

18 Rhagfyr: Gŵyl Degfedd
(Llsgr. Peniarth 219, t.97)

25 Rhagfyr: Gŵyl Gatrin
(Llsgr. Peniarth 40A, t.19; Llsgr. BL Add. 14,912, fol.Er)

NODIADAU

[1] Dim ond cyfeiriadau o fis Mai hyd at fis Hydref a geir yn y calendr yn Llsgr. Coleg yr Iesu 161.
[2] Cyfeirir at Ŵyl Degla yn Llsgr. Cwrtmawr 44, ond ni sonnir am ddyddiad yr ŵyl.
[3] Mewn llaw ddiweddarach fe'i newidiwyd i Wenfrewi.
[4] Yn Llsgr. BL Add. 14,912 a Llsgr. Peniarth 40A rhestrir gwyliau mis Rhagfyr cyn gwyliau mis Tachwedd. O ganlyniad, rhestrir gwyliau Mair a Lusi ym mis Tachwedd yn hytrach na mis Rhagfyr, a rhestrir Gŵyl Gatrin ym mis Rhagfyr yn hytrach na mis Tachwedd.
[5] Gŵyl Lysan Wyry.

Llyfryddiaeth

ANDERSON, Bonnie S. a ZINSSER, Judith P. (1988) *A History of Their Own: Women in Europe from Prehistory to the Present*, I–II (New York: Harper & Row).

ANDREWS, Rhian M. (1996) (gol.) 'Gwaith Madog ap Gwallter', yn Rhian M. Andrews *et al.* (gol.) *Gwaith Bleddyn Fardd a beirdd eraill ail hanner y drydedd ganrif ar ddeg* (Caerdydd: Gwasg Prifysgol Cymru), tt.347–92.

ANGELL, L. H. (1938) *'Gwyrthyeu e Wynvydedic Veir*: Astudiaeth gymharol ohonynt fel y'u ceir hwynt yn llawysgrifau Peniarth 14, Peniarth 5 a Llanstephan 27'. Traethawd MA Prifysgol Cymru (Caerdydd).

ANNERS, Erik a JENKINS, Dafydd (1960–3) 'A Swedish Borrowing from Welsh Medieval Law', *Cylchgrawn Hanes Cymru* 1, tt.325–33.

AUBINEAU, M. (1966) (gol.) *Grégoire de Nysse: Traité de la Virginité*, Sources Chrétiennes 119 (Paris: Cerf).

AWBERY, Gwenllian (1995) *Blodau'r Maes a'r Ardd ar Lafar Gwlad* (Llanrwst: Gwasg Carreg Gwalch).

BAKER, Derek (1978) (gol.) *Medieval Women*, Studies in Church History Subsidia 1 (Oxford: Basil Blackwell).

BANNISTER, A. T. (1921) *'Registrum Caroli Bothe'*, *Canterbury and York Series* 28, tt.241–2.

BARING-GOULD, S. (1872) *Lives of the Saints*, I–XVI, (Edinburgh: John Grant).

——(1898) 'Exploration of St Non's Chapel, near St David's', *Archaeologia Cambrensis* 15, Series 5, tt.345–8.

BARING-GOULD, S. a FISHER, J. (1907–13) *The Lives of the British Saints*, I–IV, (London: Cymmrodorion).

BARRON, Caroline a SUTTON, Anne (1994) (gol.) *Medieval London Widows, 1300–1500* (London: Hambledon Press).

BARTRUM, P. C. (1966) (gol.) *Early Welsh Genealogical Tracts* (Cardiff: University of Wales Press).

——(1974) *Welsh Genealogies AD 300–1400* (Cardiff: University of Wales Press).

——(1983) *Welsh Genealogies AD 1400–1500* (Cardiff: University of Wales Press).

BAUM, P. F. (1916) 'The Medieval Legend of Judas Iscariot', *Publications of the Modern Language Association of America* 31, New Series, tt.481–682.

BELL, H. Idris (1909) (gol.) *Vita Sancti Tathei and Buched Seint y Katrin* (Bangor: Welsh Manuscripts Society).

BELSEY, Catherine a MOORE, Jane (1989) (gol.) *The Feminist Reader: Essays in Gender and the Politics of Literary Criticism* (London: Macmillan).

BENKO, Stephen (1993) *The Virgin Goddess: Studies in Pagan and Christian Roots of Mariology* (Leiden: E. J. Brill).

BETTENSON, Henry (1972) (cyf.) *Augustine: Concerning the City of God Against the Pagans* (London: Penguin).

BILLER, Peter (1986) 'Childbirth in the Middle Ages', *History Today* 36, tt.42–9.

BLAMIRES, Alcuin (1992) (gol.) *Woman Defamed and Woman Defended* (Oxford: Clarendon).

BLOCH, R. Howard (1989) 'Chaucer's Maiden's Head: *The Physician's Tale* and the Poetics of Virginity', *Representations* 28, tt.113–34.

BLOCK, Katherine Salter (1922) '*Ludus Conventriae* or the Plaie called *Corpus Christi*', *Early English Texts Society* 120, Extra Series.

BLUMENFELD-KOSINSKI, Renate (1990) *Not of Woman Born. Representations of Caesarean Birth in Medieval and Renaissance Culture* (Ithaca: Cornell University Press).

BLUMENFELD-KOSINSKI, Renate a SZELL, Timea (1991) (gol.) *Images of Sainthood in Medieval Europe* (Ithaca and London: Cornell University Press).

BORBOUDAKIS, Manolis (d.d.) *Panaghia Kera: Byzantine Wall-Paintings at Kritsa* (Athens: Editions Hannibal).

BOSSE-GRIFFITHS, Kate (1977) *Byd y Dyn Hysbys* (Tal-y-bont: Y Lolfa).

BOWEN, E. G. (1954) *The Settlements of the Celtic Saints in Wales* (Cardiff: University of Wales Press).

——(1969) *Saints, Seaways and Settlements in the Celtic Lands* (Cardiff: University of Wales Press).

BOWEN, Geraint (1974) (gol.) *Y Traddodiad Rhyddiaith yn yr Oesau Canol* (Llandysul: Gwasg Gomer).

BRADNEY, A. J. (1993) *A History of Monmouthshire*, I–III (London: Academy).

BREEZE, Andrew (1983) 'Bepai'r ddaear yn bapir', *Bulletin of the Board of Celtic Studies* 30, tt.274–7.

——(1988) 'The Virgin's Tears of Blood', *Celtica* 20, tt.110–22.

——(1989–90) 'The Virgin's Rosary and St Michael's Scales', *Studia Celtica* 24, tt.91–8.

——(1990a) 'The Blessed Virgin's Joys and Sorrows', *Cambridge Medieval Celtic Studies* 19, tt.41–54.

——(1990b) 'The Virgin Mary, daughter of her Son', *Études Celtiques* 27, tt.267–87.

——(1990c) 'The Instantaneous Harvest', *Ériu* 41, tt.81–93.

——(1991) 'Two Bardic Themes: The Trinity in the Blessed Virgin's Womb', *Celtica* 22, tt.1–15.

——(1994) 'Two Bardic Themes: The Virgin and Child, and *AVE-EVA*', *Medium Ævum* 63, tt.17–33.

——(yn y wasg) 'The Virgin Mary and the Sunbeam through Glass', *Celtica* 23.

BREWER, J. S., DIMOCK, J. F., a WARNER, G. F. (1861–91) (gol.) *Giraldi Cambrensis Opera*, Giraldus Cambrensis, I–VIII (London: Longman).

BRITNELL, W. J. (1994) 'Excavation and Recording at Pennant Melangell Church', *Montgomeryshire Collections* 82, tt.41–102.

BRITNELL, W. J. a WATSON, K. (1994) 'Saint Melangell's Shrine, Pennant Melangell', *Montgomeryshire Collections* 82, tt.147–66.

BROMWICH Rachel (1978) (gol. a chyf.) *Trioedd Ynys Prydein* (Caerdydd: Gwasg Prifysgol Cymru). Argraffiad cyntaf 1961.

——(1982) (gol. a chyf.) *Selected Poems of Dafydd ap Gwilym* (Harmondsworth: Penguin).

BROMWICH, R. ac EVANS, D. S. (1988) (gol.) *Culhwch ac Olwen* (Caerdydd: Gwasg Prifysgol Cymru).

BROOKE, Christopher (1958) 'The Archbishops of St David's, Llandaff and Caerleon-on-Usk', yn Chadwick *et. al.* (1958), tt.201–42.

——(1989) *The Medieval Idea of Marriage* (Oxford: Oxford University Press).

BROWN, Peter (1986) 'The Notion of Virginity in the Early Church', yn Bernard Mcginn a John Meyendorff (gol.) *Christian Spirituality: Origins to the Twelfth Century* (London: Routledge & Kegan Paul), tt.427–43.

——(1989) *The Body and Society: Men, Women, and Sexual Renunciation in Early Christianity* (London: Faber).

BROWN, Raymond *et al.* (1978) *Mary in the New Testament* (London: Cassell Ltd.).

BRYANT-QUINN, M. Paul (yn y wasg) *Gwaith Syr Phylib Emlyn ac Ieuan Brydydd Hir* (Aberystwyth: Canolfan Uwchefrydiau Cymreig a Cheltaidd Prifysgol Cymru).

BUND, J. W. Willis (1894) 'Some Characteristics of Welsh and Irish Saints', *Archaeologia Cambrensis* 11, Series 5, tt.276–91.

BURDETT-JONES, M. T. (1992) 'A Fragment of Text in Llyfr Gwyn Rhydderch', *Cambridge Medieval Celtic Studies* 23, tt.6–8.

BURGESS, Anthony (1991) (gol.) *The Riverside Chaucer* (Oxford: Oxford University Press). Argraffiad cyntaf 1987.

BURGESS, G. S. a BUSBY, K. (1986) (cyf.) *The Laïs of Marie de France* (London: Penguin).

BURRIDGE, A. W. (1936) 'L'immaculée conception dans la théologie de Angleterre médièvale', *Revue d'Histoire Ecclesiastique* 32, tt.570–97.

BURTON, J. (1994) *Monastic and Religious Orders in Britain 1000–1300* (Cambridge: Cambridge University Press).

BURTON, R. F. (1894) (cyf.) *Arabian Nights. The Book of One Thousand and One Nights and a Night*, I–XII (London: H. S. Nichols).

BUTLER, L. a GRAHAM-CAMPBELL, J. (1990) 'A Lost Reliquary Casket from North Wales', *The Antiquaries Journal*, tt.40–8.

BYNUM, Caroline Walker (1982) *Jesus as Mother:Studies in the Spirituality of the High Middle Ages* (London: University of California Press).

CADDEN, Joan (1986) 'Medieval Scientific and Medical Views of Sexuality: Questions of Propriety', *Mediaevalia et Humanistica*, New Series 14, tt.157–71.

CALLAHANE, V. W. (1967) (cyf.) 'Ascetical Works', Gregory of Nyssa, yn Hermengild Dressler *et. al.* (gol.) *The Fathers of the Church* 58 (Washington DC: The Catholic University of America).

CARR, A. D. (1982) *Medieval Anglesey* (Llangefni: Anglesey Antiquarian Society).

CARROLL, M. P. (1986) *The Cult of the Virgin Mary: Psychological Origins* (Princeton: Princeton University Press).

CARTWRIGHT, Jane (1993–4) 'Dwynwen – Nawddsantes Cariadon', *Barn* 371/2, tt.101–3.

——(1994) 'Non – Mam Dda Ddinam', *Barn* 374, tt.57–9.

——(1996) 'Y Forwyn Fair, Santesau a Lleianod yng Nghymru'r Oesoedd Canol: Agweddau ar Wyryfdod a Diweirdeb yng Nghymru'r Oesoedd Canol', Traethawd Ph.D. Prifysgol Cymru (Caerdydd).

CHADWICK, N. K., BROOKE C. a JACKSON, K. (1958) (gol.) *Studies in the Early British Church* (Cambridge: Cambridge University Press).

CHARLES-EDWARDS, Thomas (1951) 'Pen-rhys: Y Cefndir Hanesyddol: 1179–1538', *Efrydiau Catholig* 5, tt.21–45.

CLAYTON, Mary (1990) *The Cult of the Virgin Mary in Anglo-Saxon England* (Cambridge: Cambridge University Press).

CONSTABLE, G. (1978) 'Ailred of Rievaulx and the nun of Watton: an episode in the early history of the Gilbertine order', yn Baker (1978), tt. 205–26.

COSTIGAN, N. G. (Bosco) (1995a) (gol.) 'Awdl Farwnad Ddienw i Lywelyn ab Iorwerth', yn N. G. Costigan *et al.* (1995), tt.283–93.

——(1995b) (gol.) 'Gwaith Dafydd Benfras', yn N. G. Costigan *et al.* (1995), tt.363–557.

COSTIGAN, N. G. *et al.* (1995) (gol.) *Gwaith Dafydd Benfras ac eraill o feirdd hanner cyntaf y drydedd ganrif ar ddeg* (Caerdydd: Gwasg Prifysgol Cymru).

COWAN, I. B. ac EASSON, D. E. (1976) *Medieval Religious Houses: Scotland* (London: Longman). Argraffiad cyntaf 1957.

COWLEY, F. G. (1977) *The Monastic Order in South Wales 1066–1349* (Cardiff: University of Wales Press).

CROSS, F. L. a LIVINGSTONE, E. A. (1974) *The Oxford Dictionary of the Christian Church* (London: Oxford University Press).

CROSS, T. P. (1952) *Motif Index of Early Irish Literature,* Folklore Series 7 (Bloomington: Indiana University Publications).

CURTIS, K., HAYCOCK, M., AP HYWEL, E. a LLOYD-MORGAN, C.

(1986) 'Beirdd Benywaidd yng Nghymru cyn 1800', *Y Traethodydd* 141, tt.12–27.

DAGRON, J. (1978) *Vie et miracles de sainte Thècle* (Bruxelles: Société des Bollandistes).

DANIEL, R. Iestyn (1992) '*Ymborth yr Enaid* – Clytwaith, Cyfieithiad neu Waith Wreiddiol?', *Llên Cymru* 17, tt.11–59.

——(1994) (gol.) *Gwaith Bleddyn Ddu* (Aberystwyth: Canolfan Uwchefrydiau Cymreig a Cheltaidd Prifysgol Cymru).

——(1995) (gol.) *Ymborth yr Enaid* (Caerdydd: Gwasg Prifysgol Cymru).

DAVIES, Catrin T. B. (1972) 'Cerddi'r Tai Crefydd', I–II. Traethawd MA Prifysgol Cymru (Bangor).

DAVIES, Hugh (1813) *Welsh Botanology* (London: the author).

DAVIES, John (1990) *Hanes Cymru* (London: Allen Lane).

DAVIES, Lynn (1972) 'Geirfa Pysgotwyr Glannau Cymru', *Bulletin of the Board of Celtic Studies* 25, tt.46–59.

DAVIES, Oliver (1996) *Celtic Christianity in Early Medieval Wales: The Origins of the Welsh Spiritual Tradition* (Cardiff: University of Wales Press).

DAVIES, R. R. (1978) *Lordship and Society in the March of Wales 1282–1400* (Oxford: Clarendon).

——(1980) 'The Status of Women and the Practice of Marriage in Late-Medieval Wales', yn Jenkins, D. ac Owen (1980), tt.93–114.

DAVIES, R. T. (1958–9) 'A study of the themes and usages of medieval Welsh religious poetry 1100–1450', Traethawd B.Litt., Oxford University.

DAVIES, Sioned (1994) 'Y Ferch yng Nghymru yn yr Oesoedd Canol', *Cof Cenedl* IX (Llandysul: Gwasg Gomer), tt.1–32.

DAVIES, Wendy (1982) *Wales in the Early Middle Ages* (Leicester: Leicester University Press).

——(1992) 'The myth of the Celtic Church', yn Edwards, N. a Lane (1992a), tt.12–21.

DAVIS, H. F. (1954) 'The Origins of Devotion to Our Lady's Immaculate Conception', *Dublin Review* 228, tt.375–92.

DAVIS, P. R. a LLOYD-FERN, S. (1990) *Lost Churches of Wales and the Marches* (Stroud: Sutton).

DE BEAUVOIR, Simone (1949) *Le Deuxième Sexe*, I–II (Paris: Gallimard).

DE GUISE, (d.d.) *The Story of Non the Mother of St David* (Tenby: Everdrake Press).

DE SMEDT, C. *et al.* (1887) (gol.) 'Vita Sancte Wenefrede', *Acta Sanctorum*, November, I (Paris), tt.691–731.

DIENW (d.d.) *Pen-rhys: The Historical Background 1179–1538* (Bristol: Burleigh Press).

DIENW (1866) 'Machynlleth Meeting Report', *Archaeologia Cambrensis* 12, Series 3, tt.544–9.

DIENW (1888) 'Cowbridge Meeting – Report', *Archaeologia Cambrensis* 5, Series 5, tt.407–19.

DIENW (1897) 'Aberystwyth Meeting Report', *Archaeologia Cambrensis* 14, Series 5, tt.164–6.

DIVERRES, P. (1913) *Le Plus Ancien Texte des Meddygon Myddveu* (Paris: Maurice le Dault).

DOBLE, G. H. (1928) *Saint Nonna*, Cornish Saints Series 16, (Liskeard: Philp and Sons).

——(1930) *S. Nectan, S. Keyne and the Children of Brychan in Cornwall*, Cornish Saints Series 25 (Exeter: Sydney Lee).

——(1945) 'Saint Cyngar', *Antiquity* 19, tt.37–43.

——(1971) *Lives of the Welsh Saints*, D. Simon Evans (gol.) (Caerdydd: Gwasg Prifysgol Cymru).

DOBSON, E. J. (1954) 'The Hymn to the Virgin', *Transactions of the Honourable Society of Cymmrodorion*, tt.70–124.

DRONKE, P. (1984) W*omen Writers of the Middle Ages* (Cambridge: Cambridge University Press).

DUBY, G. (1978) *Medieval Marriage* (Baltimore: John Hopkins University Press).

DUGDALE, William (1846) *Monasticon Anglicanum*, I–VI (London: James Bohn). Argraffiad cyntaf 1655–73.

DUGGAN, E. J. M. (1991) 'Notes Concerning the "Lily Crucifixion" in the Llanbeblig Hours', *Journal of the National Library of Wales* 27, tt.39–48.

EASSON, D. E. (1940–1) 'The nunneries of medieval Scotland', *Scottish Ecclesiological Transactions* 13, tt.22–38.

EDWARDS, J. Goronwy (1940) (gol.) *Littere Wallie* (Caerdydd: Gwasg Prifysgol Cymru).

EDWARDS, Nancy a HULSE, Tristan Gray (1992) 'A Fragment of a Reliquary Casket from Gwytherin, North Wales', *The Antiquaries Journal* 72, tt.91–101.

EDWARDS, Nancy a LANE, Alan (1992a) (gol.) *The Early Church in Wales and the West* (Oxbow Monograph 16).

——(1992b) 'The archaeology of the early church in Wales: an introduction', yn Edwards, N. a Lane (1992a), tt.1–11.

EICHHOLZ, D. E. (1962) (gol. a chyf.) *Natural History*, Pliny, (London: William Heinemann).

ELKINS, Sharon K. (1988) *Holy Women of Twelfth-Century England* (London: University of Carolina).

ELLIS, F. S. (1900) (gol.) *The Golden Legend or Lives of the Saints as Englished by William Caxton*, I–VII (London: J. M. Dent).

ELLIS, R. G. (1983) *Flowering Plants of Wales* (Cardiff: National Museum of Wales).

ERNAULT, E. (1887) (gol. a chyf.) 'La Vie de Sainte Nonne', *Revue Celtique* 8, tt.230–301, 405–491.

EVANS, D. Simon (1974) 'Y Bucheddau' yn G. Bowen (1974), tt.245–73.

——(1986) *Medieval Religious Literature* (Cardiff: University of Wales Press).

——(1988) (gol.) *The Welsh Life of St David* (Cardiff: University of Wales Press).

EVANS, J. Gwenogvryn (1911–26) (gol.) *The Poetry in the Red Book of Hergest* (Llanbedrog).

EVANS, J. Wyn (1986) 'The Early Church in Denbighshire', *Transactions of the Denbighshire Historical Society* 35, tt.61–81.

FARMER, David Hugh (1978) *The Oxford Dictionary of Saints* (Oxford: Oxford University Press).

FLANAGAN, Sabina (1990) *Hildegard of Bingen* (London: Routledge).

FONTETTE, M. (1967) *Les religieuses à l'âge classique du droit canon. Recherches sur les structures juridiques des branches féminines des ordres* (Paris: Bibliothêque de la Société d'Histoire Ecclesiastique de la France).

FULTON, Helen (1991) 'Medieval Welsh Poems to Nuns', *Cambridge Medieval Celtic Studies* 21, tt.87–112.

GEORGE, S. E. I. (1929) 'Syr Dafydd Trefor ei Oes a'i Waith'. Traethawd MA Prifysgol Cymru (Caerdydd).

GILCHRIST, Roberta (1994) *Gender and Material Culture: The Archaeology of Religious Women* (London and New York: Routledge).

GOETINCK, Glenys W. (1976) (gol.) *Historia Peredur vab Efrawc* (Caerdydd: Gwasg Prifysgol Cymru).

GOLD, Penny Schine (1985) *The Lady and the Virgin: Image, Attitude experience in Twelfth-Century France* (Chicago and London: Chicago University Press).

GOODY, J. (1983) *The Development of the Family in Europe* (Cambridge: Cambridge University Press).

GRAEF, Hilda (1963) *Mary; a History of Doctrine and Devotion*, I–II (London: Sheed and Ward).

GRAY, Madeleine (1996) 'Pen-rhys: the Archaeology of a Pilgrimage', *Morgannwg* 40, tt.10–32.

GREER, Germaine (1970) *The Female Eunuch* (London: MacGibbon and Kee Ltd).

GRESHAM, Colin A. (1968) *Medieval Stone Carving in North Wales* (Cardiff: University of Wales Press).

GRUFFYDD, R. Geraint (1995) 'Dafydd Ddu o Hiraddug', *Llên Cymru* 18, tt.205–20.

GWYNN, A. a HADCOCK, R. N. (1970) *Medieval Religious Houses of Ireland* (Dublin: Irish Academic Press).

HAGEN, J. J. (1979) (cyf.) *Gerald of Wales: The Jewel of the Church, a translation of Gemma Ecclesiastica*, Giraldus Cambrensis (Leiden: Lugduni Bavatorum).

HARRIES, Leslie (1953) (gol.) *Gwaith Huw Cae Llwyd ac Eraill* (Caerdydd: Gwasg Prifysgol Cymru).

HARRIS, S. M. (1951) *Y Wyry Wen o Ben-Rhys. Welsh Saints and Shrines* 1 (pamffled).

HARVEY, John H. (1969) (gol.) *Itineraries*, William Worcestre (Oxford: Clarendon).

HASKINS, Susan (1995) *Mary Magdalene: Myth and Metaphor* (New York: Riverhead).

HASLAM, R. (1993) 'Shrine of a Maiden of Mercy', *Country Life*, 25 March, tt.92–3.

HAYCOCK, Marged (1990) 'Merched Drwg a Merched Da: Ieuan Dyfi v. Gwerful Mechain', *Ysgrifau Beirniadol* XVI, tt.97–110.

——(1994) (gol.) *Blodeugerdd Barddas o Ganu Crefyddol Cynnar* (Cyhoeddiadau Barddas).

HEATON, R. B. a BRITNELL, W. J. (1994) 'A Structural History of Pennant Melangell Church', *Montgomeryshire Collections* 82, tt.103–26.

HENKEN, E. R. (1982) 'Folklore of the Welsh Saints', I–II. Traethawd MA Prifysgol Cymru (Aberystwyth).

——(1983) 'The Saint as Folk Hero: Biographical Patterning in Welsh Hagiography', yn P. K. Ford (gol.), *Celtic Folklore and Christianity* (Santa Barbara: McNally and Loftin), tt.58–74.

——(1987) *Traditions of the Welsh Saints* (Cambridge: D. S. Brewer)

——(1991) *The Welsh Saints. A Study in Patterned Lives* (Cambridge: D. S. Brewer).

HERBERMANN, C. G. *et al.* (1907–12) *The Catholic Encyclopedia*, I–XVII (London: Caxton Publishing).

HONEYCUTT, Lois (1989) 'Medieval Queenship', *History Today* 39, tt.16–22.

HORSTMANN, C. (1880) (gol.) 'Lyf of the holy and Blessid Vyrgyn Saynt Wenefride', *Anglia* 3, tt.295–313.

HUGHES, Kathleen (1981) 'The Celtic Church: is this a valid concept?', *Cambridge Medieval Celtic Studies* 1, tt.1–20.

HUNT, Noreen (1973) 'Notes on the History of Benedictine and Cistercian Nuns in Britain', *Cistercian Studies* 8, tt.157–77.

HUWS, Bleddyn Owen (1994) 'Astudiaeth o'r Canu Gofyn a Diolch rhwng *c.*1350 a *c.*1630'. Traethawd Ph.D. Prifysgol Cymru (Bangor).

——(1998) *Y Canu Gofyn a Diolch, c.1350–c.1630* (Caerdydd: Gwasg Prifysgol Cymru).

HUWS, Daniel (1991) 'The Earliest Bangor Missal', *Cylchgrawn Llyfrgell Genedlaethol Cymru* 27, tt.113–28.

IFANS, Rhiannon *et al.* (1997) (gol.) *Gwaith Gronw Gyriog, Iorwerth ab y Cyriog, Mab Clochyddyn, Gruffudd ap Tudur Goch ac Ithel Ddu* (Aberystwyth: Canolfan Uwchefrydiau Cymreig a Cheltaidd Prifysgol Cymru).

JACKSON, Kenneth H. (1961) *The International Popular Tale and Early Welsh Tradition* (Cardiff: University of Wales Press).

JACQUART, D. a THOMASSET, C. (1988) *Sexuality and Medicine in the Middle Ages* (Cambridge: Polity Press).

JAMES, Christine (1995) 'Pen-rhys: Mecca'r Genedl', yn Hywel Teifi Edwards (gol.) *Cwm Rhondda* (Llandysul: Gwasg Gomer), tt.27–71.

——(1997) 'Ysgrifydd Anhysbys: Proffil Personol', *Ysgrifau Beirniadol* XXIII, tt.44–72.

JAMES, J. W. (1967) (gol. a chyf.) *Rhigyfarch's Life of St. David* (Cardiff: University of Wales Press).

JENKINS, Dafydd (1970) *Cyfraith Hywel. Rhagarweiniad i Gyfraith Gynhenid Cymru'r Oesoedd Canol* (Llandysul: Gwasg Gomer).

JENKINS, Dafydd ac OWEN, Morfydd E. (1980) (gol.) *The Welsh Law of Women* (Cardiff: University of Wales Press).

JENKINS, John (1919–20) 'Medieval Welsh Scriptures, Religious Legends and Midrash', *Transactions of the Honourable Society of Cymmrodorion,* tt.95–140.

JOHNSON, Penelope D. (1991) *Equal in Monastic Profession: Religious Women in Medieval France* (Chicago: University of Chicago Press).

JOHNSTON, D. R. (1988) (gol.) *Gwaith Iolo Goch* (Caerdydd: Gwasg Prifysgol Cymru).

JOHNSTON, Dafydd (1991a) 'Lewys Glyn Cothi: Bardd y Gwragedd', *Taliesin* 74, tt.68–77.

——(1991b) (gol.) *Canu Maswedd yr Oesoedd Canol* (Caerdydd: Tafol).

——(1995) (gol.) *Gwaith Lewys Glyn Cothi* (Caerdydd: Gwasg Prifysgol Cymru).

——(1997) 'Gwenllïan Ferch Rhirid Flaidd', *Dwned* 3, tt.27–32.

JONES, D. J. (Gwenallt) (1929a) 'Buchedd Mair Fadlen a'r *Legenda Aurea*', *Bulletin of the Board of Celtic Studies* 4, tt.325–39.

——(1929b) 'Cerddi'r Saint a'r Bucheddau Cyfatebol', Traethawd MA Prifysgol Cymru (Aberystwyth).

——(1934) (gol.) *Yr Areithiau Pros* (Caerdydd: Gwasg Prifysgol Cymru).

——(1954a) (gol.) 'Hystoria Gweryddon yr Almaen', yn Parry-Williams (1954), tt.18–22.

——(1954b) (gol.) 'Buchedd Collen', yn Parry-Williams (1954), tt.36–7.

JONES, E. (1973–4) 'Callestrigiawl', *Bulletin of the Board of Celtic Studies* 25, tt.118–19.

JONES, E. D. (1984) (gol.) *Lewys Glyn Cothi (Detholiad)* (Caerdydd: Gwasg Prifysgol Cymru).

JONES, E. J. (1945) (gol.) 'Buchedd Sant Martin', *Bulletin of the Board of Celtic Studies* 4, tt.186–207, 305–10.

JONES, Elin M. gyda chymorth JONES, Nerys Ann (1991) (gol.) *Gwaith Llywarch ap Llywelyn 'Prydydd y Moch'* (Caerdydd: Gwasg Prifysgol Cymru).

JONES, Francis (1954) *The Holy Wells of Wales* (Cardiff: University of Wales Press). Argraffiad newydd 1997.

JONES, Gwenan (1938–9) (gol.) 'Gwyrthyeu y Wynvydedic Veir', *Bulletin of the Board of Celtic Studies* 9, tt.144–8, 334–41.

——(1939) (gol.) 'Gwyrthyeu y Wynvydedic Veir', *Bulletin of the Board of Celtic Studies* 10, tt.21–33.

JONES, G. Hartwell (1912) 'Celtic Britain and the Pilgrim Movement', *Y Cymmrodor* 23.

JONES, Howell Ll. a ROWLANDS, E. I. (1975) (gol.) *Gwaith Iorwerth Fynglwyd* (Caerdydd: Gwasg Prifysgol Cymru).

JONES, Ida B. (1955–6) (gol.) 'Hafod 16 (A Mediaeval Welsh Medical Treatise)', *Études Celtiques* 7, tt.46–75, 270–339.

JONES, John Morris a RHŶS, Syr John (1894) *The Elucidarium and other tracts in Welsh from Llyvyr Agkyr Llandewivrevi A.D.1346* (Oxford: Clarendon).

JONES, Morris Charles (1869) 'Some Account of Llanllugan Nunnery', *Montgomeryshire Collections* 2, tt.301–10.

JONES, Nerys Ann ac OWEN, Ann Parry (1991) (gol.) *Gwaith Cynddelw Brydydd Mawr* I (Caerdydd: Gwasg Prifysgol Cymru).

——(1995) (gol.) *Gwaith Cynddelw Brydydd Mawr* II (Caerdydd: Gwasg Prifysgol Cymru).

JONES, Nerys Ann a RHEINALLT, Erwain Haf (1996) (gol.) *Gwaith Sefnyn, Rhisierdyn, Gruffudd Fychan ap Gruffudd ab Ednyfed a Llywarch Bentwrch* (Aberystwyth: Canolfan Uwchefrydiau Cymreig a Cheltaidd Prifysgol Cymru).

JONES, Owen, WILLIAMS, Edward a PUGHE, William Owen (1870) (gol.) *The Myvyrian Archaiology of Wales* (Dinbych: Gwasg Gee).

JONES, Richard Lewis (1969) 'Astudiaeth Destunol o Awdlau, Cywyddau ac Englynion gan William Cynwal', Traethawd MA Prifysgol Cymru (Aberystwyth).

JONES, Thomas (1938) (cyf.) *Gerallt Gymro. Hanes y Daith Trwy Gymru. Disgrifiad o Gymru* (Caerdydd: Gwasg Prifysgol Cymru).

——(1952) (gol. a chyf.) *Brut y Tywysogyon or the Chronicle of the Princes, Peniarth MS. 20 Version* (Cardiff: University of Wales Press).

——(1954) (gol.) 'Mynd Drosodd i Ffrainc', yn Parry-Williams (1954), tt.31–6.

JONES, T. Gwynn (1926) (gol.) *Gwaith Tudur Aled*, I–II (Caerdydd: Gwasg Prifysgol Cymru).

——(1936) '*Ystorya Addaf a Val a Cauas Elen y Grog:* tarddiad, cynnwys ac arddull y testunau Cymraeg a'u lledaeniad', Traethawd MA Prifysgol Cymru (Aberystwyth).

JONES, T. Thornley (1976–7) 'The Daughters of Brychan Brycheiniog', *Brycheiniog* 17, tt.17–58.

KIRSHNER, Julius a WEMPLE, Suzanne F. (1985) (gol.) *Women of the Medieval World* (Oxford: Basil Blackwell).

KNIGHT, Jeremy K. (1993) 'The Early Church in Gwent, II: The Early Medieval Church', *Monmouthshire Antiquary* 9, tt.1–17

KNOWLES, David (1940) *The Monastic Order in England* (Cambridge: Cambridge University Press).

KNOWLES, David a BETTENSON, Henry (1972) (gol. a chyf.) *City of God*, Augustine (Harmondsworth: Penguin).

KNOWLES, David a HADCOCK, R. Neville (1971) *Medieval Religious Houses England and Wales* (London: Longman). Argraffiad cyntaf 1954.

LAKE, A. Cynfael (1994) (gol.) *Gwaith Lewys Daron* (Caerdydd: Gwasg Prifysgol Cymru).

——(1996) (gol.) *Gwaith Siôn Ceri* (Aberystwyth: Canolfan Uwchefrydiau Cymreig a Cheltaidd Prifysgol Cymru).

LASTIQUE, Esther a LEMAY, Helen Rodnite (1991) 'A Medieval Physician's Guide to Virginity', yn Salisbury (1991b), tt.56–79

LAWES, A. R. (1975) 'The Celtic saints of south-west Wales: an historical and archaeological analysis', Traethawd MA Prifysgol Cymru (Aberystwyth).

LAWSON, S. (1985) (cyf.) *Christine de Pisan: The Treasure of the City of Ladies* (London: Penguin).

LEACH, Edmund (1966) 'Virgin Birth', *Proceedings of the Royal Anthropological Institute of Great Britain and Ireland for 1966,* tt.39–49.

LEMAY, Helen Rodnite (1981) 'William of Saliceto on Human Sexuality', *Viator* 12, tt.165–81.

LERNER, Gerda (1979) *The Majority Finds its Past* (New York: Oxford University Press).

LEWES, E. (1919) 'Image of St Non, at Llanon, Cardiganshire', *Archaeologia Cambrensis* 19, Series 6, tt.532–3.

LEWIS, Henry (1931) (gol.) *Hen Gerddi Crefyddol* (Caerdydd: Gwasg Prifysgol Cymru).

LEWIS, H., ROBERTS, T. ac WILLIAMS, I. (1937) (gol.) *Cywyddau Iolo Goch ac Eraill* (Caerdydd: Gwasg Prifysgol Cymru). Argraffiad cyntaf 1925.

LEWIS, J. M. ac WILLIAMS, D. H. (1976) *The White Monks of Wales* (Cardiff: National Museum of Wales).

LEWIS, Mostyn (1970) *Stained Glass in North Wales up to 1850* (Altrincham: Sheratt & Sons).

LEWIS, Saunders (1953) 'Dafydd ap Gwilym', *Llên Cymru* 2, tt.199–208.

LOCHRIE, Karma (1992) *Margery Kempe and Translations of the Flesh* (Pennsylvania: Pennsylvania University Press).

LUCAS, Angela M. (1983) *Women in the Middle Ages: Religion, Marriage and Letters* (Brighton: Harvester Press).

LLOYD, J. E. (1911) *A History of Wales*, I–II (London: Longmans).

LLOYD, Nesta ac OWEN, Morfydd E. (1986) (gol.) *Drych yr Oesoedd Canol* (Caerdydd: Gwasg Prifysgol Cymru).

LLOYD-MORGAN, Ceridwen (1990) ' "Gwerful, ferch ragorol fain": Golwg Newydd ar Gwerful Mechain', *Ysgrifau Beirniadol* XVI, tt.84–96.

——(1993) 'Women and their Poetry in Medieval Wales', yn Carol M. Meale (gol.), *Women and Literature in Britain 1150–1500* (Cambridge: Cambridge University Press), tt.183–201.

McCONE, K. (1982) 'Brigid in the seventh century – a saint with three Lives', *Peritia* 1, tt.107–45.

McKENNA, Catherine (1995) (gol.) 'Gwaith Llywelyn Fardd II', yn N. G. Costigan *et al.* (1995), tt.101–57.

McNAMARA, Jo Ann, HALBORG J. E. a WHATLEY, E. G. (1992) (gol. a chyf.) *Sainted Women of the Dark Ages* (Durham and London: Duke University Press).

MARSHALL, George (1942) 'Craswall Priory and Bones of One of St Ursula's 11,000 Virgins of Cologne', *Transactions of the Woolhope Club*, tt.18–21.

MARTIN, C. T. (1882–5) (gol.) *Registrum Epistolarum Fratris Johannis Peckham Archiepiscopi Cantuariensis* 1279–92, I–III (London: Rolls Series 77).

MAYLAN, Neil (1993) 'Excavations at St Mary's Priory, Usk', *Monmouthshire Antiquary* 9, tt.29–41.

MEIN, Geoffrey (1993) 'Usk Priory: An Unrecorded Excavation', *Monmouthshire Antiquary* 9, tt.43–5.

MIEGGE, Giovanni (1955) *The Virgin Mary. The Roman Catholic Marian Doctrine* (cyf.) Waldo Smith (London: Lutterworth Press).

MIEROW, C. C. (1963) (cyf.) 'Letters', Jerome, yn Johannes Quastern *et al.* (gol.) *Ancient Christian Writers. The Works of the Fathers in Translation* 33 (New York: Newman Press).

MILLETT, Bella a WOGAN-BROWNE, Jocelyn (1990) *Medieval English Prose for Women* (Oxford: Clarendon).

MILLETT, Kate (1971) *Sexual Politics* (London: Hart-Davis).

MITTENDORF, Ingo (1996) 'The Middle Welsh Mary of Egypt and the Latin Source of the *Miracles of the Virgin Mary*', yn Erich Poppe a Bianca Ross (gol.), *The Legend of Mary of Egypt in Medieval Insular Hagiography* (Dublin: Four Courts Press), tt.205–36.

MOI, Toril (1985) *Sexual Textual Politics* (London: Methuen).

MORGAN, Georgina (1992) 'Y Portread o'r Cymeriadau Benywaidd yn y Tair Rhamant Gymraeg a'r Tair Rhamant Ffrangeg', Traethawd Ph.D. Prifysgol Cymru (Caerdydd).

MORGAN, R. (1985) 'An Early Charter of Llanllugan Nunnery', *Montgomeryshire Collections* 73, tt.116–19.

MORRICE, J. C. (1908) (gol.) *Gwaith Howel Swrdwal a'i Fab Ieuan* (Bangor: Welsh Manuscripts Society).

MORRIS, Pam (1993) *Literature and Feminism: an introduction* (Oxford: Blackwell).

MUSURILLO, H. a GRILLET, B. (1966) (cyf.) *Jean Chrysostome: La Virginité*, John Chrysostome, Sources Chrétiennes 125 (Paris: Cerf).

MYCOFF, David (1989) *The Life of Saint Mary Magdalene and of her Sister Martha* (Kalamazoo: Cistercian Publications).

NICHOLS, J. A. (1984) 'Medieval Cistercian Nunneries and English Bishops', yn Nichols a Shank (1984), tt.237–49.

NICHOLS, J. A. a SHANK, L. T. (1984) (gol.) *Medieval Religious Women I: Distant Echoes* (Kalamazoo: Cistercian Publications).

——(1987) (gol.) *Medieval Religious Women II: Peaceweavers* (Kalamazoo: Cistercian Publications).

NOURRY, E. D. (1908) *Les vierges-mères et les naissances miraculeuses* (Paris: Firmin Didot).

Ó CATHÁIN, Séamus (1995) *The Festival of Brigit Celtic Goddess and Holy Woman* (Dublin: DBA Publications).

OWEN, Ann Parry (1996) (gol.) *Gwaith Llywelyn Brydydd Hoddnant, Dafydd ap Gwilym, Hillyn ac Eraill* (Aberystwyth: Canolfan Uwchefrydiau Cymreig a Cheltaidd Prifysgol Cymru).

OWEN, Edward (1893) 'A Contribution to the History of the Premonstratensian Abbey of Talley', *Archaeologia Cambrensis* 10, Series 5, tt.29–47, 120–8, 226–37, 309–25.

——(1915) 'The Cistercian Nunnery of Llanllugan', *Montgomeryshire Collections* 37, tt.1–13.

OWEN, Henry (1936) (gol.) *The Description of Penbrokshire by George Owen of Henllys* (London: Cymmrodorion Record Series).

OWEN, Hugh (1920) 'Llanddwyn Island', *Transactions of the Anglesey Antiquarian Society and Field Club,* tt.1–32.

——(1952) *Hanes Plwyf Niwbwrch* (Caernarfon: Gwenlyn Evans Cyf.).

OWEN, M. E. (1974a) 'Y Cyfreithiau – (1) Natur y testunau', yn G. Bowen (1974), tt.196–219.

——(1974b) 'Y Cyfreithiau – (2) Ansawdd y Rhyddiaith', yn G. Bowen (1974), tt.220–44.

——(1975–6) 'Meddygon Myddfai: A Preliminary Survey of Some Medieval Medical Writing in Welsh', *Studia Celtica* 10–11, tt. 210–33.

——(1994) (gol.) 'Gwaith Gwynfardd Brycheiniog', yn Kathleen A. Bramley *et al.* (gol.) *Gwaith Llywelyn Fardd I ac eraill o feirdd y ddeuddegfed ganrif* (Caerdydd: Gwasg Prifysgol Cymru), tt.417–92.

——(1995) 'The Medical Books of Medieval Wales and the Physicians of Myddfai', *Carmarthenshire Antiquary* 31, tt.34–44.

PARRY, J. J. (1937) (gol. a chyf.) *Brut y Brenhinedd: Cotton Cleopatra Version* (Cambridge Mass.: Mediaeval Academy of America).

PARRY, J. J. (1990) (cyf.) *The Art of Courtly Love*, Andreas Capellanus (New York: Columbia Press).

PARRY, Thomas (1979) (gol.) *Gwaith Dafydd ap Gwilym* (Caerdydd: Gwasg Prifysgol Cymru). Argraffiad cyntaf 1952.

PARRY-WILLIAMS, T. H. (1954) (gol.) *Rhyddiaith Gymraeg. Y Gyfrol Gyntaf Detholion o Lawysgrifau 1488–1609* (Caerdydd: Gwasg Prifysgol Cymru).

PATTERSON, Nerys W. (1981–2) 'Honour and Shame in Medieval Welsh Society: A Study of the Role of the Burlesque in the Welsh Laws', *Studia Celtica* 16–17, tt.73–103.

PENNANT, Thomas (1781/4) *A Tour in Wales*, I–VIII (extra-illustrated edition).

——(1783–4) *A Tour of Wales*, I–II (London: Henry Hughes). Argraffiad adlun 1991 (Wrexham: Bridge Books).

PENNAR, Meirion (1976) 'Women in Medieval Welsh Literature: an examination of some literary attitudes before 1500'. Traethawd D.Phil., Oxford University.

PERROTT, R. (1857) 'The Tomb of Ste. Nonne, at Dirinon, in Brittany', *Archaeologia Cambrensis* 8, Series 5, tt.249–58.

PETROFF, E. A. (1986) *Medieval Women's Visionary Literature* (New York: Oxford University Press).

POWER, Eileen (1922) *Medieval English Nunneries c.1275–1535* (Cambridge: Cambridge University Press).

POWER, Eileen (1975) *Medieval Women*, (gol.) M. M. Postman (Cambridge: Cambridge University Press).

PRYCE, Huw (1992) 'Ecclesiastical wealth in early medieval Wales', yn Edwards, N. a Lane (1992a), tt.22–32.

——(1993) *Native Law and the Church in Medieval Wales* (Oxford: Clarendon).

——(1994) 'A New Edition of the *Historia Divae Monacellae*', *Montgomeryshire Collections* 82, tt.23–40.

RADFORD, C. A. Ralegh a HEMP, W. J. (1959) 'Pennant Melangell: The Church and the Shrine', *Archaeologia Cambrensis* 108, Series 5, tt.81–113.

RADICE, Betty (1974) (cyf.) *The Letters of Abelard and Heloise* (London: Penguin Classics).

REES, Nona (1998) *The Medieval Shrines of St David's Cathedral* (St David's: St David's Cathedral).

RICHARDS, Melville (1937) (gol.) 'Buchedd Mair o'r Aifft', *Études Celtiques* 2, tt.45–9.

——(1938) (gol.) '*Gwyrthyeu y Wynvydedic Veir* Peniarth 14', *Bulletin of the Board of Celtic Studies* 9, tt.144–8.

——(1939) (gol.) 'Buchedd Fargred', *Bulletin of the Board of Celtic Studies* 11, tt.324–34.

——(1949) (gol.) 'Buchedd Fargred', *Bulletin of the Board of Celtic Studies* 13, tt.65–71.

——(1951–2) '*Gwyrthyeu y Wynvydedic Veir* Hafod 16', *Bulletin of the Board of Celtic Studies* 14, tt.186–8.

RICHARDS, R. (1904) *Church and Priory of S. Mary, Usk* (London: Bemrose and Sons).

RICHARDS, W. Leslie (1964) (gol.) *Gwaith Dafydd Llwyd o Fathafarn* (Caerdydd: Gwasg Prifysgol Cymru).

RIDGWAY, M. H. (1994) 'Furnishings and Fittings in Pennant Melangell Church', *Montgomeryshire Collections* 82, tt.127–38.

ROBERTS, Brynley F. (1956a) (gol.) 'Pymtheg Gweddi San Ffraid a'r Pardwn', *Bulletin of the Board of Celtic Studies* 14, tt.254–68.

——(1956b) (gol.) 'Gweddi Boneffas Bab', *Bulletin of the Board of Celtic Studies* 16, tt.271–3.

——(1957) 'Rhai Ychwanegiadau at *Gwasanaeth Mair* a'u Harwyddocâd', *Bulletin of the Board of Celtic Studies* 17, tt.254–64.

——(1961) (gol.) *Gwassanaeth Meir sef Cyfieithiad Cymraeg Canol o'r Officum Parvum Beatae Mariae Virginis* (Caerdydd: Gwasg Prifysgol Cymru).

ROBERTS, Enid (1975) 'Uchelwyr y Beirdd', *Trafodion Cymdeithas Hanes Sir Ddinbych* 24, tt.38–73.

——(1976) 'Uchelwyr y beirdd', *Trafodion Cymdeithas Hanes Sir Ddinbych* 25, tt.51–91.

ROBERTS, Hugh (1949) 'Welsh Hagiography with special reference to Saint Margaret', Traethawd MA, Liverpool University.

ROBERTS, Thomas (1914) (gol.) *Gwaith Dafydd ab Edmwnd* (Bangor: Welsh Manuscripts Society).

——(1944) 'Cywyddau Pererindod', *Y Traethodydd* 13, tt.28–39.

——(1958) (gol.) *Gwaith Tudur Penllyn ac Ieuan ap Tudur Penllyn* (Caerdydd: Gwasg Prifysgol Cymru).

ROBERTS, Thomas a WILLIAMS, Ifor (1923) (gol.) *The Poetical Works of Dafydd Nanmor* (Cardiff: University of Wales Press).

——(1935) (gol.) *Cywyddau Dafydd ap Gwilym a'i Gyfoeswyr* (Caerdydd: Gwasg Prifysgol Cymru).

ROBERTS, Tomos (1992) 'Welsh Ecclesiastical Place-names and Archaeology', yn Edwards, N. a Lane (1992a), tt. 41–4.

ROGERS, D. M. (1976) (gol.) *Robert, Prior of Shrewsbury. The Admirable Life of Saint Wenefride*, English Recusant Literature 1558–1630, 319 (London: Scolar Press).

ROMESTIN, E. a DUCKWORTH, H. T. F. (1955) (cyf.) 'Concerning Virgins', Ambrose of Milan, yn Philip Schaff a Henry Wace (gol.) *The Nicene and Post-Nicene Fathers of the Christian Church*, Series 2 (Grand Rapids: Eerdmans).

ROTUNDA, D. P. (1942) *Motif Index of the Italian Novella in Prose* (Bloomington: Indiana University).

ROWLANDS, Eurys (1975) (gol.) *Gwaith Lewys Môn* (Caerdydd: Gwasg Prifysgol Cymru).

ROY, Gopa (1991) 'Women and Sanctity: Lives of the Female Saints Written in English from Cynewulf to the Katherine Group', Traethawd Ph.D., University College, London.

ROY, Maurice (1886–96) (gol.) *Oeuvres poétiques de Christine de Pisan*, I–II (Paris: Firmin Didot).

RUDDOCK, Gilbert (1970–1) 'Prydferthwch Merch yng Nghywyddau Serch y Bymthegfed Ganrif', *Llên Cymru* 11, tt.140–75.

——(1972), 'Cywydd i Grefyddes?', *Llên Cymru* 12, tt.117–20.

——(1975) 'Rhai Agweddau ar Gywyddau Serch y Bymthegfed Ganrif', yn John Rowlands (gol.), *Dafydd ap Gwilym a Chanu Serch yr Oesoedd Canol* (Caerdydd: Gwasg Prifysgol Cymru), tt.95–119.

RUETHER, R. R. (1974) 'Misogynism and Virginal Feminism in the Fathers of the Church', yn R. R. Ruether (gol.) *Images of Women in the Jewish and Christian Traditions* (New York: Simon & Schulster), tt.150–83.

——(1979) *Mary – The Feminine Face of the Church* (London: SCM Press).

RUSSELL, J. C. (1948) *British Medieval Population* (Albuquerque: University of New Mexico Press).

SAÏD, Marie-Bernard (1993) (cyf.) *Homilies in Praise of the Blessed Virgin Mary*, Bernard of Clairvaux (Kalamazoo: Cistercian Publications).

SAINT-PAUL, Thérèse (1987) 'The Magical Mantle, the Drinking Horn and the Chastity Test: A Study of a "Tale" in Arthurian Celtic Literature'. Traethawd Ph.D., Edinburgh University.

SALIBA, John A. (1975) 'The Virgin-Birth Debate in Anthropological Literature: A Critical Assessment', *Theological Studies* 36, tt.428–54.

SALISBURY, Joyce E. (1991a) *Church Fathers, Independent Virgins* (London: Verso).

——(1991b) (gol.) *Sex in the Middle Ages: a book of essays* (New York: Garland).

SCHAFF, P. a WACE, H. (1896) (gol.) *Concerning Virgins in St. Ambrose: Select Works and Letters, A Select Library of Nicene and Post-Nicene Fathers of the Church* (New York: The Christian Literature Company).

SCHULENBURG, Jane (1984) 'Strict Active Enclosure and its Effects on the Female Monastic Experience (500–1100)', yn Nichols a Shank (1984), tt.51–86.

——(1986) 'The Heroics of Virginity. Brides of Christ and Sacrificial Mutilation', yn Mary Beth Rose (gol.) *Women in the Middle Ages and the Renaissance, Literary and Historical Perspectives* (Syracuse: Syracuse University Press), tt.29–72.

——(1991) 'Saints and Sex, ca. 500–1100: striding down the nettled path of life', yn Salisbury (1991b), tt.203–31.

SHAHAR, Shulamith (1983) *The Fourth Estate. A History of Women in the Middle Ages*, Chaya Galai (cyf.) (London and New York: Methuen).

——(1990) *Childhood in the Middle Ages*, Chaya Galai (cyf.) (London and New York: Routledge).

SHARPE, R. (1990) 'Some Medieval Miracula from Llandegley (Lambeth Palace Library, MS. 94 fols. 153v–155r)', *Bulletin of the Board of Celtic Studies* 37, tt.166–76.

SICHEL, M. (1977) *Costume Reference 1: Roman Britain and the Middle Ages* (London: B. T. Batsford).

SISSA, Giula (1990) *Greek Virginity*, Arthur Goldhammer (cyf.) (Cambridge Mass: Harvard University Press).

SMITH, D. Mark (d.d.) 'Golygiad o destun *Y Marchog Crwydrad* gyda rhagymadrodd, nodiadau a geirfa, ynghyd ag astudiaeth o gyd-destun hanesyddol, cymdeithasol a llenyddol ei lunio', Traethawd Ph.D., Prifysgol Cymru (Abertawe), i'w gyflwyno.

SMITH, J. Beverley (1986) *Llywelyn ap Gruffudd Tywysog Cymru* (Caerdydd: Gwasg Prifysgol Cymru).

SMITH, Julia M. H. (1995) 'The Problem of Feminine Sanctity in Carolingian Europe c.780–920.', *Past and Present* 146, tt.3–37.

SMITH, Lesley a TAYLOR, Jane (1995) (gol.) *Women, the Book, and the Wordly* (London: The Boydell Press).

SMITH, L. T. (1906) (gol.) *The Itinerary in Wales*, John Leland (London: George Bell and Sons).

SMITH, W. B. (1980) 'The Theology of the Virginity *in partu* and its Consequences for the Church's Teaching on Chastity', *Marian Studies* 31, tt.99–110.

STAFFORD, P. (1983) *Queens, Concubines and Dowagers: the King's Wife in the Early Middle Ages* (Georgia: Georgia University Press).

STEPHENS, Meic (1997) (gol.) *Cydymaith i Lenyddiaeth Cymru.* (Caerdydd: Gwasg Prifysgol Cymru). Argraffiad newydd; argraffiad cyntaf 1986.

STERCKX, Claude (1985–6) 'Les têtes coupées et le graal', *Studia Celtica* 20–1, tt.1–42.

SUPPE, Frederick (1989) 'The Cultural Significance of Decapitation in High Medieval Wales', *Bulletin of the Board of Celtic Studies* 36, tt.146–60.

TASKER, Edward G. (1993) *Encyclopedia of Medieval Church Art* (London: B. T. Batsford).

TAWNEY, C. H. (1880–4) *The Katha Sarit Ságara or Ocean of the Streams of Story,* I–II (Calcutta: J. W. Thomas Baptist Mission Press).

THOMAS, D. R. (1908–13) *The History of the Diocese of St Asaph* (Oswestry: Caxton Press).

THOMAS, Graham C. G. (1970) 'Chwedlau Tegau Eurfron a Thristfardd, Bardd Urien Rheged', *Bulletin of the Board of Celtic Studies* 24, tt.1–9.

——(1970–2) 'Mair a'r Afallen', *Bulletin of the Board of Celtic Studies* 24, tt.459–60.

THOMPSON, E. M. (1904) (gol. a chyf.) *Chronicon Adae de Usk A.D. 1377–1421* (London: Oxford University Press).

THOMPSON, Sally (1978) 'The problem of the Cistercian nuns in the twelfth and early thirteenth centuries', yn Baker (1978), tt.227–52.

——(1984) 'Why English Nunneries had no History: A Study of the Problems of the English Nunneries Founded after the Conquest', yn Nichols a Shank (1984), tt.131–49.

——(1991) *Women Religious: The Founding of English Nunneries after the Conquest* (Oxford: Clarendon).

THOMPSON, Stith (1932–6) *Motif Index of Folk Literature,* I–VI (Bloomington: Indiana University Press).

TOLKIEN, J. R. R. (1962) (gol.) 'The English Text of the *Ancrene Riwle: Ancrene Wisse,* edited from MS Corpus Christi College, Cambridge, 402', *Early English Texts Society,* Old Series 249.

TRUMAN, N. (1966) *Historical Costuming* (London: Sir Isaac Pitman and Sons). Argraffiad cyntaf 1936.

T.W. (1863) 'The Influence of Medieval upon Welsh Literature. The Story of the Cort Mantel', *Archaeologia Cambrensis* 9, Series 3, tt.7–40.

UITTI, Karl D. (1991) 'Women Saints, the Vernacular and History in Early Mediaeval France', yn Blumenfeld-Kosinski a Szell (1991), tt.247–67.

VALENTE, Roberta Louise (1986) 'Merched y Mabinogi: women and the thematic structure of the Four Branches'. Traethawd Ph.D., Cornell University.

WADE-EVANS, A. W. (1906) 'The Brychan Documents', *Y Cymmrodor* 19, tt.24–50.

——(1944) (gol. a chyf.) *Vitae Sanctorum Britanniae et Genealogiae* (Cardiff: University of Wales Press).

WALKER, David (1990) *Medieval Wales* (Cambridge: Cambridge University Press).

WARD, J. C. (1992) *English Noblewomen in the Later Middle Ages* (London: Longman).

——(1997) 'English Noblewomen and the Local Community in the Later Middle Ages', yn D. Watt (gol.) *Medieval Women in their Communities* (Cardiff: University of Wales Press), tt.186–203.

WARNER, G. F. (1820) *Descriptive Catalogue of Illuminated manuscripts of C. W. Dyson Perrins*, I–II (Oxford: Oxford University Press).

WARNER, Marina (1976) *Alone of All Her Sex. The Myth and the Cult of the Virgin Mary* (London: Picador).

WILIAM, Dafydd Wyn (1984) *Plasty Prysaeddfed Bodedern, Braslun o'i Hanes* (Llangefni: O. Jones).

——(1988) *Y Canu Mawl i Deulu Bodeon* (Llangefni: O. Jones).

WILLIAMS, David H. (1975) 'Cistercian Nunneries in Medieval Wales', *Citeaux* 26, tt.155–74.

——(1980) 'Usk Nunnery', *Monmouthshire Antiquary* 4, tt.44–5.

——(1982) *Welsh History through Seals* (Cardiff: National Museum of Wales).

——(1984) *The Welsh Cistercians*, I–II (Caldey Island: Cistercian Publications).

——(1990) *Atlas of Cistercian Lands in Wales* (Cardiff: University of Wales Press).

——(1993) *Catalogue of Seals in the National Museum of Wales* (Cardiff: National Museum of Wales).

WILLIAMS, D. H. a LEWIS, J. M. (1976) *The White Monks in Wales* (Cardiff: National Museum of Wales).

WILLIAMS, Glanmor (1962) *The Welsh Church from Conquest to Reformation.* (Cardiff: University of Wales Press). Argraffiad newydd 1976.

——(1974) 'The Tradition of St David in Wales', yn Owain W. Jones a David Walker (gol.) *Links with the Past: Swansea and Brecon Historical Essays* (Llandybïe: Christopher Davies), tt.1–20.

WILLIAMS, G. J. (1955) (gol.) 'Cywyddau ac Awdlau Pen-rhys', *Efrydiau Catholig* 5, tt.40–5.

WILLIAMS, G. J. a JONES, E. J. (1934) (gol.) *Gramadegau'r Penceirddiaid* (Caerdydd: Gwasg Prifysgol Cymru).

WILLIAMS, Ifor (1908) (gol.) *Breuddwyd Maxen* (Bangor: Jarvis & Foster).

——(1909) (gol.) *Casgliad o Waith Ieuan Deulwyn* (Bangor: Welsh Manuscripts Society).

——(1923) 'Cywydd Cyfrinach Rhys Goch Eryri', *Bulletin of the Board of Celtic Studies* 1, tt.43–50.

——(1931) (gol.) *Gwyneddon 3* (Caerdydd: Gwasg Prifysgol Cymru).

WILLIAMS, I. a THOMAS, R. (1914) (gol.) *Dafydd ap Gwilym a'i Gyfoeswyr* (Bangor: Evan Thomas).

WILLIAMS, I. a WILLIAMS, J. Ll. (1961) (gol.) *Gwaith Guto'r Glyn* (Caerdydd: Gwasg Prifysgol Cymru). Argraffiad cyntaf 1939.

WILLIAMS, J. E. Caerwyn (1944) 'Bucheddau'r Saint: eu cefndir a'u datblygiad fel llên', *Bulletin of the Board of Celtic Studies* 11, tt.149–57.

WILLIAMS, J. E. Caerwyn (1959) '*Transitus Beatae Mariae* a Thestunau Cyffelyb', *Bulletin of the Board Celtic Studies* 17, tt.131–57.

——(1973) (gol.) 'Buchedd Catrin Sant', *Bulletin of the Board of Celtic Studies* 25, tt.247–68.

——(1974a) 'Rhyddiaith Grefyddol Cymraeg Canol (1)', yn Geraint Bowen (1974), tt.312–59.

——(1974b) 'Rhyddiaith Grefyddol Cymraeg Canol (2)', yn Geraint Bowen (1974), tt.360–408.

WILLIAMS, J. E. Caerwyn gyda chymorth LYNCH, Peredur I. (1994a) (gol.) 'Gwaith Gwalchmai ap Meilyr', yn J. E. Caerwyn Williams *et al.* (1994), tt.129–313.

——(1994b) (gol.) 'Gwaith Meilyr ap Gwalchmai', yn J. E. Caerwyn Williams *et al.* (1994), tt.507–60.

WILLIAMS, J. E. Caerwyn gyda chymorth LYNCH, Peredur I. a GRUFFYDD, R. Geraint (1994) (gol.) *Gwaith Meilyr Brydydd a'i Ddisgynyddion* (Caerdydd: Gwasg Prifysgol Cymru).

WILLIAMS, J. M. a ROWLANDS, E. I. (1976) (gol.) *Gwaith Rhys Brydydd a Rhisiart ap Rhys* (Caerdydd: Gwasg Prifysgol Cymru).

WILLIAMS, Mary (1912a) (gol.) 'Llyma Vabinogi Iessu Grist', *Revue Celtique* 33, tt.184–207.

——(1912b) (gol.) 'Buched Meir Wyry', *Revue Celtique* 33, tt.207–38.

WILLIAMS, Robert a JONES, G. Hartwell (1876–92) (gol. a chyf.) *Selections from the Hengwrt MSS Preserved in the Peniarth Library*, I–II (London: T. Richards/B. Quaritch).

WILLIAMS, S. W. (1889) *The Cistercian Abbey of Strata Florida: its history, and an account of the recent excavations made on its site* (London: Whiting & Co.).

WILLIAMS, Taliesin (1848) (gol.) *Iolo Manuscripts: A Selection of Ancient Welsh Manuscripts* (Llandovery: William Rees).

WINDEATT, B. (1985) (cyf.) *The Book of Margery Kempe* (London: Penguin).

WINWARD, Fiona (1997) 'Some Aspects of the Women in the *Four Branches*', *Cambrian Medieval Celtic Studies* 34, tt.77–106.

WOGAN-BROWNE, Jocelyn (1991) 'Saints' Lives and the Female Reader', *Forum for Modern Language Studies* 4, tt.314–32.

——(1994) 'The Virgin's Tale', yn Ruth Evans a Lesley Johnson (gol.), *Feminist Readings in Middle English Literature: The Wife of Bath and all her sect* (London: Routledge), tt.165–94.

WOGAN-BROWNE, J. a BURGESS, G. (1996) (gol. a chyf.) *Virgin Lives and Holy Deaths* (London: Everyman).

WOLTERS, C. (1966) (cyf.) *Julian of Norwich: Revelations of Divine Love* (London: Penguin).

WOODBINE, George E. (1968) (gol.) *De Legibus et Consuetudinibus Angliae/ On the Laws and Customs of England*, Henry de Bracton, I–IV (Cambridge, Mass.: Belknap Press).

WYCOFF, Dorothy (1967) (cyf.) *Book of Minerals*, Albertus Magnus (Oxford: Clarendon Press).

Mynegai

218